KB114263

지난해
2022

디자인 현상과 이슈
지난해
2022
메타디자인연구실

밀란 쿤데라가 죽었다.[1] 누구보다 소설을 사랑했고, 누구보다 사랑스러운 소설을 썼던 작가! 그의 죽음에 대한 소식을 접했을 때 희미한 탄식으로 육화되어 나타난 감정은 슬픔이었을까? 사실 그건 감정들의 복합체였다. 슬픔으로 환원하기에는 충분히 충분하지 않은 감정이었다는 말이다. 복합적인, 그래서 뭐라 단정할 수 없는 그 감정은 책꽂이에 꽂힌 그의 책들을 바라보게 했다.

쿤데라를 만난 건 책을 통해서였다. 군 복무를 마치고 복학한 직후였다. 시내의 한 서점에 들렀을 때 『참을 수 없는 존재의 가벼움』이 눈에 들어왔고, 나는 홀린 듯 그 책을 집어 들고 계산대로 향했다. 그때만 해도 나는 감히 소설을 시시한 글이라고 생각하고 있었다. 모르면 용감하다고 했던가? 참으로

[1] 밀란 쿤데라는 2023년 7월 11일 파리에서 사망했다.

용감했던 때였다. 그날 나는 왜 그 소설을 집어 들었을까? 돌이켜
보면 이유의 8할은 제목 때문이었을 것이다. 모든 이들에게 그런
것은 아니겠지만, '왜 사는가?'라는 정처 없는 물음을 던지며 잠을
설쳐 본 적이 있는 사람이라면 '참을 수 없는 존재의 가벼움'이라는
제목에 흥미를 느낄 수밖에 없다. 존재가 가볍다는 것도 그렇지만,
더욱이 존재의 가벼움이 참을 수 없다니, 어떻게 흥미를 갖지
않을 수 있겠는가? 1987년 민주 항쟁 이후 저물어 가는 이념의
시대를 목도하며 살아가던 이들, 의지하던 가치가 허물어지는
모습을 바라보며 가치의 진공 상태에서 허무와 불안을 느끼던
이들에게 『참을 수 없는 존재의 가벼움』은 대안을 제시해 줄 것만
같은 책이었다.

　　게다가 1990년대 초 한국 사회는 이미 충분히 기호의
시대였다. 기호의 시대란 삶이 텍스트인 시대다. 그 시공간에서
사람들은 서로를 읽고 서로에게 읽히며 과장된 몸짓들을 펼쳐
나가고 있었다. 그런 시대를 살아가던 이들에게 '참을 수 없는
존재의 가벼움'이라는 제목을 새긴 책은 있는 그대로의 자신이
아닌, 되고 싶은 자신에 한 발짝 다가선 모습을 만들어 내는
소품일 수 있었다. 그날 내가 그 책을 집어 든 데에는 그런 이유도
있었을 것이다.

　　『참을 수 없는 존재의 가벼움』은 니체의 영원 회귀
개념으로 시작한다. 그리고 파르메니데스⋯. 몇 페이지를
넘기지 않은 시점에 나는 '소설이 뭐 이래?'라는 말을 내뱉었다.
그것은 이해를 거친 판단이 아니었다. 이해에 가닿지 못한,
애초에 이해를 포기해 버린 판단이었다. 쿤데라는 "이해하기에

앞서 대뜸 판단해 버리려고 하는 뿌리 뽑을 수 없는"[2] 인간의
성급함을 증오했다. 어리석은 짓이고 해로운 것이기 때문이었다.
하지만 당시의 나는 쿤데라가 경멸했던 쉬운 판단을 내렸고,
그 판단 때문에 지루해했으며, 그 지루함에 떠밀려 미처 다
읽지 않은 책을 덮어 버렸다. 그렇게 나의 『참을 수 없는 존재의
가벼움』은 책꽂이 한구석에 처박혀 주인의 어리석음과 성급함을
원망하며 참을 수 없는 시간을 보내야 했다.

　　　　헤어져도 만날 사람은 만난다고들 한다. 사람과의
관계에서만 그런 것이 아니다. 헤어진 책도 만날 책은 다시
만난다. 그렇게 정 없이 헤어지고 수년의 시간이 흐른 어느 날,
나는 『참을 수 없는 존재의 가벼움』을 다시 집어 들었다. 특별히
이유가 있었던 것은 아니었다. 책꽂이에 그 책이 있었고, 그날
우연히 책등이 눈에 들어왔다. 책을 펼쳐 든 나는 수년 전 그
책에서 보았던 것과는 다른 것들을 보았다. 『참을 수 없는 존재의
가벼움』은 참을 수 없는 자신의 매력 속으로 나를 이끌었고,
나는 기꺼이 그 매력 속으로 빠져들었다. 쿤데라에 매료된 나는
이후 그의 책들을 하나둘 읽어 나갔다. 『불멸』, 『농담』, 『삶은
다른 곳에』 등을 말이다. 『참을 수 없는 존재의 가벼움』의 경험
이후부터 책을 꼭 사서 읽는 습관이 생겼다. 당시는 흥미를 주지
못하던 책, 그래서 쌀쌀맞게 헤어진 책도 언제 다시 만나 뜨겁게
달아오를지 모르기 때문이다.

　　　　밀란 쿤데라가 죽었다는 소식을 접하고 책꽂이에
꽂혀 있는 그의 책들을 바라보던 나는 그중 한 권을 꺼내 들었다.
『배신당한 유언들』이었다. 왜 그 책이었을까? 언제나 그렇듯이

[2]　밀란 쿤데라, 『배신당한 유언들』, 김병욱 옮김(파주: 민음사, 2014),
　　p.15

내 손은 말로 표현할 수 없는 느낌에 기대 그 책을 꺼내 든
것이었다. 어쩌면 '유언'이라는 단어가 이유였을지 모른다. 만일
그랬다면 나의 무의식은 죽음을 연상시키는 그 단어에 의지해
애도의 마음을 표현하려 했다고 해야 할 것이다.

　　『배신당한 유언들』은 소설이 아니다. 사실 쿤데라는
소설만 쓴 게 아니다.『소설의 기술』이나『커튼』과 같은 에세이도
썼다.『배신당한 유언들』도 그런 에세이들 중 하나다.

　　『배신당한 유언들』에는 다음과 같은 내용이 있다.
"인간은 안개 속을 나아가는 자다. 그러나 과거의 사람들을
심판하기 위해 뒤돌아볼 때는 그들의 길 위에서 어떤 안개도
보지 못한다."❸ 현재를 살아가는 우리 앞의 미래는 안개 낀
모습으로 자리한다. 그래서 바로 앞은 어느 정도 내다볼 수
있을지 모르지만, 현재에서 조금만 멀어지면 잘 보이지 않는다.
우리는 그런 현재를 살고 있는 것이다. 역사 속의 개인들도 그런
현재를 살았다. 반면 현재에서 바라보는 미래와 달리 현재에서
되돌아보는 과거는 누가 어떤 길을 걸었는지, 무슨 잘못이
있었는지, 어떤 사건이 벌어졌었는지가 투명하게 드러난다.
적어도 우리는 그렇다고 생각한다. 하지만 현재를 사는 우리의
눈에 과거가 그렇게 보인다고 해서 역사 속 개인들도 안개가
없는 삶, 마치 미래를 훤히 내다보는 삶을 살았을 것으로
생각해서는 안 된다. 과거를 볼 때, 그들 앞에 자리한 안개를
보지 못하는 것은 맹목이라고 쿤데라는 지적한다. 그의 주장은
분명하다. 쿤데라는 과거 속 현재에 서려 있는 안개를 볼 수
있어야 한다고 주장하는 것이다.

❸ 위의 책, p.354

　　다시 『지난해』의 계절이 왔다. 어느덧 세 번째 책을 낼 만큼 시간이 흘렀다. 『지난해』는 안개와 싸우는 책이다. 우리가 싸우는 안개는 밀란 쿤데라가 이야기한 안개와 다르다. 우리는 묻는다. 현재에서 바라보는 과거는 정말 투명한가? 현재에서 미래를 바라볼 때만 아니라, 현재에서 과거를 되돌아볼 때도 보기를 방해하는 또 다른 안개가 자리하고 있는 것은 아닐까? 망각의 안개 말이다. 그것은 과거 속 현재에 서려 있는 안개, 밀란 쿤데라가 보아야 한다고 주장했던 안개와 다른 성격의 안개다. 이런 맥락에서 우리 뒤에 있는 과거는 두 겹의 안개 속에 있다고 할 수 있다. 『지난해』는 그 짙은 안개 속 역사의 폐허에 존재하는 파편들을 주목한다. 망각의 안개 속에서 서성거리다가 그 너머 어둠 속으로 사라지지 않도록 그것들을 하나하나 주워 기록하고 음미하는 기획인 것이다.

만든 이들을 대표하여　　　　오창섭

차례

망각의 안개보다 먼저

keynote

여기 8편의 에세이가 있다. 이 에세이의 제목들은 지난해
디자인과 디자인문화의 특징이 무엇인지를 연상케 한다.
이 제목을 토대로 필자들은 자신의 관점에 따라 나름의
서사를 써 내려갔다. 그 결과 내용을 가진 8개의 별자리가
만들어졌다. 물론 여기에 등장하는 별자리들은 지난해 사건의
별들로 그릴 수 있는 별자리의 전부는 아니다. 별자리는
사건의 층위가 아닌 의미의 층위에서 그려지는 것이고,
따라서 임의적이고 임시적이며 부분적이다. 하지만 이러한
작업을 통해 지난해에 두드러진 현상과 사건들의 의미와
가치를 어렴풋이 엿볼 수는 있을 것이다. 의미와 가치는
관계적 개념이다. 그것들은 서로 이질적이고 양립 불가능한
사건들이 서로 만나고 충돌하고 소통하는 과정에 형태를
드러낸다. 별자리를 그리는 시선이 대문자 디자인 외부의
다양한 사건들과 함께 이야기되는 것은 그 때문이다.

최은별
디자인 연구자. 디자인 공공성 담론에 관한 연구로 석사 학위를 받고,
건국대학교 대학원 디자인기획전공에서 박사 과정을 밟고 있다.
동시대 디자인문화 관련 연구, 출판, 전시에서 활동하며 대학교에서
강의한다. 『세기 전환기 한국 디자인의 모색 1988~2007』, 『행복의
기호들: 디자인과 일상의 탄생』에 필진으로 참여했고, 전자책 『잃어버린
미스터케이를 찾아서』를 썼다. 『새시각』과 『지난해』를 공동 기획,
편집한다.

공중화장실의 물비누는 여전히 건조하기 짝이 없다. 수술실 앞의 의사라도 되는 양 박박 손을 씻게 된 지 어느덧 3년. 어쩌면 이것은 손을 더 건조하게 만들어 보습제도 사게 하려는 생활화학 회사들의 책략이 아니었을까 싶을 만큼, 이제 핸드크림은 명실상부한 생필품이 되었다.

시력검사를 요구하는 핸드크림 앞에서

안경 회사 젠틀몬스터가 2017년에 런칭한 탬버린즈는 아마도 이러한 특수에서 가장 노를 잘 저은 브랜드였을 것이다. 3년 연속 적자를 내던 탬버린즈는 2020년 34.8억 원으로 시작해 2021년에는 275억 원, 2022년에는 557.9억 원의 매출액을 기록했다.[1] 모회사가 지은 하우스도산에 입점한 것을 감안해도 괄목할 만한 성장이다. 탬버린즈와 더불어 최신 유행 프래그런스 브랜드의 양대 산맥을 이루고 있는 논픽션도 런칭 1년 차인 2020년 55억 원[2]이었던 매출액이 지난해 457억 원으로 가파르게 상승했다.[3]

두 브랜드의 순항은 두 가지 공통점에서 주목할 만하다. 하나는 이들이 화장품 회사보다는 조향 회사로 더 많이 인식된다는 점이고, 다른 하나는 브랜딩'으로' 성공한 사례로

[1] '[유니콘 Re:View] [아이아이컴바인드] '화장품·디저트' 등 新사업 진출… 성과는?', 매일경제, 2023.6.9., http://stock.mk.co.kr/news/view/144841 (검색: 2023.10.10.)

[2] '[#1 브랜드비밀] 논픽션이 성공할 수 있었던 3가지 이유', WMBB(뉴스레터), 2022.7.5., https://maily.so/brandsecrets/posts/eae78613 (검색: 2023.10.10.)

[3] 〈주식회사 논픽션 재무제표에 대한 감사보고서 (제4기 2022년 01월 01일부터 2022년 12월 31일까지)〉, 윤성회계법인, 2023.3.31., https://dart.fss.or.kr/dsaf001/main.do?rcpNo=20230331003779 (검색: 2023.10.10.)

꼽힌다는 점이다. 말하자면 핸드크림의 실용적 수요가 증가한
것은 사실이지만, 탬버린즈와 논픽션 핸드크림이 특별히 잘 팔린
이유는 실용적 이유 즉 뛰어난 보습력 때문은 아니라고 정리할
수 있다.

첫 번째 특성, 보습력에 대한 향의 우선성은 이
제품들이 기능적으로 형편없음을 뜻하는 것이 아니다. 오히려
보습제로서 역할을 충족하고도 너무 남았다고 해야 할 것이다.
핸드크림은 단 한 가지 기능, 즉 보습만 제대로 수행하면 되지만
그만큼 기능적 차별화가 어렵다. 세 개에 만 원인 아트릭스
크림으로도 보습 효과는 충분히 누릴 수 있다. 핸드크림이라는
블루오션에서 보습력은 더 이상 구매를 결정짓는 결정적인
요인이 되지 못한다.

다만 평균 가격 이상의 제품들이 '향이 특별해서'
불티나게 팔린다고 하기에는, 인간의 평균적인 후각은 다른
감각에 비해 그리 예민한 편이 못된다. 향에 아주 민감한 사람만
아니라면, 핸드크림 향 정도는 그냥저냥 받아들이는 쪽이
대부분이다. 향을 활용한 대표적인 상품인 향수를 구입하는
순간을 떠올려 보면, 구매 결정에 있어서 '향' 자체의 매력이
생각만큼 유일하고 강력하게 영향을 미치지는 않는다는 사실을
알 수 있다. 사람들은 향이 얼마나 취향에 맞는지만큼이나,
그것을 만든 브랜드의 이미지가 나와 어울리는지(또는 그러기를
바라는지)를 따져서 향수를 고른다. 복장이나 머리 모양과
마찬가지로, 향수 또한 이상적 자아상의 영향을 받는다. 그러한
향수의 보틀은 브랜드 스스로가 가진 자아상의 이데아를 담아
최선을 다해 빚어낸 형상이기도 하다. 일종의 오브제로 기능하는
것이다. 국내 향수 시장에서 샤넬, 디올과 같은 럭셔리 브랜드의

점유율이 떨어지고 그보다 더 비싼 조 말론, 바이레도, 딥티크
등 니치 브랜드에 대한 선호가 날날이 증가하고 있는[4]
현상은, 한국인들이 선호하는 향이 바뀌었다기보다는 좀 더
프라이빗한(니치한) 취향의 오브제를 원하게 되었다는 것으로
해석할 수 있다.

　　　여기에서 우리가 주목해야 할 것은 향수가 아니라, 이
브랜드들이 향수 제품과 똑같은 이름으로 내놓는 핸드크림이다.
화장품이 아닌 조향 시장에 속할 때, 핸드크림은 수십만
원대 향수의 이름과 향을 나누어 가졌으면서도 훨씬 저렴한
대체품이라는 위치에 놓이게 된다. '향이 좋은 핸드크림'에서
향은 그저 향이 아니라 브랜드의 향기를 가리키게 된다. 그러니
어쩌면, 인기가 있는 것은 향도 핸드크림도 아닌 브랜드일지도
모른다. 이러한 정황이 예의 두 번째 특성, 제품에 대한 브랜드의
우선성에 설득력을 부여한다. 따라서 탬버린즈, 논픽션을 위시한
보급형 프래그런스 브랜드들이 핸드크림 시장에서 성공할
수 있었던 요인은 무엇보다도 브랜드 구축과 위상 설정 그
자체에 있다. 보습보다는 향이, 향보다는 브랜드가 더 중요한
지표가 되는 시장에서 브랜딩을 아주 잘해 놓은 다음, 스킨케어
브랜드보다는 부담스럽고 니치 브랜드보다는 저렴한 절묘한
가격대를 형성한 것이다.

　　　핸드크림 앞에는 두 가지 길이 놓여 있다. 하나는
아트릭스, 카밀, 비욘드의 길이며 다른 하나는 이솝, 헉슬리,
르라보의 길이다. 탬버린즈와 논픽션, 그리고 비슷한 포지션을

❹　'샤넬 향수 한물 갔다는데… 佛 브랜드 가로수길 한복판
실험', 중앙일보, 2022.2.15., https://www.joongang.co.kr/
article/25048261 (검색: 2023.10.10.)

지향하는 셀 수 없이 많은 제품이 후자의 길을 따라 걷는 중이다.
성업 중인 니치 브랜드는 여기에 준범을 제공한다. 그러니 패키지
디자인도 그들과 닮아가는 것은 당연한 수순일지도 모르겠다.
비슷비슷한 얼굴을 한 핸드크림들의 범람은 바로 여기에서
시작되었을 것이다.

　　　　이들의 패키지는 하얗다. 백상지 같은 흰색이든 은근한
상아색이나 베이지색이든 아무튼 그 내용물만큼이나 하얗다. 하얀
패키지 위에는 굵지 않은 영문 세리프 서체로 브랜드명과 제품명이
적혀 있는데, 자세히 들여다보아야 읽을 수 있다. 그 이름이 뜻하는
바까지 알기 위해서는 상세 페이지로 들어가야 한다. 눈에 띄는
유명 디자인(핸드백처럼 체인이 달린 튜브라든지)이 아니고서는
단번에 그들의 정체를 파악하기 쉽지 않다.

　　　　이렇게 생긴 핸드크림이 한두 개를 넘어 수십 가지로
불어나 한 화면에 등장했을 때, 잠깐 망연함이 찾아온다. 계속해서
'내 이름이 뭐게? 나 어느 회사 출신이게?' 같은 질문을 던지는
핸드크림의 행렬은 시력검사표의 아랫부분을 연상시킨다.
브랜드들 스스로도 서로서로 닮아 가고 있다는 사실을 눈치챈
모양인지, 이미지를 차별화하려는 노력도 나타나고 있다. 단순함은
유지하되 글씨를 크게 키우거나 패키지 색상에 변화를 주어 눈에
띄게 만든 제품들이 심심찮게 보인다. 뚜껑의 모양이나 소재에
변형을 주어 오브제로써의 면모를 부각하기도 한다.

　　　　가장 많이 볼 수 있는 형태는 제품의 표면 대신 그것을
둘러싼 배경을 연출하는 것이다. 온라인몰에서 섬네일 사진은
제품의 증명사진인 동시에 그 자체로 포장지 역할을 한다. 제품의
컬러가 돋보이고 바탕은 깨끗하게 표백되는 것이 제품 화보의
전형이라면, 이 이미지들에서는 제품이 표백되어 있고 배경이

한껏 꾸며져 있다. 어쩌면 브랜딩이란, 이 정방형의 이미지 위에서 제품을 뺀 나머지 면적일지도 모른다. 제품을 둘러싼 꽃·돌·나뭇조각·원료 등 오브제, 함께 놓인 포장 상자, 바닥에 깔린 나무·대리석·모래·천의 질감, 노출과 그레인, 자연광과 그림자를 통해 연출된 분위기야말로 소비자에게 가 닿아야 할 브랜드의 자기소개인 것이다.

세상의 중심에서 SUPER MATCHA를 외치다

손바닥만 한 베이지색의 향기 나는 물건들이 근시 테스트를 하는 동안, 다른 한편에서는 우리의 노안을 걱정하는 듯한 브랜드가 빠른 속도로 일상 풍경의 한구석을 장악했다. 적녹시표의 오른쪽 절반을 연상시키는 초록색 바탕 위에 적힌 굵고 까만 글씨. 'SUPER MATCHA'다.

　　　초록색.

　　　디자이너에게 초록색이란 무엇인가? 기피 색상이다. 그래픽에서는 '지루해서', 패션에서는 '촌스러워 보이기 쉬워서'라는 것이 표면적인 이유다. 그들은 색채학 수업에서 '그린은 세련되게 사용하기 어려운 색'이라고 배워 왔다. '초록'이라는 어휘에 나타나듯 이 색상은 태생적으로 도시보다는 자연을 떠오르게 하고, 편안한 만큼 자극도 주지 못한다는 것이 학계의 공리다. 좀 더 현실적인 이유에서는, 지난 역사에서 초록색이 담당해 온 역할의 잔상을 걷어내고 새로운 의미를 부여하기 힘든 탓이 클 것이다.

　　　1970년대 새마을운동의 상징이었던 초록은 1993년 리우협약 이후 디자인 씬에서 그리니즘과 그린워싱을 둘러싼 담론의 전쟁터가 되었다. 웰빙 열풍이 불면서는 친환경에

더해 신선함과 건강의 상징이 되기도 했다. 최근 비거니즘과 웰니스라는 두 개의 바람을 타고 늘어나기 시작한 초록색 간판들도 거의 같은 맥락으로 쓰이는 듯하다. 그런가 하면 카페 프랜차이즈업계에서 초록색은 지난 20여 년에 걸쳐 스타벅스와 한 몸이나 마찬가지였으므로 늘 기피되었다.

　　　슈퍼말차가 무엇보다 흥미로운 점은, 초록색에 대한 이러한 대중적·디자이너적 이해와 상징성을 모두 밀어내 버린다는 데 있다. 초록은 초록인데, 풀이나 나뭇잎과 딱히 관련이 없어 보인다. 나아가 주력 상품인 말차와도 별 관계가 없는 초록색이다. 슈퍼말차가 더현대 서울에 두르고 나타난 방수포의 강렬한 초록색은 차라리 청테이프나 건물 옥상의 방수페인트를 떠오르게 한다. 웹에 RGB로 게시되어 명·채도가 높아진 제품 이미지에서는 인류 역사상 가장 치명적이었던 물질들의 색깔이 연상되기도 한다.

　　　말차 브랜드가 초록색을 아이덴티티 컬러로 삼으면, 물론 '말차여서'라는 생각이 가장 먼저 든다. 여태까지 말차, 녹차, 그린티 제품은 늘 그래 왔고, 이들이 선택한 초록색은 높은 확률로 올리브그린 또는 샙그린이었다. 하지만 슈퍼말차 패키지와 그 안에서 나온 말차 제품의 녹색 사이에는 결코 같은 뿌리에서 나왔다고 하기 어려워 보이는 거리감이 존재한다. 슈퍼말차는 그 간극을 좁히는 대신, 오히려 아이덴티티 컬러(여기서부터 '슈퍼말차 그린'이라고 부르기로 한다)와 말차 색의 차이가 부각되는 방식으로 이미지를 만든다. 지난해 크리스마스 시즌에 출시된 '블랙 롤케이크' 화보를 보면 그것이 실수가 아니라는 사실을 알 수 있다. 옆에 말차가 없을 때는 한난의 경계에 있는 슈퍼말차 그린이 말차와 함께 있으면

상대적으로 차가운 청록색 쪽으로 기울게 되면서 그 안의 말차가 조금 더 부드럽고 먹음직스럽게 느껴진다. 그러면서 슈퍼말차 그린은 단순히 말차의 녹색이 아니라, 슈퍼말차의 '디자인된' 녹색으로 다가오는 것이다.

슈퍼말차 그린이 정확히 어떤 의도에서 결정된 색상인지는 알 수 없지만, 그것이 세심하게 운용되는 방식을 보면 적어도 의도가 존재한다는 사실만큼은 알 수 있다. 말하자면, 슈퍼말차의 초록색은 브랜딩된(p.267) 초록색이다. 자연의, 건강의, 말차의 초록이 아니라 모종의 의도를 담아 디자인된 결과물임을 선언하는, 브랜딩의 초록색인 것이다. 페인트통에 그대로 담갔다 꺼낸 듯한 채도 높은 초록색은 그간 우리가 초록색에 대해 가져 온 심상을 적잖이 바꾸어 놓는 데 성공했다. 지난해 한국 사회의 시각문화적 영토(서울과 인스타그램)에서 초록색을 지배한 것은 바로 슈퍼말차였다고 말할 수 있는 이유가 여기에 있다. 이제 우리는 슈퍼말차라는 단어로부터 초록색을 연상할 뿐만 아니라, 초록색을 보고도 슈퍼말차를 떠올리게 되었다. 네이버와 스타벅스가 그렇게 되기까지 쌓아 올린 시간에 비하면 대단하리만치 단기간이다.

슈퍼말차와 비슷하게 선명한 고채도의 색상을 전면에 내세워 각인 효과를 노리는 다른 브랜드의 성공 사례도 최근 들어 속속 눈에 띄고 있다. 컬러에 중점을 둔 BI를 하루 이틀 보는 것은 아니지만, 이들이 보여 주는 그래픽의 양상은 트렌드라고 부를 수 있을 만큼 일맥상통하는 데가 있다.

지난해 BI를 리뉴얼한 여성 의류 플랫폼 지그재그는 『지난해 2021』를 위해 조색했던 잉크를 롤러로 칠한 듯한 형광 분홍색 바탕에, 넓적한 납작붓 같은 엑스트라볼드 산세리프

서체로 'ZIGZAG'를 적었다.　　　원래부터도 바비를
연상시키는 소프트 톤의 오페라 컬러가 금방 떠오르는 BI를
가지고 있던 지그재그는 리브랜딩을 통해 좀 더 선명한
이미지를 확보했다. 누가 봐도 지그재그에서 보낸 것이 분명한,
옆면에 대문짝 만한 'ZIGZAG'가 박힌 커다란 형광 직진배송❺
박스는 존재하는 것만으로도 광고판 역할을 해내기를 기대하고
만들어진 것이 분명했다. 지그재그는 올봄 더현대 서울에서 팝업
스토어를 열며 거대한 직진배송 박스 형태로 가벽을 세웠고,
미니 직진배송 박스를 이벤트 사은품으로 나눠 주기도 했다. 모든
의류 플랫폼이 약속이라도 한 듯 세련미를 상징하는 검은색으로
BI를 만들 때 형광 분홍을 택했던 지그재그는, 온라인 서비스가
오프라인으로 나왔을 때 어떻게 눈길을 잡아 끌어야 하는지 몸소
보여주려는 것처럼 보였다. 온통 칠해진 분홍색은 지그재그의
확성기인 셈이다.

이니스프리는 슈퍼말차의 꿈을 꾸는가

최근 BI를 리뉴얼하면서 슈퍼말차와 비슷한 초록색이나 선 굵은
돋움체를 적용한 몇몇 화장품 브랜드를 보고 다들 '클라이언트가
슈퍼말차처럼 해달라고 했나 봐'라고 한마디씩 하는 것을 보면,
브랜딩 시장에 슈퍼말차가 몰고 온 바람이 미미하다고는 할 수
없을 듯하다. 정말로 슈퍼말차에서 영향을 받았는지 그 속사정을
알 수는 없지만, 이렇게 회자되는 사례들이 어느 정도 그렇게
보이는 것을 부정하기는 어렵다. 특히 대표해서 집중포화를 맞고

❺　지그재그가 운영하는 익일 배송 서비스. 직진배송으로 보내지는
　　상품은 각 입점 쇼핑몰이 아닌 지그재그 물류창고에서 일괄적으로
　　출고된다.

있는 이니스프리가 올해 초 감행한 리브랜딩은 시사하는 바가
크기에 다루지 않을 도리가 없다.

이니스프리란 무엇인가? 국내 화장품 업계에서
'그린'을 점유한 브랜드다. BI는 짙은 녹색이었고, 자연주의
슬로건을 내세웠고, 자연스러운 미인의 상징인 소녀시대 윤아가
오랫동안 이니스프리의 얼굴이었다. 대표 상품부터 '그린티'와
'올리브 리얼' 라인이었다. 그랬던 이니스프리가 명·채도를
급격하게 높이며 로고타입의 삐침을 지웠다. 제품 라인마다
달랐던 패키지 색상은 매트한 우윳빛 병과 초록색 박스로
통일되었다. 이니스프리와 오랫동안 알고 지냈던 사람들은 이
변화를 낯설어할 뿐만 아니라 아예 받아들이지도 못하는 듯했다.

사실 새로운 아이덴티티가 타 브랜드와 견주어 아주
잘못되었거나 미흡한 디자인이라고 단언하기는 어렵다(한글
한 글자 없이 영어 대문자로만 줄줄이 적혀 있는 제품명이야
리뉴얼 전에도 마찬가지였기 때문에, 논외로 쳐야 할 것이다).
프로젝트를 맡은 인피니트의 설명은 꽤 설득력이 있다. "제주
기반의 순수한 자연주의 브랜드"에서 "제주를 넘어 자연의
활력을 담은 Z세대에게 맞는 감각적이고 개성 있는 브랜드"로
리포지셔닝했다는 것이다.[6] 이 '리포지셔닝'도 잘못된 전략이라
할 수 없다. 저가 로드숍 화장품인 이니스프리의 주 고객층이었던
밀레니얼은 이제 30대 이상이 되어 유분과 여드름보다 노화와
탄력을 걱정한다. 그에 맞추어 주력 라인을 새로 만들어 내는
것보다는 그다음 세대의 구매력에 맞는 제품군을 유지하고, 이들이
선호하는 이미지로 탈바꿈하는 편이 누가 보아도 합리적이다.

[6] 'INNISFREE', Infinite, https://infinite.co.kr/portfolio/innisfree
(검색: 2023.10.10.)

너도나도 비건 인증마크를 달지 않으면 출시를 못 할 정도로
'비거니즘'이 대세가 된 현 상황에서, 이니스프리는 어떻게든
'그린'으로 살아남기 위해 자연주의 초록을 버리고 브랜딩
초록으로 넘어가는 도전을 감행했을 것이다. 리브랜딩을 하지
않았거나 다르게 했다고 상황이 나았겠는가 하는 생각도 들지만
결과적으로 새로운 BI는 대중의 지지를 얻지 못했고, 브랜드의
유산도 일단은 물거품이 된 상태다.

이니스프리 리브랜딩에서 눈여겨볼 만한 부분은,
앞서 길게 이야기한 지난해를 휩쓴 브랜딩 열풍의 두 축이 바로
여기에서 만나고 있다는 점이다. BI에서는 업계 밖의 브랜딩
슈퍼스타인 슈퍼말차의 영향이 느껴지는 한편, 새하얀 용기에
적힌 가늘고 작은 글씨는 이제 거의 양식화되었다고 해도 무방한
업계 내 메가트렌드의 흔적으로 보인다. 탬버린즈·논픽션과
슈퍼말차는 양자택일의 선택지가 아니라 혼용할 수 있는 예제인
것이다.

조형적으로 봤을 때 핸드크림들과 슈퍼말차는 서로
반대 방향을 향해 달리고 있는 것처럼 보인다. 한쪽은 쉽게
읽히기를 거부하며 자세히 들여다봐 주기를 원하고 있고, 한쪽은
달리면서 봐도 알아볼 수 있게 자기 이름을 외치고 있기
때문이다. 그러나 둥근 지구 위에서 한 바퀴를 돌면 결국
제자리에 돌아오게 되는 것처럼, 반대 방향으로 달린 두 브랜딩
선구자는 다시 같은 지점에서 서로 만난다. 결국 브랜딩은 어떤
방법을 취하든 같은 목표를 지향하고, 그 방법 또한 모양의
차이가 있을 뿐 본질적으로는 다르지 않다.

더 이상의 발전이 있을까 싶을 만큼 물질문명은
고도화되었고, 물건들은 흔하고 가치 없어졌다. 전 지구적인

위기가 한시도 쉬지 않고 큰 보폭으로 다가오고 있는 이
순간에도, 장바구니 물가가 기록적으로 치솟고 있는 이 순간에도
북반구에서는 재화가 발에 치인다. 가치와 매력을 상실한
생산물을 어떻게 다시금 좋아하고, 소비하고, 소유하고 싶게
만들 수 있을까? 이 난제에 제품 혁신보다는 이미지 혁신으로
답하는 것이 훨씬 쉽고 효과적이라는 것은 이제 새로운 사실도
아니다. 산업과 상업의 현장에서 디자인은 없거나, 부족하거나,
떨어진 가치를 만들어 내기 위해 언제나 최선을 다해 왔다. 지금
우리 소비 문화의 한 장면을 장식하고 있는 흰 바탕, 세리프,
울트라라이트 그리고 초록색, 산세리프, 엑스트라볼드—다른
말로 브랜딩은, 그 최선의 최신 버전으로서 열심히 일하고 있다.
관성처럼 닮아 가면서, 또는 그 나선에서 빠져나오려 애쓰면서
말이다.

고민경

whatreallymatters(마포디자인출판지원센터)의 기획자다. 전시
〈서베이〉(2019~2021) 시리즈를 공동 기획했다. 『행복의 기호들:
디자인과 일상의 탄생』, 『새시각 #01: 대전엑스포'93』, 『글짜씨 23 -
스크린 타이포그래피』 등에 필진으로 참여했다. 석사 논문으로 『포니
자동차와 1980년 전후 국내 자동차 문화』를 썼다.

이방인의 탄생

어떤 변화는 누군가를 이방인으로 만든다. 코로나19와 함께한
시간 동안, 우리는 대거 출현한 낯선 존재들 앞에서 한 번쯤
이방인이었다. 낯선 존재들이란 누구인가? 그것은 익숙한
방식과는 다른 형태로 누군가의 노동을 대신하는 존재들이다.
키오스크, 서빙 로봇, 챗봇처럼, 인간이 있던 자리에 들어선
'무인화 시대'의 산물들이다. 이들은 제자리에 있던 사람들을
이방인으로 만들며 안전이라는 명목으로 일상을 재편했다.
이러한 상황에서 이방인은 서비스를 이용하기 위한 관문으로써
화면이 있으면 화면을 이용해야 하고, 앱이 있으면 앱을 이용해야
하고, 로봇이 있으면 로봇을 이용해야 하는, 설계된 언어를 쓰는
나라에 초대된 인간이었다.

설계된 산물은 결코 설계의 얼굴로 찾아오지 않았다.
어떻게 기획되었고, 어떻게 구성했으며, 어떤 절차로 사용자를
안내하는지 짐작할 수 있는 방식으로 우리 앞에 나타나지
않았다는 의미다. 그것은 식당에 입장하면 보이는 키오스크처럼,
원래 그 자리에 있었다는 듯이 그 자리에 있었다. 편의를 위해
무엇이든 도와줄 것 같은 든든한 모양새였다.

"주문은 키오스크에서 해 주세요." 식음료를 판매하는
매장에 들어서면 들을 수 있는 이 말은 이제 "어서 오세요."처럼
자연스러운 인사말이 되었다. '주문을 키오스크에서 해 달라고?'
어떤 사람은 이 말을 듣고 두리번거리다가 화면을 향해 터벅터벅
걸어간다. 어떤 사람은 점원을 향해 그냥 직접 주문하면 안
되냐고 묻는다.

대부분의 식당 키오스크는 음식의 종류를 크게
유형화한 후, 한 유형에 해당하는 메뉴들을 한 페이지로 분류해

그림이나 사진을 제공한다. 키오스크를 사용하는 방법을 요약하면 간단하다. 원하는 메뉴를 찾아 선택하고, 결제하면 된다. 하지만 발생하는 문제는 가지가지다. 단품이 아닌 세트 메뉴를 찾고 싶을 때, 여러 사람의 주문을 한꺼번에 하다가 한 사람의 주문만 변경하고 싶을 때, 직원에게 직접 메뉴를 추천받고 싶을 때, 기프티콘을 사용하고 싶을 때, 카드가 잘 먹히지 않을 때, 통신사 할인 혜택을 받고 싶을 때, 그리고 이 모든 상황을 넘어서는 경우의 수로 난처함을 겪고 있는데 뒤에 사람들이 줄을 서서 나를 기다리고 있을 때….

그러나 이는 모두 길어야 5분 내외에 일어나는 개인의 갈등이다. 그리고 일정 수준 이상의 디지털 리터러시가 요구되는 시대에 모두가 이러한 고통을 겪는 것은 아니다. 혹시라도 키오스크 사용을 심각하게 어려워하는 손님이 있다면 다른 손님이 도와주거나, 다른 업무를 맡은 직원이 잠깐 시간 내어 도와주면 될 일이다. 그러므로 가게의 입장에서는 인건비를 아낄 수 있는 키오스크 사용을 마다할 이유가 별로 없다. 지난해, 엔타이틀은 이러한 가게들을 대상으로 하는 무인기기 전문 온라인 쇼핑몰 '언박싱 스토어'를 열었다. 키오스크도 가게 주인이 접시나 의자처럼 큰 어려움 없이 구비할 수 있는 제품이 된 것이다. 이제 이 세계에는 몇 명의 인간이 이방인의 경험을 앞두고 있는가. 오늘도 활발히 유통되는 키오스크는 그들에게 기계의 언어로 말을 걸 준비를 하고 있다.

로봇이 작동되는 풍경들

앞서 예로 든 키오스크를 통한 식음료 주문은 무인화가 이루어진 대표적인 영역이다. 이 서비스가 가장 먼저 무인화된 데에는,

온라인 장바구니에 상품을 담고 쇼핑하는 일이 일상이 된 시대적
배경이 자리하고 있다. 하지만 변화는 한 걸음 더 나아감으로써
시작된다. 우리는 이제 푸드 로봇이 만든 치킨을 먹는다.
로봇 혹은 드론이 배달해 주는 피자를 먹는다. 보이지 않는
과정으로 커피를 내어주는 무인 카페에서 아이스 바닐라 라떼를
테이크아웃한다.

그런데 무인 카페의 기계에게 커피를 주문하면
뭔가 시끄럽다. 음료를 제공하는 커다란 기계는 그 안에서
에스프레소를 내리고, 우유를 데우고, 시럽을 타고, 그걸 다시
얼음을 넣은 플라스틱 컵으로 옮기느라 바쁜 눈치다. 기계 옆에는
"뚜껑과 홀더와 빨대는 옆에서 가져가 주세요."라고 적힌 손 글씨
안내문이 있다. 무인 매장에서는 유독 제발 읽어 달라는 의도가
함께 읽히는 투박하고 거친 손 글씨를 발견하기 쉽다. 많은
사람이 로봇이 모든 것을 해줄 것으로 생각해서, 무인 매장의
정제된 안내문을 그림 액자처럼 취급하기 때문이다. 간혹 보이는
"절도 시 100배 보상" 같은 경고성 문구는 도난을 당하는 일이
있더라도 직원을 고용하지 않는 편이 더 손해가 적다는 사실을
암시한다.

주요한 요소가 아닌데 강력하게 존재감을 발휘하는
건 무인 매장의 손 글씨뿐만이 아니다. 음식을 배달해 주는
서빙 로봇은 자기를 알아봐 달라는 듯 끊임없이 소리를 내며
돌아다닌다. "이동 중입니다." "잠시만 길을 비켜 주세요." "첫
번째 픽업대에서 음식을 가져가 주세요." 말을 하는 동안 밝은
분위기를 유도하려는 듯, 그에게서는 폴더폰의 32비트 벨 소리
같은 배경 음악이 멈추지 않고 흘러나온다. 다시 말해, 음식을
주고 가는 내내 한시도 조용할 때가 없다. 귀가 밝은 손님은 모든

손님의 음식이 도착할 때마다 감격의 순간을 함께한다.

반면 당최 파악할 수 없는 '로봇'도 있다. 고객 센터에 문의하고 싶을 때 만나는 수많은 챗봇이 그렇다. 상담원에게 얼른 이야기를 하고 싶은데, 그를 만나려면 채팅 창에서 우선 상담 목적을 입력해야 한다. 가장 곤란한 순간은 '수리 접수', '구매 문의'와 같은 목록들 사이에 내가 원하는 서비스가 없을 때다. 챗봇들은 보통 채팅 창처럼 디자인되어 소통의 형식을 갖추고 있다. 그러나 형식이 바로 내용을 보장하는 것은 아니다. 챗봇의 구조를 파악하려고 바둥거리며 끝까지 이런저런 버튼으로 모험한 사람만이 '진짜' 상담원을 만나 소통할 수 있다.

AS 요청을 시도 중인 아무개의 입에서 "아, 챗봇이야."라는 말이 나왔다면, 그것은 챗봇이라서 너무 다행이라는 뜻이 아니라 일이 순조롭게 진행되긴 글렀다는 뜻으로 이해될 것이다. 챗봇을 중심으로 누적된 우리의 기억이 그의 말을 그렇게 인지하게 하는 것이다.

그러나 쌓이는 불만에도 불구하고, 앞으로 우리는 더 많은 곳에서 챗봇을 마주할 것이다. 지난해 말, LG CNS는 AI 기반 고객 상담 센터를 기업 대상 구독 서비스로 제공하겠다고 밝혔다. 그들은 고객 상담 사례의 방대한 데이터를 분석해 앞으로 AI가 고객의 질문 의도를 더 잘 파악하도록 설계하는 데 힘쓰고 있다. 챗봇과 소통하기 위해 씨름하는 사람들은 각자 하나의 데이터를 남김으로써 미래의 누군가가 챗봇으로부터 원하는 답변을 얻는 데에 일조할 것이다. "아, 챗봇이야."의 의미가 언젠가 달라질 수 있다는 말이다.

정착화의 노력들

무인화 시대를 앞당긴 '로봇'들은 줄곧 실망감을 가져다주었다. '로봇이 원래 이렇게 느렸나?' '로봇이 원래 이렇게 시끄러웠나?' '로봇이 원래 이렇게 불편했나?' 환상 속 로봇은 SF영화나 소설 안에서나 그 명맥을 유지했고, 현실에서 로봇은 그리 근사하지도 편리하지도 않았다. 로봇의 이름으로 나타난 낯선 존재들과 인간은 서로를 이방인으로 대하며 조금씩 삐걱거렸다. 그러나 얼굴 없는 대상과 소통해야 하는 상황에서 불평등한 관계를 감내하는 건 오로지 인간의 몫이었다.

합의되지 않은 변화는 잡음을 일으킬 수밖에 없다. 지난해는 각자 다음 시대를 받아들이려고 애쓴 소란스러운 시간이기도 했다. 생산자들은 변화를 설득하고 가속하기 위해, 사용자들은 이에 적응하거나 저항하기 위해 노력했다. 그러는 사이 무인화는 멈추지 않았다. 아무것도 생산하지 않기보다는 친환경 제품을 생산함으로써 지구의 안위를 지키듯, 사람들은 무인 서비스를 없애기보다는 그 사용 난이도에 관심을 기울였다.

2022년 1월, 경기도 수원시는 코로나19 선별 진료소에서 '배리어 프리 키오스크(barrier free kiosk)'를 공개하며 시연회를 열었다. 아직 실외 마스크 착용 의무가 해제되기 전이었다. 키오스크는 "장애인·고령층 등 사회적 약자도 편리하게 사용할 수 있도록 음성·안면 인식, 수어 영상 안내 등 지능 정보 기술을 적용"[1]했다고 소개되었다. 시연회에 등장한 키오스크는 가장 일반적인 키오스크처럼 세로로 긴

[1] '"장애인도 편리하게 사용"… '무장애 키오스크'', 연합뉴스, 2022.1.11., https://www.yna.co.kr/view/PYH20220111152100061 (검색: 2023.10.8.)

직사각형 형태였다. 다른 점이 있다면, 터치스크린 하단에
ATM에서 볼 법한 은색 버튼이 여러 개 있었다는 점이다.
버튼들은 숫자와 방향키로 구성되어, 터치스크린 외에도 값을
입력할 경로가 있다는 특징을 만들어 냈다. 화면이 어렵다면
버튼을 이용하면 된다는 이해에 기반한 디자인이었다.

이 키오스크는 임시 선별 검사소를 찾은 시민들이
문진 정보를 입력해 검사를 신청하게 하려는 목적으로 설계된
기기였다. 그리고 그 궁극적인 목표는 아마도 사용자의 편의
향상보다는 부족한 현장 인력 보완이었을 것이다. 그런 점에서
시연회 장면은 다소 연극적이었다. 직원 없이 이용할 수 있도록
설계된 기기인데, 시연하러 온 노인이나 장애인 옆에 사업
관계인으로 보이는 인물이 함께 있었기 때문이다. 그 인물은
시연자 옆에서 함께 키오스크의 화면을 바라보고, 때로는 뭔가를
지시하는 손짓을 했다. 물론 그는 시연회의 모든 참가자에게
기계를 설명하기 위해 자리했을 것이다. 그러나 일상에서
사회적 약자에게 키오스크 사용은 번잡하거나 고요한 상황에서
펼쳐지는 혼자만의 씨름이다. 키오스크 앞에 함께 있는 두 사람은
그리 자연스럽지 않았다.

이후, 이들이 관여한 키오스크가 활발하게 공급되고
사용되었는지에 대해서는 구체적인 자료를 찾아보기 어렵다.
같은 해에 한국지능정보사회진흥원이 고령자의 디지털 활용
능력을 높이기 위한 키오스크와 배달 앱 교육 사업을 실시하고,
서울디지털재단이 '고령층 친화 디지털 접근성 표준' 키오스크
적용 가이드를 개발하고, 한국정보통신기술협회가
'무인정보단말기 접근성 지침'을 개정하는 등, 비슷비슷한
공익적 시도가 이어지는 걸 확인할 수 있을 뿐이다.

이러한 상황에서 지난해 7월, 시각장애인연대가
맥도날드 서울시청점에 방문해 키오스크의 정보 접근권을
요구한 일(p.229)은 이론과 현실의 차이, 정책과 현장의 괴리를
상징적으로 보여준다. 기관들은 디지털 기기를 이용할 때 아무도
소외되지 않아야 한다는 목표를 실현하지 못했다. 다만 그래야
한다는 문제의식을 보여주며 제 역할을 모색했다.

디자인된 경험들

무언가를 만들 때는 모두가 쉽게 그것을 이용할 수 있게 해야
한다는 것. 이는 디자인을 공부한 사람들에게는 낯설지 않은
문제의식이다. 그러나 대부분의 디자이너는 산업의 논리와
현실적인 문제에 부딪혀, 이와 연계되는 유니버설 디자인과
같은 개념을 무의식의 영역으로 내보내기 십상이었다. 그런데
디자인 산물이 소외시키는 대상의 범위가 확대되기 시작하자,
디자이너가 유념해야 할 디자인 철학들은 부메랑처럼 돌아왔다.
지난해에 경험 설계를 다루는 단행본과 콘텐츠가 활발히 등장한
일은 이와 무관하지 않다.

2022년 3월, 한국디자인진흥원은 『서비스·경험디자인
이론서』를 발행했다.(p.176) 한국디자인진흥원은 산업 구조가
변화하는 상황에 따라 2010년대부터 서비스 디자인을
디자인의 핵심 분야로 의식하고 관련 사업을 운영해 왔다.
『서비스·경험디자인 이론서』는 그러한 맥락에서 발간된
연구서로, 서비스 디자인의 개념과 발전 과정, 방법론 그리고
관련 용어들을 다루었다.

지난해 'UX 디자인의 창시자' 도널드 노먼의 신간
역시 두 종류 출간되었다. 국내에서 도널드 노먼의 저서들은

이미 2000년대 중반부터 2010년대 초반 사이에 교과서처럼 자리를 잡은 상황이었다. 그런데 몇 년의 공백기를 두고, 그가 다시 찾아온 것이다. 권위자의 책이라고 하여 무조건 관심을 끌수 있는 것은 아니다. 책이 나오게 된 배경을 생각해 보면, 지금 다시 UX 디자인의 중요성이 주목받는 상황을 떠올리게 된다. 9월 출간된 『도널드 노먼의 인터랙션 디자인 특강』 에서 저자는 "우리는 어중간한 세계가 가져오는 공포 속에 살고 있다"❷고 진단했다. 자동화 지능형 기기들이 속속 등장하는 와중에, 기계는 인간의 의사를 원활히 파악할 만큼 발전하지 못했다는 의미다. 책의 결론은 그러한 상황을 인지하고 기계를 잘 설계해야 한다는 것이었다.

같은 해에 비슷한 이야기를 하는 콘텐츠들은 IT업계의 온라인 플랫폼 '요즘IT'나 UX 디자인을 다루는 출판사들을 통해 부지런히 생산되었다. 이러한 콘텐츠들은 모두 이 세계를 지배하는 어떤 믿음을 보여주었다. 그것은 인간의 행동을 사전에 설계할 수 있다는 믿음, 그 설계는 창의적인 행위라는 믿음, 나아가 그 행위들이 더 나은 세계를 만들 것이라는 믿음이다. 믿음은 신기술과 만날 때 더 강력해져 미래의 생활상을 기대하게 만들었다.

가장 희망적으로 다음 시대를 예견한 건 지난해 문을 연 네이버 제2사옥 '1784' 였다. 1784는 현실화된 가장 미래적인 기술들의 집약체였다. 1784에는 물건 배달용으로 사용하는 로봇 비서 '루키' 가 있다. 공간은 처음부터

❷ 도널드 A. 노먼, 『도널드 노먼의 인터랙션 디자인 특강』, 김주희 옮김(서울: 유엑스리뷰, 2022), p.58

'루키'가 문제없이 돌아다닐 수 있도록 세심하게 설계되었다. 1784에 출근하는 사원들은 '클로바 페이스 사인'을 통해 사원증 없이 출입할 수 있다. 그들은 AI 비서 '웍스'를 통해 모바일로 회의실의 온·습도를 조절하고, 사내 식당의 대기 현황을 실시간으로 체크하는 일 등을 할 수 있다.

네이버는 이러한 1784를 '세계 최초 로봇 친화형 빌딩'[3]이라고 소개했다. 그런데 여기에서 '로봇'은 로봇 비서 '루키'만을 칭하는 것일까? 가령 형태적으로 의인화된 로봇뿐 아니라 그 기능에 초점을 맞춘다면 직원들이 업무 목적으로 사용하는 AI 챗봇도 로봇이 아닐까?

만약 AI 챗봇도 로봇이라면, '로봇 친화형 빌딩'은 또 다른 의미를 획득한다. 인간이 사용하는 공간이지만, 로봇의 원리로 돌아가는 공간을 뜻하게 되는 것이다. 이는 특정 업무를 로봇이 '해 준다'는 사실뿐 아니라, 로봇으로 '해야 한다'는 사실에도 기반한다. 챗봇을 통하지 않고 회의실을 잡을 방법은 없고, 얼굴을 등록하지 않고 회사에 출입할 방법은 없다. 이는 고객 상담 챗봇을 통하지 않고는 AS를 신청할 수 없고, 맛집에 가서 '캐치테이블'과 같은 앱을 다운받지 않고는 웨이팅을 할 수 없게 된 일상의 모습과 닮아 있다. 그러므로 '루키'를 만나보고 싶은 것이 아니라면, 신기술이 궁금하여 1784에 가 볼 필요는 없을 것 같다. 우리는 이미 '로봇 친화형'으로 살고 있기 때문이다.

[3] '"건물이 AI비서"… 네이버 신사옥 '1784' 첫 공개', 서울경제, 2022.4.14., https://www.sedaily.com/NewsView/264OVAIYON (검색: 2023.10.8.)

무인(無人) 시대의 개막

인간이 가장 위험한 존재로 여겨졌던 팬데믹 시기, 비대면 서비스들은 안전을 강조하며 등장한 후, 효율의 논리로 안착했다. 코로나19가 지나간 자리에는 그것들이 재구성한 일상이 남았다. 위기의 상황에서 대안으로 등장한 무인화 방식들은 기성과 주류가 되어 안정적으로 적용 범위를 넓혔다. 그런 점에서 2022년에 출시된 무인화 제품과 서비스들은 그다지 새롭게 느껴지지 않았다. SK텔레콤이 AI 에이전트 '에이닷(A.)'을 출시하고, 고용노동부가 챗봇 상담 서비스를 도입하고, hy가 무인 매장 '프레딧샵'을 개장하고, 배달의민족이 로봇 배달 서비스 '딜리드라이브'를 도입 하는 등 지난해에 큰 주목을 받지 않고 시작된 무인화 서비스들은 이러한 배경에서 이해될 수 있을 것이다.

변화에 적응하지 못한 사람들은 제자리에서 투덜거리곤 했지만, 신기술을 맞이하는 거센 흐름을 거부할 힘은 누구에게도 없었다. 식음료 매장의 키오스크와 태블릿이 알 수 없는 사용법으로 사람을 당황하게 하고, 챗봇이 정해진 답만을 요구하며 최대한 고객 센터 직원과의 연결을 방해하려는 것처럼 대응하고, 특정 서비스를 이용할 때마다 앱을 새로 설치해야 하는 것은 오로지 개인이 감당해야 할 일이었다. 무언가 원하지 않는 결과가 나왔을 때, 거짓말을 하지 않는 기계보다는 조작에 서툰 본인을 탓하게 되는 일 역시 빈번하게 발생했다. 인간은 그렇게 기계 앞에서 줄곧 몸을 움츠렸다.

움츠림이 몸에 배었기 때문일까? 여전히 무인 서비스를 이용할 때 "편하다"고 말하면 거짓말을 하는 기분이 든다. 무력한 느낌, 한 시대가 끝나는 느낌, 행위를 통제당하고

있다는 느낌, 별생각 없이 상대했던 직원이 별안간 그리운 느낌, 그러니까 말하자면 어딘가 불편한 느낌들에 적응하지 못했기 때문일 테다. 그러나 별다른 선택지는 없다. 명목적 편안함과 은밀한 불편함이 공존하는 기이한 시간을 통과하며, 소비자는 더 치열하게 적응하고, 생산자는 더 섬세하게 설계해야 할 뿐. 불편한 감각이 있었다는 것조차 기억이 나지 않을 때, 다른 시대는 도래해 있을 것이다.

양유진
한국교원대학교 미술교육과를 졸업하고 건국대학교에서 『90년대 한국
중산층 가정의 디자인문화에 관한 연구』로 박사 학위를 받았다.
디자인문화를 기반으로 한 기획, 강의, 연구 등을 한다. 『세기 전환기 한국
디자인의 모색 1998~2007』, 『지난해 2020』, 『지난해 2021』에 필진으로
참여했으며, 'DesignFlux2.0', '네이버디자인프레스' 등에 글을 실었다.
현재 건국대학교 디자인학부 강의 초빙 교수로 재직 중이다.

개선 당하는 개성

나이가 드니 얼굴이 푹 꺼졌다. 소중한 것은 지나간 뒤에야
깨닫는다고 했던가, 한때는 미움의 대상이었던 볼살이 이리도
소중한 것이었는지 그때는 몰랐다. 얼굴 살이 사라지니 힘들어
보인다는 걱정 어린 말들이 전해졌다. 늙어 보인다는 말도
비수처럼 꽂혔다. 꺼진 볼살을 회복할 방법을 찾고 싶었다.
마침 결혼을 앞두고 열심히 관리를 받던 친한 동생이 추천해 준
피부과가 있었다.

　　　　　의사 선생님과 상담 후, 어디선가 본 듯한 탱탱한
얼굴을 가진 실장님의 상담이 이어졌다. 실장님은 내 얼굴
하나하나를 조목조목 평가하기 시작했다. 이마가 납작하다느니, 눈
밑의 다크서클이 심하다느니, 광대가 넓어 얼굴이 커 보인다느니
살면서 들어 보지 못한 신랄한 평가를 끝으로 필요한 시술들을
읊어대기 시작했다. 2평 남짓한 공간 속에서 내 얼굴의 개성은
개선해야 할 대상이 되었고, 조각을 앞둔 석고 덩어리처럼 신명
나게 칼질당하고 있었다. 그리고 그 칼질의 끝이 어떤 모습을
향하고 있는지도 짐작할 수 있었다. 본인만의 개성이 중요하다고
세상은 말하고 있지만, 적어도 외모에 있어서는 허용되지 않는
이야기 같았다.

　　　　　'개성시대'라는 단어가 진부하게 느껴질 정도로,
시대가 개성을 외친 지는 오랜 시간이 흘렀다. '얄숙이들의
개성시대'라는 제목의 영화는 1987년 개봉했고, 1995년 방영한
KBS 드라마 제목과 1996년 H.O.T.가 데뷔 앨범에 실은 곡의
제목 또한 '개성시대'였다. 동네 골목길에서는 지금도
'개성시대'라는 간판을 달고 있는 미용실과 옷 수선 가게를
흔히 발견할 수 있다. 개성과 다양성을 인정하는 뉘앙스의

'취존'❶이라는 신조어가 등장하기도 했다. 그런데 다양한 취향과 개성을 존중하는 시선이 외모에 있어서는 예외적이다. 내 몸과 얼굴의 개성은 홍길동의 아버지처럼 개성이라 불리지 못하는 개성이다. 그것들은 항상 어떤 지점을 향해 개선되어야 하는 상황에 놓여있다.

코로나19와 건강한 몸

최근 몇 년간 바디 프로필 열풍이 불었다. 코로나19로 인해 외부 활동이 줄어들고, 움직임이 없는 시간이 늘어나면서 '건강한 몸'에 대한 관심이 높아지기 시작했다. 그와 동시에 헬스장 같은 실내 체육시설이 집합 금지 업종이 되면서 홈트레이닝(홈트)의 인기가 급증했다. 홈트레이닝은 코로나19로 인해 상실된 여가 생활의 빈자리를 메웠다. 홈트레이닝은 운동이라는 행위를 가정으로 끌어들였다. 먹고 자는 행위만큼 운동은 가까운 일상이 되었다. 운동이 일상에 가까워지면서, 건강한 몸은 모두가 이뤄 나가야 하는 과제로 자리매김했다.

　　　　　건강한 몸이라는 과제를 이룩한 사람들은 바디 프로필을 통해 그 결과를 증명하기 시작했다. 연예인이나 운동선수, 전문 모델들의 전유물이었던 바디 프로필이 대중을 대상으로 확산되었다. 그리고 지난해, 바디 프로필 열풍은 정점을 찍은 듯 보였다. 여러 기업이 바디 프로필 관련 상품을 선보이기 시작했다. 호텔 안다즈 서울 강남은 투숙객에게 바디 프로필 촬영권을 제공하는 '러브 유어셀프 패키지'❷를 선보였으며,

❶ '취향 존중' 혹은 '취향이니 존중해 주세요'를 줄여 말하는 신조어
❷ '안다즈 서울 강남, 바디 프로필 촬영에 호캉스 더한 '러브 유어셀프' 패키지 선봬', 비즈월드, 2022.1.25., http://www.bizwnews.com/ news/articleView.html?idxno=32112 (검색: 2023.10.8.)

운동복 브랜드 안다르는 프로필 사진 전문 스튜디오 시현하다와
함께 바디 프로필 패키지 상품을 출시하기도 했다.(p.254) ❸
체성분을 분석해 주는 기기인 '인바디'는 역대 최대 매출액인
연 1,600억 원을 달성했다.(p.334) ❹ 지난해 4월, 인스타그램의
'해시태그 바디 프로필(#바디 프로필)' 게시물은 300만 개를
돌파했으며,(p.187) ❺ '오운완(오늘 운동 완료)'은 2022년의 가장
핫한 키워드가 되었다.(p.332) ❻

　　　　운동에 대한 관심이 높아지면서 지난해
당근마켓에서는 '헬스'와 '필라테스'가 동네 가게 인기 검색어
1, 2위에 오르기도 했다.(p.329) ❼ SBS 스포츠는 닭가슴살 브랜드
'아임닭'과 함께 헬스 관련 유튜브 예능 '아임닭치고 헬스'를
선보였으며,(p.195) ❽ 일정 기간 살을 찌웠다가 다시 몸매를 만드는
웨이브의 보디빌딩 서바이벌 예능 '배틀그램', 넷플릭스의

❸　'컬래버 대장' 안다르, '시현하다'와 이색 바디프로필 협업', 부산일보, 2022.9.1., https://www.busan.com/view/busan/view.php?code=2022090111120908520 (검색: 2023.10.8.)

❹　'인바디, 작년 해외 매출 25% 성장… 해외 파트너와 화합 다져', 메디포뉴스, 2023.3.31., https://www.medifonews.com/news/article.html?no=177160 (검색: 2023.10.8.)

❺　'겉으론 건강해 보여도 속은 곪아' 2030들의 보디프로필 촬영 이면엔', 한국일보, 2022.4.3., https://www.hankookilbo.com/News/Read/A2022010710530000476 (검색: 2023.10.8.)

❻　'젊은 세대는 무엇을 하며 '갓생'을 살까?', 서울연구원, 2023.2.1., https://www.si.re.kr/node/66601 (검색: 2023.10.8.)

❼　'올해 당근마켓 인기 키워드는?', 데일리한국, 2022.12.29., https://daily.hankooki.com/news/articleView.html?idxno=909209 (검색: 2023.10.8.)

❽　'SBS스포츠X아임닭 유튜브 웹예능 '아임닭치고 헬스' 공개', SBS 스포츠 골프 뉴스, 2022.4.26., https://programs.sbs.co.kr/sports/sbssportsgolf/article/56051/S20000000568 (검색: 2023.10.8.)

'피지컬:100' 등 몸과 관련된 예능이 등장하기 시작했다.[9]

식단 관리나 다이어트도 몸을 만들기 위해 필요한 활동으로 확산되어 갔다. 탄산음료들의 '제로' 시리즈가 이어지는 것은 물론이고, 매일유업의 '어메이징 오트', CJ제일제당의 '얼티브' 등 식물성 대체 음료가 출시되기 시작했다. 샐러드 전문점 '샐러디'가 300호점을 돌파하는가 하면, [10] 생소한 음식이었던 포케 전문점 '슬로우캘리'는 오픈 1년 반 만에 80호점을 내기도 했다. [11] 모두가 '건강'을 화두로 한 음식들이었다. 코로나19로 인해 생활에 자리 잡은 운동이, 바디 프로필을 매개로 우리의 일상을 변화시켜 나가고 있다.

오늘 운동 완료

바디 프로필의 유행 이전에도 운동은 건강한 삶을 영위하기 위해 필요한 활동으로 여겨져 왔다. 굳이 체육 시설을 이용하지 않더라도 공원을 산책하거나, 엘리베이터 대신 계단을 이용하거나, 집 청소를 하는 등 몸을 움직이는 활동들은 운동이라는 이름으로 대체될 수 있었다.

그런데 바디 프로필이 보여주는 건강한 몸은 계단 오르기나 집 청소 따위의 행위를 떠올리게 하지 않는다. 바디

[9] '몸'에 꽂힌 OTT… 피지컬 예능 잇달아 공개', 부산일보, 2022.7.26., https://www.busan.com/view/busan/view.php?code=2022072611110636902 (검색: 2023.10.8.)

[10] '샐러디, '300호점' 돌파… 2013년 1호 선릉점 오픈 10년만', 비욘드포스트, 2022.7.20., http://www.beyondpost.co.kr/view.php?ud=2022071913155276946cf2d78c68_30 (검색: 2023.10.8.)

[11] '오픈 1년 반 만에 80호점까지… 생소했던 포케 음식 국내 알려', 조선일보, 2022.12.29., https://www.chosun.com/special/special_section/2022/12/29/4HAI3Z27LBAMTCQJEAEVOA4PMU (검색: 2023.10.8.)

프로필에서 보이는 건강한 몸의 형태는 헬스장에서 '쇠질'이라도 열심히 해야 얻어지는 것이었다.

'오운완'이라는 태그를 달고 업로드되는 수많은 사진은 대부분 핸드폰으로 얼굴을 가리고 있다. 그리고 카메라의 시선은 예쁜 운동복과 쇠질로 펌핑된 몸매로 향해 있다. 운동은 일상이 되었지만, 일상에 자연스럽게 스며든 것은 아니었다. 예쁜 운동복과 멋진 시설이 갖춰진 체육 시설이라는 비일상이 운동이라는 이름으로 일상을 비집고 들어왔다.

운동을 기록하는 방식은 다양할 수 있다. 오늘 흘린 땀방울 사진이 될 수도, 스마트기기를 통해 측정한 심박수가 될 수도 있다. 운동으로 얻어진 건강한 일상은 비단 몸의 형태로만 증명할 수 있는 것이 아니다. 그러나 '오운완'과 '바디 프로필'은 건강한 몸을 위한 노력을 증명하는 방식을 한 가지로 압축시켜 버렸다.

프로필, 바디 프로필

본디 프로필이라는 것은 한 인물의 간략한 역사를 뜻한다. 그래서 프로필은 그 사람의 삶을 드러낸다. 어떤 경험을 했고 어떤 공부를 했는지, 어떤 지역에 있었는지 등을 통해 그 사람의 인생을 엿볼 수 있다. 그런 의미에서 바디 프로필은, 몸의 역사를 보여주는 것이어야 한다. 직업으로 얻게 된 몸의 형태, 습관으로 만들어진 개성, 고난이 남긴 흉터 등이 내 몸의 프로필이어야 하는 것이다. 그런데 지금의 바디 프로필은 그런 것들이 삭제되어 있다. 바디 프로필 속의 몸은 모두가 매끈하며 그 형태는 일률적이다. 그리고 그것은 건강한 몸의 결과물을 대변한다.

건강함은 미학적으로만 판단할 수 있는 것이 아니다.

그물을 올리는 힘으로 단련된 뱃사람의 몸은 건강하지만, 완벽한 조각의 형태를 갖추고 있진 않다. 매일 수백 개의 택배를 나르는 택배기사는 운동선수 버금가는 체력을 가졌지만, 모두가 매끈한 가슴 근육과 갈라진 복근을 가지고 있진 않다.

바디 프로필이 보여주는 내 몸은 바디 프로필 촬영을 위한 찰나의 시간만을 담고 있다. 1년도 채 되지 않는 기간 동안 먹고 싶은 음식을 참아가며, 일상의 많은 시간을 몸의 모양을 만드는 데 쏟아붓는 그 시간의 결과만을 담고 있다. 프로필이라는 이름에 담겨야 할 세월의 역사는 바디 프로필 앞에서 날조되어 버렸다. '건강한 몸'의 결과물은 결국 왜곡된 내 몸의 역사를 보여주는 결과물이 되었다.

바디 '프로필'은 '프로필'로써의 역할을 하지 않는다. 바디 프로필이 보여주는 몸에는 삶에 대한 어떤 이야기도 담겨 있지 않다. 바디 프로필을 통해 우리는 한 사람의 긴 인생 중에 짧은 시간의 노력만을 예상할 뿐, 대상에 대한 어떤 힌트도 얻을 수 없다. 철저히 미학적으로 조각된 몸의 형태만이 기록되어 있을 뿐이다. 촬영 시 근육을 더 도드라지게 만들기 위해 단수를 하고, 그것도 부족해 포토샵의 힘을 빌린다. 그렇게 만들어진 결과물은 모두가 비슷한 모습을 하고 있다. 딱 벌어진 직각 어깨에 탄탄한 가슴 근육과 갈라진 복근. 건강한 몸 만들기라는 긍정의 이미지로 포장된 바디 프로필은 고대 조각상들에서나 볼 수 있는 완벽한 조각을 만드는 과정으로 변모했다. 세상은 개성을 외치고 있지만, 개성 있는 몸의 형태는 바디 프로필로서 환영받지 못한다. 그저 사진에 담길 아름다운 몸, 카메라 렌즈에 담길 완벽한 피사체가 되는 것에 집중되어 있다. 지금의 바디 프로필은 바디 '프로필'이라기보다는 바디 '디자인'에 가깝다.

디자인된 몸

그렇다면 '디자인'이란 무엇일까? 새 학기가 시작하고 나면 학생들과 매번 이 물음에 대해 생각해 보는 시간을 가진다. 대부분의 학생은 디자인을 '기능과 미의 조화'라고 말한다. 몇십 년 전 교과서에나 실릴 법한 정의지만, 지금도 쉽게 디자인을 정의하는 방식이기도 하다. 디자인이라는 단어에는 항상 아름다움이라는 말이 뒤따른다. 하지만 아름다움을 무엇이라고 정의할 수 있을까? 너무나 진부하고 뻔한 이야기지만, 아름다움은 객관화시킬 수 없는 영역이다. 동시대의 아름다움 또한 다양하지만, 시대가 변화함에 따라 추구하는 아름다움도 변하기 마련이다. 우리는 이 사실을 잘 알고 있다. 그리고 아름다움을 정의할 수 없기 때문에 좋은 디자인을 함부로 정의하기도 어렵다. 바디 프로필, 아니 바디 디자인은 이러한 점에서 하나의 형태로 정의할 수 없는 영역이어야 한다.

어떤 삶도 같은 모양일 수는 없다. 한 개인의 삶이 담긴 '프로필'은 그래서 개인의 수만큼 다양하다. 하지만 바디 프로필 앞에서 몸의 개성은 개선해야 할 대상이 되고, 개인의 몸은 예술 작품을 조각하듯 다듬어진다. 아름다움에는 답이 없다는 진부한 말이 여전히 시대에 유동하고 있지만, 몸을 바라보는 시선에는 정확한 답이 있다. 바디 '프로필'이지만 내 삶을 드러내지 않고, 내 삶을 관통하는 어떤 이야기도 느낄 수 없다. 이것은 우리가 그토록 비난하던 전형적인 세상의 모습과 닮아 있다. 바디 프로필이 보여주는 몸의 이미지에 삶의 다채로움은 삭제되어 있다. 오로지 완벽하게 조각되어야 할 미학적 대상으로서의 몸만이 존재할 뿐이다.

디자인의 완성: 퍼스널 컬러 찾기

미학적 대상으로서의 몸은 줄이고, 깎는 과정을 거쳐 비로소 색을 입게 된다. 여기서 가장 적절한 색감의 배치가 필요하다. '퍼스널 컬러'를 매칭하는 것은 바디 디자인의 마무리 단계라 볼 수 있다. 제품이나 실내 인테리어를 완성할 때 쓰이던 색채학의 배색 기법이 개인에게도 적용되기 시작했다. 피부, 눈동자, 머리카락 색 등을 크게 웜톤(warm tone), 쿨톤(cool tone)으로 나누고, 또 그것을 봄, 여름, 가을, 겨울 4계절의 유형으로 분류한다. 사람들은 바디 디자인의 완성을 위해 스스로 퍼스널 컬러를 찾고 싶어 했다.

최근 몇 년 사이 퍼스널 컬러를 진단해 준다는 컨설팅 업체가 우후죽순으로 생겨나기 시작했다. 이에 따라 '한국패션심리연구원' 등 퍼스널 컬러 진단 관련 민간 자격증을 발급하는 기관이 생기기도 했다.[12] 화장품, 증명사진 등에도 퍼스널 컬러를 내세운 상품들이 출시되기 시작했으며, 퍼스널 컬러를 진단해 주는 앱도 등장했다.

'잼페이스(Zam face)'는 오프라인에서 8~10만 원의 돈을 내고 받던 퍼스널 컬러 진단을 온라인에서 무료로 해 볼 수 있다는 장점으로 런칭 4개월 만에 이용자 수 100만 명을 돌파했다.[13] 카메라에 얼굴을 비추면, AR(증강현실) 기술이 적용되어 입술에 립스틱 컬러가 입혀진다. 어울리는 립스틱 컬러

[12] '한국패션심리연구원, 민각자격증 2차 테스트 등 퍼스널컬러 전문가의 진입장벽 높여', 데일리시큐, 2020.1.29., https://www.dailysecu.com/news/articleView.html?idxno=103987 (검색: 2023.10.8.)

[13] '[비바100] 웜톤? 쿨톤? 퍼스널컬러 추천… MZ세대 놀이터 됐죠', 브릿지경제, 2022.4.18., https://www.viva100.com/main/view.php?key=20220410010002277 (검색: 2023.10.8.)

수십 개를 고르고 나면 퍼스널 컬러 측정이 끝난다. 봄 웜, 겨울 쿨 등의 퍼스널 컬러 진단이 끝나고 나면, 본인의 퍼스널 컬러에 어울리는 화장품이나 의류 등이 잇달아 나열된다.

　　　　퍼스널 컬러를 진단해 주는 업체들은 퍼스널 컬러는 개인의 타고난 피부 톤이나 머리카락 색 등으로 결정되기 때문에 일반적으로 변하지 않으며, 그러므로 퍼스널 컬러를 아는 것이 본인을 가꾸는 데 큰 도움이 될 것이라 주장한다. 이러한 주장을 배경으로, 퍼스널 컬러는 우리가 뷰티 상품을 구매하는 데 있어 하나의 지표로 작동하고 있다.

　　　　코로나19는 직접 발라 보고, 입어 봐야 하는 쇼핑 품목들도 화면을 통해서 구매할 수밖에 없는 환경을 조성했다. 물건의 구매는 오롯이 화면 속 이미지와 설명에 의존되어야 했다. 오프라인 매장에서도 쉽게 가지 않았던 구매의 손길이 '웜톤 컬러', '쿨톤 컬러' 등으로 나열된 제품 설명서에 보다 쉽게 유혹당한다. 나에게 맞는 퍼스널 컬러의 제품을 구매한 것만으로도 성공한 소비자가 된 것 같은 기분을 느끼게 한다. '웜톤 찰떡 컬러' 등의 문구는 눈으로 확인하지 못한다는 불안감을 상쇄하기도 한다. 유형화된 컬러들은 판매자와 소비자의 입장에서 모두 강력한 힘을 발휘한다.

　　　　그런데 퍼스널 컬러 진단 업체들이 주장하는 개인의 '고유한' 컬러들은, 사실 개개인의 컬러라 말하기 민망할 정도로 그 가짓수가 적다. 그들이 주장하는 '고유한' 컬러라는 것이 과연 존재하기는 하는 것일까?

　　　　강의실에 모인 같은 나이의 학생들 모두의 머리카락 색은 다르다. 같은 엄마 배에서 나온 나와 내 동생이 가진 눈동자 색은 다르다. 10대 때의 피부색과 30대의 피부색은 다르다. 여름

쿨톤으로 불리던 친구가 진짜 여름의 뜨거운 햇빛을 만끽하고 아주 딥한 가을 웜톤이 되어 돌아왔다. 개인의 특성과 경험은 가짓수로 정의할 수 없지만, '퍼스널 컬러'는 MBTI처럼 적은 답안지 속에서 간단히 답을 찾아내고 있다.

　　　선택지가 적은 답 속에서 과감한 헤어 컬러나 새로운 화장법의 시도는 퍼스널 컬러를 맞추지 못한 실패한 도전으로 치부된다. 어울리지 않거나 개성이 있다고 표현되는 것들은 틀렸다고 판단되기 시작했다. 이제 우리 몸은 '바디 디자인'이 되어 가는 과정에서 옳고 그름을 판별하는 잣대 앞에 놓이게 되었다.

저기 있는 몸

미학적 대상으로서의 몸은 쉽게 조각되고, 색을 입는다. 몸이 향해 가는 방향은 명확하고, 답은 간단하다. 간단히 내려지는 답 속에는 많은 것들이 삭제된다. 조각된 몸에서는 개인의 가치관이나 삶의 이야기가 삭제된다. 건강한 몸을 보여주는 방식은 하나의 이미지로 압축되었다. 바디 프로필이라는 이름을 달고 있지만, 진짜 프로필에 담겨야 할 내용은 존재하지 않는다.

　　　특정한 유형으로 정의된 퍼스널 컬러에서는 신체의 변화와 새로운 시도 등의 가능성이 삭제된다. 변화하는 내 몸의 색은 항상성을 유지하듯 고정되었고, 새로운 색상에 대한 도전은 옳고 그름을 판별하는 잣대 앞에서 주눅들어 버렸다.

　　　간단하고 완벽히 정의되는 우리의 몸은, 이 삭제의 과정을 거치며 천편일률적인 모습을 향해 가고 있다. 내 얼굴을 놓고 신명나게 칼질을 하던 피부과 실장님처럼 바디 프로필과 퍼스널 컬러는 스스로의 몸을 칼질하고, 똑같은 모습으로

나아가도록 유도한다. SNS를 가득 메운 이미지에서 삶의
이야기가 담긴 '진짜' 몸은 사라져가고 있다. 지금 여기 존재하는
현실의 몸은 없다. 저 멀리 하나의 답으로 향해 가는 몸들만이
작은 화면 속 이미지를 가득 채우고 있을 뿐이다.

이호정
whatreallymatters(마포디자인출판지원센터)의 기획자이자
디자이너이며 건국대학교 메타디자인연구실에서 석사 과정에 있다. 전시
〈디자인 책 - 이 책, 그 책, 저 책〉(2023)을 기획했다. 『지난해』를 함께
만들고 있다.

일하기 위한 공부

시간의 흐름을 무색하게 만드는 주제들이 있다. 10년 전, 월간
《디자인》은 한 특집호에서 디자인학과에서 디자인을 배우는
학생들에게 직접 디자인 교육에 대한 생각을 들어보자는 취지로
한 코너를 마련했다. 당시 시각디자인학과 3학년에 재학 중이던
어느 학생은 이렇게 말한다.

> "저는 수업 안에서도 실무와 관련해 학생들의 가려운
> 부분을 긁어줄 수 있어야 한다고 생각해요. 이를테면
> 포트폴리오를 효과적으로 어필하는 방법이나 공들여
> 만든 디자인의 저작권을 지킬 수 있는 방법 등을
> 가르쳐줬으면 합니다. 취업의 당락이나 실무에서의
> 프로젝트 성사가 작은 차이에 의해 좌우된다는 것을
> 생각해 보면 실무와 동떨어진 학교 수업에 아쉬움이
> 남을 때가 많습니다."❶

공교롭게도 정확히 10년 후인 2023년 3월, 월간
《디자인》은 다시 한 번 디자인 교육을 주제로 다룬다. 대부분의
분량이 교육자와 실무자의 목소리로 채워진 이번 특집호에서
유일하게 실린 학생의 입장은 온라인 강의를 듣는 소비자로서
수강생들의 강의 후기였다.

> "스타트업부터 대기업까지 다양한 회사를 경험한
> 크리에이터가 자신만의 노하우를 공유한다는

❶ '학생들이 이야기하는 한국의 디자인 교육', 《디자인》, 2013.4., p.108

*점이 인상적이었다. 당시 스타트업에 입사한 신입
디자이너로서 내가 겪는 어려움을 극복하는 데 도움이
될 것이라 생각했다."*[2]

이들의 말에는 어딘가 공명하는 부분이 있다.
초년생이 겪는 실무의 어려움이 있고, 그것을 해결할 수 있는
교육이 학교 밖에 별개로 존재한다는 믿음이 그것이다. 그러나
이것은 10년 전부터만 존재한 생각은 아니다. 같은 잡지의
1983년 인터뷰에서 "취업이 급선무였어요. 다른 학원에서는
100% 취업시킨다는데 (…)", "학교 교육의 부족한 실기 시간을
보충하고 싶어서" 디자인 학원을 등록했다고 말하는 학생들의
인터뷰[3]를 보면 취업을 앞둔 불안한 심정에 시차는 느껴지지
않는다.

학교 교육이 실무에 직접적인 도움을 주지 못한다는
생각은 또 다른 교육이 필요하다는 생각으로 이어졌다. "교육과
현장과의 괴리"[4]라는 제목에는 학교와 회사라는 공간의 차이를
메꿔야 한다는 전제가 암묵적으로 깔려 있었다. 생각해 보면 두
환경은 다른 것이 당연한데도, 바로 그 다름을 끊임없이 문제
삼았다. 선생은 선생대로, 학생은 학생대로, 그리고 회사는
회사대로 할 말이 많았을 이 주제는 조용히 시끄러워서 고질적인
문제처럼 보였다. 업계의 이 모든 문제는 잘 가르치지 못한
선생의 책임인가, 수동적으로 배운 학생의 책임인가, 배우지 않은

[2] '수강신청 전 읽어야 할 디자인 강의 평가서', 《디자인》, 2023.3., p.83

[3] '디자인 학원의 현실과 디자인 학원 교육의 바람직한 방향', 《디자인》, 1983.2., p.97

[4] 앞의 기사, 《디자인》, 2013.4., 같은 쪽

일만 시키는 고용주의 책임인가. 책임은 이 세 주체 사이에서 서로에게 떠넘겨지며 꾸준히 토론되었으나 명쾌한 해답이 내려진 적은 없었다.

그래서일까? 언제부턴가 학교 밖에서 이루어지는 디자인 실무자의 교육 활동을 심심찮게 볼 수 있게 되었다. 특히 작년은 디자인을 '생산적'으로 이해하고자 하는 움직임 속에서 디자인 실무에 대한 듣기 좋고 보기 좋은 정답들이 뿌려진 해였다. 기업의 인하우스 디자이너들이 자신의 존재감과 몸집을 드러냈고, IT 기업들은 이미 수년째 내부 인력을 앞세워 직무 관련 컨퍼런스를 개최하고 있다. 동시에 '일 잘하는 법'을 내세운 크고 작은 프로젝트와 출판물, 소셜미디어 계정들이 다양하게 나타났다. 그러한 업계의 노력에 화답이라도 하듯, 곧이어 채용을 목적으로 한 온라인 교육 플랫폼이 넓은 바다를 생성했고, 현업에서 활발하게 활동 중인 디자이너들이 강사로 등장해 새로운 교육의 판이 열렸음을 알렸다.

학점 대신 노하우

특히 온라인 교육 플랫폼의 활황은 디자인 분야만의 열기라기보다 팬데믹을 거치면서 형성된 교육 시장에 두루 나타나는 모습이다. 실제로 2020년 이후 높은 증가 폭을 보이던 이 러닝 산업은 작년에도 꾸준히 상승세를 보이며 시장의 뜨거움을 증명했다.[5] 그 열기에 힘입어서인지 디자인이라는 분야가 가진 전문성의 장벽도 플랫폼이라는 사다리를 타고

[5] '2022년 이 러닝 산업 실태조사'(정보통신기획평가원)에 따르면, 이 러닝 사업체 수는 총 2,393개로 추정되며 전년도에 비해 13.3% 증가했다. 시장의 매출액 또한 2021년에 비해 6.6% 증가한 것으로 나타났다.

성큼성큼 내려오기 시작했다.

2022년 12월에는 디자인 에이전시 플러스엑스와 교육 서비스 기업 패스트캠퍼스가 손을 잡고 "업계에서 프로젝트를 이끌어 나가는 실제 노하우를 공유한다"[6]는 취지로 '플러스엑스 쉐어엑스'라는 디자인 교육 플랫폼을 런칭했다. 이들은 회사 내부의 디자인 전략을 공개하는 것이 회사의 입장에서 손해일 수 있으나, 젊은 디자이너와 학생들에게 회사의 일하는 방식을 배우게 한다면 업계 전체가 빠르게 성장할 것이라는 기대를 갖고 기획했다고 밝혔다.

2019년 whatreallymatters가 예비 디자이너와 1~2년 차 디자이너를 대상으로 조사한 바에 따르면, 173명 중 92명이 디자이너로서의 미래를 위해 사라져야 할 대상으로 "막연한 불안감"을 꼽았다.[7] 이 설문 결과는 어쩌면 플러스엑스 쉐어엑스의 첫 강의에 한 달만에 약 2천여 명이나 되는 수강생들이 몰린 현상을 설명해 주는지도 모른다.[8] 플러스엑스가 보다 '확실한' 노하우로 수강생들의 크리에이티브 향상을 보장했기 때문이다. 실무를 경험해 보지 않은 디자인 전공생에게 "실제 노하우"는 마음을 들뜨게 하는 단어다. 플러스엑스의 신명섭 고문은 한 인터뷰에서 수강생들의 반응을 묻는 질문에 다음과 같이 답한다.

[6] 'About', Plus X Share X, 2022.12.21., https://plusxsharex. fastcampus.co.kr/info/about (검색: 2023.10.8.)

[7] whatreallymatters, 『서베이 2019 기록집』 (서울; whatreallymatters, 2019), p.17

[8] '패스트캠퍼스–플러스엑스, 디자인 교육 플랫폼 '플러스엑스 쉐어엑스' 런칭', 매일경제, 2023.2.9., https://mirakle.mk.co.kr/ view.php?year=2023&no=114247 (검색: 2023.10.8.)

*"뛰어난 디자이너 개인의 강의를 듣는 것과 디자인 전문 회사의 노하우를 배우는 강의 중 거의 3:7의 비율로 디자인 전문 회사의 이야기를 궁금해하는 수강생이 많았다. 더 다양한 분야의 디자인 전문 회사의 강의를 듣고 싶다는 후기도 적지 않았다."*❾

이어서 그는 학교의 교육 부족도 살짝 언급한다.

*"졸업 후 사회에 진출한 젊은 디자이너들이 지원한 경우도 꽤 있었다. 배움과 성장을 지향하는, 뚜렷한 목적을 가진 이들이 대부분이었다. 바로 이런 사람들을 위해 플러스엑스 쉐어엑스의 교육이 필요했던 것이 아닐까? 학점을 채우기 위한 수업이 아닌 자신의 진로 설정을 위해 신청해서인지 참여자 모두 집중력도 좋고 과제 퀄리티도 훌륭하다."*❿

수강생의 입장이 굳이 되어보지 않더라도 강좌의 포지셔닝은 무척 설득력 있어 보인다. 직접 회사에 가서 일해봐야만 알 수 있는 지식을 발 빠르게 예습함으로써 회사라는 미지의 대상이 주는 불안감을 극복한다는 시나리오는 합리적이다. 특히 뛰어난 디자이너의 대단한 철학보다 당장 눈앞의 취업을 성공시켜 줄 '꿀팁'을 바란다는 점에서 그렇다. 성공적인 진로 선택을 위한 게임은 누가 먼저 어디에서 실질적인 '꿀팁'을 빠르게 얻느냐의 문제로 이미 시작되었다.

❾ '플러스엑스 신명섭 고문', 《디자인》, 2023.7., p.108
❿ 위의 기사, p.109

디자인에 정답은 없어도 꿀팁은 있다

꿀팁이 달콤한 이유는 쉽기 때문이다. 꿀팁에 끌리는 마음은 '쉽게 얻을 수 있다'는 경제적인 심리에 기반한다. 어렵고 복잡한 문제 앞에 놓인 꿀팁은 문제를 굉장히 단순하게 만드는 힘이 있다. 어떤 가치를 얻기 위한 방법을 유용성의 관점에서 정보화한 것이 꿀팁이기 때문이다. 그런 점에서 꿀팁은 노하우의 밀접한 유사어이기도 하지만, 복잡하고 어려운 사건이나 사안을 마주했을 때 문제를 쉽고 빠르게 해결할 수 있다고 믿게 하는 인식틀이기도 하다. 그런 점에서 꿀팁은 매력적인 상품으로서의 가치를 지닌다.

지난해 텀블벅에서 진행한 한 크라우드 펀딩 프로젝트는 꿀팁이라는 인식틀의 상품화를 보여주는 흥미로운 사례다. 에이전시를 거쳐 대기업에 재직 중인 9년 차 그래픽 디자이너 '시니어리'는 『대기업 시니어가 알려주는 신입디자이너를 위한 100가지 팁』이라는 PDF 전자책을 발행했다. 이 60페이지의 콘텐츠는 그 제목처럼 인쇄 사고를 피하는 방법, 트렌드를 읽을 수 있는 웹사이트를 비롯해 아무도 알려주지 않는 이직에 대한 팁까지 신입 디자이너를 대상으로 한 다채로운 '팁'들로 구성되어 있다. 1,030명이라는 기록적인 후원자 수는 '팁'이라는 형태로 만들어진 방법론이 누군가에게는 얼마나 매력적일 수 있는지 가늠케 한다.

개인뿐만 아니라 기업들도 부지런히 꿀팁을 생산했다. IT 기업 우아한형제들은 3일간 진행한 〈우아콘 2022〉에서 자사 디사이너와 개발자, 기획자 PM들의 구체적인 업무와 실제로 담당한 프로젝트를 공개했고, 그들이 가진 실무 노하우를 발표하게 했다. 커리어 플랫폼 회사 원티드랩은 IT업계에서는 이례적인 종이 잡지 형태로 HR 매거진 《&워커스》를 창간하기도

했다. 특히 '스타트업'을 주제로 삼고 '망하지 않는 커리어를
위한 10개의 체크리스트'와 같은 콘텐츠를 실은 2호는 발행 3일
만에 전량 매진되는 성공을 거두었다.(p.224) 인기에 보답하듯
《&워커스》를 디자인한 브랜드 디자이너의 작업 후기가 브런치에
업로드되기도 했다.[11] 그런가 하면 패스트캠퍼스의 후신인
교육 기업 데이원컴퍼니는 기존 프론트엔드 개발자 양성 과정
'네카라쿠배 스쿨'을 '커넥to'라는 간결한 이름의 무료 과정으로
개편하고, IT 대기업 취업을 위해 구체적으로 설계된 전략을
새로운 교육 상품으로 판매했다.(p.215)

구직 시장의 열기를 감안하더라도 이와 같은 대기업
취업의 '학원화'는 흡사 대학 입시 프로그램을 연상시킨다는
점에서 기묘한 구석이 있다. 꿀팁으로 상품화된 실무자의 경험은,
내가 모르는 더 좋은 노하우가 있을지도 모른다는 약간의
조바심과, 보다 효율적이고 드라마틱한 작업 과정이 있으리라는
상상을 유발한다. 디자인 실무 과정은 그렇게 커리큘럼화되고,
체크리스트가 되고, 패키지가 되어 빠르게 익힐 수 있는 '꿀팁'이
되었다. 그렇다면 꿀팁을 만들고 소비하는 현상에는 어떤 이유가
있을까?

꿀팁의 소비자, 플랫폼의 페르소나
꿀팁은 복잡해서는 안 된다. 이것은 플랫폼이 꿀팁의 대표적인
생산지가 될 수 있었던 이유이기도 하다. 서비스의 효율적인
작동을 위해 뭐든지 단순화하는 플랫폼의 경향은, 꿀팁을

[11] Wanted Creative and Design, '원티드 매거진 〈&Workers〉에 대한 통찰',
 브런치 스토리, 2022.8.9., https://brunch.co.kr/@wanteddesign/17
 (검색: 2023.10.8.)

생산하고 소비하는 데 용이한 조건이 되었다.

　　　　정보 판매의 장으로서 플랫폼이 디자인에 있어서
추구하는 시각적 성과는 일단 내용이 눈에 잘 들어오게 하는
일이다. 그런데 이는 화면의 비율을 조정하고 글씨를 키우는
에디토리얼 디자인이기도 하지만 내용을 어떻게 구획할 것인가에
대한 전략을 세우는 일이기도 하다. 10줄의 글을 단 3줄로
요약하고 3시간짜리 영화를 단 30분짜리 요약본으로 만들듯이,
중요하지 않다고 여겨지는 부분을 지우는 일이다. 꿀팁도 그런
방식으로 만들어진다. 〈우아콘 2022〉의 어느 에피소드에서는
"합이 좋은 PM과 디자이너"가 자신들의 협업 과정을 상세하게
들려주고도, 굳이 그 핵심을 단 3개의 항목으로 정리하는 대목이
나온다. "1. 혼자 고민하는 시간 줄이기, 2. 역할을 상황에 맞춰
유연하게, 3. 잘 쌓은 신뢰를 바탕으로 한마음으로 일하기"[12]가
그것이다.

　　　　경험이 극도로 간결하게 재단되는 모습을 보다 보면,
'꿀팁이 정말 도움이 되는가' 하는 의문이 든다. 그러나 중요한
문제는 그게 아닐 수도 있다. 중요한 것은 플랫폼 위에서 꿀팁이
'얼마나 중요해 보이는가'의 문제일지도 모른다.[13] 꿀팁을 소비하게
만드는 것은, 도움이 될지 안 될지는 몰라도 중요해 보이는
것을 일단 장바구니에 넣고 보는 심리이기 때문이다. 꿀팁은

[12] '합이 좋은 PM과 디자이너, 비결이 궁금하신가요?', WOOWACON 2022, 2022.10.19., https://woowacon.com/ko/2022/detailVideo/12 (검색: 2023.10.8.)

[13] "우리가 이런 치유책에 끌리는 건 우리 힘으로 이겨낼 수 있는 일처럼 보이기 때문이다. 몇 가지 규율과 새 앱, 더 나은 이메일 정리법, 또는 식사 준비에 대한 새로운 접근법만 더하면 우리 삶이 다시 중심을 잡고 기반을 다질 수 있다고, 미디어가 쉽게 장담하기 때문이다." (앤 헬렌 피터슨, 『요즘 애들』, 박다솜 옮김(서울: 알에이치코리아, 2021), p.34)

누군가에게 '꿀'로 가닿을 때 유효하다. 따라서 플랫폼은 그들이 제공하는 정보가 얼마나 쉽고 유익한지를 증명해야 한다.

네이버는 지난해 10월, MZ 세대에게 특화된 서비스를 만들고자 시사 중심에서 벗어나 20대가 선호할 만한 주제의 뉴스를 큐레이션한 'MY 뉴스 20대판'을 신설했다.(p.285) 그러나 큐레이션을 통해 제시된 뉴스의 폭이 편협하다는 점에서 혹평을 받아 이슈가 되었다.⓮ 이는 플랫폼 기업이 20대를 어떻게 생각하고 있는지를 노골적으로 드러낸 사례였다. 네이버 뉴스는 "텍스트 중심으로 된 무거운 뉴스 전달 형식"이 아닌 "1분 미만의 짧은 영상에 익숙한 20대들에게 짧은 영상 콘텐츠를 제공"⓯하겠다는 말로 20대의 뉴스 이해도를 단정했다. 또한 '재테크', '모바일/뉴미디어', '게임/리뷰', '인터넷/SNS' 등 20대가 주로 소비할 것이라고 여겨지는 10가지 주제만 보이도록 제한해, 가십거리 기사 위주로 노출된다는 우려도 있었다.

플랫폼이 특정한 소비층을 타깃으로 삼아 '효율'을 무기로 한 꿀팁을 들이밀 때, 우리가 짐작할 수 있는 것은 플랫폼이 상상하는 페르소나다. 네이버 뉴스는 20대의 이용률이 낮다는 이유를 들어 '뉴스라는 기성 매체를 어려워하는 20대'라는 페르소나를 설정했다. 우아한형제들 역시 예비 취업자라는 페르소나의 니즈를 충족시키는 방법의 하나로 에피소드마다 꿀팁을 배치하는 형식을 고안한 것이다.

⓮ '네이버 신규 서비스 'MY뉴스 20대판' 이용자 혹평… "선택권 없고 불편"', 뉴데일리경제, 2022.11.1., https://biz.newdaily.co.kr/site/data/html/2022/11/01/2022110100041 (검색: 2023.10.8.)

⓯ '새롭게 오픈되는 MY뉴스 20대판을 소개합니다', 네이버 다이어리 (네이버 블로그), 2022.10.27., https://blog.naver.com/naver_diary/222912022765 (검색: 2023.10.8.)

어느 순간부터 20~30대의 리터러시는 쉽고 간단한 숏폼 콘텐츠만 이해할 수 있는 수준으로 간주되고 있다. 그러한 시각이 통념화된 지금, 꿀팁은 '젊은 세대가 원하는' 콘텐츠의 모범답안처럼 여겨지고 있는 듯하다. 그러나 20~30대가 원하는 것이 정말로 꿀팁일까? 소비 경향만을 근거로 섣불리 그렇다고 답하기 어렵다. '꿀팁을 찾는 것은 누구인가?'라는 질문 앞에 세대론적인 답변은 합당하게 느껴지지 않는다. 세상의 데이터 전반이 짧아지고 간단해지기를 부추기는 오늘날의 상황에서, 자신에게 딱 맞는 필요한 정보를 얻고자 하는 마음을 특정 세대의 것으로 치부하기 어렵기 때문이다.

성장 스토리가 주는 자극

취업준비생에게 가장 달콤한 꿀팁은 아마도 '취업 성공기'일 것이다. 네이버가 개최한 신입 디자이너 선발 프로그램 '네이버 디자인 패스트 포워드 2022'의 웹사이트에는 네이버에 입사한 지 얼마 되지 않은 신입 디자이너 4명이 등장해 어떤 이유로 네이버에 오고 싶었고, 어떤 과정을 거쳐 입사했으며, 다녀보니 어떤 점이 좋은지를 들려주는 영상[16]이 게시되어 있다. 그중 한 명은 네이버에 있는 훌륭한 동료들과 일하며 "프로젝트가 끝날 때마다 성장하는 느낌"을 받았다며 미소를 짓는다. '성장'은 10분가량의 영상에서 가장 자주 언급되는 단어이기도 하다.

꿀팁은 머을수록 달콤하다. 누군가의 '성장 스토리'도

[16] '네이버에서 큰 그림 그릴 사람', NAVER DESIGN FAST FORWARD '22, 2022.5.11., https://recruit.navercorp.com/micro/ffwd/2022 (검색: 2023.10.8.)

그렇다. 닮고 싶은 사람의 서사는 나만의 자기 서사를 구축하는
데 도움을 주기도 한다. 그런데 앞서 언급한 신명섭 고문의
이야기에 따르면, 예비 디자이너들은 뛰어난 개인보다는 실무
노하우에 더 많은 관심을 보인다. 이는 수강생들이 실질적으로 더
도움이 될 것이라고 느끼는 정보가 어떤 종류의 것인지 말해준다.
나보다 월등히 뛰어난 디자이너보다 현실적으로 따라잡아 볼 만한
선배 디자이너의 팁을 얻고 싶다는 마음은, 욕심이기는커녕 절제된
마음에 가깝다. 이런 마음은 철저한 자기객관화를 필요로 한다.

　　　　새로운 해가 되면 연간 계획을 세우고, 하루를 시작할
때 오늘 할 일을 적는 행위는 가까운 미래를 계획하는 일인
동시에 미래를 통제할 수 있다고 생각할 때 가능한 행위다. 같은
맥락에서, 꿀팁을 통해 가까운 미래를 빠르게 확보하려는 시도는
내가 어떤 방식으로 성장하고 나아갈지만큼은 스스로 통제할 수
있다는 믿음에서 비롯된다. '욕심을 내지 말고, 가능한 범위
안에서 확실하게 성장하자.' 오늘날 꿀팁이 외우게 하는 자기
주문이다.

　　　　제니퍼 M. 실바는 오늘날 미국의 노동 계급 청년들이
자신의 리스크를 어떻게 관리해 나가는지를 분석한 책에서 '무드
경제'라는 개념을 소개한다.⓱ 저자는 과거 성인기의 지표였던
취업, 결혼, 출산과 같은 사회적 역할을 해내지 못한 청년들이 그
대신 자신을 성인으로 규정할 수 있는 근거를 자기 스스로에게서

⓱ "무드 경제는 불안정한 사회에서 내가 통제할 수 있는 사람은
　　나뿐이라고, 즉 나 자신이 믿을 수 있는 유일한 존재인 동시에 가장
　　큰 리스크라고 느끼게 만드는 압력을 가리키는 용어다. 무드 경제는
　　개인들이 '자아의 성장'을 유일하게 가능한 것이자 가장 중요한
　　변화로 여기도록 하는 효과를 발휘한다." (문현아·박준규, '옮긴이
　　후기', 제니퍼 M. 실바, 『커밍 업 쇼트』, 문현아·박준규 옮김(서울:
　　리시올, 2021), p.321)

찾게 된다는 흥미로운 해석을 제시한다. 사회와 제도, 노동에
대한 기대치가 낮아진 상황에서 외부 세계로부터 안전하게
자신을 지키기 위해 자아를 관리한다는 것이다.

소수의 인물이 빛나고, 특정 부류의 작업이 유달리
반짝이는 디자인 업계이기에 그 뒷면에서는 자신을 지킬 실리와
실속에 대한 집착이 강하게 나타나게 되었는지도 모를 일이다.
잡지 등 매체에 등장하지 않는 한 알 수 없는 선배 디자이너들의
행방은, 같은 길을 선택한 후배들에게 현업에 뛰어드는 일
자체를 위험으로 여기게 만든다. 그런 상황에서 곳곳에 놓여 있는
꿀팁은 이들이 수행하는 게임의 목표를 성장을 위한 도움닫기가
아닌 보물찾기로 바꾸어 놓는다. "계속 움직이는 법"을 배우고,
"전공을 '제대로' 골라야" 성공할 수 있다고 믿으며, "진정한
자아를 찾고 표현할 필요성"을 지속적으로 느끼는 무드 경제 속
청년처럼 말이다.[18]

그런 점에서 꿀팁을 소비하게 만드는 것은 감각 그
자체일지도 모른다. 안전하다는 느낌, 성장한다는 느낌, 내가
처한 상황이 어떠하다는 느낌. 위험 요소가 많아졌기 때문에
'위험사회'가 아니라, 위험을 관리해야 한다는 인식이 중요해진
사회가 '위험사회'인 것처럼,[19] 꿀팁은 리스크라는 강한 압력이
존재한다고 느낄 때 그것을 조절할 필요로부터 등장하는
거울상과 같은 산물이다. 리스크의 맞은편에서 꿀팁은 미래를
안전하게 일굴 수 있다는 믿음을 지속적으로 발산하는 "보험"이
되어 각자의 불안을 건드리며 움튼다. 외부에 공개되지
않던 디자인 프로세스, 평소에는 만나기 힘든 대기업 선배

[18] 위의 책, pp.101~181
[19] 김홍중, 『사회학적 파상력』(파주: 문학동네, 2016), p.155

디자이너들의 꿀팁은 그렇게 보험의 논리로 무장하고 우리가
몰랐던 정답의 모습으로 다가와 빠르고 확실한 성공을 약속한다.

서민경

월간 《디자인》 에디터를 본업으로 하며, 가끔 기회가 생기면 독립
큐레이터로 활동한다. 디자인과 공예 분야 역사 연구, 비평, 전시 기획에
관심이 있다. 공동 저서로 『생활의 디자인』, 독립출판물 『A to Z』 등이
있으며, 《월간도예》, 《공예플러스디자인》, '네이버디자인프레스' 등
매체에 글을 실었다.

노트북을 들고 이동하는 디지털 노마드

어딘가로 하루 이상 집을 떠날 때면 어김없이 노트북을 챙기는 편이다. 가방이 조금 무거워지더라도 어쩔 수 없다. 스마트폰으로도 메일을 주고받을 수 있지만 노트북이 주는 안정감은 대체 불가다. 어느 신경안정제보다도 큰 효과를 발휘하는 '노트북 가지고 다니기'라는 버릇을 가진 것은 비단 나뿐만이 아닐 것이다. 설령 그것을 가방에서 결코 꺼내지 않더라도 말이다. 그러고 보면 노트북은 대단한 발명품이다. 이것만 있으면(그리고 와이파이와 콘센트만 있다면) 전 세계 어디서든지 일할 수 있다. 이 글의 주제인 '워케이션'이 일종의 문화로 정착한 것도 따지고 보면 노트북 덕분이다.

팬데믹 이후 부쩍 뉴스에 자주 등장하는 '워케이션'이라는 용어는 'work'와 'vacation'을 합성한 것으로, 휴가지에서 업무 시간에는 근무하고 나머지 시간에는 개인 활동을 즐기는 라이프스타일을 말한다. 1982년 출간된 『제3의 물결』에서 앨빈 토플러(Alvin Toffler)는 미래에는 지식 근로자들이 '전자 오두막'에서 일하게 될 것이라고 예견했다. 오두막은 복잡한 대도시의 삶으로부터 탈주해 자신만의 시간을 보내기를 꿈꾸는 이들을 위한 한적한 도피처를 은유하는 장소다. 사회학자 리처드 세넷(Richard Sennett)은 『짓기와 거주하기』에서 1845년 월든 호숫가 주변에 손수 오두막을 짓고 살았던 헨리 데이비드 소로, 그리고 1913년 노르웨이 숄덴의 오두막에 거주한 비트겐슈타인, 그리고 독일 슈바르츠발트의 오두막에서 철학적 사색을 즐긴 하이데거를 연결한다.[●] 앨빈

[●] 리처드 세넷, 『짓기와 거주하기 ‐ 도시를 위한 윤리』, 김병화 옮김(파주; 김영사, 2020), p.188

토플러가 40여 년 전 상상했던, 전자 장비를 구비한 전원의 외딴 오두막에서 화이트칼라 노동자들이 일하는 모습은 오늘날 휴가지에서 워케이셔너들이 원격 근무하는 풍경과 크게 다르지 않다.

'원격 근무'라는 아이디어를 떠올린 인물은 미국의 과학자 잭 닐스(Jack Niles)라고 알려져 있다. 1970년대에 그는 사무직 근로자들이 일을 찾아 오피스로 이동하는 것이 아니라, 반대로 일이 사람을 찾아가야 한다는 주장을 펼쳤다. 하지만 그의 급진적인 아이디어가 현실화되기 위해서는 기술의 발전이 선행해야 했다.❷ 그때까지만 하더라도 노트북은커녕 가정용 PC도 보급되기 전이었지만, 불과 10여 년 뒤 노트북이 발명되었고 1997년 프랑스 경제학자 자크 아탈리(Jacques Attali)의 저서 『21세기 사전』에 '디지털 노마드'라는 용어가 처음 등장했다. 유목민이 말을 타고 식량이 풍부한 곳으로 이주하면서 살아가는 것처럼, 디지털 노마드는 노트북 가방을 들고 커피와 와이파이가 있는 곳을 찾아 헤맨다.

과거에는 디지털 노마드가 대개 정해진 출퇴근 시간 없이 프로젝트 단위로 일하는 프리랜서들이었다면, 팬데믹 이후로 사무직 근로자들이 디지털 노마드 무리에 대거 편입됐다. 코로나바이러스의 공포로 기업이 재택근무제를 도입했기 때문에 빚어진 결과다. 갑작스럽게 주어진 '공간의 자유'는 노동자들이 사회적 합의를 통해 획득한 '시간의 자유'와 근본적으로 차이가 있었다. 주 5일 근무제와 탄력 근무제, 주 52시간 근무제가

❷ Carl Newport, 'Why Remote Work Is So Hard – and How It Can Be Fixed', The New Yorker, 2020.5.26., https://www.newyorker.com/culture/annals-of-inquiry/can-remote-work-be-fixed (검색: 2023.10.8.)

1953년 근로기준법 제정 이후 지속적인 개정을 거쳐 서서히 도입된 데 반해 재택근무제는 누구도 준비가 되어 있지 않았다. 회사에 출근하지 않고 집에서 일하는 것이 마냥 좋을 것 같지만, 실제로는 고립감을 호소하거나 일과 생활이 분리되지 않는 어려움을 토로하는 이들도 제법 있었다.

재택근무제가 시행되자 홈 오피스를 갖추기 위한 쇼핑으로 분주한 직장인들도 있었던 한편, 여유 공간이 없거나 업무에 집중이 되지 않는 이들은 노트북을 들고 집 근처 카페로 나왔다. 하지만 카페는 장시간 일하기에 적절한 장소가 아니었다. 팬데믹 기간 동안 영업시간이 단축된 데다 화상 회의라도 잡히면 주변 소음이 방해가 됐다. 게다가 '카공족'에 대한 사회적 혐오가 확산되면서 오래 앉아 있으면 눈치가 보이기도 했다. 이때 대안으로 떠오른 곳이 공유 오피스였다. 한때 스타벅스가 '제3의 공간'으로 각광받았다면, 이제는 공유 오피스가 그 자리를 차지했다.

카페, 오피스, 스테이의 결합 상품

글로벌 공유 오피스 브랜드 위워크는 2016년 강남역 1호점을 시작으로 한국에 진출했다. 이후 패스트파이브, 스파크플러스, 플래그원 등 유사한 콘셉트의 공유 오피스가 업무 시설이 밀집된 지역에 문을 열었다. 정해진 면적을 쪼개 입주사를 유치하는 일종의 부동산 임대업이지만, 쾌적한 회의실과 휴게 공간, 키친, 커피 머신 등을 갖춘 근사한 공용 공간을 타 입주사와 함께 합리적인 금액에 사용하는 일종의 '공유 경제'를 비즈니스 모델로 내세워 공격적인 마케팅을 이어 갔다. 칸막이 방을 임대해 사용할 수 있는 입주사 외에도 1인 기업과 프리랜서,

재택근무자로 구성된 디지털 노마드들이 멤버십에만 가입하면
오픈 스페이스에 앉아서 일할 수 있다는 게 장점이었다.

공유 오피스의 오픈 스페이스는 오피스보다는
카페 인테리어의 문법을 따른다. 여러 명이 자유롭게 앉는 긴
테이블이 있는 이곳에는 대개 라운지 음악이 흐르고, 커피를
무제한으로 마실 수 있다. 지난 한 해 동안 감도 높은 브랜딩과
공간 디자인으로 취향을 중시하는 크리에이터군을 공략한
코워킹 스페이스의 오픈 소식이 줄을 이었다. 몇 곳을 언급하자면
그래픽 디자인 스튜디오 금종각의 '썬트리 하우스'가 이태원에
문을 열었고, 로컬스티치는 2월에 시청점을 개장한
데 이어 11월에는 세종과 통영 등지에도 공격적으로 지점을
확장했다. 무신사 역시 패션에 특화한 공유 오피스
브랜드 '무신사 스튜디오' 한남점과 성수점을 각각 2월과 4월에
열었다. 같은 해 7월, 코사이어티는 3호점인 판교점을
공개했다.

팬데믹에도 아랑곳하지 않고 공유 오피스, 또는
코워킹 스페이스가 문어발처럼 도심 곳곳과 지역으로 퍼져
나가는 사이, 제주도와 강원도, 남해 등 지역 관광지에는
해외여행을 떠나지 못한 내국인 여행자들이 폭발적으로
증가했다. 이전까지 '한 달 살기'가 유행하면서 각종 게스트
하우스나 저가 호텔이 호황이었지만, 코로나19로 인해 독채형
숙박업소를 찾는 이들이 많아졌다. 덩달아 감각적인 독채형
스테이를 위주로 큐레이션해 소개하는 스테이폴리오 같은
플랫폼이 뜨기 시작했다. 한편 폐업 위기에 몰린 저가 호텔과
게스트 하우스는 운이 좋을 경우 적임자를 만나 워케이션 전문
공간으로 리뉴얼되었다. 호텔의 로비 공간이 책상과 의자를

배치한 오픈 스페이스로 꾸며지는 식이었다. 이들이 타깃팅한 그룹은 다름 아닌 디지털 노마드였다. 성수기가 아닌 시즌에 워케이션을 할 만한 최적의 장소를 찾는 이들이기에 수요와 공급이 딱 맞아떨어졌다고 할 수 있다. 공유 오피스가 오피스와 카페를 결합한 모델이라면, (제대로 된) 워케이션 공간은 공유 오피스에 스테이를 더한 모델이다.

정부와 지자체도 워케이션 문화를 활성화하기 위한 각종 사업을 쏟아냈다. 노령화 시대에 접어들어 지역 인구가 급격히 줄어드는 상황에서 다양한 지원책을 모색하고 있었기에, 워케이션을 통한 젊은 층의 유입을 기대한 것이다. 일본의 시민 활동가 다카하시 히로유키는 지역을 방문하면서 관계를 만드는 외지인을 '관계 인구'로 호명한다.❸ 그는 워케이션을 통해 지역에 대한 긍정적인 경험을 쌓은 디지털 노마드가 향후 '정주 인구'로 편입될 가능성이 크다고 내다본다. 그의 주장처럼 연고가 없는 지역에 무작정 정착해 살기는 힘들지만 일주일, 한 달 머무르면서 그곳 사람들, 풍경, 상점이 눈에 익숙해지고 나면 한 번쯤 이런 생각을 할지도 모른다. '여기서 계속 살아 봐도 괜찮을까?'

수많은 워케이션 스폿 중에서도 눈에 띄는 곳이 있는데, 그중 하나가 바로 제주도 산방산의 풍광을 창문 너머로 감상할 수 있는 오피스 사계점 이다. 워케이션 스타트업 마이리얼트립의 전략적 투자에 힘입어 '오피스 제주(O-PEACE Jeju)'가 2022년 7월 문을 연 곳이다. 낡은 숙박 시설을 리노베이션한 2호점은 2019년 오픈한 1호점(조천점)과 더불어

❸ 다카하시 히로유키가 2016년 출간한 『도시와 지방을 섞다: 타베루 통신의 기적』에서 제시한 용어다. (조양호, '중요한 것은 인구가 아닌, 연결된 사람들 사이에서 흐르는 관계', 웹진 문화관광, 2023.7., https://kctiwebzine.re.kr/2307/issue02.html)

워케이션 문화를 본격적으로 알리는 전초 기지로 자리매김했다. 인더스트리얼 무드의 1층 업무 공간에는 듀얼 모니터, 스탠딩 데스크, 미팅 부스를 갖췄고, 20실 규모의 스테이 공간이 2~3층에 자리 잡았다.❹

코사이어티 제주 빌리지는 2022년 4월 29일부터 한 달여간 프리츠한센 팝업 스토어를 열었다. 자연 속에서 워케이션을 즐기는 이들이 직접 고가의 북유럽 가구를 사용해 보면서 코사이어티와 프리츠한센이라는 브랜드에 대한 긍정적인 인식을 구축할 수 있도록 한 일종의 윈-윈 전략이다. 워크&라이프스타일 가구 브랜드 데스커도 워케이션을 매개로 제품을 사용해 볼 수 있도록 하는 캠페인을 추진했다. 2022년 7월, 서퍼들의 성지인 강원도 양양에서 '워크 온 더 비치(Work on the Beach)'라는 이름으로 데스커 가구와 사무기기, 폰 부스 등을 구비한 워케이션 센터, 가든, 스테이를 체험하게 한 것인데 4개월가량 진행한 이 캠페인에 77개 기업, 599명이 참가하며 성황을 이루었다고 한다.

데스커 캠페인의 운영사였던 더웨이브컴퍼니는 강원도를 중심으로 활동하는 로컬 스타트업이다. 이들은 2019년 공유 오피스 개념과 유사한 코워킹 스페이스 '파도살롱 명주점'을 연 데 이어, 2022년 '파도살롱 교동점'을 열고 인근 스테이 공간과 제휴해 할인가에 숙박을 제공하고 있다. 또 2021년부터 송정해변 인근 아비오 호텔과 협업해 1층 로비에 '파도살롱 송정점'을 운영 중으로, 창문 너머로 보이는 소나무 숲과 푸른 바다 뷰가 압권이다. 사진만으로도 '나도 저런 곳에서

❹ 올해 오피스 제주는 《뉴워커스》 창간호를 펴내며 리모트 워커와 워케이셔너들의 일하는 문화를 알리고자 했다.

일하면 좋겠다'는 마음이 절로 든다.

워케이션을 가는 사람들

북미와 유럽은 휴가가 길고 유연 근무제가 잘 정착되어 있어, 개인을 중심으로 한 워케이션 문화가 발달했다. 이와 반대로 일본은 정부와 기업이 앞장서서 워케이션을 장려한다. 평생직장 개념이 사라진, 이른바 '대퇴사 시대'를 살아가는 직장인들은 워라밸이 맞지 않다고 판단할 경우, 주저 없이 회사를 떠난다. 일본 사회는 직장을 구하지 않고 아르바이트를 통해 생계를 꾸리는 '프리터(프리(free)와 아르바이터(arbeiter)의 합성어)족'을 개인의 라이프스타일이 아닌 사회적 문제로 인식하고 있다. 이에 정부는 앞장서서 기업이 워케이션을 시행하도록 장려하는데, 여기에는 젊은 층이 고정적인 직장에 근무한다면 혼인율과 출생률이 높아지고 안정적으로 세수를 확보할 수 있다는 계산이 깔려 있다. 기업도 복지 차원에서 팀 단위로 워케이션 프로그램을 만들거나 비용을 지원한다. 한국의 경우는 북미 및 유럽형보다 일본형 워케이션에 좀 더 가깝다고 이야기된다.[5]

　　　　사회학자 김홍중은 한국 사회가 한때 '진정성'을 규범적 가치로 삼았으나, IMF 외환위기 이후 신자유주의 물결이 밀려오자 "진정성은 오직 추억과 무용담 속에 공허하게 빛나거나 아니면 표현주의적 라이프스타일로서 상업적으로 생산되어 상품으로 소비되고 있다"고 주장했다.[6] 자신을 희생하면서 '치열하게 일하는 문화'가 진정성을 모토로 한 기성세대의 것이었다면, 개인의 자유를 중시하는 오늘날의

[5]　김경필, 『워케이션』 (서울; 클라우드나인, 2022), pp.66~76
[6]　김홍중, 『마음의 사회학』 (파주; 문학동네, 2009), p.45

직장인들은 '놀면서 일하는 문화'를 지향한다. 이는 한국뿐만
아니라 신자유주의의 영향을 받은 전 세계에서 일어나는
현상이다. 워케이션은 심각하지 않게 일과 휴가를 즐기고 싶은
디지털 노마드 특유의 현상이라 할 수 있다. 스가쓰케 마사노부가
언급한 '소비를 그만두는 삶의 방식'도 오늘날의 대표적인
라이프스타일이다. 『물욕 없는 세계』에서 그는 사람들은 이제
좋은 물건보다 가치와 시간, 체험을 욕망한다고 분석한다. 공유
경제가 사회적으로 안착하면서 개인에게 있어 소유보다는 '좋은
스토리를 가진 인생'이 자랑거리가 될 것이라는 주장은 일리가
있다.[7]

인스타그램에 좋은 차와 가방을 찍어 올리는 것보다,
럭셔리한 휴양지에서 여유를 즐기는 모습을 과시하는 것이
더 부러움의 대상이 된다. 마찬가지로 아무 직장인에게나
워케이션이라는 특혜가 주어지는 것은 아니다. 팬데믹 기간
중 재택근무자를 대상으로 워케이션 근무를 지원하겠다고
경쟁적으로 발표한 국내 여러 기업과 스타트업이 사회적으로
워케이션에 대한 관심을 키우는 데 일조했다. 구직자들에게
인기가 높은 '네카라쿠배…'로 시작하는 IT 기업에서 워케이션을
시행한다는 소식은, 이들이 '열려 있는' 기업 문화를 추구한다는
인식을 전파했다. 기존 인재 유출을 막고 우수 인력을 새롭게
유치할 수 있다는 것이 기업에서 말하는 워케이션의 장점이다.
일례로 2022년 테슬라 CEO 일론 머스크가 X(옛 트위터)를
인수한 뒤, 재택근무자들에게 복귀를 종용하며 '주당
최소 40시간 오피스 근무가 싫다면 회사를 떠나라'는 단호한

[7] 스가쓰케 마사노부, 『물욕 없는 세계』, 현선 옮김(서울; 항해, 2017),
p.195, 239

전사 메일을 보냈다고 한다. 이에 반발해 슬랙에 작별 인사를 남기고 퇴사하는 직원들이 속출하자 경영진과 함께 회사 잔류를 설득해야만 했다는 웃지 못할 해프닝도 있었다.❽

시간과 공간의 자유가 곧 오늘날의 럭셔리❾라고 본다면, 이 새로운 형태의 럭셔리는 구매층이 정해져 있다. 어디서 일할지, 언제 일할지를 선택할 수 있는 라이프스타일은 아무에게나 주어진 것이 아니다. 워케이션을 떠나는 사무직 근로자의 대부분은 복지 제도가 잘 정착된 스타트업이나 대기업에 다니면서 노트북 하나로 업무와 의사소통을 원활히 할 수 있는 디지털 노마드들이다. 이들은 '일을 잘하는 사람'을 줄여서 부르는 신조어 '일잘러'로 설명할 수 있다. 체계적인 스케줄 관리를 통해 업무 시간에만 일하고, 놀 때는 노는 직장인들이기 때문이다. 야근이란 일잘러들의 사전에 존재하지 않는다. 진정성의 시대에 졸린 눈을 비비며 박카스를 마시고 컴컴한 밤에 사무실을 환히 밝힌 채 일하던 넥타이 부대는, 일잘러의 시선으로 보면 제때 일을 끝내지 못한 무능력자의 대명사다. 일잘러는 주체적이면서 효율적, 창의적으로 업무를 처리하고 성과를 도출하면서 자아를 실현한다. 조직을 위해 희생하며 설령 워케이션의 기회가 주어진들 이를 마다하는 직장인이라면, 일잘러는커녕 놀림거리가 되기 좋다. 물론 워케이션을 가 보지 못한 채 마감일이 다가오면 야근을 밥 먹듯이 하는 나도 일잘러와 거리가 멀다(종이 잡지를 만든다는

❽ "트위터 엑소더스'에 꼬리 내린 머스크, 직원에 "남아달라"", 머니투데이, 2022.11.18., https://news.mt.co.kr/mtview. php?no=2022111811130861661 (검색: 2023.10.8.)

❾ 제이슨 프리드·데이빗 하이네마이어 한슨, 『리모트: 사무실 따윈 필요 없어!』, 임정민 옮김(파주; 위키미디어, 2014), p.31

것은 꽤 아날로그한 작업이다!).

　　　　지난해 월간《디자인》8월호로 '휴가와 일의 기묘한
공존, 디자이너들의 워케이션'이라는 특집　　　을 기획했다.
당시 워케이션을 다녀온 디자이너 13팀을 수소문해 인터뷰했는데
절반 이상은 토스, 잔디, 야놀자, 티몬, 직방, 라인플러스, 카카오
브런치, 자비스앤빌런즈(삼쩜삼) 등 플랫폼 기반 스타트업에서
일하는 이들이었고, 나머지 인터뷰이는 소규모 디자인 스튜디오,
대기업, 글로벌 기업 종사자들이었다. 양립할 수 없다고 믿어 왔던
일과 휴가를 디자이너들은 어떤 방식으로 즐기고 돌아왔는지, 또
자신의 작업 결과물을 완성하는 과정에서 어떤 영감을 받았는지
살펴보자는 게 기획 의도였다. 부러움 반 호기심 반으로 만났던
인터뷰이들은 퇴근 후 뭘 할지 일정을 미리 짜고 업무 시간에 할
일을 마칠 수 있도록 더욱 집중하게 된다거나, 미처 몰랐던 타
부서 동료들과 네트워킹할 수 있는 좋은 기회였다고 입을 모았다.

　　　　신자유주의로 인한 무한 경쟁 시대에 들어서면서
개인은 '자기 계발(이라고 쓰고 '자기 착취'라고 읽는다)'을
게을리하지 않으며 스스로를 끊임없이 증명해야 하는 상황에
놓여 있다. '영감'이라는 단어가 밥 먹듯이 쓰이는 오늘날,
워케이션은 개인이 기존 업무 환경에서 벗어나 휴가지에서
재충전하면서 다양한 영감을 얻을 멋진 기회로도 여겨진다.
하지만 일과 여가의 구분이 흐릿해지면서 온전하고 자유롭게
누려야 하는 개인의 휴식이 더 효율적인 노동을 위한 부가적인
파생물로 전락할 수 있다는 우려 섞인 목소리도 나온다.
엔데믹과 함께 한국 사회에 불어닥친 경기 침체로 인해 올해
들어 기업에서는 재택근무 폐지를 선언하고 나섰다. 구성원들은
사측의 일방적인 통보에 반발하며 퇴사를 선택하거나, 구직

플랫폼에 접속해 '워라밸'과 '사내 문화' 항목에 평점 테러를 가하며 소심한 복수를 한다.[10] 앞으로 워케이션 문화가 좀 더 단단하게 우리 사회에 자리 잡을지, 아니면 팬데믹 시기에 잠시 등장했던 백신 접종 QR코드 스캐너처럼 흔적도 없이 사라져 버릴지 알 수 없다. 언젠가는 나도 무거운 노트북을 내려놓고 워케이션, 아니 온전한 휴가를 즐기는 일잘러가 될 수 있기를 소망해 본다.

[10] '우리는 정말 출근하라고 해서 화가 난 걸까?', 잡플래닛 뉴스, 2023.1.18., https://www.jobplanet.co.kr/contents/news-4146 (검색: 2023.10.8.)

채혜진
디자인 연구자. 건국대학교 디자인학과에서 박사 과정을 수료했다. 주요
연구 분야는 디자인문화와 디자인 역사이며, 현재 건국대학교에 출강
중이다. 북저널리즘의 온라인 콘텐츠 〈오늘을 위한 집〉을 발행했고
『지난해 2020』, 『지난해 2021』에 필진으로 참여했다. 공저로 『생활의
디자인』, 『코리아 디자인 헤리티지 2010』, 『신혼집 인테리어의 모든 것』이
있다.

회색빛 철제 선반

할아버지의 집은 철공소가 있는 3층짜리 건물의 3층에 있었다. 어린 시절 조부모를 뵈러 갈 때면, 종종 1층에 있는 철공소 아저씨에게 인사를 하고 작업을 구경하곤 했다. 왠지 모르게 무서운 느낌이 들어 누군가 나를 그쪽으로 이끌 때마다 그리 내키지는 않았다. 얼굴의 생김새나 말투 같은 건 잘 기억나지 않는다. 다만 기억에 남아 있는 건 철 마스크로 얼굴을 가리고 불꽃을 '와-앙' 튀기며 용접을 하는 모습이다.

회색빛 철제 선반이 그곳에 있었다. 천장까지 닿을 것 같은 높은 철제 선반 위에는 묵직하고 거칠게 생긴 도구, 자재들이 가득했다. 기억을 더듬어 보면 철제 선반 위로 물건들이 놓여 있는 모습을 본 건 그때뿐만이 아니었다. 건물 옆에 가까스로 붙어 있는 계단을 올라가면 나오는 3층 할아버지의 집 안에도 구멍이 송송 뚫린 앵글로 만들어진 철제 선반이 있었다. 선반 위에 뒤섞여 놓여 있던 건 살림살이와 용도를 알 수 없는 도구들이었다.

어쩌면 그 회색빛 철제 선반이 내 기억 속의 첫 번째 철제 가구일 수도 있다. 어린 시절의 집에는 고동색 나무 거실 장이나 동그란 원목 테이블 같은 가구가 있었고, 아무리 떠올려 보려고 해도 철제 가구는 없었다. 그때의 그 선반을 '가구(家具)'[1]라고 표현하기에는 애매할 수 있다. 가구라는 단어의 사전적 정의로 정확성을 따져 본다면 철제 선반은 집 안에서 살림을 위해 사용하는 기구는 아니었기 때문이다. 할아버지 집에 철제 선반이 있었다는 건 가구로 작정하고

[1] "집안 살림에 쓰는 기구. 주로 장롱, 책장, 탁자 따위와 같이 비교적 큰 제품을 이른다." (국립국어원 표준국어대사전)

들여놓았다기보다는 물건을 올려 두기 위한 임시변통의
선택이었을 것이다.

　　　임시변통의 사물들과 지냈던 과거의 그 시절, 어느
누군가의 집에는 공장이나 상가 같은 곳에서 볼 법한 철제
선반이 놓여있고, 또 어느 누군가의 집에는 사무실에서 볼 법한
철제 캐비닛이 이불과 옷을 품고 있기도 했을 것이다. 아귀가 잘
맞지 않아 문을 열 때는 강하게 잡아당겨야 했고 모서리를 쾅쾅
두드려서 닫아야 했던 철제 캐비닛을 떠올려 본다면, 당시 철재로
된 가구는 집으로 들여놓을 이유가 딱히 없던 사물이었다.

일상 공간과 철제 가구

공장이 배출하는 탄소를 규제하는 시대가 된 오늘날, 공장이
뿜어내는 연기를 보며 풍요를 기대하던 산업화 시대는
미학적으로 하나의 스타일이 되어 생존력을 뽐내고 있다.
공장 건물과 기계의 느낌을 재현하거나 과거의 가구나 소품을
활용하는 20세기 스타일이 '인더스트리얼', '빈티지', '뉴트로',
'미드 센추리 모던' 등 다양한 이름으로 소환되어 우리의
공간으로 들어온 것이다. 그중 최근 2~3년간 인테리어의 장에서
가장 빈번하게 언급된 표현은 '미드 센추리 모던'이 아닐까?

　　　'미드 센추리 모던 디자인(Mid-Century Modern
Design)'이라는 생소한 이름은 잡지나 인테리어 플랫폼 등에서
종종 언급되다가, 2021년 〈나 혼자 산다〉, 〈구해줘 홈즈〉와 같은
공중파 방송을 타게 되며 더 많은 사람들에게 그 존재를 알렸다.
미드 센추리 모던 디자인은 '1940~1960년대 유행한 디자인으로,
독일에서 시작되어 미국으로 건너가 완성되었으며 실용성과
간결성을 특징으로 한다' 정도로 설명된다. 그러나 이 스타일이

사람들에게 어떻게 이해되고 있는지를 보다 정확하게 판단할 수 있는 경로는 미드 센추리 모던 디자인이라는 이름으로 유통되는 사물을 보는 것이다. 대표적으로 유에스엠 할러(USM Haller)의 수납 가구, 비초에(Vitsoe) 606 선반, 마르셀 브로이어(Marcel Breuer)·르코르뷔지에(Le Corbusier)·임스 부부(Charles and Ray Eames)·아르네 야콥센(Arne Jacobsen) 등 20세기 디자이너와 건축가의 의자들, 그리고 아르떼미데(Artemide) 조명 등을 꼽을 수 있다.

이 제품들 대부분은 20세기 중반 유럽과 미국에서 활동한 디자이너들에 의해 탄생한 결과물로, 가장 큰 특징은 산업화 시기 신소재로 등장한 스틸, 플라스틱, 합판 등의 재료와 산업 기술을 활용해서 만든 가구라는 점이다. 전통적인 가구 소재인 원목으로 만드는 가구를 뛰어넘어, 새로운 소재와 방식으로 이전에 없던 새로운 가구를 만들어 내려고 했다. 새로운 시대를 향한 열망과 함께 기능성, 합리성, 실용성과 같은 모더니즘의 가치를 담고 있는, 당시의 관점으로는 진보적인 가구들인 것이다.

눈여겨 볼 만한 부분은 오늘날 우리나라에서 미드 센추리 모던 디자인으로 호명하는 가구들의 주된 재료가 '스틸'이라는 점이다. 마르셀 브로이어의 자전거 핸들에서부터 시작되었다는 '심리스 강관(seamless steel pipe)'의 튼튼한 다리로 지탱하는 의자와 테이블, 스틸 볼과 스틸 튜브로 모듈의 기본 틀을 만들고 스틸 패널을 끼워 넣어 가구를 완성하는 유에스엠의 수납장, 그리고 벽에 직접 시공하는 모듈 선반인 비초에 606 선반 또한 주재료가 스틸이다. 철재라는 가구의 소재가 스타일 구분에 주된 요소로 여겨지고 있다.

　　　　　물론 철제 가구가 우리의 일상 공간에 자리하게
된 시작점이 미드 센추리 모던 디자인은 아니다. 2014년
이케아(IKEA)가 국내 매장을 오픈하며 조립식 철제 가구들이
저렴한 가격을 무기 삼아 전국의 신혼집, 자췻집 등을 점령했고,
특히 '헬메르(Helmer)' 서랍장은 국민 서랍장이라 불리며 없는
집을 찾기 어려운 인테리어 '필수템'으로 등극했다. 하지만
시간이 지나며 이케아의 대중성은 진부함으로 여겨지고, 오히려
사람들의 눈을 다른 스타일로 향하게 하는 견인차 노릇을 하게
되었다. 모두가 가지고 있기에 더 이상 욕망을 자극하지 않는
대상이 된 것이다.

　　　　　그리고 지난해 국내 철제 가구 브랜드에서 다양한
제품들이 출시됐다. 낮은 가격에 만족하며 쉽게 구입하지만
저렴한 만큼 차별성이나 품질은 보장되지 않는 저가 철제 가구와,
역사적 가치와 높은 수준의 품질로 누구나 갖고 싶어 하지만
진입 장벽이 높은 20세기의 아이코닉한 가구. 그 가깝지 않은 두
점 사이의 공간을 공략하는 가구라고 표현해도 좋을까?

　　　　　3대째 스틸 가구를 만드는 가족 기업으로, 리브랜딩
이후 젊은 층의 힙한 가구로 자리를 잡고 있는 '레어로우
(Rareraw)'　　　　의 활약이 가장 크다. 레어로우는 지난해 초
'머지(Merge)' 북엔드 시리즈 출시　　　를 시작으로 철제 수납
솔루션 '피에이치(PH__)'를,　　　또한 최중호스튜디오에서
디자인한 '파사데나(Pasadena)'의 신규 라인을,　　　　하반기에는
'레어로우랙(Rareraw Rack)'을 출시했다.　　　모듈 가구와
아웃도어 벤치를 제작하는 '공원컴퍼니'는 지난해 철제 행거
'엔조이 행거'를 출시했고,　　　삼원산업에서는 주문 제작 철제
가구 브랜드 '퍼프로드(FURprod)'를 런칭해 다양한 스틸 가구들을

공개했다.(p.164) 12월에는 철제 가구 브랜드인 '파이피(Piepii)'가 철재로 만든 선반, '코나 쉘프'와 '알 쉘프'를 출시하며 브랜드의 시작을 알렸다.(p.329)

이 가구들은 감각적인 사진과 영상이라는 무대에 올라서서 인스타그램의 피드를 타고 오르내리고, '오늘의집' 온라인 집들이에 등장한다. 그렇게 너와 나의 일상 공간 속으로 자리하고 또다시 너와 나의 사진을 통해 재등장하는 순환 고리 안에서 그 영역을 확장해 가고 있다.

소나무와 사슴 문양이 조각된 원목 장롱과 기다란 거울이 붙은 앉은뱅이 원목 경대를 혼수로 들여놓던 시절에도, 원목 안락의자에 앉아 기하학적인 패턴의 쿠션을 껴안고 초록빛 식물을 감상하며 북유럽을 꿈꾸던 멀지 않은 과거에도, 우리 가구의 주재료는 대부분 '목재'였다. 그랬던 우리의 공간에 그 어느 때인가 집 안으로 들일 이유를 찾기 어려웠던 그 철제 가구가, 내 할아버지의 임시변통 철제 가구가, 어느새 일상의 한 자리를 차지하게 된 것이다.

모듈과 컬러를 고르세요

오늘날의 철제 가구는 과거의 철제 가구와도 목제 가구와도 다른 특징을 보이는데, 그것은 사용하는 사람이 직접 고를 수 있는 다양한 선택 항목을 제시한다는 점이다. 레어로우의 파사데나는 6개의 컬러, 레어로우랙은 9개의 컬러, 공원컴퍼니의 엔조이 행거는 10개의 컬러, 유에스엠 수납장의 패널은 14개의 컬러…. 이와 같이 다양한 색상을 옵션으로 두어 사용자가 원하는 색상을 자유롭게 선택할 수 있도록 한다.

그뿐만 아니다. 유에스엠의 모듈 가구는 수납장의

개수나 도어의 유무, 패널의 종류 등 사용자가 원하는 대로 크기와 구성, 소재를 선택할 수 있다. 비초에의 606 선반은 내가 원하는 구성의 선반 도면을 미리 받고, 이를 토대로 비초에와의 여러 차례의 개별 상담을 통해 제작된다. 레어로우의 철제 벽 선반인 '시스템000'도 마찬가지로 원하는 대로 구성할 수 있으며, '레어로우랙' 또한 색상을 고르고 크기나 높이를 선택해 나만의 선반을 조립할 수 있다. 가구의 크기, 색상, 형태, 구성, 재질을 사용자의 뜻대로 선택하여 나만의 가구를 만들어 내는 커스터마이징(customizing)이 두드러졌다.

특히 다양한 옵션 중 원하는 컬러를 선택하는 것은 가전제품이나 일상용품에서도 보이는 모습이다. 컬러와는 거리가 먼 가전제품이라고 여겼던 냉장고가 대표적인 예다. 삼성전자의 비스포크 냉장고, LG전자의 오브제컬렉션 냉장고 모두 다양한 컬러와 재질의 패널을 문짝마다 다르게 조합할 수 있고, 사용 중간에 패널을 손쉽게 교체할 수 있어서 냉장고와 그 공간의 분위기를 마음껏 변경할 수 있다. 지난해 LG전자에서는 스마트폰 앱을 통해 냉장고의 컬러를 자유자재로 바꿀 수 있는 '디오스 오브제컬렉션 무드업'을 출시하기도 했다. 그리고 이제는 일상용품, 예컨대 화장실의 샤워기, 호스, 수건, 발 매트, 청소용 솔까지도 다양한 컬러 옵션을 제안한다.

회색빛 철제 선반 앞에서는 상상하지 못했던 풍요로운 세상이다. 마음 가는 대로 고를 수 있는 다채로운 선택지 앞에서 '내가 원하는 것', '나만의 취향'을 선택하며 나의 공간을 적극적으로 구현한다. 오늘의집 집들이 게시물에는 '우리 이야기를 담다', '나만의 감성이 가득한', '온전한 나다움으로 채우다'와 같이 개성을 강조한 표현이 많다. 집이라는 공간은

어느새 나의 감성, 나의 취향, 나의 이야기를 마음껏 전시할
수 있는 나만의 화이트 큐브가 되었고, 그 공간을 원하는 대로
제작해서 채울 수 있는 모듈형 가구, 다양한 컬러의 가구가
철재를 중심에 두고 만들어지고 있다.

선명하고 단단하게 존재하도록

집을 꾸미는 일은 어느새 옷을 고르고 입는 것처럼 자연스러운
일이 됐다. 나의 공간을 마련하고, 가구를 구입하고, 공간의
스타일링을 고민하는 것, 모두 특별한 전문가의 영역이 아니며
누구나 할 수 있는 활동으로 여겨진다.

집 꾸미기의 열풍은 불안과 함께 찾아왔다. 집, 직장,
가족처럼 당연했던 사회적 조건의 안정성이 더 이상 유효하지
않은 시대다. 집은 죽을 때까지 일해서 돈을 모아도 살 수 없는
대상이 되었고, 평생직장은 이제 우리의 가능성에서 삭제된 지
오래다. 필수라 여겼던 결혼제도에 대해서는 많은 이들이 불신을
품고 있다. 심지어 전염병의 공격에 속수무책으로 당할 수도
있다. 살아가기 위한 기본적인 조건을 누구도 보장해 주지 않는,
끝이 보이지 않는 불안에 내던져졌다는 걸 알게 됐을 때, 우리는
자기 자신에게 집중하기 시작했다.

누구의 소유도 아니고 어딘가에 소속된 존재도
아닌 나로서 살아가야 한다면, 내가 누구이며 어떤 사람이기를
원하는가? 묻고 대답해야 했다. 그 때문에 나의 생각, 가치관,
성향, 취향, 공간 등 나를 선명하게 그려낼 수 있는 것들을
마련하고 모으고 펼쳐 보여야 했다. 그중 '내 공간'은 보다
특별하다. 주로 말로 설명하게 되는 생각과 가치관 같은 것은
전달 중에 왜곡될 가능성이 있다. 그러나 공간은 나에 관한

추상적인 것들을 눈에 보이고 손에 만져지는 물질로 구현할 수 있는 매체. 내가 선택한 집, 침대, 테이블을 통해 내가 표현된다.

> "사적인 사물과 그 소유의 환경(…)은 상상적 세계를 통한 우리의 삶의 본질적인 차원이다. 그것은 꿈과 마찬가지로 본질적인 차원이다. 만약 누군가가 꿈꾸는 것을 실험적으로 방해받게 된다면, 심각한 정신적 고통이 생겨날 것이다. 만약 누군가가 소유의 유희에서 이러한 도피-퇴행을 할 수 없게 된다면, 그리고 자신의 통제된 담론을 유지할 수 없거나 사물을 통해서 시간을 벗어나 스스로 변화할 수 없다면, 정신적 혼란이 확실히 직접적으로 뒤따를 것이다. (…) 사물은 우리가 죽음을 향한 탄생의 이 불가역적 움직임을 해결하는 것을 도와준다."❷

내가 선택하고 모은 사물로 구성된 환경, 즉 나의 사적인 공간을 내 손으로 만들어 가는 일은 보드리야르에 따르면 꿈꾸는 활동과 같다. 꿈을 꾸며 내가 살고 있는 실제의 세계를 벗어나는 것과 마찬가지로 우리는 나의 공간을 만들며 현실을 벗어나 내가 상상하는 삶을 그려낸다. 불안한 삶의 바다 한가운데서 내가 사용하고 소유할 사물을 선택하고, 살아가는 환경을 하나하나 구성하는 일은, 현실의 나를 변화시키는 일이며 내가 원하는 나를 찾고 만들어 가는 일이다. 이는 해결될 기미가 보이지 않는 불안, '죽음을 향한 불가역적'인 삶의 움직임으로

❷ 장 보드리야르, 『사물의 체계』, 배영달 옮김(서울: 지식을만드는지식, 2011), p.151

오는 불안에서의 도피, 혹은 해소를 위한 본능적인 행위와 같다.

똑같은 창문이 6개 붙어 있는 적색 벽돌의 3층 빌라, 똑같은 창문이 약 100개 반복되는 오피스텔 건물, 똑같은 베란다 창문이 29층까지 이어지는 아파트…. 겉으로 보기에는 그 차이를 전혀 알 수 없는 콘크리트 집합 건물 안에서 살고 있는 우리들이지만, 그 창문 안의 사적인 공간은 서로 다르다. '오늘의집', '인스타그램', '유튜브'는 서로 다른 그 공간을 충분하고도 여유 있게 감상할 수 있는 통로다. 모두가 똑같이 손에 쥐고 있는 네모난 까만 창을 통해 건물에 뚫린 까만 창 안의 비밀스러운 공간에 만들어 놓은 나의 삶을, 나를, 펼쳐 보인다.

'오늘날의 모든 것들은 결국 사진에 찍혀 업로드되기 위해 존재한다.'[3] SNS의 피드라는 강물 위를 흘러가는 수많은 사진과 영상이 우리 존재의 증거가 되어버렸다. 피드에 등장하지 않은 사진은 없는 삶이며, 스쳐 지나가는 사진은 희미한 삶이다. 보여야, 눈에 띄어야 살아 있을 수 있는 이곳에서, 내가 이런 모습으로 살아 있다는 것을 알려야 한다. 나의 선택을 통해 만들어진 나만의 공간, 내가 구상해서 만든 나만의 수납장, 흔하게 볼 수 없는 컬러 조합의 가구와 소품으로 나를 더욱 선명하게 하는 공간을 만들어 간다. 색색의 컬러로 분체 도장이 가능하고, 쉽게 부서지지 않는 튼튼하고 묵직한 소재인 철재는 지금 삶의 문법에 알맞다. 쉽게 흔들리는 불안한 삶이지만, 그럼에도 불구하고 나를 조금 더 선명하고 단단하게 만든다면 내가 이 세상에서 존재할 수 있지 않을까?

[3] 이 문장은 "오늘날에는 모든 것들이 결국 사진에 찍히기 위해서 존재하게 되어버렸다."라는 수전 손택의 문장에서 왔다. (수전 손택, 『사진에 관하여』, 이재원 옮김(서울; 이후, 2002) p.48)

목소리

"왜 하필 오렌지색 소파를 샀어?" 몇 년 전 이사를 하고 얼마 지나지 않아 만난 지인이 물었다. 나는 그 질문에 딱 부러지는 대답을 하지 못했다. 왜 오렌지색이었을까? 지금껏 이 물음을 간직해 왔는데, 왠지 이제 그 이유를 알 것 같기도 하다. 그건 노랗고 파란 비비드 컬러의 철제 가구로 나만의 공간을 만들어 가는 오늘날의 몸짓과 유사한 몸짓이었을 것이다. 현실을 잊을 수 있는 나만의 세계를 만들어 보고자 하는 몸짓. 이 몸짓은 목소리이기도 하다. 적극적으로 내 존재를 세상에 알리고자 하는 목소리 말이다.

미드 센추리 모던 디자인, 내 마음대로 만드는 모듈 가구, 목제 가구를 넘어서 다양한 컬러를 입고 등장하는 철제 가구…. 스타일과 사물은 이것 말고 저것, 아니 저것 말고 이것을 외치며 끝없이 등장하고 변주하고 분화하며 선택의 가짓수를 늘려간다. 모두가 인테리어 디자이너이고 사진작가인 세상에서 이들을 활용한 레퍼런스가 초 단위로 공유된다. 넘쳐나는 레퍼런스를 바탕으로 나의 세계를 만들어 가고, 나의 세계는 또다시 누군가에게 레퍼런스로 전해진다. '너는 그런 사람이니? 나는 이런 사람이 되고 싶어, 나는 이렇게 살고 싶어.' 지금 이 순간에도 원룸 빌라 3층에서, 복층 오피스텔 6층에서, 아파트 22층에서 전해지는 목소리…. 작고 까만 창 안에서 오늘도 존재하기 위해 애쓰고 있는 수많은 목소리가 메아리처럼 울린다.

윤여울
메타디자인연구실에서 공부하고 있으며, 한국 디자인문화에 나타난
취향에 대한 연구로 석사 학위를 받았다. 현재는 티티티씨 스튜디오에서
텍스트를 기반으로 다양한 디자인 콘텐츠를 기획하고, 디자인-예술
큐레이션 공간으로 운영되는 아케이드서울 문래에서 큐레이터로 일하고
있다.

"어떤 변화가 올지는 지금 아무도 예측할 수 없는 거 아니에요?"❶ 무시무시한 예상들이 쏟아졌다. Y2K(컴퓨터의 2000년 인식 오류)에 대한 우려가 쏟아지던 1999년 당시의 뉴스이다. 서기 2000년 1월 1일, 여객기가 추락하고 원자력 발전소가 통제 불능 상태에 빠진다. 전 세계의 금융 전산망이 마비되고 미사일이 오작동으로 발사된다. 은행을 찾은 김 모 씨는 자신의 통장을 보고 깜짝 놀란다. 2000년을 1900년으로 혼동한 컴퓨터가 100년 치의 이자를 지급한 것이다. 기업들의 부도, 국제적인 금융 혼란. 컴퓨터를 쓰는 모든 분야에서 예상할 수 없는 혼란에 빠질 것이라는 불안. 우리나라뿐만 아니라 전 세계를 불안에 사로잡히게 만들었던 세기말의 바이러스, 밀레니엄 버그(Y2K) 공포였다.

　　　　지금 생각하면 조금 유난스러워 보일 수도 있겠지만, Y2K 대혼란에 대한 시나리오가 단순히 루머 차원은 아니었다. 정부에서는 Y2K 종합 상황실을 설치했다. 분야별 전문 인력 30만 명을 배치하고 문제 발생에 대비했다. 은행 창구는 혼잡을 빚으며 현금 인출 수요가 늘었다. 30만 명의 직장인들이 비상근무 체계로 사무실에서 새해를 맞이했다. 마지막 세기의 밤은 정말 일어날지도 모르는 실질적 오류들이 연기처럼 자욱했다. 더불어 21세기의 인류는 어떻게 변화할지에 대한 기대가 함께한, 불안과 환대가 혼재한 시기였다.

2000년대, 미래에 대한 기대와 불안

세기의 마지막 밤은 무사히 지나갔지만 두 가지 상이한 감각은

❶ '세기말 미션 : Y2K를 막아라 💥🔥 | 1999년 마지막날에 우리는...? | [그땐그랬지 : #밀레니엄버그 #Y2K]', 옛날티비 : KBS Archive(유튜브), 2021.12.31., https://www.youtube.com/ watch?v=wPuGIiR3OTM (검색: 2023.10.8.)

여전히 공존했다. 2000년대 당시 패션에도 그 불안과 기대의 이미지가 싹튼다. 세상에 갑작스러운 변화가 올 것이라는 직감은 굉장히 화려하고 과감한 패션 스타일로 표현됐다.

1990년대 말 2000년대 초를 대표했던 Y2K룩은 이렇다. 허리를 노출하며 골반 근처에 흘러내릴 듯 걸쳐 있는 로라이즈 팬츠, 손바닥 한 뼘 크기의 작은 베이비 티셔츠로 배꼽을 훤히 내보인다. 기성복에 사용되지 않았던 메탈릭한 소재와 과감한 프린팅, 반짝이는 디테일들. 화려한 컬러-패턴 조합과 위아래 한 벌로 입는 벨벳 트레이닝 수트. 옷들은 진지하고 무거운 것이 아니라 전반적으로 가볍고 경쾌한 분위기이다. 그들이 상상해 맞이할 미래에 대한 시뮬레이션 복장이었을까? 세기말과 정반대의 감각이 공존하듯 당시에 입는 옷들은 사랑스러우면서도 뭐랄까 멀끔하지 않은, 이상한 미래에 도착한 듯한 기분을 자아낸다. 마치 미래를 키치화하며 불안감을 낮추려는 것처럼 말이다.

패션뿐만 아니라 문화 전반에서도 사이버, 테크노, 디지털 등 미래적인 묘사 방식이 보인다. 2000년대 당시의 문화들은 지금과 비교하자면 다소 선명하지 않은 화질로 세기말 특유의 기대와 불안의 감각을 간직하고 있다. 2000년을 전후로 당시 인기 있었던 대중가요의 이미지를 살펴보자. 1999년 이정현의 '바꿔' 노래 첫 무대는 가수가 직접 반짝이는 날개가 달린 게임 캐릭터처럼 등장하며 사이렌 소리와 함께 "바꿔 바꿔 세상을 다 바꿔"를 외친다. 사랑을 이야기하고 있는 듯하지만, 세상을 믿지 못하고 세상을 바꾸겠다는 외침으로 개조된 인간의 모습을 한 퍼포먼스로 무대가 채워진다. 당시 최고의 인기를 자랑했던 아이돌 S.E.S.의 뮤직비디오 속에서도 당시에 상상한 미래의 장면은 포착된다. 1998년 발표한 'Dreams Come True'는

우주 같은 디지털 세계를 배경으로, 가사처럼 '꿈결 같은 미래'를 엿보는 듯한 장면으로 구성된다. 평범하게 일상을 보내던 S.E.S.가 자신과 똑같은 모습의 나비 요정을 만나게 되면서 악의 세력으로 어두워졌던 도시를 다시 밝게 만드는 스토리이다. 미래는 어두워질 테고, 그러나 극복할 것이라는 암시였을까? 비슷한 맥락으로 2002년 발매된 'U' 뮤직비디오에서는 먹구름이 자욱한 도시를 배경으로 노래가 시작된다. 후반부는 영화 촬영 현장을 배경으로 하는데, 촬영 중인 장면은 어김없이 2000년대를 강타했던 〈매트릭스〉를 오마주한 건물 옥상 격투 장면이다. 당연하고 우스꽝스럽게도 가수 바다의 발차기 한 방으로 이 결투는 인간의 승리로 끝난다. 이처럼 다소 매끄럽지 않은 미래를 배경으로 한 불안과 기대의 이미지가 뒤섞인 혼종의 감성을 2000년대 당시 세기말 이미지의 특징으로 볼 수 있을 것이다.

돌아온 Y2K, 가요계에 불어온 바람

미래를 향한 혼종의 감성? 오늘날 다시 유행하고 있는 Y2K 현상들은 앞선 2000년대처럼 다가올 미래에 대한 감각이 주된 이미지가 아니다. 의미는 더 확장되고 무뎌졌다. 또한 온전히 과거를 향해 있다. 오늘날 Y2K란 1990년대 후반~2000년대 초반 유행했던 패션, 문화, 스타일 등 특유의 감성을 재현한 것들을 일컫는다. 따라서 특정한 과거를 문화적으로 소비하는 또 다른 이름의 레트로 키워드로 이해하고 있는 것이 일반적이다. 최근 현상에서 2가지 부분에 주목해 볼 수 있는데, 세계적인 패션 셀럽들을 중심으로 시작된 Y2K 트렌드가 국내에도 형성되었다는 점과, 우리나라에서는 가요계 전반에서 Y2K 감성이 큰 호응을 얻으며 새로운 흐름을 만들어 낸 점이다.

지난해 작성된 기사에 따르면, 성시경과 테이, 윤하 등 2000년대 당시 활발히 활동했던 가수들이 역주행과 리메이크로 가요계를 물들였다.[2] 하지만 더욱 주목받는 것은 옛 가수들의 저력보다는 새로운 신인의 등장이었다. 프로듀서 민희진이 기획한 아이돌 그룹 뉴진스의 스타일은 Y2K 감성을 제대로 구현해냈다는 평가를 받으며 Y2K 트렌드를 이끈 주역으로 평가받고 있다.

> "(…) 데뷔 앨범 '뉴 진스(New Jeans)' 스타일링부터 음반 구성, 음원까지 뉴트로에 기반해 선보였다. 뉴진스는 자유로운 분위기를 강조, 스포티한 의상에 긴 생머리, 옅은 화장으로 차별화를 꾀했다. 또한 CD 플레이어를 연상케 하는 파우치 형태의 한정판 음반과 1990년대 말을 풍미했던 S.E.S.를 떠오르게 하는 음악은 팬들의 감성을 정조준했다."[3]

신선했던 데뷔 무대만큼이나 사람들의 많은 관심을 받았던 것은 연이어 선보인 신곡 '디토(Ditto)'와 그 뮤직비디오였다. 영상은 카세트테이프처럼 사이드 에이(A), 사이드 비(B)로 나뉘어 같은 노래에 2가지의 스토리를 보여준다. 사이드 에이(A)를 중심으로 이야기해 보자면 한 성인 여성이 먼지 쌓인 상자에서 꺼낸 비디오테이프를 틀면서 이야기는 시작된다. 아련한 캠코더

❷ '리메이크부터 역주행까지… 가요계, Y2K 감성 강세', 뉴스핌, 2022.11.15., https://www.newspim.com/news/view/2022 1115000774 (검색: 2023.10.8.)

❸ '돌아온 세기말 감성… 가요계 뒤흔든 Y2K 열풍', 일간스포츠, 2022.10.4., https://isplus.com/article/view/isp202210040092 (검색: 2023.10.8.)

감성으로 고등학교를 배경으로 여섯 명의 소녀들이 등장한다.
뉴진스를 제외한 의문의 소녀 '반희수(뉴진스의 팬덤 이름
'바니스'를 상징한다)'가 깁스를 한 채로 그녀들과 함께한 일상을
찍고, 함께 노래하고 춤을 연습하는 장면들은 마치 1990년대생인
내가 오랜만에 발견한 옛 학창 시절 비디오처럼 느껴진다. 그러다
문득 반문하게 된다. 어딘지 모르게 익숙하지만, 정말 저런 과거가
있었을까 하는 것이다. 부정의 의미라기보다는 내게 느껴지는 이
희미한 기억에 대한 반문이다.

　　　또한 뮤직비디오의 중후반부터는 영화 〈여고괴담〉을
연상케 하는 섬뜩함이 느껴진다. 소파에서 잠깐 잠들었던 반희수가
꿈에서 깨자, 언제나 함께 다니던 뉴진스는 사라지고 그녀만이
홀로 있었던 과거의 현실들이 펼쳐진다. 모든 기억은 한여름 밤의
꿈처럼 아련해진다. 그리고 그가 마치 누군가와 함께 있는 것처럼
혼자 캠코더를 들고 촬영하고 있는 다소 괴이한 장면은 우울하고
공허한 현실로 묘사된다. '언제나 영원할 거야'라는 환상과 기만이
아니라 아이돌-팬덤 문화에 대한 현실적인 관계를 묘사하는
엔딩이 아이러니하게 읽힌다. 익숙한 듯 모호한 과거의 이미지,
잔잔한 행복감과 공허함, 허밍하는 듯한 노랫소리와 거친 화질의
뮤직비디오는 이 음악을 더욱 신비롭게 각인시킨다.

　　　제작 감독 신우석은 멜론과의 인터뷰에서, 그간
아이돌 뮤직비디오에서 자주 보여 온 "인물을 전시하는 듯한"
부담스러운 시선을 의문의 소녀가 든 캠코더를 통해 해결하고자
했다고 밝혔다. 한동안 캠코더로 촬영한, 또는 그와 비슷한
느낌을 내는 필터를 입힌 영상들이 "아무런 이유 없이" (레트로
스타일로) 쓰이곤 했다면, 디토에서는 그것을 뉴진스와 반희수의
"밀접한 관계를 보여 줄 수 있는 매개체"로서 뮤직비디오 속에

등장시킨 것이다.❹ 점점 선명해지는 화질과 테크놀로지 속에서 디토 뮤직비디오의 캠코더는 노스탤지어를 불러일으키는 주요한 사물이었다. 이러한 연출이 호응을 얻어, "캠코더로 촬영한 기법이 유튜브 내에서 인기 있는 Y2K 스타일로 자리 잡으며 이른바 '디토 감성'이라는 용어도 생겨났다."❺

　　　　이렇게 Y2K 열풍을 이끈 뉴진스의 신곡은 국내 한 음원 차트에서 장장 14주 연속 1위를 기록했다. 국내뿐만 아니라 세계 최대 음악 스트리밍 업체 스포티파이에서 발표한 '주간 톱 아티스트' 랭킹에서 2016년 이후 데뷔한 K-POP 그룹 중 1위를 차지하며 그 위상을 증명했다. 뉴진스 음악은 Z세대가 성공시킨 Y2K 시절의 세련된 재현으로 인정받은 것이다. 같은 시기에 등장한 다른 아이돌들의 Y2K 콘셉트 앨범도 큰 주목을 받았다. 트와이스의 〈Between 1&2〉,　　　　엑소 시우민의 〈Brand New〉,　　　　아이브의 〈After Like〉, 엔시티 드림이 리메이크한 H.O.T.의 〈Candy〉　　　　까지. 지난해 가요계는 Y2K라는 과거에 재접속하며 새로운 흐름을 형성했다.

경험한 적 없는 것에 대한 그리움

"우리나라에서 레트로 콘텐츠가 본격적으로 자리 잡은 시기는 2008년 금융위기 이후"다. 그전에도 시대물 콘텐츠는 있었지만 대부분 "단순히 과거의 (…) 시대적 환경이나 중요한 역사적

❹ '뉴진스 'Ditto' MV 제작 신우석 감독 인터뷰 (1부)', 멜론, 2023.1.1., https://www.melon.com/musicstory/detail.htm?mstorySeq=13341 (검색: 2023.10.8.)

❺ '"아빠가 쓰던 캠코더 다시 꺼냈어요"… 1020 푹 빠진 이유 [이슈+]', 한국경제, 2023.7.6., https://www.hankyung.com/article/2023070690187 (검색: 2023.10.8.)

사건에 초점을 맞췄다."[6] 레트로 콘텐츠는 더 사적인 방식으로 우리의 마음을 건드렸다. 2012년 영화 〈건축학개론〉은 한국의 주요한 노스탤지어 열풍의 시작을 알렸고, 〈응답하라 1997〉은 그 시절 사람들은 누구나 떠올릴 법한 추억과 따스한 서사로 대중과 마음을 나눴다. 그러나 돌아온 Y2K에서는 그 모습을 달리하기 시작한다. 10대~20대의 향유층, 그 시대를 겪은 적 없는 사람들의 노스탤지어가 짙어지기 시작한다. 경험한 적 없는 것에 대한 그리움, 바로 이 지점이 이 시대 Y2K의 유행을 단지 레트로 문화로만 이해하기 어려운 부분일 것이다.

유사한 감정의 출현을 배경으로 서구권에서는 '아네모이아(Anemoia)'라는 신조어가 등장했다. '알지 못했던 시간에 대한 노스탤지어'라는 의미로, 실제로 경험하지 않은 시대나 순간에 대한 애착 혹은 달콤쌉쓸한 감정을 의미한다. 노스탤지어의 "산발적 기억과 그로 인해 발생하는 그리운 감정은 서사보다는 이미지와 관련"된다. "이미지 중심 사회로 여겨지는 오늘날", 이미지 중심으로 소비되는 Y2K 현상 또한 이 용어를 통해 바라볼 수 있을 것이다.[7] 특정 시점의 과거를 실제로 경험한 것과는 무관하게, 노스탤지어는 비선형적으로 생성되고 있다. 다신 돌아오지 말아야 할 '흑역사'로 치부됐던 Y2K 패션과 한물간 유행가들, 스마트폰에 밀려 도태된 기계들이 한데 뒤섞여 있는 Y2K의 조악하고 키치한 이미지는 한동안 폐기됐던 세기말의

[6] 문동열. '[Culture & Biz] 콘텐츠 시장에 부는 '레트로' 열풍', 이코노미 인사이트, 2015.12.1., http://www.economyinsight.co.kr/news/articleView.html?idxno=2972 (검색: 2023.10.8.)

[7] 이하림, 「생경한 그리움: 경험한 적 없는 것에 대한 노스탤지어와 잔재의 이미지」, 『미디어, 젠더 & 문화』, 35, no.2 (2020) : 192.

감성을 파편적으로 재현한다. 이 이미지들에서는 왠지 모를
순수함과 기괴함이 느껴진다. 명확한 인과관계 없이 이것이 지닌
'과거성'을 향유하고 있기 때문이다.

어떻게 경험한 적 없는 이들과 경험한 이들이 함께
동일한 과거를 그리움이란 정서로 소비할 수 있었을까? 앨리슨
랜즈버그(Alison Landsberg)는 포스트모더니즘의 맥락에서
'경험 없는 기억'에 관해 이야기한 바 있다. 그는 포스트모더니즘
시대에 새롭게 등장한 기억의 형태를 두고 '보철 기억(prosthetic
memory)'이라고 명명한다. '보철'은 본래 인체에 결여된 부분을
인공물로 대체하는 것이다. 이 개념을 비유적으로 활용하여 보철
기억이란, 대중문화를 통해 공적으로 형성되는 문화적 기억이
개인의 기억과 연결되면서 발생한다. 영화관, 텔레비전과 같은
미디어를 통해 역사적 내러티브와 접촉하며 스스로 역사적 서사를
이해하고, 동시에 살아보지 않은 시대에 대한 사건들을 실제
경험한 것처럼 느낄 수 있다는 것이다. 경험한 자와 경험하지 않은
자의 경계가 모호해지고, 구멍들은 "보철 기억"으로 어느새
채워지는 것이다.❽

❽ "(…) 환상처럼 펼쳐지는 스크린 위의 서사를 마치 실재인 양
감상하게끔 하는 영화 장치(the cinematic apparatus)의 작동을 통해
관객들은 그들이 경험하지 않은 과거 속으로 상상적으로 "봉합"되며
이를 통해 다양한 문화적 배경을 지닌 관객들은 공유된 공동체 경험의
아카이브를 효과적으로 제공받는다. 이런 점에서 랜드스버그는
영화는 관객들이 실제 경험하지 않은 과거를 신체 미메시스적으로
경험하게 하는 상상의 장인 동시에 20세기에 탄생한 새로운 기억
테크놀로지의 원형이라 주장한다." (Alison Landsberg, 『Prosthetic
Memory: The Transformation of American Remembrance in
the Age of Mass Culture』 (New York; Columbia University
Press, 2004) (재인용: 강경래, 「상상된 문화 "스크린"으로서의
이순신 서사읽기 – 영화 〈명량〉과 세월호 참사 보도의 비교 분석을
중심으로」, 『인문논총』, 73, no.3 (2016) : 221-222.))

코로나19 팬데믹을 거치며 넷플릭스와 같은 OTT 서비스는 예상보다 더 급격한 성장을 이뤄냈다. "비대면 소비 환경은 집에서 원하는 시간에 원하는 콘텐츠를 무한정 시청할 수 있"게 만들었다. "극장은 텅 비게 됐고, 이미 만들어진 영화들도 극장 대신 OTT를 찾았다."❾ 또한 신규 콘텐츠를 제작하는 것만큼 '다시 보기' 서비스를 제공하여 사람들은 옛 영화와 드라마 등 콘텐츠를 보는 것을 통해 새로운 위안을 받을 수 있었다. 2000년 전후 제작된 〈퀸카로 살아남는 법〉(2004), 〈프렌즈〉(1994~2004), 〈엽기적인 그녀〉(2001), 〈논스톱〉(2000) 등을 다시 보며 어느새 '그때 그 시절'이라 불리는 과거의 콘텐츠들이 새로운 세대에게 스며드는 계기가 되었다. 유튜브에서는 2000년대 초반 곡들로 구성된 플레이리스트가 일명 '싸이월드 감성'으로 불리며 "07년생인데 저 시대에 살아보고 싶다.", "03년생이라 저 시대 때 엄청 어린애였는데도 이때 노래 들으면 가슴 두근거리면서도 동시에 다시는 돌아갈 수 없는 과거라는 생각에 우울해진다."라는 댓글이 달려 있다.❿ 이처럼 OTT 서비스와 동영상 공유 플랫폼을 통해 시공간을 넘어 대중문화는 이전에는 특정 집단의 것이라고 생각되었던 기억을 그 외의 사람들이 자신의 기억처럼 여기도록 해 준다. 그렇기에 Y2K 재유행에서 10대, 20대, 30대가 함께 노스탤지어의 감정을 즐길 수 있었던 것이다. 경험한 것에 대한 그리움으로, 경험하지 않은 것에 대한 그리움의 이미지로써 말이다.

❾ 정덕현, '기회와 위기의 롤러코스터 타는 OTT산업', 《나라경제》, 2023.8., p.36

❿ '[Hplaylist] Y2K를 아세요? 싸이월드 감성 플레이리스트', WhosfanTV 후즈팬TV(유튜브), 2023.1.26., https://www.youtube.com/watch?v=TdAzSVJLlmg&t=73s (검색: 2023.10.8.)

지금 우리 곁의 불안들

경험한 과거이든 경험하지 않은 과거이든 노스탤지어는 현재에서
과거를 소환하는 과정이다. 그렇기에 과거의 이미지 속에서 우리가
들여다보아야 할 것은 지금 우리는 어떤 현실에 처해 있느냐일
것이다. 2000년대의 세기말 감성은 21세기를 맞이하며 견고한
모든 것들이 흔들리고 불안한 현실에 또 하나의 미래를 그려낸
방식이었다. 그러나 지금은 불안한 현재를 버텨내기 위해 세기말의
이미지를 현재로 불러온다.

어떤 불안들이 우리 곁에 있을까? 코로나19 팬데믹은
"복잡한 인과성, 불확실성과 잠재성, 시공간의 무제약성" 등을
특징으로 하는, 울리히 벡(Ulrich Beck)이 말하는 '위험사회'를
잘 대변하는 사례일 것이다.[11] 전 세계가 '위드 코로나'의 단계로
넘어가며 공식적으로 '코로나 극복'을 의미하는 듯했으나
잠잠할 만하면 확진자 수가 다시 증가했다는 뉴스가 들렸다.
엠폭스(원숭이 두창)라는 낯선 이름의 감염병 위기 경보가
발령되었다. 국내 확진자가 나왔고, 사람들은 다시 겁에 질렸다.
언제든지 인간을 위협할 만한 또 다른 전염병이 다시 찾아올 수
있다는 불안은 여전했다. 통제할 수 없는 위험은 몇 번이고 우리를
다시 찾아올 것이 분명했다.

비슷한 맥락에서 지그문트 바우만(Zygmunt Bauman)
역시 이러한 우연성, 불확실성, 이동성, 예측 불가능성을
특징으로 하는 액체적 속성의 근대 사회가 야기하는 개인의
불안을 지적했다. 이 사회에서 개인은 언제나 불안정한 상태에
위치하고, 자연재해나 재난, 사회적 구조로부터 기인한 개인의

[11] 박성훈, 「코로나19 팬데믹에 따른 사회적 불안이 범죄 두려움 인식의 다양성에 미치는 영향」, 『사회통합연구』, 2, no.2 (2021) : 3.

불안감은 오로지 개인이 감당해야 할 몫이 된다.[12] 이러한
맥락에서, 유행하는 패션을 카멜레온처럼 외부의 위험으로부터
자신을 보호하는 개인적 수단으로 바라본다면 어떨까? 배꼽이
드러난 크롭티와 골반에 걸쳐 입는 로라이즈 청바지, 유치한
비즈 액세서리, 어린애 옷 같은 키치한 프린트.(p.329) Y2K
세기말 스타일을 오늘날 다시 입는 행위는 과거를 상징하는 옷을
입음으로써 불안을 과거로 이행해 버리려는 방어 태세로 느껴진다.

2000년대 그 시절 세기말의 불안은 생각만큼 위험한
미래를 데려오지 않았다. 경제 위기는 극복되었고, 밀레니엄
버그는 해프닝에 불과했다. 같은 책을 다시 읽을 때 이미 아는
결말을 향해 가며 지나쳐 온 문장들을 새롭게 즐기는 것처럼,
우리는 Y2K의 재유행을 통해 새로운 시대를 향한 불안을 익숙한
공통의 과거를 관람하듯 설정한 것은 아닐까? 사람들은 자꾸만
희미한 노스탤지어를 만들어 내고, 그것을 곱씹는다. 화려한 패션
아이템, 아련한 뉴진스의 디토 뮤비, 둔탁한 캠코더와 폴더폰은
다시 음미하고 있는 옛 문장들인 셈이다. 불투명한 현재 앞에
놓인 안전한 문장들. 이제는 추억을 가꾸며 살아가는 노인처럼
과거를 향한 노스탤지어를 통해 우리 앞의 불안을 견디며 살아가고
있는지도 모른다.

[12] 지그문트 바우만, 『액체근대』, 이일수 옮김(서울: 도서출판 강, 2009)

전소원
디자인문화와 역사를 기반으로 사회를 이해하는 일에 관심 있다.
건국대학교에서 디자인을 전공하고 동 대학원의 메타디자인연구실에서
석사 과정에 있다.

로맨스 판타지, 대중에게 다가가다

2022년 10월, 한국문학연구소는 제49차 학술대회 〈웹소설을 통해 본 한국문학의 새로운 가능성〉을 개최했다. (p.282) 콘텐츠 플랫폼에서 웹소설이 유통되기 시작한 지 몇 년 새 시장이 급격하게 성장했기 때문이다. 한국문학연구소는 웹소설 산업의 현황과 전망을 살폈다. "한국창작스토리작가협회가 추산한 바에 따르면 웹소설 작가는 약 20만 명"에 달했고, 대학은 문화 산업의 지각 변동을 감지해 웹소설 창작 관련 학과를 신설했다.❶ 웹소설은 웹툰(만화)과 드라마, 영화 등 2차 저작물로 확대 재생산될 수 있는 잠재력을 가진 콘텐츠였고 웹툰 시장은 일찍이 웹소설을 각색한 노블코믹스를 이용해 소설 독자층의 유입을 유도했다. 산업이 부지런히 확장함에 따라, 웹소설 플랫폼에 안착해 일군의 서브컬처를 형성하던 장르 소설이 콘텐츠 시장의 중심으로 하나둘씩 불려 나오는 모습이 눈에 띈다.

　　　　이러한 가운데 로맨스 판타지는 최근 가장 활발하게 소비되는 장르로 손꼽힌다.❷ '로판'이라는 줄임말로 더 많이 통용되는 로맨스 판타지는 로맨스와 판타지 장르의 서사 구조 및 주요 소재 등이 융합된 장르로, 여성 독자를 주된 타깃으로 한다. 로판은 주로 서양의 중세 봉건 사회를 참조한 가상 세계를 배경으로 주인공이 원하는 바를 이루고 성장하는 이야기를 다룬다. 사랑을 포함해 삶에서의 행복과 성취를 맛보이며

❶ '웹소설 시장 6,000억 원 시대… 웹소설 교육의 현황은?', 뉴스페이퍼, 2022.8.17. (재인용: 오태영, 「웹소설 연구의 현황과 전망: 학술연구정보서비스 국내학술논문을 중심으로」, 『한국문학연구』, 70, (2022) : 13.)

❷ '장르'의 사전적 의미는 시, 소설, 희곡, 수필, 평론 등 문예 양식의 갈래를 가리키지만, 웹소설 분야에서는 무협, 로맨스, 로맨스 판타지, 현대 판타지 등의 카테고리를 구분하는 용어로 사용된다.

꾸준히 독자층을 넓힌 로판은 누군가에게는 아직 낯설지만 누군가에게는 가장 매력적인 장르로 다가가며 고정 독자층을 모았다.

　　　　로맨스 판타지의 시장 가치가 높아짐에 따라, 플랫폼은 보다 넓은 세상에 작품을 소개하기 시작했다. 리디는 지난해 배우 구교환을 모델로 발탁해 웹툰 〈상수리나무 아래〉(서말·P 작, 김수지 웹소설 원작)의 TV 광고를 공개했다. ❸ 원작 『상수리나무 아래』는 공작 영애 '맥시밀리언'과 소도시 아나톨의 영주 '리프탄' 사이의 사랑을 그린 로판 웹소설이다. 공식 유튜브에 광고와 함께 게시된 가이드 영상은 중세 시대 유럽을 본뜬 작품 속 배경인 '웨던 왕국'의 작은 영지 아나톨과 두 주인공을 차근차근 소개한다.❹

　　　　리디의 가이드 영상은 장르의 입문자를 위한 안내서이기도 하다. 로판은 그 특유의 색채로 덕후층을 보유하고 있지만, 그것이 생소한 사람에게 있어서는 선뜻 시도하기 어려운 영역이다. 상업적으로 성과가 좋은 장르지만 즐기는 사람과 그렇지 않은 사람이 뚜렷하게 나뉜다. 원작이 크게 성공했더라도 소비층이 한정된다는 점은, 영화나 드라마처럼 제작비 규모가 큰 2차 저작물을 시도하는 데 있어서 적잖은 장벽이다. 이를 타개하기 위해서인지 플랫폼은 차근차근 로판을 일반 대중에게 노출시키려는 노력을 기울였다. 그리고 지난해 콘텐츠 플랫폼

❸ '리디, 배우 구교환도 빠져든 '상수리나무 아래' TV광고 공개', 웹툰가이드, 2022.5.16., https://www.webtoonguide.com/ko/board/news04_generalnews/16763 (검색: 2023.10.10.)

❹ '구교환의 [상수리나무 아래] 가이드', 리디 RIDI(유튜브), 2022.5.5., https://www.youtube.com/watch?v=k1cxFxLRkTo (검색: 2023.10.10.)

카카오페이지를 보유한 카카오엔터테인먼트는 배우 한소희를
주인공으로 캐스팅해 웹툰 〈악녀는 마리오네트〉(정인·망글이 작,
한이림 웹소설 원작)의 드라마틱 트레일러를 공개했다.(p.272)❺
1분 내외로 제작된 영상은 로판식 드레스를 입고 주인공 '카예나
황녀'를 연기하는 배우의 모습을 담았다.

장르를 디자인하는 움직임

로맨스 판타지의 매력은 소설 안에 창조된 판타지 세계에만
그치지 않는다. 그것을 감싼 로판 소설 특유의 표지와 타이틀
타이포그래피 디자인 또한 보는 재미를 더한다. 중세에서
아르누보 시대의 예술 양식들을 본뜬 표지 디자인은 소설 속 가상
세계를 시각적으로 표현한다. 식물의 줄기와 꽃, 나뭇잎 문양으로
만든 패턴, 중세 건축물의 첨두아치와 스테인드글라스를 참고한
프레임 등이 대표적이다. 하지만 그보다 더 특색을 드러내는
요소는 타이틀 디자인이다.

　　　　로판 표지에 특징적으로 나타나는 양식적 디자인이
정확히 어느 시점에 등장했다고 단언하기는 어렵다. 현재 남아
있는 가장 오래된 자료는 로판 소설이 상업화되기 시작한 시기,
전문 출판사에서 출간한 종이책 표지들이다. 로판을 처음 출판
시장으로 가져온 것은 2012년 9월, D&C미디어가 런칭한
로맨스 판타지 레이블 '블랙 라벨 클럽'이었다.❻ 블랙 라벨

❺ '카카오엔터 슈퍼 웹툰 프로젝트 '악녀는 마리오네트' 한소희, 주인공
'카예나 황녀' 역 캐스팅', 스타데일리뉴스, 2022.9.27., http://www.
stardailynews.co.kr/news/articleView.html?idxno=331102 (검색:
2023.10.10.)

❻ 김휘빈, '[로맨스판타지] 판타지가 로맨스를 만났을 때', 텍스트릿
엮음, 『비주류 선언』(서울; 요다, 2019), p.235

클럽은 웹소설로 연재되던 로맨스 판타지 소설 중 독자들 사이 인기를 끈 작품을 정기적으로 선정해 종이책으로 소개했다. 초기 출간작인 『나무를 담벼락에 끌고 들어가지 말라』(윤진아, 2012)와 『강희』(전은정, 2012) 두 작품의 표지 디자인은 로맨스 장르의 소설 표지와 큰 차이를 보이지 않았지만,[7] 그다음 출간된 『무덤의 정원』(조부경, 2012)에서 꽃과 덩굴 모티브를 아르데코적인 프레임과 조합한 표지가 등장했다. 이듬해 『황제의 외동딸』(윤슬, 2013)에서는 제목을 둘러싼 원형의 휘장을 표현했고, 『월흔』(윤슬, 2015)과 『베아트리체』(마셰리, 2016)에 가서 보다 과감한 색채 대비와 밀도 높은 패턴을 시도했다.

이러한 타이포그래피의 특징은 2015년부터 도드라지기 시작했다. 『이세계의 황비』(임서림, 2015)는 글자의 획 끝에 걸친 덩굴 문양을, 『폐하, 저와 춤추시겠습니까』(서휘지, 2015)는 모음의 세로 획 끝에서 이어지는 곡선 장식을 시도했다. 『이상한 나라의 흰 토끼』(명윤, 2017)는 자음 'ㅇ'의 속공간에 트럼프 카드의 클럽(♣)과 스페이드(♠) 기호를 넣어 작품의 주요 소재를 시각화했다. 장식 요소는 점차 장르의 특색으로 존재를 부각했다. 같은 해 『악녀의 정의』(주해온, 2017)는 제목을 세로쓰기한 후 세로획을 사선으로 각지게 흘려 고전적인 명조체의 느낌을 주었다. 이러한 시도들은 로판 세계관 특유의 분위기를 형상화함으로써 로맨스, 현대 판타지 등 다른 장르와 구분되는 외양을 갖게 했다.

[7] 두 작품의 표지를 가까운 시기 출간된 로맨스 소설 『갈망』(신윤희, 2009), 『브로큰 하트』(김유림, 2013) 등과 비교해 보면, 로판 소설 표지에서 흔히 볼 수 있는 특징이 두드러지게 나타나지 않았음을 알 수 있다.

로판 소설 표지 위의 제목은 가독성과는 또 다른
기능을 위해 디자인된다. 『이세계의 황비』나 『폐하, 저와
춤추시겠습니까』에서 나타난 것과 같은 장식 요소가 지속적으로
활용되는 이유는, 그것이 로판이라는 장르의 기호로 기능하기
때문이다. 작가가 글을 지어서 소설 속 세계를 묘사한다면,
디자이너는 그러한 세계의 상(像)을 독자에게 이미지로
전달한다. 장르 안에서 관습화된 시각 이미지를 형성하는 일에
작가뿐 아니라 디자이너도 함께하는 셈이다.

배상준(2015)에 따르면, '장르'는 "내용과 형식의
유사성 및 그것의 반복"이라는 원칙을 가지며, 각각의 장르
영화는 "레퍼토리가 구현된 구체적인 상품"이다.[8] 다수의 작품이
횡적으로 유사성을 공유하는 동시에, 그것이 종적으로 반복되는
과정을 거쳐야만 장르는 하나의 관습을 얻게 된다. 축적된 경험을
통해 독자는 낯익은 이미지로 장르를 알아본다.

그렇다면 하나의 장르를 만드는 주체를 작품의
생산자로만 한정하기는 어렵다. 장르는 그 규범을 양산하는
제작자와 친숙함을 선호하는 관객 사이의 상호작용에 따른
산물이기 때문이다.[9] 『황녀님이 사악하셔』(2020)의 작가
차소희는 지난해 8월 출간한 웹소설 작법서 『100만 클릭을
부르는 웹소설의 법칙』에서, 웹소설의 가장 큰 목적은 독자들의
"니즈를 만족시키는 것"이라 설명했다.[10] 마찬가지로 웹소설에
있어서 제대로 기능하는 디자인은 독자와 장르 간의 약속을
무시하지 않는 디자인이다. 로판 소설 표지 위의 타이포그래피는

[8] 배상준, 『장르 영화』 (서울; 커뮤니케이션북스, 2015), p.v

[9] 위의 책, p.xv

[10] 차소희, 『100만 클릭을 부르는 웹소설의 법칙』 (서울; 길벗, 2022), p.44

그 안의 작품과 마찬가지로 독자의 기대에 박자를 맞추며
만들어져 왔다.

작업장의 정경들

작품의 세계를 보다 잘 표현하기 위해서, 디자이너는 자음과
모음의 모서리를 꺾고 잡아당긴다. 혹은 각 형태소에 꽃과
덩굴을 심고, 단어와 단어 사이에 곡선을 새기기도 한다. 이들은
분주하게 마우스와 키보드를 두드리며 글자의 윤곽을 빚는다.
꽃이나 덩굴이 아니라도 작품의 주제와 연결성을 가지는 장식이
있다면 눈여겨본다. 그러면서 빵이나 연필처럼 일상적인 사물이
로판을 위한 디자인 요소로 등장하기도 한다. 『악녀의 문구점에
오지 마세요』(여로은, 2020)는 모음에 붓과 연필의 형상을,
『이혼한 악녀는 케이크를 굽는다』(민들레와인, 2019)는
케이크를 단순화한 픽토그램을 이용해 제목을 장식했다. 『악녀는
마리오네트』(한이림, 2018)는 글자 위로 실과 막대를 설치했다.
글자 사이의 공간은 실용적인 가능성을 가진 여백이며, 장식은
작품의 내용을 암시하는 장치다.

　　　　　15세기경 구텐베르크에 의해 활판 인쇄술이 개발되기
전까지, 유럽에서 책이란 필경사의 손으로 직접 쓰이는
수제품이었다. 그렇게 만들어진 필사본은 교리를 기록하고
후세에 전달하는 귀한 사물이었기 때문에 "글이 주는 의미를
확대하기 위해 아름다운 시각적 장식을 사용하는 일"은 필사본
제작 과정에서 중요하게 다뤄졌다. 이들은 "신비롭고 영적인
울림을 자아내는" 장식의 힘을 믿었다.[11] 오늘날에 와서 장식은

[11]　필립 B. 멕스, 『그래픽 디자인의 역사』, 황인화 옮김(서울: 미진사,
　　　2011), pp.58~59

본질을 가리고 질서를 흩트리는 불필요한 무언가로 인식되곤 한다. 장식은 주변적인 것 혹은 의미가 없는 것이라는 관념에서 비롯한 생각일 것이다.

마치 중세의 필사본을 만드는 것처럼, 로맨스 판타지의 표지에는 한 땀 한 땀 수작업 과정이 따른다. 소프트웨어가 제공하는 디지털 서체의 규칙적인 짜임새만으로는 그 내용을 표현하는 데 한계가 있기 때문이다. 가독성과 경제성에 비교적 덜 구애받으며 자유롭게 글자를 조율하는 대신, 그 형태가 시스템이 제공하는 기성품의 영역을 벗어날수록 작업의 편의를 누리기는 어렵다. 더군다나 웹소설에 필요한 디자인은 대부분 주문 제작된다. 장르의 시각적 관습을 어느 정도 유지하면서도, 각각의 작품이 가진 개성을 표현해야 한다. 수많은 작품이 쏟아져 나오는 웹소설 시장에서, 장르적 보편성과 작품의 특수성을 동시에 추구하는 일은 간단하지 않다.

웹소설의 타이틀을 디자인하는 일에 들이는 시간과 수고가 늘어나자, 누군가는 이를 효율화할 수 있는 길을 제시하고자 했다. 지난해 6월, 산돌은 로맨스 판타지 장르의 타이포그래피에 적용할 만한 서체로 구성된 폰트 큐레이션 패키지 '로맨스 판타지 완전정복!'을 출시했다.[12] 한데 묶인 10종의 서체 중에는 한동안 잘 사용되지 않던 서체도 몇몇 포함되었다. 일례로 영화 〈쇼생크 탈출〉의 재개봉 포스터(2016)에 사용되었던 'HG백야'는 로맨스 판타지의 재료로 그 쓰임이 재발견되어 이 패키지에 포함됐다.

올해 6월 텀블벅에서는 '웹툰/웹소설 타이틀을 위한

[12] '셀렉샵 로맨스판타지 완전정복!', 산돌구름, https://www.sandollcloud.com/selectshop/3168 (검색: 2023.10.10.)

한글 딩벳 폰트'라는 제목의 크라우드 펀딩이 진행되었다.[13] 이 프로젝트로 제작된 '한글 딩벳 폰트'에는 7종의 한글 서체와 더불어 자음과 모음을 변형한 딩벳 글꼴 5종이 포함되었다. 뿐만 아니라 작업자가 글꼴의 일부를 자르고 붙일 수 있도록 열 가지 이상의 풀다운 메뉴로 구성된 세리프가 함께 제공됐다. 디자이너는 획과 세리프를 조합해 다양한 버전의 타이포그래피를 커스터마이징할 수 있다. 주어진 조각들로 만들 수 있는 글자의 조합은 제곱으로 늘고, 윤곽을 빚는 데 들이는 시간은 절약될 것이다. 수작업을 필수로 동반하는 로판 타이포그래피는, '한글 딩벳 폰트'와 같은 다다익선의 글꼴과 디자인 소스들을 개발해 나감으로써 그 수고를 덜기 위한 노력을 이어가고 있다.

그리드 바깥

지난해, 얀 치홀트의 『책의 형태와 타이포그래피에 관하여』와 아르민 호프만의 『그래픽 디자인 매뉴얼』이 번역 출간되었다. 좋은 타이포그래피란 무엇인지 제시하는 두 20세기 디자이너의 매뉴얼은 오늘날에도 여전히 유효하다. 그러나 로맨스 판타지는 타이포그래피 디자인의 정답과도 같은 규칙들을 벗어던지고 활자를 장식과 변형의 대상으로 바라봤다. 이들은 장식을 최소화하는 대신 작품의 주제를 표현하기 위한 의장으로 활용하고, 개발되어 있는 서체의 시스템을 그대로 따르는 대신 각각의 글자를 해체해 다시 조합했다. 디자이너는 독자이자 창작 주체로서 판타지 세계의 시각 체계를 구축했다.

[13] 글자세포, '웹툰/웹소설 타이틀을 위한 한글 딩벳 폰트', 텀블벅, 2023.6.2., https://www.tumblbug.com/glsep_serif_calli (검색: 2023.10.9.)

로맨스 판타지의 '판타지'는 영어 Fantasy의 번역어 '환상'과는 다른 의미로 쓰인다. 판타지 소설에 자주 등장하는, 서구 봉건 사회를 모티브로 한 세계관은 1996년부터 PC통신 하이텔에서 연재된 『드래곤 라자』(이영도)의 배경 '바이서스 왕국'이 그 시초로 알려져 있다. 『드래곤 라자』는 용과 마법사가 등장하는 가상의 중세 유럽을 배경으로 주인공의 모험을 그린 판타지 소설이다. 사실과 허구, 이 시대와 저 시대가 뒤섞인 『드래곤 라자』의 세계를 두고 "정체불명의 배경과 인물들의 혼종"[14]이라고 평하는 시각도 있었지만, 작품은 크게 인기를 끌었다. 이를 계기로 '한국형 판타지'라는 장르가 만들어졌고, '판타지로서의 중세 유럽'을 배경으로 한 소설들이 다수 연재됐다. 로맨스 판타지 또한 그 연장선상에서 여성 독자를 타깃으로 형성된 장르였다.

이러한 한국형 판타지는 "기존 문학계의 문법과 제도 바깥에서 자생한" 소설 장르였다.[15] 이융희는 한국형 판타지에 대해, "서구에 대한 동경 따위의 이유로 생겨나거나 무비판적으로 수용된 세계가 아니"라 "1990년대 이후 문단이 가지고 있던 폐쇄성에 저항하고자 했던 작가들에 의해서 적극적으로 조형된 세계"라고 설명한다.[16] 이에 따르면 최기숙이

[14] 최기숙, 『환상』 (서울; 연세대학교출판부, 2003) (재인용: 이융희, '[판타지] 한국형 판타지가 어색한 이유', 텍스트릿 엮음, 앞의 책, p.28) (최기숙이 『드래곤 라자』를 '정체불명'이라 묘사한 것은 용과 괴물, 마법사의 등장처럼 『드래곤 라자』가 역사를 설화나 민담과 구분하지 않았기 때문만은 아니다. 『드래곤 라자』는 화폐 문화나 영지의 규모 면에서 실제 중세 시대 유럽 지역의 모습을 그대로 재현하지 않았고, 한 시대를 특정해 정의하기 어려운 작품이었다.)

[15] 이융희, 위의 글, p.29

[16] 위의 글, p.39

'정체불명'이라 표현하는 판타지 소설의 세계는 사회가 설계한 질서의 바깥에 작가가 만든 새로운 터전이다. 그 세계는 해방을 경험하는 가장 낯선 환상의 공간이며, 그곳에서 주인공은 부패한 권력자를 무찌르고 부와 사랑을 쟁취하며 성장한다. '판타지로서의 중세 유럽'은 전복과 가치 실현의 무대인 동시에 배경 그 자체가 하나의 탈피 수단이다.[17] 독자가 소설 속에서 모험하는 로맨스 판타지의 세계는 그렇게 만들어졌다.

　　　　작가가 문학의 제도권 밖에서 판타지 세계를 조형한다면, 디자이너는 모던 디자인의 그리드를 허물고 글자를 조형한다. 작업자는 시스템에 얽매이지 않음으로써 디자인이 판타지 세계에서 더 잘 기능하게 만든다. 필립 B. 멕스의 말을 빌리자면, 도구가 변모를 거듭해도 그래픽 디자인의 본질은 변하지 않는다. 그 본질이란 "정보에 질서를, 아이디어에 형태를 그리고 인간의 경험을 기록하는 사물들에 감정과 표현을 부여하는 것"[18]이다. 로맨스 판타지 타이포그래피에는 해방을 만끽하게 하는 판타지 세계와 그곳을 모험하는 독자의 즐거움이 투영되어 있다. 어느 때보다 웹소설이 부지런히 쓰이고 뜨겁게 읽히는 지금, 로판은 대문자 디자인과는 다른 질서로 그만의 특색을 쌓아 가고 있다.

[17]　위의 글, 같은 쪽
[18]　필립 B. 멕스, 앞의 책, p.541

pins

여기 38장의 이미지가 있다. 이미지들은 침묵하지 않는다.
이미지들은 병치되어 존재함으로써 무엇인가를 이야기하고
질문하며 주장한다. 때로는 하나하나가 독백하듯이, 때로는
그것들이 서로 어울려 합창하듯이. 이미지에는 아무 정보가
없다. 그것이 무엇인지를 찾고 발견하는 능동적인 움직임을
기대하기 때문이다. 이는 독자의 몫이다. 지난해를 함께
지나온 독자들은 때로는 익숙한, 때로는 낯선 이미지들을
통해 무엇인가를 읽고, 확인하고, 질문할 수 있을 것이다.

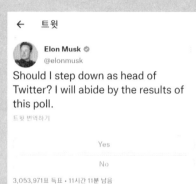

자기계발해서 이러다 달까지 가시겠어요

일론머스크보다 먼저 가시겠네
오후 2:03

인디자인 강의 들으면서

<일이란 무엇인가> 읽는데요
오후 2:04

 세시 괜찮아요 19:26

19:26 그래 세시

문자로 약속 잡기 너무 낭만적이다

19:27 이대로 카카오가 망했으면

너무요

카카오야 잘가~! 19:27

F Facebook 17:11
받는사람: 나 ∨

Hi,

It looks like your account was disabled by mistake. Your account has been reactivated, and you should now be able to log in. We're sorry for any inconvenience.

If you have any issues getting back into your account, please let us know.

Thanks

대한민국에서 트렌드 중
카카오 서버
2,123 트윗

#올리브영
카이x회사의 올영세상 ⭐ 기프트카드 100만원권 증정
🔲 올리브영 님이 프로모션함

테크놀로지 · 실시간 트렌드
카톡 오류
7,976 트윗

대한민국에서 트렌드 중
카카오 계열
4,379 트윗

대한민국에서 트렌드 중
텔레그램
1,413 트윗

서울에서 트렌드 중
카카오뱅크
5,578 트윗

대한민국에서 트렌드 중
카카오페이지
5,214 트윗

대한민국에서 트렌드 중
어쩐지 카톡

서울에서 트렌드 중
인명피해

대한민국에서 트렌드 중
다음카페
3,161 트윗

대한민국에서 트렌드 중
요즘 카톡

대한민국에서 트렌드 중
언제 복구

대한민국에서 트렌드 중
카카오택시
2,327 트윗

트렌드
롯데월드
1,611 트윗

대한민국에서 트렌드 중
pc카톡

대한민국에서 트렌드 중
카카오 주가

대한민국에서 트렌드 중
카카오 전체

K-POP에서 트렌드 중
#JENNIE 👑
58,586 트윗

테크놀로지 · 실시간 트렌드
카톡 서버
2,951 트윗

음악에서 트렌드 중
아시아드
22,557 트윗

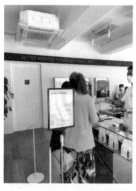

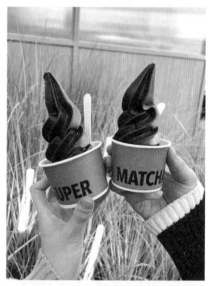

tape

우리가 자리한 세계는 변덕스럽다. 무엇인가를 집요하게
해나가는 이들의 모습은 변덕스러운 세계가 뿜어내는
먼지들에 가려지기 쉽다. 심지어 그들의 목소리마저도
잡음에 섞여 들리지 않는다. 하지만 세상의 먼지와 잡음이
심해질수록 그들의 존재는 빛을 발한다.

tape는 세상의 먼지와 잡음에 가려진 빛, 자신의 자리에서
집요하게 자기 일을 지속하고 있는 인물, 생각하고 실천하는
디자이너를 만나는 기획 인터뷰다. 그들은 어떤 삶을 살고
있는지, 어떤 디자인을 하며 무엇을 고민하고 있는지를
듣는다. 그들의 삶과 고민은 오롯이 그들의 것이겠지만,
어디선가 그들과 함께 지난해를 보냈던 우리들 각자에게도
반추의 거울이 될 수 있을 것이다.

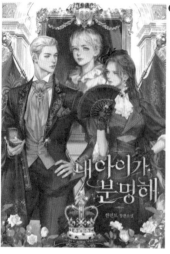

❶ 『내 아이가 분명해』(한민트, 2022)
　 타이틀 디자인 디헌 일러스트 리마

❷ 『내 아이가 분명해』 단행본
　 디자인 디헌

❸ 『내 아이가 분명해』 타이틀

❹ 『문제적 왕자님』(솔체, 2020)
　 타이틀 디자인 디헌 일러스트 리마

❺ 『이중첩자』(피숙혜, 2019)
　 타이틀 디자인 디헌 일러스트 리마

❻ 『전지적 독자 시점』(싱숑, 2018)
　 타이틀 디자인 디헌 일러스트 검넴

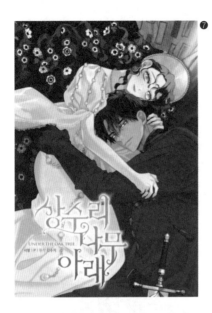 ❼

 ❽

 ❾

 ❿

 ⓫

❼ 〈상수리나무 아래〉
(서말·P, 김수지 소설 원작, 2020)
타이틀 디자인 디헌 일러스트 P

❽, ❾ 〈상수리나무 아래〉 타이틀

❿ 『낙원의 이론』(정선우, 2018) 단행본
디자인 디헌

⓫ 『황태자의 약혼녀』(윤슬·이훤, 2019)
단행본
디자인 디헌

⑫ 樂山踘遞 화산귀환

뱃지도안 ⓒ라코스튜디오

⑫ 『화산귀환』(비가, 2019) 단행본·북케이스·노트·책갈피·굿즈 박스
디자인 디헌

⑬, ⑭ 〈환상서점〉(소서림, 2021) 패키지 박스
디자인 디헌

⑮ 〈환상서점〉 책갈피·스티커·엽서
디자인 디헌

SSS급 웹소설 디자이너로 살아가는 법

크리에이티브그룹 디헌은 이보라와 이원진이 운영하는 콘텐츠 디자인
스튜디오다. 웹소설과 웹툰 콘텐츠에 관련된 기획 및 디자인을 하고 있다.
작품을 위한 아이덴티티 디자인을 비롯해 단행본, 로고, MD, 크라우드
펀딩 등을 담당한다. 2010년부터 활동을 시작해 2016년 스튜디오를
설립했다.

일시: 2023.9.1. 14:00
장소: 서울시 방이동 공유 오피스
진행: 전소원
인터뷰 편집: 최은별

그들이 웹소설 디자이너가 된 사정

먼저 크리에이티브 그룹 디헌(이하 디헌)에 대한 소개를
부탁드립니다. 주로 어떤 디자인을 하시나요?

이보라 플랫폼❶에 연재되는 웹소설을 비롯해, 그 작품이
다양한 방식으로 확장되는 데 필요한 산물들을 기획,
디자인하고 있습니다. 디헌은 '작품을 브랜딩하다'라는
문구를 슬로건 삼고 있어요. 하나의 웹소설이 다양한
방식으로 향유될 수 있도록 시작부터 끝까지 전 과정을
함께 한다고 생각해서, 각각의 작품이 하나의 장르인
동시에 브랜드라는 마음으로 작업에 임하고 있습니다.

이원진 디헌은 작가가 웹소설을 쓰며 상상한 이미지를
시각적으로 구현하는 역할을 맡고 있습니다. 단순히
작품의 타이틀 로고를 만드는 것이 아니라, 작품에 담겨
있는 세계관을 직관적으로 전달할 수 있는 이미지를
디자인하려고 합니다. 『해리포터』 시리즈를 예로 들면,
소설 텍스트에만 의지해서는 '호그와트'라는 학교가 어떻게
생겼는지 떠올리기 쉽지 않지만, 책 표지의 일러스트를
보면 바로 알 수 있는 것과 같은 맥락이에요.

많은 분 앞에서는 매우 익히 잘되기 만큼 여러 모델 및 현실, 디
그중에 디헌이 주로 작업하는 장르는 무엇인가요?

이보라 판타지 장르를 중심으로 작업한다고 할 수
있습니다. 다만 웹소설 장르에 친숙하지 않은 분들이

❶ 여기에서 '플랫폼'은 웹소설, 웹툰, 이 북 등이 유통되는 콘텐츠
플랫폼을 특정하여 가리킨다. 리디, 네이버 시리즈, 카카오페이지
등이 대표적이다.

생각하는 '판타지'와 웹소설 업계에서 일컫는 '판타지'의
의미가 달라, 용어에 대한 설명이 필요할 듯합니다.
판타지라는 넓은 범주 안에서도 현대 판타지, 동양풍
판타지, 로맨스 판타지(이하 로판) 등 다양하게 세분되어
있고, 그 각각의 장르적 특성이 모두 다릅니다.

이원진 대중적인 이해에서는 '판타지'에 미스터리
호러라든지 여러 가지가 포함될 수 있겠지만, 웹소설
업계에서는 '판타지'라고만 말하면 주로 남성향 판타지를
가리키죠.❷

이보라 처음에는 인하우스 북 디자이너로 일을
시작했습니다. 당시 일했던 출판사는 옛날 도서 대여점에
주로 납품되는 로맨스 소설을 다루는 곳이었는데, 제가
그곳의 팀장으로 있을 때 원진 님이 입사했습니다. 이후 두
사람 다 퇴사하고 우연히 만나서 함께 일하기로 했어요.
처음에는 D&C미디어와 같은 장르 소설 출판사를 대상으로
디자인 외주를 하던 중 웹소설과 웹툰을 연재하는 플랫폼이
생겼고, 장르 소설을 취급하는 출판사들이 여기에 작품을
공급하게 됐습니다. 그래서 자연스럽게 웹소설과 웹툰에
필요한 디자인도 하게 됐죠. 종이책에서 플랫폼으로, 작품이

❷ 웹소설의 내용적 분류는 무협, 동/서양풍 판타지, 로맨스, 로맨스
판타지 등 장르 소설의 카테고리를 따르되, 주요 소재나 설정에
따라 수십 가지 하위 장르가 존재한다. 그러나 모든 장르 구분의
상위에 있는 기준은 주 소비층의 젠더로, 웹소설은 가장 먼저
여성향·남성향으로 구분된다.

유통되는 환경이 달라짐에 따라 다양한 디자인 작업이
필요해졌습니다.

이원진 기존에 장르 소설 표지 디자인은 스톡 이미지를
삽입하는 작업이었습니다. 로맨스 소설은 꽃 이미지
위에 제목을 얹고, 무협 소설은 먹이 번지는 효과를 준 뒤
칼을 얹는 게 전형이었죠. 그래서 장르 소설 디자인은 다
똑같다는 인식이 있었고, 독자들도 디자이너가 누군지
궁금해하지 않았어요. 기존 장르 소설 디자인을 폄하하고자
하는 건 아닙니다. 당시 장르 소설 출판사에는 표지에
투자할 정도의 자본이 없었거든요. 장르 소설은 일반서에
비해 매우 저렴한데, 저희가 재직할 때만 해도 400쪽 넘는
책 한 권이 팔천 원 정도였습니다. 박리다매로 이윤을
내는 구조라 디자인에까지 큰 비용을 들이지 못했다고
생각합니다. 다만 그 디자인을 (웹소설에서도) 유지하면
눈에 익은 이미지 그대로 계속 머물게 되겠다는 생각이
들었어요.

이보라 출판사에 있을 때 그런 부분에서 아쉬움을 느껴
새로운 시안을 몇 차례 시도하다 보니 작가들 사이에도
입소문이 나서 찾아 주시는 경우가 많아졌어요. 그 덕에
출판사를 나와서도 계속 독립적으로 일할 수 있었고,
플랫폼이 생긴 후에도 일이 이어졌어요. 아직 웹소설
디자인에 특별한 기준이나 전형이 잡혀 있지 않았던
초창기에 일을 시작해서, 저희가 주도적으로 그 기준을
만들어 갈 수 있었습니다.

이보라 그랬던 것 같습니다. 저희 앞에 다른 웹소설 디자이너가 없어요. 장르 소설이 종이책으로만 출판되던 당시에는 일러스트 표지❸라는 개념이 없었거든요. 이제는 일러스트 표지는 물론, 작품의 로고 역할을 하는 타이틀도 별도로 디자인할 필요가 생겼습니다. 현재 대중적으로 소비되고 있는 로판 특유의 시각적인 양식도 2010년대 초반 D&C미디어의 '블랙 라벨 클럽'❹에서부터 나타나기 시작했던 것 같아요. 일러스트 표지를 먼저 시작한 플랫폼은 아마 네이버 시리즈일 거예요. 지금과 다르게 웹소설을 무료로 연재하고, 분량이 모이면 이 북 단행본을 출간하는 구조였습니다. 다른 플랫폼인 문피아는 회차별로 작품을 구매하도록 하는 구조라, 독자의 관심을 끌기 위해 일러스트 표지를 만들게 됐죠. 단기간에 웹소설 시장의 규모가 커지고 접근성이 높아지다보니, 출판사도 자연스레 작품의 패키지 역할을 하는 디자인에 신경을 더 쓰게 된 듯합니다. 현재는 비용을 조금 더 책정하더라도 디자인의 완성도를 높여야 한다는 데 동의하는 추세입니다.

❸ 웹소설에 있어서 '표지'는 종이책으로 출간될 경우의 책 표지뿐만 아니라 플랫폼 화면에 노출되는 연재본·단행본의 섬네일 이미지를 가리킨다. 표지는 크게 전문 일러스트레이터가 그린 삽화가 포함된 일러스트 표지, 일러스트 없이 디자이너가 전체를 작업한 디자인 표지로 나뉜다.

❹ 2002년 설립된 출판사·콘텐츠 제작사. 온라인에 연재된 장르 소설을 전문으로 취급하며 시작했다. '블랙 라벨 클럽'은 2012년 9월 런칭한 로맨스 판타지 레이블로, 출판사가 처음으로 '로맨스 판타지' 장르를 표방한 첫 사례다.(김휘빈, 앞의 글, p.235)

종이 소설이 웹소설로 옮겨 오면서, 작업의 범주에도 변화가 있었을 듯합니다.

이원진 다루는 매체가 너무 다양해졌고, 작업의 범주도 넓어졌습니다. 북 디자인이 책의 물성을 토대로 디자인하는 작업이라면, 웹소설은 작업할 때 여러 매체로 확장될 수 있는 가능성까지 고려해야 합니다.

이보라 세대의 변화라는 걸 느끼기도 합니다. 스마트폰의 등장 이후, 매체의 변화와 플랫폼 발전에 영향을 많이 받았다고 생각합니다. 웹소설은 하나의 작품이 연재되기 시작하면 그것을 바탕으로 여러 형태의 콘텐츠가 파생되는 경우가 많습니다. 대표적으로 단행본[5]이 종이책으로 출판되는 경우가 있고요. 굿즈 같은 기획 상품이 함께 출시되기도 하고, 애니메이션 또는 게임으로 제작되거나 OST 음원이 발매되는 경우도 있습니다. 디헌은 통상 '원천 IP'[6]라고 불리는 1차 저작물과 거기서 파생되는 2차 저작물의 디자인을 총괄한다고 할 수 있습니다. 웹소설의 표지에 삽입되는 타이틀만 디자인하기도 하지만, 해당 작품의 굿즈가 크라우드 펀딩으로 출시되는 경우에는 기획을 포함한 전 과정에 참여해 협업하기도 합니다.

[5] 플랫폼에 연재된 웹소설을 완결 후 묶어 출간하거나 처음부터 장편 분량으로 출간한 이 북을 가리키는 용어로 종이책과 구분된다.

[6] 콘텐츠 산업에서 IP(Intellectual Property, 지식 재산)는 영화, 드라마, 게임 등 다양한 포맷으로 확장 가능한 저작물을 가리킨다. 특히 '원천 IP'는 그 근간이 되는 1차 창작물로, 주로 웹소설과 웹툰이 이에 해당한다.

이보라 저희가 하는 작업을 소개하는 명칭에 대해서 고민이 많았습니다. 장르 소설 북 디자이너로 일을 시작했지만, 이제는 다종다양한 매체에 필요한 디자인을 두루 하게 되어서, 특정 매체에 한정해 저희를 정의하기가 어려워졌어요. '웹소설과 웹툰을 디자인한다'고 설명하기에도 부족하고요. 그래서 얼마 전까지 '장르 콘텐츠 디자이너'라는 표현을 사용하기도 했지만, '장르'나 '콘텐츠'라는 용어가 원래는 업계 내부에서 통용되는 것보다 더 넓은 범위를 의미하는 단어여서인지 직관적으로 와닿지 않았습니다.

이원진 웹소설의 '장르'에 대해 잘 모르는 분들에게 설명하는 일이 어려웠습니다. '디렉터'라는 표현이 생소할 수도 있을 것 같아요. '북 디자이너'나 '그래픽 디자이너'라는 표현을 쓸 수도 있는데, '디렉터'는 원래 감독을 의미하는 단어니까요. 아무래도 프로젝트의 기획 단계부터 참여하는 경우가 많아지면서 쓰게 된 것 같습니다.

이보라 업계의 변동에 맞추어 직함도 변화하는 추세입니다. 웹툰·웹소설을 제작하는 출판사나 스튜디오, 플랫폼에서는 기존의 편집자 역할을 하는 작품 담당자를 'PD'라고 부른다든지요. 이와 마찬가지로 디헌도 달라진 상황에 좀 더 적합한 표현을 찾고자 했습니다. 웹툰·웹소설 원작을 토대로 한 활동 전반에 참여하고 있다는 메시지를 전달하는

게 중요해졌죠. 그래서 현재는 '디렉터'라는 명칭을
사용하고 있습니다.

가상의 세계관을 시각화하는 건에 대하여
그럼 웹소설 디자인 프로젝트는 보통 어떻게 진행되는지 설명
부탁드립니다. 다른 업계와 비교했을 때 특별한 프로세스가
있을까요?

이보라 의뢰의 80%는 플랫폼이나 스튜디오의 PD를 통해서
받습니다. 개인 회사를 설립한 작가의 경우에는 플랫폼
연재를 준비하는 과정에서 직접 디헌으로 연락을 주기도
하고요.

이원진 웹소설 관련 작업은 PD를 통해 받은 의뢰서라도
작가의 의견이 꼭 들어가 있다는 점이 특징입니다. 대개
작가는 글을 쓰고, 디자인은 출판사가 담당하는 영역이라면,
이 분야 특히 로판 장르는 작가들의 참여도가 정말 높아요.
최대한 자신이 상상하는 이미지를 그대로 구현할 수
있기를 바라고, 그래서인지 의뢰서 분량이 아홉 쪽을 넘을
때도 있습니다. 작품의 배경, 즉 세계관이 어떤 모습인지
설명하기 위해 무드보드를 보내주는 작가도 더러 있고요.
같은 로판 작품이라도 참고하는 시대적 배경이 모두 다르고
로코코, 바로크 등 세부적인 양식 차이도 있습니다. 그리고
그런 시대와 양식을 고스란히 재현하는 것이 아니라,
이를 참고해서 작가가 만들어 낸 가상의 배경이 존재하는
거예요. 최대한 거기에 맞추어 디자인하려고 노력합니다.
완성도를 떠나서 결과물이 작가가 상상했던 세계와 거리가
먼 경우에는 디자인을 새로 하기도 합니다.

이보라 아무것도 없는 백지상태에서 콘셉트만 전달받고
작업을 시작해요. 예를 들어서 특정 스타일의 벽지를
디자인해야 하는 의뢰가 들어오면, 클라이언트의 요구에
부합하는 문양을 찾아 하나하나 합성해서 패턴을 만들고
배경을 완성합니다. 작품에 등장하는 상징물이나 엠블럼,
가문을 표현하는 프레임의 도안을 먼저 제시하기도 하고,
클라이언트로부터 전달받아서 반영하기도 해요. 그런
부분에서 다른 작품과의 차별점이 생겨나기 때문에,
아트워크에 대해 고민을 많이 하는 편입니다. 물론
의뢰받은 작품의 세계관을 저희가 완벽하게 맞추거나,
모든 작가에게 딱 맞아떨어지는 디자인을 할 수는 없죠.
거기에서 오는 고충도 있지만, 10번 중 8번은 해내고
있어요. 디헌은 타율이 좋은 타자라고 생각합니다.

이보라 사람들이 원하는 디자인은 일정한 틀에서 벗어나지
않을 때가 있어서, 최대한 수요에 맞추다 보면 디자인이
굳어진다고 느끼기도 하죠. 새로운 콘셉트를 제안해도
반려되는 경우도 많습니다. 출판사나 작가 입장에서는
실험을 하더라도 본인 작품에서는 안 했으면 하는 바람이
있으니까요. 때로는 새로운 스타일을 시도해서 독자들의
반응이 좋으면 그게 또 하나의 새 기준이 되기도 합니다.
다른 클라이언트로부터 비슷한 스타일로 작업해 달라고
몇 차례 의뢰가 들어오기도 하죠. 이미 선보인 디자인으로

제안이 계속 들어오게 되면 갇히는 느낌을 받을 때도
있습니다. 그러면서 점차 정형화된 이미지가 생겨나는 것
같아요. 가령 고딕 성당 양식에서 파생된 패턴이 한 번
유행하기 시작하면, 각각의 작품을 최대한 다르게
만들더라도 유심히 관찰하지 않으면 모두 비슷한 고딕
성당으로 보이는 거죠.

그러면 보면 술럼하거나 모두는 데 그 안됨니다

이보라 로판 장르의 시각물은 직물을 짜듯 한 땀 한 땀
만드는 작업이에요. 손에 들이는 힘과 시간이 물리적으로
많이 소모되죠. 기존에 정립해 온 틀이 있더라도 그 안에서
또 다른 시안을 보여주어야 하니 고민도 많이 합니다.
'디헌의 스타일이 또 디헌을 힘들게 한다'고 생각할
때도 있습니다. 그래도 어떻게든 틀에 박힌 이미지를 깨
보려고 새로운 시안을 계속 시도하는 편입니다. 이번에
반려되더라도 다음에 한 번 더 제안해 보기도 하면서요.
실험적인 디자인을 무조건 강요할 수는 없지만, 계속해서
시도하다가 성공적인 사례를 하나 만들면 사람들의 시야도
더 넓어질 거라 믿고 설득해 가는 과정에 있습니다.

디자이너라는 직무의 특성상 출판 기획자의 입장과 마주
작업자로서의 입장 사이에서 균형감각이 중요한 것 같네요.
그렇게 재로운 디자인을 진척했던 경험이 궁금합니다.

이보라 로판 단행본 표지는 보통 밀도가 높고 입체감이
느껴지는 시안으로 진행할 때가 많습니다. 그런데 지난해
작업한 『황태자의 약혼녀』(윤슬·이흰 저, 2019) 종이책은

평면적인 패턴의 표지 디자인을 제안했어요. 작가에게
채택이 되어 그렇게 완성했는데, 독자들 사이에서는
호불호 반응이 강하게 갈렸죠. 독자에 따라 좋아해 주기도,
낯설게 느끼기도 했어요. 예상은 했지만, 이런 것도 한번
해봐야겠다 싶어 밀어붙였던 기억이 납니다. 그렇게
시도했던 프로젝트가 더러 있습니다. 작가나 출판사
입장에서는 위험 부담을 감수해야 하니 거절도 많이 받죠.

이원진 작품의 세계관이 표지에 그대로 잘 반영되었는지
여부를 독자들이 바로 알아보기도 해요. 장르 소설의
특징인 것 같습니다. 그들은 표지 색상이 작품의
세계관이나 작중 등장하는 가문 등 주요 상징과 맞지
않으면 적극적으로 의견을 제시해요. 해당 사례도 같은
맥락에서 표지에 들어간 디자인 요소로 독자들에게 공감을
얻지 못한 듯합니다. 장르 바깥에서는 잘 보이지 않지만,
독자들 사이에는 SNS를 매개로 해서 서로가 널리 공유하는
작품의 세계관이 있어요. 그 때문에 단행본이 그저 판타지
소설책으로만 보이는 모습으로 제작되면 실망하게 되는
거죠.

이원진 서브컬처 독자와 그렇지 않은 사람 간의 차이가 큰 것 같습니다. 서브컬처를 향유하는 독자들 대부분이 정서적으로 공감하는 지점이 있다는 생각이 들어요. 웹소설, 웹툰 등 특정 포맷만 즐기는 사람도 있겠지만 웹소설을 보면서 웹툰, 애니메이션 등 다른 포맷을 함께 소비하는 독자가 많고요. 그에 비해 안 보는 사람은 아예 안 보죠. 카카오페이지라는 플랫폼의 존재 자체를 모르는 경우도 있고, 웹소설을 막연히 인터넷 소설과 같은 것으로 생각하는 경우도 있습니다. 그런 사람들은 이곳에 대해 아는 바가 전혀 없죠. 예의 표지 디자인 교체 문제는 장르 소설 독자와 비독자가 서로를 이해하지 못해 생긴 일이라고 생각합니다.

이보라 디자이너는 기본적으로 외주 작업을 하는 입장이기도 하니까요. 장르 소설은 독자들과 클라이언트가 원하는 바에 맞추어 디자인하는 게 맞다고 생각합니다. 상대가 기대하는 이미지를 제 생각대로 바꿀 수는 없으니까요.

이원진 웹소설을 종이책으로 출간할 때는 많은 부수를 뽑지 않아요. 많아도 천 권 정도밖에 안 될 겁니다. 이미 작품을 잘 아는 독자들이 소장을 목적으로 구매하는 경우가 대부분입니다. 그러다 보니 그들이 기대했던 이미지에 부합하지 못했을 때는 부정적인 피드백을 많이 받게 되죠. 작가의 마음에 들어도 독자들의 부정적인 반응으로 디자인이 교체되는 경우도 종종 있습니다. 장르 소설 독자들은 디자인을 보고 '이 색을 왜 사용했을까?' 하고 세부적인 부분에 물음을 던져요. 일반서는 독자가 표지 디자인에 이의를 제기하는 경우가 별로 없는데, 장르

소설에서는 자주 있는 일입니다. 디자이너는 대개 작가의 의견을 1순위로 두고 작업하지만, 독자가 거부하면 일이 어려워지기도 하죠. 특히 BL 장르가 그런 편인 듯해요. 아이돌처럼 팬덤 문화가 형성되어 있어서인지 그런 특성이 있습니다.

이보라 그래서 만약 누군가 웹소설 디자이너를 지망한다면, 원래부터 그 장르를 즐겨온 사람이 아니라면 일을 지속하기 어려울 거란 생각도 듭니다. (로판은) 특유의 미묘한 뉘앙스가 있거든요.

이원진 '로판 특유의 미묘한 뉘앙스'는 디자이너를 포함해 독자와 작가가 함께 공유해 온 데이터베이스라고도 할 수 있죠. 저희도 어떤 작품의 표지를 보면 배경을 대략 알 수 있어요. 그만큼 데이터가 쌓여 있기 때문입니다. 가령 벨 에포크라 하면, 양산을 쓰고 가는 여자부터 연상이 되죠. 부연 설명 없이도 작가와 독자 모두 그래픽을 통해 바로 알아볼 수 있는 시각적 메시지를 전달하는 게 중요합니다.

이원진 다만 장르 소설 독자들이 특정한 전형에 너무 익숙해지고 있는 건 아닌지 고민할 때가 있습니다. 새로운 시도를 해보려고 작가나 출판사를 설득하는 이유도 양쪽 모두 지금의 기존 문법을 너무 좋아하고 있기 때문이에요. 적극적으로 선호하고 있는데도 저희는 계속 제안하는 거죠.

설득 과정이 힘에 부치기도 하지만, 비슷한 결의 디자인이 지나치게 반복되는 틀은 깨고 싶습니다.

이보라 새로운 시도가 다음으로 연기된다고 해서 상심하지는 않아요. 그럴 때는 보통 결정된 방향이 맞다고 생각합니다. 프로젝트의 성격을 맞추는 것이 중요하니까요. 물론 1부가 잘 되면, 2부는 새로운 것으로 시도해 보는 게 어떻겠냐고 제안하기도 하고요. 오랜 시간 같은 일을 하다 보니 설득하는 요령도 늘었습니다.

이원진 줄다리기하는 것처럼 일단 작업을 계속하고, 동시에 새로운 시안도 계속 제안해요. 그중 하나라도 반응이 좋아서 신뢰를 얻으면 다음에 또 다른 시도를 하고 싶을 때 더 수월하게 길이 열릴 거라 생각합니다. 현재 비슷한 문법이 반복되는 이유는 어쩌면 성공적인 사례가 아직 많지 않기 때문일 수 있죠. 그 사례를 만들다 보면 정형화된 이미지라는 게 조금은 사라지지 않을까요?

제가 본 기안에서 디화이 작업한 유명 소설 소식 혹시 디자인은 호란해서 교체도 뭔가 자겁이 있었요. 웹소설 웹툰 미의 급부가 커지고, 늘 그때 디자이라가 걸수가 대조어어짐서 개인의 디자위어 '5타임'으로 오인되 경우가 여치기 합니다. 이 문제를 이렇게 바라보셨는지 들어볼 수 있을까요?

이보라 클리셰라는 말이 싫죠. 관련 작업을 모두 클리셰라는 말로 규정할 수 있다고 여기는 게 문제라고 생각합니다.

이원진 모든 디자인 요소를 (장르에서 통용되는) 클리셰라고 치부해 무분별하게 차용하는 사람들의

인식이 잘못되었다고 생각합니다. 표절과 참고는 사실
한 끗 차이잖아요. 표절하면서 '클리셰'라는 단어 뒤에
숨어버리는 거죠. 하나의 작품을 전달하기 위해 나름의
생각을 담아 만든 작업물인데, 누군가 전혀 관련 없는
내용에 형태만 비슷하게 모방해 놓고 '로판이에요'라고
소개할 때가 있어요. 그건 웹소설 장르에 대한 예의도
아니라고 생각합니다. 장르 소설 자체를 납작하게 만드는
거죠. 디자인이 무분별하게 소비되고 있는 건 저희에게도
숙제라고 생각합니다.

이보라 비슷한 사건이 자주 발생하는 편입니다. 디자인
저작권에 대한 인식이 높아지기 전에는 플랫폼 편집부에서
저희 작업물 일부를 잘라 다른 작품에 사용한 적도
있었고요. 디헌의 작업은 이미 레퍼런스로도 많이
쓰이고 있습니다. 가끔 누가 봐도 따라 한 듯한 디자인을
보지만, 외주 디자이너의 입장상 직접 문제를 제기하기는
어렵습니다. 그럼에도 지나치다 싶을 때는 목소리를
내죠. 그중에서도 클라이언트에게 문제를 제기해야 하는
경우라면 거래가 끊길 각오가 필요해요. 질문하신 표절
문제는 그냥 넘어갈 수 없어서 해당 기업의 담당자와
만나 미팅을 했고, 해결을 위해 많은 과정을 거쳤습니다.
사과문이 게재될 만큼 잘 알려진 일이었죠. 트위터에서
형성된 장르 소설 독자들의 커뮤니티가 힘을 많이
실어주었습니다.

이원진 트위터에서 관련 내용이 공유되고 디헌의 작업이
언급되기 전까지, 저희는 표절한 교재의 존재도 모르고
있었어요. 독자들의 문제 제기 이후에 제보받게 된 거죠.

장르 소설 소비자들의 연령대가 주로 10대~40대이다 보니
SNS를 기반으로 한 커뮤니티 활동도 활발하고, 정보를
주고받는 속도가 빠릅니다. 독자들이 목소리를 내서 표지
디자인이 교체되거나 표절 문제가 수면 위로 올라올
때면 신기하기도 해요. 표절에 대해 문제의식을 강하게
느끼는 건 해당 장르의 팬이기 때문에 가능한 일이라고
생각합니다. '팬덤'이라는 표현을 사용해도 좋을지
모르겠지만, 장르 내에서 '우리'라는 이름으로 연대하는
분위기가 강하게 조성된 듯합니다. 덕분에 도움을 받을
때도 있고, 더 신경을 써야 할 부분도 있죠.

웹소설이 대중문화의 영역으로 가는 과정에서 특유의
시각문화가 함께 전해지고, 사람들이 그 생산물을 피상적으로
접해서 발생하는 문제라는 생각도 듭니다. 그리고 보면 각
플랫폼이 소위 '간판작'이라고 불리는 작품들을 중심으로 대중
대상 프로모션을 전개하는 흐름이 동시다발적으로 나타나고
있는데요. 디헌이 디자인을 맡은 작품이 광고에 나오는 등
대중적으로 향유되는 모습을 보면 어떤 변화를 느끼시나요?

이보라 리디 인기 웹툰 〈상수리나무 아래〉(서말·P 작,
김수지 웹소설 원작, 2020)는 디헌이 타이틀을 디자인했고,
지난해 코엑스에서 열린 팝업 전시에 배치된 로고와 표지
이미지를 제작한 작품입니다. 배우 구교환 님이 출연해
광고하는 것을 봤는데, 디자인이 활용되는 모든 곳을
다 알 수는 없다 보니 종종 그렇게 우연히 마주칩니다.
코엑스와 뉴욕 타임스퀘어에도 광고가 나간 줄 몰랐었고요.
카카오페이지 판타지 웹소설 『나 혼자만 레벨업』(추공 저,

2016)은 넷마블이 애니메이션 게임으로 제작해 출시했다고
하더라고요. 이렇게 IP가 확장되고 대중화되는 소식을
계속 접하면서 이전에는 고려하지 않았던 부분들을 신경
쓰게 됐습니다. 어떤 매체로 어디까지 뻗어 나갈지 모르니
디자인할 때 차후 활용에 대해 고민하게 됩니다.

이원진 처음 웹소설 디자인을 시작했을 때는 이렇게
다양하게 사용될 것을 생각하지 못했죠. 작품을 브랜드라고
생각하게 된 것도 그즈음입니다.

이보라 변화를 예상하지 못했던 건 플랫폼 담당자들도
마찬가지인 것 같습니다. 팝업 전시를 준비할 때는
해상도가 높은 이미지가 필요했는데, 기존에 제작한
디자인은 그 정도 규모를 상정하고 만들어진 것이 아니어서
다시 제작하게 됐거든요. 그때 담당자도 이렇게 전시될 줄
몰랐다고 하더라고요. 그래서 좀 더 적극적으로 디자인
작업이 브랜딩의 일환임을 인지시키려고 노력하고
있습니다. 이런 부분을 모르는 분들이 많거든요. 이전에는
디자이너가 2차 저작물에 대한 라이선스를 주장하는
경우가 없었죠. 작품 타이틀을 디자인할 때도 그것이 단지
단행본의 일부가 아니라 다른 방식으로도 활용될 수 있는
로고에 가깝다는 것을 설명합니다.

이원진 팬데믹 이후 시장이 정말 커졌어요. 그전까지는
웹소설이나 웹툰이 영화나 드라마로 제작되는 경우는
있어도 게임으로까지 제작되는 경우는 많지 않았잖아요.

웹소설에서 작가들이 구축한 저마다의 세계와 캐릭터는
2차 저작물로 더 넓게 확산될 수도 있고, 적용 가능한
매체도 다양해요. 그에 따라 저희도 더 유연한 태도로
디자인에 임하게 됩니다. 한 작품의 일부를 디자인하더라도
가변성을 고려해야 한다는 이야기를 자주 나눕니다.

디자이너로서 자랑스럽게 소개하고픈 작업물은 뭔
가요? 특히 '잔혹동화'를 표방해서인지 다른 책과는 차별화된
독특한 감성과 굿즈, 세심한 디자인이 돋보이는 작업물로
기억하건데요.

이보라 크라우드 펀딩으로 진행한 오디오 드라마
〈환상서점〉(소서림 저, 2021)입니다. 〈환상서점〉은 한국의
역사와 문화를 소재로 하는, 오래된 서점을 중심으로
전개되는 잔혹동화예요. 오디오 앨범과 대본집, 굿즈를
담은 패키지 박스는 고서점이 떠오르도록 어둡고 기묘한
분위기를 연출했습니다. 상자를 양쪽으로 개봉하면 서점의
문을 여는 듯한 기분이 들도록 했고, 오디오를 재생한
채 열면 "잠 못 드는 밤 되시기를 바랍니다"라고 말하는
성우의 목소리가 들립니다. 향을 피워 놓고 대본을 읽으며
드라마를 들으면 좋겠다는 생각에 고서점의 냄새를 대신하는
인센스 스틱도 추가했습니다. 동양풍 중에서도 일본이나
중국 양식과 혼동되지 않도록 한국 단청의 색깔을 따르기도
했고요. 이렇게 상품의 모든 부분이 독자의 작품 향유 과정에
대한 고민을 거쳐서 기획되었습니다. 프로젝트를 준비하면서
작가와 PD(편집자), 디자이너가 모여 리워드 구성을
기획했는데, 이렇게 모든 구성원이 회의에 참여해 무언가를

결정하는 것은 이례적인 일이었어요. 〈환상서점〉은 기존
작품의 2차 저작물이 아니라 새로운 작품과 굿즈를 동시에
선보이는 프로젝트였습니다. 작품이 원래부터 보유한
독자가 존재하지 않는 데다, 오디오 드라마는 웹소설보다
훨씬 비주류인 포맷입니다. 그럼에도 펀딩이 예상보다
더 잘 됐고, 지금은 밀리의 서재에도 소설로 출간되어
있습니다. '이렇게 잘 될 수도 있구나' 하고 느꼈던 고무적인
작업이에요. 도전적인 작업이었고, 그래서 더 기억에
남습니다.

이원진 보통 단행본 굿즈는 정해진 사양과 예산에 맞추어
엽서나 캐릭터 아크릴 스탠드 등 선택지 안에서 작업하는
식으로 진행되는데, 〈환상서점〉은 초기 기획부터 참여하다
보니 적극적으로 아이디어를 제안할 수 있었습니다.
예산도 좀 크게 잡혀 있었고요. 인센스 스틱은 굿즈로
제작하기에는 비용이 많이 드는 상품이었는데, 작품
속에서 의미 있게 등장하는 물건인 만큼 기왕에 퀄리티를
더 높여 보자고 밀어붙였습니다. 만약 〈환상서점〉도
프로젝트의 시작부터 함께하지 않고 단순 외주 작업으로
진행되었더라면 다양한 시도를 하지는 못했을 겁니다.
'패키지 박스로 서점을 표현하자' 같은 의견을 제시하는
일은 외주의 영역에 포함되지 않거든요.

이보라 〈오 마이 데드라인〉은 올해로 여덟 번째 제작하고
있습니다. 처음에는 제가 개인적으로 사용하려고
시작한 일이었어요. 일정 정리를 잘 못하기도 하고,
달력에 정갈하지 않은 글씨로 삐뚤빼뚤 메모한 게 보기
안 좋더라고요. 마감일 같은 주요 일정을 실용적으로
메모하고 싶어서 저에게 맞는 폼을 구상했습니다. '만든
김에 공유하면 어떨까?' 하고 달력 파일을 디헌 블로그에
업로드했는데, 이웃하고 있던 창작자들의 반응이 무척
좋았습니다. 그래서 '마감 달력'이라는 이름을 붙여 매달
무료로 배포하다가, 탁상 달력으로 제작해 판매하면
어떻겠냐는 제안을 받았습니다. 구글 설문지로 주문을
받았는데, 금방 재고가 소진됐어요. 그 뒤로 지금까지
연례행사처럼 매년 달력을 만들고 있습니다. 작가들
사이에서 연말 선물이 되어주기도 하고요. 올해도
텀블벅에서 펀딩을 진행하려고 준비 중입니다.

백만 가지 로판 캐릭터를 만들 수 있는 〈백만 로판 카드〉에
대해서도 듣고 싶습니다. 특정 IP를 활용한 굿즈가 아니라,
장르 소설에서 통용되는 키워드 자체를 메타적으로 활용한
프로젝트인데요. 로판이라는 장르에 대한 전문성도 느껴집니다.

이보라 업계의 창작자들을 위한 새로운 놀이 문화를
상상하고 만든 제품입니다. 서로 다른 키워드가 쓰여
있는 카드를 무작위로 뽑으면서 로판 작품 속 캐릭터를
만들어 나가는 거죠. 가령 '정의로운' 카드와 '흑막' 카드를
뽑으면서 이야기가 시작됩니다. 〈백만 로판 카드〉에는
박스에 새겨진 엠블럼도 한 땀 한 땀 만들고, 품을 많이

들였어요. 디자인뿐 아니라 사양까지 고려할 게 많았거든요.
만듦새를 포기하고 싶지 않은 마음에 원가가 가장
높게 책정된 프로젝트입니다. 이 프로젝트를 통해 저희
스튜디오의 브랜드를 구축하고 싶다는 마음도 있었고요.

이원진 장르 특성상 접근하기 어려운 면이 있는 대신,
여기에 친숙한 사람들에게는 이런 프로젝트가 더 잘
다가가는 것 같습니다. 저도 어린 시절부터 서브컬처를
좋아해 왔고, 만화를 전공했거든요. 독자이자 팬이고, 웹툰
작가를 지망한 적도 있었기에 독자와 작가가 원하는 바에
공감할 수 있어요.

이보라 지난해에는 이 일을 지속하기 위한 작업을
해야겠다고 생각했습니다. 단지 외주 디자이너로만
일하는 것과는 다른 방식으로요. 그런 차원에서 지금까지
디자인했던 웹소설·웹툰 타이틀 타이포그래피의 체계를
만들어 디헌만의 서체로 개발하는 크라우드 펀딩
프로젝트를 준비하고 있습니다. 디헌 타이포그래피 고유의
방향성과 아이덴티티를 확립하고, 웹소설·웹툰 타이틀 전용
서체에 대한 탐구를 기반으로 활용도 높은 결과물을 내
보려 합니다. 업계 내에서 활발히 사용되어 새로운 활기를
더할 수 있기를 바라고 있습니다. 그리고 외주 이외에
자체적인 프로젝트를 몇 차례 더 진행하면서 디자인 언어가
한쪽으로 굳어지지 않도록 균형을 잡고도 싶어요.

이원진 저는 지난해를 떠올려 보면 생각이 잘 나지 않네요. 슬럼프가 왔었거든요. 지금까지 일을 12년 정도 했는데, 체력적으로 많이 지쳤던 것 같습니다. 이 북과 종이책, 타이틀 디자인 등, 하루에 한 프로젝트를 해낼 때도 있는 거죠. 체력의 한계가 마감의 태도로 직결되다 보니, 같은 수정 요청을 받더라도 남은 체력에 따라 너그러울 때도, 그렇지 못할 때도 있어요. 작년 말에는 "내년에는 아무런 계획도 짜지 말아야지"라고 이야기한 적도 있습니다. 준비하고 있던 서체를 계속 개발하면서 우리가 자리를 잡는 데에 좀 더 신경 쓰자고요. 작업하게 되는 매체도 계속 바뀌고 있고, 그냥 즐기면서 흘러가 보자고 생각했습니다.

이보라 서로 생활에 대한 대화를 많이 나누는데, '운동을 얼마나 해야 하는가?' 하는 방향으로 흐르게 되죠. 매일 마감이 있고 숨 가쁜 스케줄을 소화하다 보니, 일과 생활의 균형에 신경을 많이 씁니다. 덧붙여 코로나 이후 별도의 업무 공간 없이 각자 재택근무를 해왔는데, 오늘은 다시 스튜디오를 마련하면 어떨지도 생각하게 됐어요. 구석에서 일만 하는 건 칙칙하기도 하고, 날씨 좋은 날 볕이 잘 드는 곳에서 작업하면 좋을 것 같습니다. 결국은 올해도 잘 해내야겠다고 생각했네요. 거창한 바람은 아니고, 운동 열심히 하고 제 몫을 하자는 마음이에요.

clips

여기 1,104개의 사건, 그리고 사건을 설명하는 362개의
파편적인 이야기들이 있다. 사건의 별들에는 우열이 없다.
단지 월별로 구분된 지면의 공간을 유사한 크기로 차지하고
있을 뿐이다. 개별 사건에 관한 이야기들은 keynote에 실린
에세이를 포함해, 지난해에 있었던 디자인 현상과 이슈를
중심으로 수집된 것이다. 이들은 때로는 서로 다른 방향으로
사건을 드러내며 이해를 도울 것이다. 그러나 이와 별개로,
누군가는 자신만의 별자리를 그려볼 수도 있을 것이다.
독자들이 참여하고 관계했던 별들, 그래서 개별적으로
유의미한 별들의 선택을 통해서 말이다. 어쩌면 사건의
별들은 그것을 욕망하고 있는지 모른다.

1.2. 래퍼 이영지, 인스타그램에 바디 프로필 공개

1.3. 더퍼스트펭귄, 핀커피 공간 디자인

1.3. 애플, 세계 최초 장중 시가총액 3조 달러 돌파

1.3. 장기성, 『디자이너의 작업 노트』 출간
　　　발행 - 길벗

1.3. SM 엔터테인먼트, 가상 국가 콘셉트 멤버십 서비스 '뮤직 네이션 SM타운 메타–패스포트' 출시

1.5. 금융 분야 마이데이터(본인신용정보관리업) 본격 시행

"(…) 소비자들은 고도화된 개인 맞춤형 금융 상품이나 서비스를 쉽게 접할 수 있을 것으로 보인다. 마이데이터 사업자들은 개인의 금융 정보를 심층 분석해 최적의 금융 상품을 추천해 주거나, 소비 패턴을 분석해 각종 금융 컨설팅을 제공해 줄 수 있다." '내 손 안의 금융 비서' 마이데이터 오늘부터 전면 시행… 무엇이 달라지나?'. 매일경제. 2022.1.5.[1]

"분산된 개인의 건강기록을 하나의 앱에 통합해 한 번에 확인·관리하고 실손보험을 자동으로 청구한다는 편의성을 명분으로 내세우지만, (…) 유명무실한 동의제도, 정보주체 개인과 기관 간의 정보력, 판단력과 협상력의 불균형 등을 고려할 때, 의료 분야 마이데이터 사업은 한 차례의 포괄적이고 요식적인 동의를 거쳐 기업들이 대량의 개인정보를 합법적으로 수집, 통합하여 활용할 수 있게 하려는 것이다. '마이데이터' 이름과는 달리 내 정보가 더 이상 내 것이 아니게 될 수 있다. (…)

1 https://www.mk.co.kr/economy/view.php?sc=50000001&year=2022&no=13591

이윤을 위해서는 물불 가리지 않는 기업은 정보인권을
위한 규제를 거추장스러워 한다. 가습기살균제 참사,
중대산업재해 등은 이러한 이윤 우선의 결과다." '문재인
정부의 '국가 데이터 정책 추진방향' 논의 발표에 붙여'.
의료민영화 저지와 무상의료 실현을 위한 운동본부(논평).
2021.2.19.[2]

1.5. 삼성전자, 'AI 아바타'·'삼성 봇 핸디' 공개

1.5. 오리온, 폭염·고용난으로 인한 미국산 감자 수급 차질로 '포카칩'
생산 일시 중단

1.5. BMW, 자동차 외장색을 변경할 수 있는 'iX 플로우' 공개

1.5. LG전자, 자율주행 콘셉트카 '옴니팟' 공개(CES 2022)

1.6. 경기도 평택 물류센터 냉동창고 신축 현장 화재 진압 중 이형석
소방경, 박수동 소방장, 조우찬 소방교 순직

1.6. 에드워드 양 장편 데뷔작 〈해탄적일천〉(1983) 국내 최초 개봉

1.6. 오늘의집, 이사 서비스 런칭

1.6. 울산시립미술관 개관
위치 – 울산 중구

1.6. 정호연,《보그》미국판 130년 만에 최초로 아시아인 단독 표지
모델 발탁

1.6. 탈잉, '탈잉 라이브' 베타 서비스 런칭

1.7.~1.30. 나이스워크숍, 가구 개인전 〈Experimental
Experience Exhibition〉 개최

2 http://medical.jinbo.net/xe/index.php?mid=medi_04_01&document
_srl=476389

장소 – 하하우스 —— 포스터 디자인 – 스튜디오 베르크

1.7. 로베르토 베르간티, 『의미를 파는 디자인』 출간

발행 – 유엑스리뷰

1.7. 미국 매릴랜드대 의료센터, 최초로 인체에 돼지 심장 이식 수술

1.7. 션 애덤스, 『디자인을 위한 컬러 사전』 출간

발행 – 유엑스리뷰

1.10. 경향신문, 제20대 대선 후보 공약 탐구 게임 '대선거시대' 공개

1.10. 중앙재난안전대책본부, 백화점·대형마트 등 방역패스 의무화

1.10. 코오롱스포츠, 업사이클링 매장 '솟솟 리버스' 개장

위치 – 제주 탑동

"비록 가격은 넘사벽이었지만 큰 스포츠 제품 회사에서 이런 친환경 컨셉의 쇼룸을 운영하고 있다는 것 자체가 꽤 독특하니 (…)" '제주 업사이클링 제품 매장 – 코오롱 스포츠 솟솟 리버스 방문기'. 알맹e(티스토리 블로그). 2022.11.11.[3]

1.11.~11.6. 송파책박물관, 〈잡지 전성시대 – 대중, 문화 그리고 기억〉 개최

1.11. 수원시, '배리어 프리 키오스크' 시연회 개최

1.11. 정당 가입 연령 하향(만 18세→만 16세) 정당법 개정안 국회 본회의 통과

1.11.~1.23. 포스트스탠다즈, 팝업 전시 〈포스트 호텔 III〉 개최

장소 – 피크닉 온실

1.11. HDC 광주화정아이파크2단지 공사 중 설계·공법 무단 변경, 콘크리트 강도 미달, 감리 및 관리 부실로 붕괴, 현장 노동자 6명 사망

"건설노조는 "건설현장 안전은 현대 아아파크 붕괴 사고 전과 후가 변화된 게 없다. 한 달에 4~5개 층이 올라가는 빨리 빨리 공사는 여전하다. (…) 사고 시 건설사들의 책임을 회피하기 위한 꼼수만 늘고 있는 현실"이라고 전했다." '화정 아이파크 참사 1년… 건설 노동자들 "현장 여전"'. 광주드림. 2023.1.12.[4]

"현산 측은 애초 전면 철거를 하겠다고 발표한 것과 달리 주상 복합 상가인 1~3층은 철거 대상에서 제외했다. (…) 인허가를 담당하는 서구청은 지난해 10월부터 현산의 부분 철거 계획을 알고 있었지만, 입주 예정자들과 전혀 논의하지 않은 것으로 드러나 고의로 묵인한 것 아니냐는 의혹도 일고 있다." '화정 아이파크 '꼼수 철거'로 안전 확보하겠나'. 광주일보. 2023.7.17.[5]

"윤 대통령은 8월 1일 열린 국무회의에서 LH 아파트의 철근 누락 문제를 거론하며 건설업계의 '이권 카르텔'과 '전임 정부'를 원인으로 들었다. 윤 대통령은 "국민 안전을 도외시한 이권 카르텔은 반드시 깨부숴야 한다"며 "현재 입주민이 거주하고 있는 아파트의 무량판 공법 지하주차장은 모두 우리 정부 출범 전에 설계 오류, 부실시공, 부실감리가 이뤄졌다"고 말했다. 부실공사에 현 정부의 책임은 없다는 맥락으로 해석된다." ''건폭몰이' 하다 뒤늦게 "부실공사 단속" 외치는 정부'. 경향신문. 2023.8.21.[6]

1.12. 연세유업, '연세우유 우유생크림빵'·'단팥생크림빵' 출시

"(…) '연세우유 생크림빵' 시리즈가 인기를 끌면서

4 https://www.gjdream.com/news/articleView.html?idxno=622349

5 http://kwangju.co.kr/article.php?aid=1689519600755039074

6 https://khan.co.kr/economy/real_estate/article/202308210830021

편의점 업계가 앞다퉈 크림빵을 출시하고 있다. GS25는 지난해 7월 '브랜디크 생크림 마리토쪼'를 출시하며 시장에 뛰어들었고, 세븐일레븐도 올해 1월 '제주우유 생크림빵'을 출시하며 '크림빵 대전'에 불을 붙였다." 'CU가 쏘아 올린 크림빵 대전··· 편의점 업계는 '선의의 경쟁''. CEO스코어데일리. 2023.2.22.[7]

1.13. 발뮤다, '발뮤다폰' 출시 두 달 만에 판매 중단

1.14. 삼성전자, 7년 만에 배터리 탈착형 스마트폰 '갤럭시 엑스커버 5' 출시

1.14. 성신여대 인문과학연구소, 온라인 학술대회 〈한국 근대 디자인사의 지평〉 개최

1.15. 김동신(동신사), 미셸 렌트 허슈 『젊고 아픈 여자들』(마티) 디자인

1.17. 새로운 질서 그 후···, '올해의 웹사이트상' 12개 부문 수상작 발표

1.17. 침구 브랜드 식스티세컨즈, 세 번째 쇼룸 개장

위치 – 서울 신사동 —— 공간 기획 – 플랏엠

1.18. 마이크로소프트, 액티비전 블리자드 인수합병 발표

1.18. 세계 최초 여성 자동차 디자이너 메리엘런 도스 별세

1.18. 유튜브, 오리지널 콘텐츠 대신 '쇼츠' 투자 확대 발표

"유튜브 오리지널은 유료 서비스인 '유튜브 프리미엄 사용자'를 위해 콘텐츠를 제작한 사업이었지요. 하지만 출시 이후 손꼽히는 작품을 내지 못하며 대중에게 인기를 끌지 못했습니다. 반면, 인기 인플루언서들이 유튜브에 올린 다양한 영상은 수십억 명의 시청자를 끌어모으며

7 https://www.ceoscoredaily.com/page/view/20230221155527415977

큰 사랑을 받았죠." [뉴미디어 세상 속으로] 유튜브, 독자
콘텐츠 접고 '쇼츠' 확대, 메타, 가상세계 속 '감각 센서'
특허'. 어린이 조선일보. 2022.1.26.[8]

"유튜브가 생각하는 숏폼 영상의 핵심은 '창작'이다."
'유튜브 쇼츠 1년 새 4배씩 성장… Z세대 호응에 조회 수
5조 돌파'. 조선비즈. 2022.6.16.[9]

1.18. 위치(이태원동), 수 광주 디자인비, 수 우리 × '썬트리 하우스'
협업

위치 – 서울 이태원동

"썬트리 하우스는 서로 함께 일하지 않더라도, 그저 각자의
자리에서 각자의 일을 하는 것만으로도 서로에게 해와
나무 같은 존재가 되기 원하는 마음에서 시작되었습니다.
그저 함께 묵묵히 일하는 것만으로도 광합성이 일어나는
것과 같은 오피스." Suntree House.[10]

1.19. 그린피스×매거진《B》,《기후위기 식량 보고서》제작

"MZ 세대의 퍼스널 컬러 유형은 '가을 웜 트루'가 22.8%로
비율이 가장 높았다. '여름 쿨 트루'와 '봄 웜 트루'는
각각 18.4%와 18.2%로 2위와 3위를 차지했으며 '겨울
쿨 트루'가 10.4%로 뒤를 이었다." '잼페이스, 증강현실
'퍼컬매칭' 서비스 이용자 100만 명 돌파'. 아시아투데이.
2022.1.19.[11]

8 http://kid.chosun.com/site/data/html_dir/2022/01/25/20220125022
90.html

9 https://biz.chosun.com/international/international_general/2022/
06/16/VWXJCDYLQNCE7DIXSAXSHDASEA

10 http://suntree-house.com

11 https://www.asiatoday.co.kr/view.php?key=20220119010011254

"근데 이게 전문가 눈이 아니다 보니까 본인 취향 고르는 경우가 많음" @lmy_0124(댓글). '무료 퍼컬 진단앱 사기 아님?? 🫥 어플이 추천해 준 화장품들로 메이크업~!! 🧴 | 윤쨔미'. 윤쨔미 YoonCharmi(유튜브). 2023.3.12.[12]

1.20. 김은성, 『감각과 사물』 출간
발행 – 갈무리

1.20. 네이버·카카오, 메타버스 디자인툴 '엔닷라이트'에 공동 투자

1.20. 사울 레이터, 사진집 『사울 레이터』 출간
발행 – 열화당

1.20.~4.10. 울산시립미술관, 기획전시 〈오브젝트 유니버스〉 개최
기획 – 아워레이보

1.20. 현대건설, 마시모 카이아초 개발 'Gen Z Style' 적용 우편함 디자인 '시그니처 월' 공개

1.21. 국립한글박물관, 상설 전시실 〈훈민정음, 천년의 문자 계획〉 개관

1.21. 레이어로우, '머지' 북엔드 시리즈 출시

1.21. 아이디아이디, 비트 기반 소셜 플랫폼 '바운드' 출시

1.23. 오근재 홍익대학교 조형대학 교수 별세

1.24. 부라더미싱×흑심, 부라더미싱 창립 60주년 기념 몽당연필과 미싱 클립 세트 제작

1.24. 슬로워크, 브랜딩 뉴스레터 '돌멩이레터' 런칭

12 https://www.youtube.com/watch?v=-F3sX1TnI5o

1.25.~1.27. 플랫폼P×종이잡지클럽, 강연 프로그램 〈종이 잡지의 균열과 변화〉 개최

"본 표준과 가이드를 준수한다면, 어르신 사용자가 사용하기 편리한 서비스를 제공할 수 있습니다." '고령층 친화 디지털 접근성 표준(키오스크 적용가이드)'. 스마트서울 포털. 2022.1.25.[13]

1.25. 서울시립미술관 통합 MI 리뉴얼

디자인 – 브루더

발행 – 안그라픽스

"책임감 있는 책 디자이너가 다른 무엇보다 중요하게 여겨야 할 의무는 바로 책을 통해 자신을 드러내기를 포기하는 일이다. 책 디자이너는 글을 지배하는 주인이 아니라 글을 존중해 받들어 사용해야 할 봉사자다." 얀 치홀트. 『책의 형태와 타이포그래피에 관하여』. 안진수 옮김. 안그라픽스. 2022. p.18

1.25. 유튜버 프리지아, 명품 가품 논란으로 활동 중단

1.25. LG전자, 업데이트 기능 탑재 가전제품 라인 'UP가전' 도입

"구광모 LG그룹 대표가 제시하는 '고객경험 확대'를 구체화하는 프로젝트로, (…) 필요에 따라 새로운 기능을 추가(업그레이드)할 수 있는 가전제품 라인을 말한다.

가령 '업가전 오브제 건조기'를 구매하고, 나중에 펫케어
기능을 추가하면 반려동물의 알레르기 유발 물질
제거 기능을 더할 수 있다." '두 번 사지 말고 'UP가전'
하세요… 가전 업그레이드 약속한 LG'. 중앙일보.
2022.1.25.[14]

1.26. 양정모, 서울번드 바나나걸이 겸용 트레이 '유니네스트' 디자인

1.27. 국립박물관문화재단, 국립 박물관 기념품 브랜드 '뮷즈' 런칭

"반가사유상 자체가 가벼운 콘텐츠는 아니기 때문에
(…) 컬러를 입히는 것이 조심스러웠지만 젊은 세대를
중심으로 폭발적인 반응이 이어지면서 저희의 판단이
틀리지 않았음에 안심했습니다."(김미경) '시간을
디자인하는 유물 마법사 – 김미경 국립박물관문화재단
상품기획팀장'.《박물관신문》. 2022.12. p.11

1.27. 행정안전부, 모바일 운전면허증 시범 발급 시작

1.27. 트라이앵글–스튜디오, 뷰티 라이프스타일 브랜드 '어반앤'
BI·패키지 디자인

1.27. 삼성전자, 포터블 스크린 프로젝터 '더 프리스타일' 출시

1.28. 딴짓의세상×홍성우, 넷플릭스 좀비 드라마 〈지금 우리
학교는〉 굿즈 설날 윷놀이 세트 제작

1.28. 메이크업 플랫폼 발라랩, 16억 원 프리–시리즈A 투자 유치

1.29. 티빙, 이효리 서울 체류 예능 〈서울 체크인〉 파일럿 공개,
김완선·엄정화·정재형·보아·화사 출연

1.30. 그라운드댑, 셀럽 일정 관리·섭외 플랫폼 '댑' 런칭

1.30. 윤여경, 『아름. 다움, – 아름다움을 발견할 때』 출간

14 https://www.joongang.co.kr/article/25043464

발행 – 이숲

1.30. 이예주, 인터뷰·에세이집 『자아, 예술가, 아빠』(다단조) 디자인

1.31. 메타, 인스타그램에 3D 아바타 기능 도입

1.31. 박고은, 『사라진 근대건축』 출간

발행 – 에이치비프레스

"그동안 서울을 관찰하며 도시를 구성하는 건축이 크게
두 가지로 분류된다고 느꼈다. 끊임없이 부수고 새로
지어지는 동시대의 건축물과 귀하게 보존되고 있는
조선시대 전통 건축물이다. 연속성이 느껴지지 않는
현대건축과 전통건축 사이에 이 공백은 어떤 의미일까?"
박고은. 『사라진 근대건축』. 에이치비프레스. 2022. p.31

1.31. 신덕호, 『배달 플랫폼 노동』(전기가오리) 디자인

**아르케, '뉴노멀' 테이블·팝업 카트·미니 벤치·입간판 등 철제 카페
가구 출시**

"여러분들의 공간이 맛집을 넘어 사진 명소가 되길 바라는
마음을 담아 만들었으니 앞으로도 많은 사랑 부탁드려요"
@arche_furniture. 인스타그램. 2022.6.8.[15]

2.1. 기디언 슈워츠, 『오디오·라이프·디자인』 출간

　　　발행 – 을유문화사

2.1. 뉴욕 타임스, 단어 맞추기 게임 '워들(Wordle)' 인수

2.1. 월간 《디자인》 2월호 테마 '모션 포스터'

2.1. Onomatopee, 디자인 비평 에세이 시리즈 『Design Capital #1: The Circuit』 출간

2.3. IS 2대 지도자 아부 이브라힘 알하셰미 알쿠라이시, 미 델타포스 급습에 자폭, 3대 지도자로 아부 알하산 알하셰미 알쿠라시 지명

2.4.~2.6. 베이거하드웨어, 멕시코 콘셉트 그래픽 시리즈 '빼레떼리아 베이거' 팝업 스토어 운영

　　　장소 – 올스

2.4.~2.20. 제24회 베이징 동계 올림픽 개최

2.4.~2.20. 컬렉트, 가상 캐릭터 'A'의 주거 공간 테마 팝업 스토어 'A-PARTMENT' 운영

　　　장소 – 센트레 by 컬렉트

2.5. 구글, 8년 만에 크롬 브라우저 로고 리뉴얼

2.6. 경기 화성 브랜딩 스터디 모임 '셀딩온마스', 게더타운에서 온라인 네트워킹 파티 진행

2.6. 공정거래위원회, 가스 배출량 조작 및 허위 광고로 벤츠코리아에 과징금 202억 400만 원 부과

2.7. 니콜라 부리오, 『엑스폼 – 미술, 이데올로기, 쓰레기』 출간

　　　발행 – 현실문화A

2.7. 예스24, 웹소설·웹툰 플랫폼 '북팔' 182억 원에 인수

2.10.~3.12. 갤러리 508, 승효상 개인전 〈건축스케치전 SOULSCAPE〉 개최

2.10. 안서영·이영하(스튜디오고민), 〈셀린 시아마: 성장 3부작 컬렉션〉 블루레이 박스 세트(플레인아카이브) 디자인

2.10. 케이팝 포토카드 거래 플랫폼 '포카마켓' 운영사 인플루디오, 12억 원 프리-시리즈A 투자 유치

2.10. 코넬 힐만, 『메타버스를 디자인하라』 출간

> 발행 – 한빛미디어

2.11. 한국후지필름, 하이브리드 필름 카메라 '인스탁스 미니에보' 출시

> "장점 : 폴라로이드이지만 원하는 사진을 골라 인화가
> 가능하다
> 단점 : 셔터 한방에 무조건 인화되어 나오는 폴라로이드의
> 감성이자 특수성? 이 없다" @Swer-vy(댓글). '나라면 안
> 살 카메라. 미니 인스탁스 에보 리뷰 | gear'. 최마태의
> POST IT(유튜브). 2022.4.5.[16]

2.12. 탬버린즈, '올팩티브 아카이브 캔들' 출시

2.13. 공정거래위원회, 계약 해지·환불 등 권리 행사 방해로 OTT 5곳에 시정 명령 및 과태료 부과

2.14. 당근마켓, 간편결제 서비스 '당근페이' 전국 출시

> "혹시, 당근 거래할 때 이런 경험한 적 있었나요?
> – 현금이 없어 계좌이체 양해를 구했던 적 🙏
> – 계좌번호가 헷갈린 적 😥 💬
> 이제, 당근페이로 쉽고 빠르게 송금해요!" '당근하는

16 https://www.youtube.com/watch?v=j_EM_2isKNw

새로운 방법, '당근페이'를 소개해요 🍠'. 당근마켓.[17]

"당근페이를 악용한 '먹튀' 사기가 지속적으로 발생하고
있다. 구매자가 한 번 송금하면 판매자가 환불에 동의하지
않는 한 돈을 되돌려 받을 수 없는 허점을 노린 것이다."
'당근마켓 믿고 이용했는데… 잇따른 '당근페이' 사기에
이용자들 답답'. 조선비즈. 2022.4.8.[18]

2.14. 보이어, 렌조 미키히코 장편소설 『백광』(모모모) 디자인

2.15. 유현선(워크룸),《출판문화》칼럼 '북 디자인의 작업들' 연재 시작

2.16. 린틴틴,『슈퍼 커브 생활』출간

디자인 – 양민영

2.16. 서울시, 잠실주공5단지아파트 재건축사업 정비계획 50층 변경안 7년 만에 가결, '35층 룰' 사실상 폐지

"(…) 강남구 압구정동, 영등포구 여의도동, 용산구 이촌동
등 한강변 고가 재건축 단지 아파트가 가장 큰 혜택을
볼 전망이다. 이들 한강변 재건축 추진 단지뿐 아니라
은마아파트 등 층고 제한 때문에 재건축 사업에 난항을
겪어온 단지들이 정비계획안을 대폭 수정할 가능성이
높아졌다. 실제로 서울에는 35층 제한이 폐지될 것이라는
기대감에 발 빠르게 50층, 70층에 육박하는 재건축
설계안을 내놓은 단지가 속속 등장하고 있다." '압구정
49층·한강맨션 68층… 한강변 스카이라인 바꾸는
재건축'. 매일경제. 2022.2.25.[19]

"35층보다 높아지면 좋을 줄 알지??? 집 오르락
내리락 시간 걸리고, 비오면 빗소리도 안 들리고 사람

17 https://www.daangn.com/articles/356164362
18 https://biz.chosun.com/topics/topics_social/2022/04/08/XHDAD
 GVBVREUJNNEWTCZ3ZBSH4
19 https://www.mk.co.kr/economy/view.php?sc=50000001&year=20
 22&no=180713

소리마저 안 들리고 윗층 소음공해만 들린다. 과거의
감성이 사라진다." @user-bf7cv2ip6g(댓글). '서울시,
'35층 룰' 풀었다… 9년 만에 층고 제한 폐지 / SBS'.
SBS뉴스(유튜브). 2023.1.5.[20]

2.16. 왓챠, BL 드라마 〈시맨틱 에러〉(김수정 연출, 저수리 웹툰 원작) 공개

2.17.~2.28. 타입헌터, 'planthunter' 프로젝트 전시 〈planthunter – vessel, hummingbirds, imaginary pottery〉 개최

장소 – wrm space

2.18.~3.20. 뉴탭-22, DDP 오픈큐레이팅 vol.21 〈머티리얼 컬렉티브〉 기획

장소 – DDP 갤러리문

2.18. OPPO×BKID, 스마트폰 'Find X5 프로' 공개

2.20. 리트레이싱 뷰로 외, 『주변으로의 표류 – 포스트 팬데믹 도시의 공공성 전환』 출간

발행 – 무빙북

2.21. 세종문화회관 CI 리뉴얼

CI 디자인 – 신신 ─── 서체 개발 – 양장점

"우리는 공공 기관의 아이덴티티 디자인은 유행이
지난다고 늙는 것이 아니라, 확장성과 포용력을 지니고
어떤 변화에도 유연하게 대처할 수 있어야 한다고
판단했다."(신신) '세종문화회관 기업 아이덴티티 디자인
리뉴얼'. 《디자인》. 2022.4. p.126

"심볼마크의 존재 이유는 사용하기 위해서 있는 것이다.
그렇지 않고 매뉴얼에 장식용으로 있다면 굳이 개발할

필요가 없다." '세종문화회관 새로운 CI 디자인 분석…
심볼마크는 왜 있는 건가 의문'. 브랜드타임즈. 2022.6.4.[21]

2.21. 이미소·이지우, 핸드메이드 북커버 브랜드 '퍼피북클럽' 런칭

"(…) 어느 밤, 잠에 들기 직전 번뜩 스친 생각이
시작점이에요. 침대가 주는 평온함 내지는 다정함을
북커버에 반영해 보자! 딱딱한 책 모서리 위에 완전히
다른 감각을 더해보는 거예요."(이미소) "'퍼피북클럽'의
다정하고 유연한 세계'. 디자인프레스. 2023.2.20.[22]

2.21. 현대백화점×서울대 디스코랩, 독립 자원 순환 시스템
'Project 100' 구축, 재생용지·쇼핑백 제작

2.22. 일광전구, IK 시리즈 프리미엄 조명기구 '마스터 에디션' 출시

2.22. 채희준×장기하, 앨범 〈공중부양〉 전용 서체 '기하' 개발

"글자를 의인화해서 질문을 하기도 했어요. "글자에
나이가 있다면 몇 살일 것 같나요?" "30살 정도였으면
좋겠습니다." 이런 식으로요."(채희준) '뮤지션 장기하의
정체성 담은 '기하체''. 헤이팝. 2022.4.4.[23]

2.22. 트라이앵글–스튜디오, 구강 케어 브랜드 '마스' BI 디자인

2.24. 러시아, 우크라이나 침공

2.24. 한동훈, 타이포그래피 서울에 '한동훈의 글자발견' 연재 시작

2.24. 현대카드, 신용카드 플레이트 비율 1:1.58 적용한 생활용품
세트 '아워툴즈' 출시

2.24. SPC삼립, 포켓몬빵(1998) 재출시, 43일 만에 1천만 개
판매

21 http://www.brandtimes.co.kr/news/articleView.html?idxno=2414
22 https://blog.naver.com/designpress2016/223021939975
23 https://heypop.kr/n/29497

"포켓몬 빵을 찾아 여기까지 왔구나! 자 그럼 다음
편의점으로 당장 이동하렴. 다 팔렸단다." 포켓몬빵 품절
안내.

"여러분들은 포켓몬 빵이 있다는 사실을 믿으시나요..?
편의점 10군데 돌아다닌 저는 안 믿습니다." 빌보. '우리가
포켓몬빵에 "미치게" 된 이유는 무엇일까?'. 브런치.
2022.8.23.[24]

"포켓몬 빵이 입고되는 시각에 사람들이 가게로 몰려드는
'오픈런' 현상도 이어지고 있다. 포켓몬 스티커가
당근마켓 등 중고거래 플랫폼에서 활발히 거래되자
스티커만 취한 뒤 빵은 대량으로 폐기하는 일도 심심찮게
목격됐다. (…) 포켓몬빵의 인기를 악용한 성범죄도
발생했다. 경찰에 따르면 경기 수원에서 편의점을
운영하는 60대 남성 A씨는 (…) '빵을 찾아주겠다'며
B양을 편의점 창고로 유인한 뒤 성추행을 한 것으로
조사됐다." '포켓몬 빵이 뭐라고… 과열된 인기에 '범죄
미끼' 악용 등 부작용 속출'. 경향신문. 2022.3.22.[25]

2.25. 기획재정부·한국소비자단체협의회, 플랫폼별 소비자 부담 배달비 공개하는 배달비 공시제 시행

"배달 물가 안정화를 위해 도입된 배달비 공시제가 시행
이후 아무런 효과도 거두지 못한 채 단순 고시에 그치고
있는 것으로 나타났다. 인하 효과는커녕 배달비는 계속
오르고 있는 데다 배달 방식과 거리, 시간대 등에 따라
배달비가 바뀌는 것을 전혀 반영하지 못하고 있어서다."
'"공개해도 꾸준히 올라"… 허울뿐인 '배달비 공시제''.
경기신문. 2022.12.22.[26]

24 https://brunch.co.kr/@billbojs/30
25 https://www.khan.co.kr/national/national-general/article/2022032
 21558001
26 https://www.kgnews.co.kr/news/article.html?no=730654

2.25. 박재범, AOMG 대표직 사임 후 '원소주' 런칭

"원소주가 증류식 소주의 시대를 열었다는 반응도
있어요. 원소주 이전에도 힙스터들이 뉴욕에서 구해서
먹었다고 입소문이 돌았던 '토끼 소주'나 신세계 정용진
부회장과 배우 고소영 등이 극찬했다는 'KHEE 소주'
등이 스토리와 희소성 등으로 SNS 등에서 이슈가 되면서
증류주 바람을 예고했지요." [비크닉] 줄서서 사는 박재범
'원소주'… 이 남자의 '힙한 비법' 통했다'. 중앙일보.
2022.5.25.[27]

2.25. 비건 오브제 코스메틱 브랜드 무지개맨션, '오브제 리퀴드' 출시

패키지 디자인 – 오프오브

"트렌디한 패키지와 유행하는 컬러감에 눈길이 간다. 어디
거지? 브랜드 이름을 보니 다소 생소하다. 생소하지만
갖고 싶어지는 이 화장품은 뭘까?" '무조건 예쁜 거
말고 힙하게 예쁜 '인디 화장품'이 뜬다'. 스포츠서울.
2023.5.15.[28]

2.25.~6.26. 천영환, 감정의 색·음·향 추출 체험 전시 〈랜덤 다이버시티 2022〉 개최

장소 – 컨택트

2.26. 이어령 초대 문화부 장관 별세

"고인은 1988년 서울올림픽 개폐막식 식전 행사
기획자로도 활약했다. '화합과 전진'이라는 주제의식과
역동성을 모두 표현해낸 명문으로 평가받는 '벽을 넘어서'
구호와 개막식에 등장한 굴렁쇠 소년 기획 모두 고인의

27 https://www.joongang.co.kr/article/25073978
28 https://www.sportsseoul.com/news/read/1312738

아이디어였다." '마지막까지 빛난 통찰력… 이어령 초대
문화부 장관 별세'. 동아일보. 2022.2.26.[29]

2.27. 넥슨(NXC) 창업주 김정주 이사 별세

2.28. 리디, 기업가치 1조 6천억 원으로 콘텐츠 플랫폼 최초 유니콘 등극

2.28. 비바리퍼블리카, 자체 제작 '한국형' 이모지 '토스페이스' 공개

"Universal Design을 내세우며 야심차게 공개했지만, 그
결과물은 universal과는 거리가 먼, 갈라파고스화 되어
아이러니하게도 토스가 그렇게 피하고자 했던 일본의
그것을 그대로 닮아 있다. 지금은 일본의 흔적을 지우려는
시도를 설명한 페이지를 tossface 설명 페이지에서
내렸는데, 일부러 흔적을 지워내려 하는 것보다는 새로운
이모지를 정식 루트로 제안하는 것이 더 생산적이지
않을까 싶다." 박지원. '토스페이스를 마냥 환영할 수 없는
이유'. jiwon. 2022.3.2.[30]

"이모지는 누구나 이해하는 시각 언어이기에, 모두가
더 쉽게 소통하는 세상을 꿈꾸며 제작했어요." '토스의
이모지 폰트, 토스페이스'. tossface.[31]

2.28. 아모레퍼시픽, 1:1 라이프 뷰티 맞춤 브랜드 '커스텀미' 출시

"짧은 시간 안에 개인에게 꼭 맞는 맞춤형 화장품을 만들기
위해 아모레퍼시픽은 77년간 화장품 사업을 해오며 쌓아
온 데이터를 활용했습니다. 자체 피부 분석 기술인 '닥터
아모레(Dr. Amore)'에는 방문판매 과정과 매장에서 쌓아
온 100만 건 데이터가 모여 있습니다." [Tech 스토리]
2만 개 조합 중 꼭 맞는 에센스를… 아모레 '커스텀미''.

29 https://www.donga.com/news/Culture/article/all/20220226/
112053142/1
30 https://www.jiwon.me/tossface
31 https://toss.im/tossface

뉴스핌. 2023.2.12.[32]

2.28. 에도 스미츠하위전, 『공공디자인 교과서』 개정판 『사이니지 디자인 교과서』 출간

발행 – 안그라픽스

2.28.~3.6. 에로시스, 『매뉴스크립트 04: 알바 알토』 출간 기념 팝업 스토어 운영

장소 – 팝 남산

2.28. 오창섭, 학술논문 「한국형 냉장고의 발전 과정, 1984~1995」 발표

게재 – 『디자인학연구』, 35, No.1, 367-386.

"올림픽이 있었던 1988년 국내 냉장고 보급률은 가구당 1대꼴로 포화상태였다. 냉장고를 만들어 파는 기업들은 가정에서 냉장고를 구매해야 하는 새로운 이유를 제공해야 했다. 즉, 기존 냉장고를 교체하거나 추가로 구매해야 할 이유를 제시해야 했다는 말이다. 그러한 노력은 디자인과 기술, 크기라는 3갈래로 진행되었다." 오창섭. 「한국형 냉장고의 발전 과정, 1984~1995」. 『디자인학연구』. 35(1). 2022. p.376

2.28. 이순종 외, 『한국의 혁신 디자인 45선』 출간

발행 – 홍디자인

2.28. 최성민·최슬기, 『누가 화이트 큐브를 두려워하랴』 출간

발행 – 작업실유령

"전시 내용을 차치하고 방법만 따져 본다면, 『그래픽 디자인, 2005~2015, 서울』과 『W쇼』는 모두 기존 그래픽 디자인 작품을 미술관에 전시한다는 문제를 두고 해법을 모색했다고 볼 수 있다. 대상물에 관한 조사와

분석, 기술이 전시회의 골자가 되게 했고, 미술관에서는 재현이 불가능한 '실제 맥락'이나 직접 경험을 통한 이해는 과감히 포기하는 한편, 미술관에 최적화한 매체를 동원해 그래픽 디자인이라는 일상적 주제를 탐구하려 했다." 최슬기·최성민. 『누가 화이트 큐브를 두려워하랴』. 작업실유령. 2022. pp.134~135

2.28. 환경보전협회×투게더그룹, '탄소중립체' 출시

2.28. MBC 유튜브 채널 14F, '14F 뉴스레터' 런칭

광주·전남 지역, 기상 관측 시작 이후 최장 기간 가뭄 시작(2022~2023, 281.3일)

위치 – 서울 한남동

"스튜디오에 입주한 브랜드가 몸집을 키워 무신사 플랫폼 입점에 성공하는 사례 또한 늘고 있다." '요즘 잘 나가는 패션 디자이너들 공유 오피스로 쓰는 곳'. 매일경제. 2022.12.13.[33]

스튜디오바톤 CI 리뉴얼

아모레퍼시픽, 라네즈 '워터뱅크' 패키지 리뉴얼

디자인 – 아모레퍼시픽·클라우드앤코

"라네즈 워터뱅크 디자인은 내용물을 담는 컨테이너가 아닌 일상에 아름다움을 더하는 오브제로서의 제안이다. 단색의 미니멀한 조형, 직관적으로 사용법을 이해할 수 있는 편의성, 간결한 타이포그래피 등이 마치 본연의 순수함을 강조하는 듯하다." '아모레퍼시픽'. 《디자인》. 2022.6. p.117

호텔롯데, 롯데면세점 VI 리뉴얼

디자인 – 엘레멘트컴퍼니

3.1. 중앙재난안전대책본부, 확진자 동거인 의무 격리·방역패스 해제

3.1. 《AROUND》 매거진 리뉴얼

디자인 – 오혜진

3.2.~7.3. 리움미술관, 6년 만에 〈아트스펙트럼 2022〉 개최

참여 – 김동희·김정모·노혜리·박성준·소목장세미·안유리
·전현선·차재민

3.2. 화가 김병기 별세

3.3. KBS, 공공 스톡 콘텐츠 서비스 'KBS 바다' 개설

"KBS 아카이브가 보존한 고품질 콘텐츠가 당신의 바다에
있습니다. 찾으세요, 발견하세요, 받아가세요, 그리고
자유롭게 활용하세요." '서비스 소개'. KBS 바다.[34]

3.3. LG전자, 식물 생활 가전 '틔운 미니' 출시

"이런 걸 살까 생각했는데 사는 분들이 계신 거 보면
소비자 수요를 파악하는 게 LG가 대기업인 건 맞네요"
@user-rc1ug1yq5i(댓글). '이딴걸 왜 사나 했는데
궁금해서 제가 샀습니다… 똥손에게 걸맞는 자동 식물
재배기 LG 틔운 미니 언빡싱!'. ITSub잇섭(유튜브).
2022.3.17.[35]

"언젠가 농담으로 했던 반려상추라는 말이 현실이 되어
버렸습니다 ㅋㅋㅋㅋㅋㅋㅋㅋ" @op00er00(댓글). '키워서
쌈 싸먹어봄ㅋㅋㅋ 자동으로 다 키워 준다는 식물
재배기 LG 틔운 미니 궁금증 다 풀어 드립니다🌱'. 주연

34 https://bada.kbs.co.kr/M000000109/app/cms/html/view
35 https://www.youtube.com/watch?v=85WGN0PVyZk

ZUYONI(유튜브). 2022.4.14.[36]

3.4.~3.27. 구찌, 멀티미디어 전시 〈구찌 가든 아키타이프: 절대적 변형〉 개최

장소 – DDP 디자인박물관

3.4.~3.13. 동해안 산불로 울진·삼척·강릉·동해·영월 지역 산림 2만 523ha 소실

3.4. 석중휘, 『내 디자인, 뭐가 잘못됐나요?』 출간

발행 – 도도

3.5. 그래픽노블 전문 서점 '그래픽' 개장

위치 – 서울 이태원동 —— 설계 – 김종유(오온)

"책을 보는 자세부터 연구했다. 이 때문에 디자인은 내부
공간부터 시작하고, 외부 형태를 맨 마지막에 마무리하는
방향이 되었다. 선호하는 책 읽는 자세는 모두 다르다.
우리는 눕고, 쪼그려 앉는 등의 자세를 아홉 가지
유형별로 정리했고, 가구 높이를 분석해 공간에 녹였다.
(…) 우리는 행태가 형태가 되기를 원했다."(김종유)
'조용하고 흰: 그래픽'. SPACE. 2022.4.5.[37]

3.5. 제프 다이어, 선집 『그러나 아름다운』『인간과 사진』『지속의 순간들』 출간

발행 – 을유문화사

"존 버거의 사상적 후계자를 자처하는 제프 다이어는
사진의 속성인 지속되는 순간을 깊이 있게 고찰한다.
순서대로 읽어도 되지만 이 책은 저자의 추천대로
75페이지에서 389페이지로 껑충 건너뛰는 것이 더 좋다.
저자는 '그렇게 해야 보다 다양한 대안적 순열이 드러날

36 https://www.youtube.com/watch?v=iGXmlMJVqrw

37 https://vmspace.com/report/report_view.html?base_seq=MjAwNA

수 있기 때문'이라고 이유를 설명한다." 'NEWS – Books'.
《디자인》. 2022.4. p.156

3.7. 베르크로스터스 브랜드·공간 리뉴얼

디자인 – 서비스센터

"'베르크 2.0' 프로젝트는 장기간, 그리고 방대한 양의
업무 처리를 위해 상호 간 복잡한 커뮤니케이션을
주고받아야 했기 때문에, 어느 정도 디자인 방향이
정해졌을 때 서비스센터와 베르크 간의 약속이 필요했다.
산업디자이너 디터 람스가 남긴 디자인 십계명을 인용해,
베르크 디자인 십계명을 만들었고 (서비스센터 협업툴
채널에 초대해) 두 팀 모두 십계명 안에서 디자인 제안과
커뮤니케이션이 이루어지도록 했다. 서비스센터는 십계명
원칙 안에서 디자인하고 제안하되, 베르크는 십계명에서
벗어나는 수정 피드백을 줄 수 없었다." @min.is.here.
인스타그램. 2023.2.21.[38]

3.7. 현대백화점, 창립 50주년 기념 전용 서체 '해피니스 산스' 제작

서체 개발 – 현대백화점·AG타이포그라피연구소

"(…) 로봇이 이동하는 모습에서 사람들이 위협감이나
압박감을 느끼지 않기를 바랐습니다. 그래서 M2가
사람들에게 친숙하게 다가갈 수 있도록 (…) 센서나 카메라
등의 구성품들이 하나의 덩어리 형태 안에서 자연스럽게
녹아들 수 있도록 날카로운 라인을 배제하여 부드럽고
안정적인 이미지를 만들었습니다." HRI팀. 'M2 디자인,
기능에서 정서까지'. 네이버랩스. 2022.3.14.[39]

"루키는 로보포트를 타고 택배를 임직원의 자리까지
가져다주고, 사내 카페와 식당에서 도시락, 커피 등을

38 https://www.instagram.com/p/Co6XDWPJBsb
39 https://www.naverlabs.com/storyDetail/236

수령해 배달해 준다. 루키의 동선은 매핑 로봇인 'M2'가
설계한다." '네이버 신사옥 '1784'가 글로벌 인사들의
'필수 코스' 된 이유'. 한국금융. 2023.6.14.[40]

3.10. 기예림 외, 『머티리얼 스터디』 출간

발행 – YPC PRESS

3.10. 서울리뷰오브북스, 5호 《특집. 빅 북, 빅 이슈》 발간

"이 특집의 글들을 나침반 삼아서 책에 대해 비판적인
독해를 시도해 보길 기대합니다. 고백하자면,
저 역시 우리 집 책장에 몇 년 동안 잠자고 있던
『총·균·쇠』를 끄집어냈습니다." 강예린. '편집실에서'.
《서울리뷰오브북스 5: 특집. 빅 북, 빅 이슈》.
서울리뷰오브북스. 2022. p.3

3.10. 아우어베이커리 숭례문점 개장

공간 디자인 – 스튜디오프레그먼트 ── 그래픽 디자인 –
ddbbmm

3.10. 윤석열, 제20대 대통령 당선

3.11. 카카오페이지, 로맨스 판타지 웹툰 실사화 '슈퍼 웹툰 프로젝트' 런칭, 모델에 이준호 캐스팅

3.14. 가비아×홍익대학교 디자인학부, '마음결체'·'청연체' 개발, 배포

3.14. 옐로우 펜 클럽, 프로그램·전시 공간 'YPC SPACE' 개관

위치 – 서울 묵정동

3.14. 현대자동차 브랜드디자인팀, 자동차 안전용품 '현대 세이프티 컬렉션' 크라우드 펀딩 시작

"갑작스러운 접촉 사고, 당황하지 말고 트렁크를 여세요.

40 http://www.fntimes.com/html/view.php?ud=202306141631501762
959a82f9f5_18

원터치 부착으로 최대 20m 뒤에 있는 차량에게
사고 소식을 알릴 수 있는 부착형 레이저 비상등을
소개합니다." 주식회사 이노션. '[사고 시 차에서 멀어지지
마세요!] 트렁크에 부착하는 레이저 비상등'. 와디즈.[41]

3.14. LG생활건강, 뷰티업계 최초로 NFT 발행

3.15. 디에베도 프란시스 케레, 아프리카계 건축가 최초로 프리츠커 건축상 수상

3.16. 르노삼성자동차, '르노코리아자동차'로 사명 변경, 새 로고 공개

3.16. 오가닉트리, 친환경 인테리어 브랜드 '나무앤케어' 쇼룸 개장

위치 – 서울 역삼동

3.16. 인테리어 시공 스타트업 하우스텝, 240평 대형 쇼룸 개장

위치 – 서울 서초동

3.17. 코리안심포니오케스트라, '국립심포니오케스트라'로 명칭 변경

3.18. 시사 뉴스레터 뉴닉, '대통령 집무실 이전' 콘텐츠 관련 팩트체크 미비·편향된 정보 제공 사과

3.18. 이재영(6699프레스),《출판문화》칼럼 '북 디자인의 도구들' 연재 시작

3.18. 헬리녹스, 두 번째 플래그십 스토어 '헬리녹스 크리에이티브 센터 부산' 개장

위치 – 부산 해운대구

3.18. 쿠팡, 디자인 포럼 〈SCENE 2022〉 개최

장소 – 챕터원 에디트

"주기가 짧든 길든, 쿠팡 디자인팀이 가장 중요하게

41 https://www.wadiz.kr/web/campaign/detail/131589

생각하는 태도는 '유연함'이다." '빠르게 변하는 디자인
트렌드, 리더들의 전략은?'. 디자인프레스. 2022.3.23.[42]

3.19. 서울 지하철 4호선 당고개~진접 구간 개통

3.19.~4.10. 파사드패턴, 1990년대 호텔 테마 팝업 스토어
'뉴스텔지아 호텔' 운영

위치 – 서울 성수동

3.19. 프랑스 배우 알랭 들롱, 안락사 결정

3.21. 서자영, 뉴스레터 '썸렛' BI·UI 디자인

3.21. 싱가포르 귀리 음료 '오트사이드' 국내 출시

3.21. 오드오피스, 오피스 파티션 '낮가림'·'뭇가림' 크라우드 펀딩 시작

3.21. 중앙재난안전대책본부, 백신 접종 완료 해외 입국자 자가 격리
면제

3.22. 레어로우, 철제 수납 솔루션 'PH__' 런칭

"당신에게 필요한 'PH__'를 구성하고, 사용해보세요.
공간의 용도, 종류, 규격에 따라 독립형 또는
연결형으로 다양하게 조합하여 구성할 수 있습니다."
@rareraw_official. 인스타그램. 2022.3.22.[43]

3.22. SWNA, 소속 디자이너 창작 장려 브랜드 '리버럴 오피스'
런칭

"(…) 산업 디자인 스튜디오는 대부분 기업에서 의뢰받아
디자인을 진행하기 때문에 파격적인 시도를 감행하기
어렵다. 특히 스튜디오에 소속된 개별 디자이너들은
자신만의 스타일을 프로젝트에 녹이기보다 조직

42 https://blog.naver.com/designpress2016/222680674395
43 https://www.instagram.com/p/CbZyFiHPQbP

구성원으로서 업무에 집중해야 한다. 이는 산업 디자인 스튜디오의 태생적 한계이자 디자이너들의 끊임없는 고민거리다.” *'자유분방한 디자인을 위한 SWNA의 '부캐', 리버럴 오피스'.《디자인》. 2022.4. p.142*

3.22.~4.2. 이광호×SWNA, 첫 번째 전시와 팝업 스토어 〈Liberal Office〉 개최

장소 – 넌컨템포

3.23. 딥티크, 세계 최대 규모 플래그십 스토어 개장

위치 – 서울 신사동

3.23. 신인식 전 데일리호텔 CEO, 영양 관리 앱 '필라이즈' 런칭

3.23. 옛 철도병원 본관 리모델링한 용산역사박물관 개관

위치 – 서울 한강로3가

3.25. 서울아트시네마 이전 재개관

위치 – 서울 정동

3.25. 애플 TV+, 오리지널 시리즈 〈파친코〉(코고나다 감독) 공개

3.25. 이정은, 작품·인터뷰집 『Belonging Nowhere』 출간

발행 – 사월의눈

3.25. 함지은, 한국 시집 초간본 100주년 기념판(열린책들) 디자인

3.27. 일러스트레이터 선옹 작품 무단 도용한 NFT, 최대 NFT 마켓 '오픈씨'에서 거래 사실 확인

3.27. 티라움, VR 인테리어 시뮬레이션 서비스 '꾸보' 런칭

3.28. 구찌, '구찌 오스테리아 서울' 개장

위치 – 서울 한남동(구찌가옥 내)

3.28. 노원구청, 복합 문화 공간 '노원책상' 개관

위치 – 서울 상계동 —— 설계 – 구보건축·홍지학

"(…) 다양한 필요로 청사에 방문한 주민들이 느슨하게 잠시 시간을 보낼 수 있는 건축을 만드는 것이 중요한 과제였다. 이렇게 열린 건축을 조성하기 위해, 우리는 이 장소를 '풍경을 발산하는 도시의 거실'이라고 이름 지었다." 구보건축. 'OPENHOUSE 노원구청 로비 리모델링 조윤희+홍지학'. OPENHOUSE SEOUL 2022.[44]

3.28. 모트모트, 스터디·워크 라운지 '몰입의 시간' 개장

위치 – 경기 구리

3.28. 박길종, 『길종상가 2021』 출간

발행 – 화원

"이 책은 색색의 이야기가 담긴 길종상가의 작업, 그들이 책 속에서 마주치며 만들어내는 새로운 장면들, 그리고 상가 관리인 박길종 씨의 노트로 이루어집니다." 길종상가. '길종상가 2021 X Gathering Flowers #2'. 텀블벅. 2022.1.24.[45]

3.28. 박세미 외 6, Gathering Flowers 2 『사포도 Porcelain Berry』 출간

발행 – 화원 —— 그림 – 박길종

3.28. 삼성전자, 스마트 모니터 'M8' 신규 색상 3종 출시

"삼성전자 측 관계자는 "(스마트 모니터 M8과 아이맥은) 전혀 다르다. 색상도 같은 색상이 아니고 제품 콘셉트도 다르다. 아이맥과 달리 스마트 모니터 M8은 일체형

44 https://www.ohseoul.org/2022/programs/노원구청-로비-리모델링/event/280

45 https://tumblbug.com/bellroad2021

PC가 아니지 않느냐"며 "온라인상 반응을 확인했을 때는 '색깔 예쁘다'란 얘기밖에 없었다"고 말했다." '삼성전자 스마트 모니터가 애플 아이맥 닮았다고?… "전혀 아냐"'. 아시아타임즈. 2022.3.29.[46]

"삼성 디자이너한테는 미안하지만 뭔가 맥 디자인을 차용한 다이소 제품처럼 나온거 같아…" rule-des(댓글). '삼성전자 스마트 모니터가 애플 아이맥 닮았다고?… "전혀 아냐"'. 루리웹. 2022.3.30.[47]

"하지만, 컴이 통째로 들어간 아이맥보다 두껍네." @user-cq4hn2lc1p(댓글). '미래에 가장 가까운 모니터, 삼성 스마트 M8 - 내돈내산 꼼꼼한 사용 후기'. 장박사의 구매중독(유튜브). 2022.7.28.[48]

3.28.~6.1. 중국 정부, '제로 코로나' 정책에 따라 상하이시 전체 봉쇄

3.28. 하이이로 하이지, 『UX/UI 디자이너의 영어 첫걸음』 출간

발행 - 유엑스리뷰

3.28. 허스키폭스, 걸그룹 '르세라핌' 로고 디자인

"(…) 브랜드마크는 I'M FEARLESS와 LE SSERAFIM의 애너그램 프로세스를 형상화하여 제작했습니다. 브랜드마크의 사선이 교차된 형태는 세상의 잣대와 시선을 신경쓰지 않고 두려움 없이 나아가는 모습을 나타냅니다." @huskyfox.den. 인스타그램. 2022.9.1.[49]

3.29. 안그라픽스, 온라인 굿즈숍 '안샵(ag-shop)' 개설

3.29.~4.24. 현대카드 디자인 라이브러리, 〈알레시 100 밸류스 컬렉션: 일상을 예술로 바꾸는 디자인〉 개최

3.30. 김지원, 『우리가 사랑한 사물들』 출간

발행 – 지콜론북

3.30. 월트디즈니컴퍼니코리아, 〈엔칸토: 마법의 세계〉를 끝으로 국내 영화 물리매체 시장 철수

3.31. 경향신문·시사인, 국내 양봉농가 꿀벌 개체수 급감 사건 보도

"만약 소나 돼지가 이런 일을 당했다면 난리가 났을 것이다. 그런데 꿀벌은 이렇게 죽어 나가도 별 관심이 없다. 이게 정말 무서운 일이라는 것을 사람들은 언제 눈치채게 될까? 빠르면 내년일 수도 있다."(양봉업자 노천식) '지난 겨울 꿀벌 60억여 마리가 사라졌다'. 시사인. 2022.3.31.[50]

3.31. 데이원컴퍼니, 우수 수강생 추천 제도 '제로베이스 리크루팅 서비스' 출시

"4개월 만에 만든 포트폴리오로 30대도 취업 막차 태워 보냈죠. 국비 교육에서 만드는 공장식 포트폴리오에 4개월 이상 쓰지 마세요." 'UIUX 디자인 스쿨'. 제로베이스.[51]

3.31. 디자인프레스, SME 매거진 《find》 창간

3.31. 뤼번 파터르, 『디자인 정치학』 출간

발행 – 고트 —— 디자인 – 오혜진

"무지해서도 자부해서도 안 될 것 같은 '정치'와 '디자인'이라는 영역을 오래 헤매야 한다면, 시작은 이 책으로 삼으면 산뜻할 것 같았다. 포만감보다는 허기를 주는 배움이 좋은 배움임을 오랜만에 기억해냈다."

50 https://www.sisain.co.kr/news/articleView.html?idxno=47118
51 https://zero-base.co.kr/category_dgn_camp/school_DG

김미래(편집자 소개글). 뤼번 파터르. 『디자인 정치학』.
이은선 옮김. 고트. 2022. p.236

3.31. 리디, 리디북스 서비스명 '리디'로 변경, 플랫폼 개편

"리디는 시작점인 동시에 오랫동안 원동력이 되어 준 책,
즉 '북스'라는 틀을 넘어보기로 했습니다. (…) '북스'를
뗌으로써 더 이상 책이 아닌 '이야기' 그 자체를 향해
나아가는 중이라고 선포한 셈입니다." ''리디북스'는 왜
'리디'가 되었을까'. 리디. 2022.4.1.[52]

3.31. 모쿠리, 『판타지 유니버스 캐릭터 의상 디자인 도감』 출간

발행 – 므큐

3.31.~9.4. 아모레퍼시픽미술관, 사진작가 안드레아스 거스키 개인전 〈안드레아스 거스키〉 개최

3.31. 의식주컴퍼니, 런드리고 BI 리뉴얼

디자인 – CFC

3.31. G&Press, 《Odd to Even Vol.4: 단계들》 발간

베이거하드웨어, 5주년 기념 오렌지색 폴딩 체어 제작

SK디앤디, 콘셉트 공유 주거 '에피소드 신촌 369'·'수유 838'·'강남 262' 입주 시작

위치 – 서울 노고산동·수유동·서초동

4월

4.1. 국립중앙박물관, 《박물관신문》(제608호)에 한경섭 디자인팀 디자인전문경력관 인터뷰 게재

> "(…) 박물관의 주요 유물에 주안점을 두고 자극적이지 않은 선에서 세련미를 추구하는 것이죠. 민간 미술관의 경우 홍보물 디자인에 있어 최신 트렌드를 반영하여 실험적이거나 파격적인 시도를 하려 하지만, 박물관은 대표되는 전시물이 잘 보이는 것을 최우선으로 해야 합니다."(한경섭) '찰나의 만남 사각 프레임의 예술 – 한경섭 국립중앙박물관 디자인팀 디자인전문경력관'. 국립중앙박물관 《박물관신문》. 2022.4.1.[53]

4.1. 대우건설, 푸르지오 써밋 콘셉트 하우스 '써밋 갤러리' 리뉴얼

위치 – 서울 대치동 —— 공간 디자인 – WGNB·mttb

4.1. 모나미 창업주 송삼석 명예회장 별세

4.1. 아모레퍼시픽, 해피바스 BI 리뉴얼

디자인 – 인피니트

4.1. 월간 《디자인》 4월호 테마 '2022-2023 CMF 디자인 사전'

> "바디 프로필 사진을 보고 있으면 '나도 한 번쯤은 저렇게 건강하고 멋있는 몸을 갖고 싶다'라는 생각이 자동으로 든다." 김예나. '바디 프로필의 빛과 그림자… 촬영을 앞두고 '현타'가 찾아왔다'. 교수신문. 2022.9.21.[54]

> "(…) 의지와 라이프스타일, 그리고 바디 프로필을 찍을 수 있는 경제적·시간적 여유를 상징한다. 강도가 올라간 미적 기준 또한 영향을 끼친다. (…) 모델이나 연예인에게

53 https://webzine.museum.go.kr/sub.html?amIdx=15059
54 http://www.kyosu.net/news/articleView.html?idxno=93974

요구되던 기준, 이를테면 납작한 배라든가 쪼개지는 등 근육 같은 요소를 이제는 일반인도 선망하고 쟁취하고자 노력한다." 이진송. '[이진송의 아니 근데] '내 맘대로 되는 건 내 몸뿐'… 저성장 시대의 현실을 먹고 자라난 딜레마'. 경향신문. 2022.2.4.[55]

"(…) 경제적, 사회적 자본이 상대적으로 부족한 MZ 세대에게 매력자본, 특히 타고난 외모가 아닌 노력을 통해 만들어갈 수 있는 바디 프로필은 매력적인 선택지가 될 수 있다. 자존감과 자기효능감, 차별화된 경쟁력 확보의 수단으로 바디 프로필에 주목하고 있는 것이다." 양선희. 「미디어가 재현하는 '바디 프로필 권하는 사회': MZ 세대를 중심으로」. 『한국소통학보』. 2023. 22(2). p.28

4.2. 싸이월드제트, '싸이월드' 앱 출시

위치 – 서울 성수동

4.4. 미미월드×헤지스, 미미 출시 40주년 기념 Y2K 콘셉트 '캡슐 컬렉션' 출시

4.5. 서주성(타르), 가야트리 스피박 『읽기』(리시올) 디자인

4.5. 아마존, '아리안스페이스' 등 3개 로켓 발사 업체와 인공위성 발사 계약 체결

4.5. 아트디렉터 서덕재·바리스타 박민규, 쿤스트 아카데미 테마 쇼룸·오피스 카페 '데스툴' 개장

위치 – 서울 연희동 —— 가구·공간 디자인 – 리파인드스튜디오

"독일에서 제가 본 풍경을 구현하고 싶었어요. 데스툴은

55 https://www.khan.co.kr/culture/culture-general/article/202202041 616005

제가 상상한 독일의 쿤스트 아카데미 공간이라고 볼 수 있죠."(서덕재) '독일 예술 대학을 옮겨 놓은 듯한 연희동 카페, 데스툴'. 디자인프레스. 2022.7.31.[56]

4.5. 카레클린트, 유닛형 탄화목 책선반 '701 북쉘프' 출시

4.5. 프로파간다, 《GRAPHIC #48: 워크룸 15년(2006-2021)》 발간

4.5. 아이브, 하이틴 콘셉트 싱글 앨범 〈Love Dive〉 발매

4.6.~4.16. 로파 서울×SWNA, 작업 과정을 주제로 두 번째 전시와 토크 프로그램 〈Liberal Office: Behind the scene〉 개최

　　　　장소 – 로파 서울

4.6. 새로운 질서 그 후…, 국내외 미술관 소장품 이미지 번역 웹사이트 '대체 미술관' 제작

　　　"대체 텍스트(alt text)는 'Alternative Text'의 줄임말로, 웹에 업로드한 이미지를 대체하는 글을 뜻합니다. 대체 텍스트는 웹페이지의 내용을 소리로 경험하는 경우나 이미지를 불러올 수 없는 상황 등에서 이미지의 내용을 시각적으로 묘사해 알려줍니다. 절대적이고 완전한 대체 텍스트란 존재하지 않습니다. (…) 대체 미술관은 이미지를 묘사하는 다양한 방식과 의견을 환영합니다." '대체 텍스트'. 대체 미술관.[57]

4.6. 우크라이나인들, 약탈당한 애플 기기의 '나의 찾기' 기능으로 러시아군 위치 추적

4.7. 6699프레스, 『고양이를 부탁해: 20주년 아카이브』(플레인 아카이브) 디자인

56 https://blog.naver.com/designpress2016/222835346370
57 https://afterneworder.com/altmuseum/kr/alttext.html

4.8. 국립박물관문화재단, 사유의 방 굿즈 '반가사유상 미니어처' 유사 상품 주의 공지 게시

4.8. 생활공작소 BI 리뉴얼

디자인 – ORKR

4.8.~6.26. 일민미술관, 기획전시 〈언커머셜: 한국 상업사진, 1984년 이후〉 개최

기획 – 윤율리 외 ── 그래픽 디자인 – 워크룸

"(…) 급격한 경제 성장이 이루어진 1980년대 이후
한국에서 상업사진이 성취한 독자적인 스타일을 조명하고
그 변화의 과정을 되돌아본다. 시장에서의 자유로운
경쟁과 진화가 이미지의 다른 조건을 압도하게 된
상황에서 상업사진은 폭발적으로 성장한 대중문화의
세례 속에 기호와 취향의 확산에 따른 미시사회적
변화를 양적으로 또 질적으로 추동한 주역이다."
《언커머셜(UNCOMMERCIAL): 한국 상업사진, 1984년
이후》. 일민미술관. 2022.4.8.[58]

4.9. 애플, 국내 세 번째 플래그십 스토어 'Apple 명동' 개장

위치 – 서울 남대문로2가 ── 공간 디자인 –
포스터앤파트너스

4.10. 롯데렌탈 차량 공유 서비스 '그린카', 서버 오류로 앱 먹통 사태

"비행시간 2시간 남았는데 문의 전화는 안 받고
공지사항도 없네요. 비행기 놓치면 그린카에서 책임지실
겁니까?"(그린카 이용자 B씨) "'휴일에 난리났다'
공유차량 탔다가 '봉변' 당한 사람들'. 헤럴드경제.
2022.4.10.[59]

58 https://ilmin.org/exhibition/《언커머셜uncommercial-한국-상업사
진-1984년-이후》

59 https://biz.heraldcorp.com/view.php?ud=20220410000249

4.11. 미국 정부, 여권에 제3의 성 '젠더 X' 표기 시행

4.11. 중앙대학교 첨단영상대학원, '온라인 동영상 서비스(OTT) 콘텐츠 특성화 대학원 지원사업' 선정, 'OTT 특성화 트랙' 신설

4.12. 한국영상자료원, 영화 공간 아카이빙 '한국 영화 현장 기록 사업' 시작

4.13. 보그 코리아, 〈뽀롱뽀롱 뽀로로〉 캐릭터 '루피' 2차 창작 캐릭터 '잔망 루피'와 가상 인터뷰

4.14. 네이버, 로봇 친화형 제2사옥 '1784' 공개

위치 – 경기 성남

"보통 로봇과 함께하는 삶이라고 하면 인간이 우선적으로 고려되고, 로봇은 인간을 돕는 것에 집중하여 설계되기 마련인데요. 1784는 '로봇의 자유로운 이동'을 사용자 편의성을 위한 최우선 과제로 설정하고, 이를 공간 디자인을 통해 적극적으로 해결했습니다." 류서환 Rye. '네이버 신사옥, 1784를 위한 여섯 가지 디자인'. 요즘IT. 2023.1.11.[60]

"프로젝트명은 해당 부지가 분당구 정자동 178-4번지인 점에서 따왔다. 이후 1784년이 제1차 산업혁명이 시작된 해라는 것에 착안, 사옥 이름을 1784로 정했다. 산업혁명으로 사람들의 일상이 획기적으로 달라진 것처럼 네이버도 기술력으로 사람들의 삶을 바꾸겠다는 포부를 담았다." '5천억 투입한 네이버 신사옥, '1784'로 이름 지은 이유가…'. 머니투데이. 2022.4.13.[61]

4.14. 소개팅 앱 '아만다'·'너랑나랑' 운영사 테크랩스 직원들, 무단 도용 사진으로 가짜 여성 계정 운영해 남성 회원 결제 유도하게 한 회사·대표 직장갑질119에 신고

60 https://yozm.wishket.com/magazine/detail/1860
61 https://news.mt.co.kr/mtview.php?no=2022041316410439880

4.14. CJ ENM, 티빙 BI 리뉴얼

디자인 – CFC

"티빙의 T와 뷰어의 V가 만나서 만들어지는 다양한 케미스트리를 상징하는 심볼을 형상화했다. (…) V에서 뻗어 나가는 스포트라이트를 표현하며, 팬덤의 취향을 반영한 다양한 오리지널 콘텐츠를 제공하고 있는 티빙의 강점과 서비스 지향점을 강조했다." '티빙, 브랜드 비주얼 개편! "뷰어(Viewer)에 포커스"'. CJ ENM 뉴스룸. 2022.4.14.[62]

"(…) 마지막까지 G의 형태를 만드느라 고생했어요. 너무 딱딱해 보이지 않으면서, 지적이고 경쾌한 느낌을 주려면 어떻게 해야 할지 고민하는 거죠. 픽셀의 '1포인트' 차이까지요. 작업을 하다 보면 오늘도, 내일도 답이 안 보여요. 그러다 '모레'에는 결국 보이죠."(전채리) '29CM, 티빙, 리멤버의 브랜드 디자인, 모두 '이 사람' 손에서 나왔다'. 중앙일보. 2023.5.6.[63]

4.14. 290만 달러에 팔린 잭 도시의 첫 트윗 NFT, 최고 응찰가 2.2이더리움(약 1만 달러)으로 폭락

4.15.~9.25. 김중업건축박물관, 김중업 탄생 100주년 기념 실감 콘텐츠 체험 전시 〈미디어 아키텍쳐: 김중업, 건축예술로 이어지다〉 개최

4.15.~5.20. 홍익대학교 시각디자인과, 디자이너 윤충근·장수영·민구홍·김대현·최기웅 초청 특강 개최

4.16. 김성현, 저시력자를 위한 본문 서체 '섬' 출시

4.17. 강태영·강동현, 2001년 이후 해외 학술지에 논문 게재한

62 https://www.cjenm.com/ko/news/티빙-브랜드-비주얼-개편-뷰어-viewer에-포커스

63 https://www.joongang.co.kr/article/25160467

고등학생 저자 980명 전수조사 보고서 공개

4.18. 승효상, 문재인 전 대통령 사저 설계

> 위치 – 경남 양산

4.18. 중앙재난안전대책본부, 사회적 거리 두기 전면 해제, 마스크 착용 의무 유지

4.18. 행정안전부, 국내 첫 특별지자체 '부산울산경남특별연합' 규약안 승인

4.19.~5.29. 롯데제과, 팝업 스토어 '2022 가나 초콜릿 하우스' 운영

> 위치 – 프로젝트렌트

4.20. 드니 올리에, 『반건축 反建築: 조르주 바타유의 사상과 글쓰기』 출간

> 발행 – 열화당

4.20. 메리 앤 스타니스제프스키, 『이것은 미술이 아니다』 개정4판 출간

> 발행 – 현실문화

4.21. 박기민, 키친 디자인 브랜드 'MMK' 런칭

> "(…) 창의성에 대한 갈증을 해소하고자 요리를 시작했는데 조리법은 물론 음식을 선보이는 모든 과정에 한 사람의 철학이 담겨 있다는 것을 알게 되었다. 또 재료를 구상하며 음식을 함께 나눌 사람들을 떠올리는 환대의 모든 과정을 상상해 보니 요리가 마치 공간 디자인처럼 느껴졌다."(박기민) '교집합을 합집합으로 만드는 디자이너 – 미식 공간 예찬 뮤지엄오브모던키친'. 《디자인》. 2022.11. p.67

4.21. 서울중앙지방법원, 을지로 노가리 골목 을지OB베어 강제 철거

"(…) 앞서 중소벤처기업부는 2018년 을지오비베어를
'백년가게'로, 서울시는 2015년 노가리 골목을
'서울미래유산'으로 선정했지만, 법원의 판결
앞에선 의미가 없었다." '을지로 '노가리 골목' 시초
'을지오비베어'. 결국 강제집행 철거'. 한겨레. 2022.4.21.[64]

"서울 을지로3가 골목에서 1980년 개업해 42년간
같은 자리를 지키고 있는 노포(老鋪)다. 처음으로
'노맥(노가리+맥주)'을 선보인 을지로 '노가리 골목'의
시초이기도 하다. (…) 강제집행 때 용역들을 막으며
을지OB베어를 도운 건 주변 상가의 이웃들이었다. 아버지
강씨 때부터 알고 지낸 이들로 60~80대가 주를 이뤘다.
안경과 자전거가 부서지기도 했다." '내몰릴 위기에 놓인
'백년가게' 을지OB베어'. 경향신문. 2022.4.17.[65]

4.21. 영화 〈위대한 계약: 파주, 책, 도시〉(김종신·정다운 감독) 개봉

4.21. 오세훈 서울시장, 세운상가 철거 및 고밀도 재개발 계획
'녹지생태도심 재창조 전략' 발표

"이번 전략에 따르면 첫 사업 대상지인 종묘~퇴계로 일대
개발의 중심에는 세운상가가 있다. 지난해 오 시장이
"피를 토하고 싶은 심정"이라며 10년 전 시장 재임 시절에
세웠던 개발 계획으로 되돌리겠다고 언급했던 곳이다."
'오세훈 "세운상가 철거하고 녹지 만들겠다"… 다시 혼돈
속 세운'. 경향신문. 2022.4.21.[66]

4.21. 읻다, 《교차 2호: 물질의 삶》 발간

4.22. 대통령취임준비위원회, '사동심결' 모티프 논란으로 취임식
엠블럼 교체

64 https://www.hani.co.kr/arti/area/capital/1039909.html
65 https://www.khan.co.kr/national/national-general/article/20220041
 70801001
66 https://khan.co.kr/local/Seoul/article/202204211657001

4.22.~10.16. 부산시립미술관, 기획전시 〈나는 미술관에 OO하러 간다〉 개최

4.24. SBS스포츠×아임닭, 헬스 앱에능 〈아임닭차고헬스〉 공개

4.25. 공정거래위원회, 가맹 택시 '콜 몰아주기' 관련 카카오모빌리티 제재 착수

4.25. 소설가 이외수 위암 투병 중 별세

4.25. 이광호(프롬더타입), 정병익 『생각은 양손잡이처럼』(북스톤) 표지 디자인

4.25. 중앙재난안전대책본부, 코로나19 감염병 등급 하향 조정(1급→2급)

4.27. 라스트마일 자율주행 로봇 스타트업 뉴빌리티, 230억 원 시리즈A 투자 유치

4.27. 우리은행 차장급 직원, 6년간 614억 원 횡령 혐의로 긴급 체포

4.27. 정은예, 한솔그룹 '신입 사원 웰컴 키트' 패키지 디자인

"상자를 뜯는 이~순간 (두둥!!) 여러분은 한솔인으로서
첫 여정을 시작하게 됩니다. 한솔 가족이 된 것을
환영합니다♥" 정은예. '한솔그룹 신입 사원 웰컴키트'.
2022.5.16.[67]

4.28. 국립경주문화재연구소·바둑TV, 신라 고분 출토 자갈돌이 바둑돌인지 확인하기 위한 실험고고학으로 바둑 대국 중계

4.28. 김유나(유나킴씨), 〈어느 정도 예술 공동체: 부기우기 미술관〉 전시 그래픽 디자인

4.28. 네이버, 뉴스 서비스에서 '화나요'·'슬퍼요' 등 감정 표현 버튼 삭제

4.28. 신덕호·김영삼·파벨 볼로비치, 제23회 전주국제영화제 포스터 디자인

4.28. 뉴·언·, 『·태·· ·디자인 페스·, 했으까?

> 발행 – 안그라픽스

4.29.~9.18. 국립현대미술관, 〈히토 슈타이얼 – 데이터의 바다〉 개최

> 장소 – 서울관
>
> "(…) 전시의 부제 '데이터의 바다'는 슈타이얼의 논문 「데이터의 바다: 아포페니아와 패턴 (오)인식」(2016)에서 인용한 것으로, 오늘날 또 하나의 현실로 재편된 데이터 사회를 성찰적으로 바라보고자 하는 전시의 의도를 함축한다." '히토 슈타이얼 – 데이터의 바다'. 국립현대미술관 온라인숍 미술가게.[68]

4.29.~7.31. 리디×코엑스몰 별마당길, 로맨스 판타지 웹툰 〈상수리나무 아래〉(서말·P 작, 김수지 웹소설 원작) 팝업 전시 개최

4.29. 박승일 외, 『한류 테크놀로지 문화』 출간

> 발행 – 한국국제문화교류진흥원

4.29. 스튜디오김거실, 몰트 바 '엠엠에스' 공간 디자인

> "(…) 어두운 조명 아래에서 위스키를 마시다 보면 긴장이 풀리고 느슨해지기 마련인데 다채로운 시각 요소로 촉각적인 경험까지 유도해 좀 더 감각적으로 바를 즐길 수 있다. 주재료는 아연 각파이프와 고밀도 탄화 코르크." '그 공간 속 가구는 누가 디자인했을까? – 스튜디오 김거실'.

68 https://www.mmcashop.co.kr/goods/goods_view.php?goodsNo=10 00001474

《디자인》, 2022.11. p.30

4.29. 카카오, 음성 기반 SNS '음(mm)' 10개월 만에 서비스 종료

4.29. KT, 채널 ENA 브랜드 리뉴얼

디자인 - 슈퍼베리모어

4.30. 오리온 '닥터유 단백질 바' 월 매출액 25억 원 달성

"오리온 종합 식품 브랜드 '닥터유'의 최근 성장세가 가파르다. 국내에서 오리온의 대표 효자 상품인 초코파이보다 높은 매출을 달성했다. 닥터유가 2008년 등장한 이후 14년 만에 처음이다." '오리온 '닥터유', 출시 14년 만에 국내서 초코파이 매출 앞질렀다'. 이투데이. 2022.12.4.[69]

4.30. CJ푸드빌, 한식 뷔페 프랜차이즈 '계절밥상' 마지막 오프라인 매장 코엑스몰점 폐점

굿퀘스천, 고강도 저임금 중년 여성 노동자 인터뷰 프로젝트 '교차로 프로젝트' 웹진 디자인·개발

"경력이 빼곡한 이력서보다 빈칸 이력서가 취업에 더 도움이 되기도 한다고. 내용이 기입되지 않은 이력서의 빈칸을 다양한 색으로 채워서 현 노동 구조가 얼마나 많은 여성 개인의 삶과 배경을 지우고 있는지 문제의식을 드러내고 싶었어요."(신선아) '중년 여성의 노동에 관하여 "교차로 프로젝트" ①'. 디자인프레스. 2022.6.27.[70]

정림건축문화재단, 10주년 기념 건축학교 VI, 교육용 키트 및 교재 리뉴얼

디자인 - 보이어

69 https://www.etoday.co.kr/news/view/2198858

70 https://blog.naver.com/designpress2016/222790612051

아티작, 홈 오피스를 위한 지류함 트롤리 가구 '도큐먼트 케이스' 출시

전은경 월간《디자인》디렉터 사임

5월

5.1.~11.30. 디올, 콘셉트 스토어 '디올 성수' 운영

위치 – 서울 성수동

"디올 성수를 한 마디로 표현하자면 '성수동 골목에서 만나는 파리'라 할 수 있다." '[더 하이엔드] 지금 한국에서 가장 핫한 공간, '디올 성수'의 관전 포인트'. 중앙일보. 2022.4.28.[71]

5.1. 전주국제영화제, 〈100 Films 100 Posters〉 디자이너 토크 개최

장소 – 팔복예술공장 ── 참여 – 김헵시바·양으뜸·인양

5.1. KBS 〈TV쇼 진품명품〉, '사의 찬미' 윤심덕 미공개 음반 2장 공개

5.2. 닷페이스, 6년 만에 해산 발표

"사업의 종료, 서비스의 종료라고 쓸 수도 있었을 말을 굳이 '해산'이라고 적었습니다. 이곳에 사람들이 모였고, 함께 무언가 멋진 것을 만들었고, 다시 다른 자리로 흩어진다는 감각을 공유하고 싶었어요." 조소담. 페이스북. 2022.5.6.[72]

"(…) 여성·장애인·성소수자·이민자를 비롯한 소수자 인권과 청년(노동 및 주거), 기후 위기와 환경, 동물권 등 다양한 영역에서 560개가 넘는 유튜브 영상을 제작해 왔다. (…) 닷페이스라는 미디어를 통해 유통된 콘텐츠는 한국 사회에서 꼭 필요한 목소리였다는 게 중요하다. 닷페이스 서비스의 중단은 그렇기에, 그 목소리들이 사라진다는 의미이기도 하다. (…) 닷페이스는 그동안 피플 멤버십 도입, 영상 포맷의 변경, 아티클 서비스, 쇼츠 제작 등의 실험을 지속해 왔으나, (…) 이처럼 수많은 실험에도 불구하고 안정적인 재정구조를 만들어내지

71 https://www.joongang.co.kr/article/25076832
72 https://www.facebook.com/showdami/posts/7544208808987748

못했다는 점 또한 씁쓸한 대목이다." '[논평] 문 닫는 닷페이스, 한국 사회의 불행한 언론 환경을 보여준다'. 언론개혁시민연대(티스토리 블로그). 2022.5.4.[73]

5.2.~5.15. 주얼리 브랜드 넘버링, Y2K 테마 팝업 스토어 'Heart on NMBR' 운영

> 장소 – 갤러리아 명품관 WEST

5.3. 넥슨, 국내 최초 게임 서브 브랜드 '민트로켓' 런칭

5.3. 오늘의집, USM·프리츠한센·레어로우 등 입점한 '프리미엄 전문관' 신설

5.4. 민구홍매뉴팩처링, 한–스위스 수교 60주년 기념 로고 디자인 프로젝트 '멋 벗(Cool Friend)' 웹사이트 디자인

5.4.~9.25. 서울생활사박물관, 어린이날 100주년 기념 놀이 문화 체험 전시 〈우리 같이 놀자〉 개최

5.5. 레고랜드 개장

> 위치 – 강원 춘친

5.5. 스마트팜 스타트업 만나CEA, 농업 복합 문화 공간 '룻스퀘어' 개장

> 위치 – 충북 진천

5.5. 어린이날 100주년

5.5. 킨포크, 슬로 뷰티 브랜드 '킨포크 노츠' 한국에서 최초 런칭

> 〈킨포크 노츠〉는 "향기로 쓰는 나만의 이야기, 슬로우 리츄얼"을 테마로 한 슬로우 럭셔리 & 뷰티 브랜드로서 'Designed in Denmark, inspired by Parisian scents and Korean Beauty'라는 테마로 (…) 4가지 향의

73 https://www.mediareform.co.kr/966

핸드크림과 3가지 향의 로션/워시 세트를 최초로
선보입니다." 'KINFOLK NOTES'. KINFOKLK.[74]

5.5.~6.18. 하우스비전 제작위원회·만나CEA, 〈하우스비전 2022 코리아 전람회〉 개최

장소 – 룰스퀘어 —— 디렉터 – 하라 켄야

5.7. 매거진 시대, 박선우 포트폴리오 3종 '어른이날 선구자 K!T' 출시

5.7. 배우 강수연 별세

5.8. 건축 작가 신지혜 별세

"아빠가 지은 집에서 태어나 열두 번째 집에서 살고 있다.
대학에서 건축학을 전공하고 건축 설계 사무소에서
일했다. 『0,0,0』과 『건축의 모양들 지붕편』을
독립출판으로 펴냈다. 건축을 좋아하고, 건축이 가진
사연은 더 좋아한다. 언젠가 서울의 기괴한 건물을
사진으로 모아 책을 만들고 싶다." 신지혜. 『최초의 집
– 열네 명이 기억하는 첫 번째 집의 풍경』. 유어마인드.
2018. (책날개 작가 소개)

5.8. 모트모트, 디지털 플래너 템플릿 출시

5.8. 시인 김지하 별세

5.8. 테라폼랩스 가상자산 '테라'·'루나' 폭락 사태

"이 시소를 받쳐주는 건 알고리즘에 대한 '신뢰'입니다.
테라가 약해지면 루나가 받쳐주고, 루나가 떨어지면
테라가 밀어 올려줄 것이라는 믿음이 알고리즘을
유지합니다. 그런데 그 믿음이 '어떤 계기'로 무너진다면?
'테라든 루나든 가상 세계의 휴짓조각일 뿐'이라는
불신이 커진다면? (…) 이때부터는 테라와 루나가 서로를

끌어내립니다." '[테라·루나, 암호를 풀다]② "1억이
1,000원으로"… 테라·루나가 어쩌다?'. KBS 뉴스.
2022.6.4.[75]

"더욱 우려되는 것은 루나가 이렇게 폭락한 와중에도
단기차익을 노리는 사람들이 뛰어들고 있다는 것이다.
실제로 루나가 폭락한 다음 날에도 국내 최대 암호화폐
거래소인 업비트(Upbit)에서 루나는 1,633억 건이나
거래됐다. (…) 가상자산 거래소 및 관련 기업들을 보면
책임에 대한 얘기는 없이 자율만을 주장하는 모습을 종종
목격할 수 있었다. "사업은 자유롭게 하게 해주되 책임은
정부가 져주세요" (…) 위험성에 대한 면밀한 분석 없이
각종 미사여구로 대중의 투자심리를 부추기기만 하는
홍보형 기사들을 남발한 언론은 이번 사태의 공범이나
다름없다. (…) 영국의 경제학자 프랜시스 코폴라가
알고리즘 기반 스테이블 코인의 운영방식이 불안정하다고
지적하자, 권 대표는 "난 가난한 사람들과 논쟁하지
않는다"고 답하기도 했다. (…) 루나–테라 폭락 사태는
개발진의 오만, 언론의 부추김, 투자자의 탐욕, 그리고
관련 업계의 자성 능력 부족 및 정부의 안이한 태도가
복합적으로 작용해 일어난 인재(人災)이며, 충분히 다시
또 반복될 수 있다." 김승주. '[긱스] 역대급 '코인 붕괴' 왜
발생했나… 루나 사태 A to Z'. 한국경제. 2022.5.28.[76]

5.9. 문재인 전 대통령 퇴임

5.9.~7.10. 예일, 팝업 스토어 '유니버시티 댄 그로서리 & 델리' 운영
장소 – 무신사 테라스 성수

5.9. 유엑스리뷰 리서치랩, 《UX 리뷰 VOL.1: 당근마켓》 발간
"'세계 최초로 UX에 집중한 매거진'을 캐치프레이즈로

75 https://news.kbs.co.kr/news/pc/view/view.do?ncd=5478305
76 https://www.hankyung.com/article/202205259979i

들고나온 'UX 리뷰'는, 만든 사람(브랜드)의 관점에서가 아니라 사용자의 관점으로 접근한다. 이를 위해 40여 명의 당근마켓 사용자를 인터뷰해 이들의 경험과 감정을 풀어낸다." '[신간] UX 리뷰 매거진: Vol 1 당근마켓'. 문화경제. 2022.6.3.[77]

5.9.~7.29. 틸테이블×레어로우×선데이플래닛47, 팝업 스토어 'No Plants No Planet™' 운영

장소 - 틸테이블 쇼룸

5.10. 애플, '아이팟 터치' 단종

"애플의 그렉 조스위악 월드와이드 마케팅 담당 수석 부사장은 "아이팟이 도입한 음악 청취 경험은 애플의 모든 제품에 통합됐다"며 "오늘날 아이팟의 영혼은 계속 살아가고 있다"며 아이팟 단종에 대한 소감을 전했다." ''추억의 MP3' 이제 역사 속으로⋯ 아이팟, 21년 만에 단종'. 매일경제. 2022.5.12.[78]

5.10. 윤석열 제20대 대통령 취임

5.10. 윤석열정부, 청와대 민간 개방

5.10. LG전자, 선반형·블라인드형 투명 OLED '셸프'·'블라인더' 공개(SID 2022)

5.12. 공원컴퍼니 쇼룸 개장

위치 - 서울 한남동·경기 수원

5.12. 신일전자, 1980년대 디자인 레트로 선풍기 출시

77 http://weekly.cnbnews.com/news/article.html?no=143718
78 https://www.mk.co.kr/economy/view/2022/420840

"국산이죠~~ 신일 선풍기는 믿고 씁니다. ㅎㅎ
저희 집 선풍기도 신일이네요!" @my_star(댓글).
'[#신일] 신일에서 레트로 선풍기 쿨~하게 쏜다 🌀 |
미려하고 견고한 신일선풍기 | #국산브랜드 #레트로
#선풍기'. 신일 Plug on AIR(유튜브). 2022.5.20.[79]

"레트로의 향수를 담았지만 기능 부분과 편의성 부분을
고려하지 않은 가격 (…)" @user-fl6mo3fn5s(댓글). '쓸
데 없이 고퀄 레트로 복고풍 신일 선풍기 디자인이 너무
심쿵하잖아! 내돈내산내맘리뷰'. 말방구실험실(유튜브).
2022.5.28.[80]

5.12.~6.2. 이아름·전혜정, YPC 비평 스튜디 '귀여움 연구모임' 진행

"귀여움이라는 기호, 귀엽다는 감정에 대해 문화적, 학술적
관점에서 다룬 연구들을 살펴보고 한국과 한국 밖의
문화 현장에서 나타나는 귀여움의 양상과 이를 이해하는
방법에 대해 이야기를 나누어 봅니다." '귀여움 연구
모임'. YPC.[81]

5.12. 저스트스튜디오 쇼룸 개장

위치 – 서울 초동

5.13. 스튜디오페시×라익디스, 다이닝 퍼니처 '데일리 시리즈' 런칭

5.13. 이도타입, 기록 앱 '울프' 제작

5.14. 세계 2위 밀 생산국 인도, 러시아의 우크라이나 침공 및 폭염으로 인한 작황 악화로 밀 수출 금지 조치

5.14.~5.29. 스페이스로직×코사이어티, USM 할러 시스템 전시 〈Workplace for Inspiration〉 개최

79 https://www.youtube.com/watch?v=KgZGNTkUZCM
80 https://www.youtube.com/watch?v=0Vx8ALPx_ds
81 http://yellowpenclub.com/program/265

장소 – 코사이어티 서울숲점

5.14. 이예주, 한국영화아카데미 장편 과정 14기 졸업영화제
〈KAFA Films: Feature Film Program〉 포스터 디자인

5.15. 오동석, 관점 총서 1 『대칭성』 출간

발행 – 엠디랩프레스

"말로 형용하기 어려운 것이나, 흔적으로 사라지고 마는
것들. 예컨대 머릿속을 맴도는 색감 같은 것들도 정확한
수와 그래프로 구현할 수 있으면 참 적확하고 편리할
것이란 생각이 잠시 스쳤다. (…) 그가 처음 표현하고자
했던 색이 실제 종이에 인쇄되었을 때 눈으로도 비슷하게
보이려면 필수적인 데이터 변화를 거치게 될 것이다.
그리하여 분명 같은(사실 다르지만 눈으로 구별하기
어려울 정도로 비슷한) 색은 두 가지 서로 다른 데이터를
갖는다." 오동석. 『관점총서 1호: 대칭성』. 엠디랩프레스.
2022. p.170

5.15. 프로파간다, 『한글 레터링 자료집 1950–1989』 개정판 출간

5.16. 랩엠제로, 《매터 매거진》 창간

"소재에 관심 갖게 되면 이 소재가 무엇으로 만들어졌고,
누가 만들었으며 버려지면 어떻게 되는지, 제품의 처음과
끝이 보이면서 세상을 이해하는 데 도움이 될 거라고
생각해요."(신태호) '친환경이라는 말은 곧 사라질
겁니다. | 인터뷰: 랩엠제로'. 논라벨 매거진. 2023.5.23.[82]

5.16. 러닝, 구교환 모델로 〈상수리나무 아래〉 CF 가이드 영상 공개

"상수리 구교환 필모에.추가해야 함" @user-
xj7gg7ns2o(댓글). '"내가 널… 귀찮아한다고?" | 구교환

X 상수리나무 아래 EP.1'. 리디 RIDI(유튜브). 2022.5.13.[83]

"'상수리나무 아래'는 국내 로맨스 판타지 장르 중 최고 화제작이자 글로벌 팬덤까지 확장하며 인기를 입증하고 있는 작품. 원작 웹소설 영문판이 북중미·유럽 5개국 아마존 베스트셀러에 오르며 연일 화제를 불러일으키고 있다." "'최고의 대세" 구교환, 리디 '상수리나무 아래' 모델 발탁'. 조선일보. 2022.5.3.[84]

5.16. 실시간 코로나19 통합 정보 사이트 '코로나 라이브', 사회적 거리 두기 해제로 운영 종료

5.16. 에몬스가구 BI 리뉴얼

디자인 – 펜타브리드

5.16. BYC×동그람이, 'BYC 보디드라이 반려견용 쿨런닝' 출시

"#반려견도_쿨런닝이_필요해!

#개리야스 출시

우리 아이도 런닝 입고 소파에 누울 권리가 있습니다🙂"

@byc.official. 인스타그램. 2022.5.17.[85]

5.17. LG전자, 돌출 최소화한 창문형 에어컨 '휘센 오브제컬렉션 엣지' 출시

5.18. 니르 이얄, 『훅 – 일상을 사로잡는 제품의 비밀』 출간

발행 – 유엑스리뷰

"훅 모델은 트리거, 행동, 가변적 보상, 투자라는 4단계

83 https://www.youtube.com/watch?v=uCuxgzATjW8

84 https://www.chosun.com/entertainments/entertainphoto/2022/05/03/QW7GXBXD2G4KNQOJJB2ATTVVJ4

85 https://www.instagram.com/p/CdpFIqcPnHr

과정으로 이루어진다. 이 과정을 제대로 반복하기만
한다면 기업이 원하는 대로 사용자의 '습관'을 만들 수
있다. 아이폰의 카메라, 트위터의 공유 버튼, 아마존의
가격 비교, 핀터레스트의 스크롤링 등은 사용자의
문제를 재빨리 감지해 해결책을 제시한 기업들의 영리한
결과물들이다." '훅'. 유엑스리뷰.[86]

5.18. 스튜디오웬, 24번째 '오만시계' 출시

5.18. 제너럴그래픽스, 달차 귀리 음료 '디어오트' 브랜딩

5.19. 서울 이촌동 거주자 모씨, 공간 대여 플랫폼에서 '한강뷰 아파트 체험' 150분 프로그램 38,000원에 판매해 화제

"(…) 먼저 "본인이 취득한 부동산을 활용해 별도 수익을
올리다니, 똑똑하고 참신한 것 같다. 기존 에어비앤비와
다를 바 없지 않느냐"는 반응이다. 반면 "현대판 봉이
김선달 아니냐, 돈 받고 집 자랑하겠다는 심보다", "역시
부동산에 미친 나라답다"는 비판도 적지 않다." '38,000원
내고 한강뷰 아파트 3시간 체험하세요~'. 땅집고.
2022.5.24.[87]

"진행 순서는 ▲아이스브레이킹 ▲한강뷰 아파트 체험
1부 민감도 체크 ▲한강뷰 아파트 체험 2부 호스트와
질의응답 ▲한강뷰 아파트 체험 3부 혼자만의 시간
▲한강뷰 아파트 4부 미래에 관한 대화 ▲한강뷰 라이프
체험 및 친목·네트워킹으로 (…) 집주인은 프로그램들을
통해 소음, 공기의 청결도, 조도 등 집을 고를 때
기준이 되는 생활 여건과 함께 한강뷰 아파트를 구하는
비법을 전한다." ''한강뷰 아파트' 150분 체험, 얼마를

86 https://uxreview.net/business/?q=YToxOntzOjEyOiJrZXl3b3Jkc3X3R
5cGUiO3M6MzoiYWxsIjt9&bmode=view&idx=14248673

87 https://realty.chosun.com/site/data/html_dir/2022/05/23/202205
2302176.html

지불하겠습니까'. 국민일보. 2022.5.21.[88]

5.19. 젝시믹스 운영사 브랜드엑스코퍼레이션, 운동 O2O 플랫폼 '국민피티' 베타 서비스 런칭

5.19.~6.6. 현대자동차, '팰리세이드 하우스' 운영

위치 – 서울 익선동

5.20. 이경민(플락플락), 제10회 디아스포라영화제 그래픽 디자인

5.20. 한지인, 『ESG 브랜딩 워크북』 출간

발행 – 북스톤

5.20. CJ ENM 푸드·라이프스타일 채널 '올리브' 폐국, 'tvN 스포츠'로 변경

5.21. 베어로보틱스, 서빙 로봇 '서비 리프트' 공개

5.21.~6.12. GS25, 팝업 스토어 '갓생기획실' 운영

위치 – 서울 성수동

"(…) 갓생러(하루하루 최선을 다해 살아가는 사람)의 모습을 주제로 GS25 가상 인물인 'Z세대 직장인 김네넵'의 일상생활 속 공간이 구현됐다. 직장인들이 가장 많은 시간을 보내는 사무실·탕비실·퇴근길 상점·개인방 등 4개의 공간으로 구성됐다." 'GS25, 성수동에 팝업 스토어 '갓생기획실' 21일 오픈'. 뉴스와이어. 2022.5.18.[89]

5.21. LP 바 '뮤직컴플렉스서울' 개장

위치 – 서울 관훈동

5.23. 경기도 이천 골프의류 물류센터 화재

88 https://news.kmib.co.kr/article/view.asp?arcid=0017099308
89 https://www.newswire.co.kr/newsRead.php?no=944671

5.23. 반다이남코코리아, 1997년 디자인 '다마고치 오리지널' 국내 출시

> " 🚀NEW 🚀다마고치 오리지널 발매!
> 🖤어릴 적 추억 가득 #다마고치가 돌아왔다!
> 🖤알에서 태어나는 나만의 펫, 다마고치 💕
> 🖤놀아 주고 밥도 주고 청소도 해주세요!" @BNKRmall.
> 트위터. 2022.5.23.[90]

5.23. 아모레퍼시픽, SCM 통합 기지 내 제품 생산 체험 공간 '아모레 팩토리' 개장

> 위치 – 경기 오산 ⸺ 공간 디자인 – 포스트스탠다즈 ⸺
> 그래픽 디자인 – MHTL

> "공장의 실제 모습을 구현하거나 일부 제품을 비치하여
> 현장에서 방문객이 바로 제품을 체험할 수 있게 하고,
> 유휴 장비를 전시하여 현장성을 더했다." 'iF 디자인
> 어워드 2023 수상작 – 아모레퍼시픽'. 《디자인》. 2023.6.
> p.182

5.23. 유엔난민기구, 전 세계 강제 이주민 1억 명 돌파 발표

5.23. 풀무원푸드앤컬처, 비건 인증 레스토랑 '플랜튜드' 개장

> 위치 – 서울 삼성동(코엑스몰 내)

5.25. 김동현, 사진집 『멋 MUT – Street Fashion of Seoul』 출간

> 발행 – 미화출판사 ⸺ 디자인 – 금종각

5.25. 정멜멜, 사진 에세이 『다만 빛과 그림자가 그곳에 있고』 출간

> 발행 – 책읽는수요일

5.25. 최범, 『디자인 연구의 기초』 출간

> 발행 – 안그라픽스

5.25. 콤플렉스, 『올해의 스니커즈』 출간

　　　발행 – 워크룸프레스

5.25. 프로파간다, 『삽화의 시대』 출간

　　　디자인 – 헤이조

5.26. 스캐터랩, AI 챗봇 '이루다' 안드로이드 앱 '너티'로 1년 만에 재출시

5.26. 투게더운용, 대전 백화점세이 1,700억 원에 인수

5.27. 한글꼴연구회·AABB, 《가나다라 7: 종이 밖으로》 발간

　　　"30년 전은 어땠을까? 지금보다 한글 타이포그래피에
　　　대한 논의가 미진할 때 선배들은 어떤 처음을 겪었는지
　　　궁금했다. 92년부터 기록된 세미나 자료에는 낯익은
　　　이름과 용어가 많다." 최지호. '한글꼴연구회 30주년'.
　　　《가나다라 7: 종이 밖으로》. p.359

5.28. 박찬욱, 〈헤어질 결심〉으로 칸 영화제 감독상 수상

5.28. 빌드웰러, 쇼룸 '빌드웰러 커뮤니티 센터(BCC)' 이전 재개장

　　　위치 – 서울 중곡동

5.28. 서울 지하철 신분당선 강남~신사 구간 3개 역, 경전철 신림선 11개 역 개통

5.28. 양수현, 수영 모자 브랜드 '레디투킥' 런칭

5.29. 휠체어 탄 할머니로 분장한 30대 남성, 프랑스 루브르박물관에서 레오나르도 다 빈치 〈모나리자〉에 케이크 투척

5.30. 네이버 클라우드, 기업 업무 포털 '워크플레이스' 개편, 전자세금계산서 기능 신설

5.30. 산돌, 폰트 이미지 검색 앱 '폰트폰트' 출시

5.31. 정재완(사월의눈), 북토크 '사월의눈 사진책 디자인에 관하여' 진행

　　　　장소 – 카페 리프레쉬먼트

글로벌 피트니스 브랜드 'F45 코리아' 공식 출범, 가맹 사업 시작

김씨네 과일가게, 과일 티셔츠 디자인

삼성전자, '제습기 출시 계획 없다' 공언 5년 만에 '인버터 제습기' 출시

> "하지만 지난해부터 제습기 시장이 다시 살아날 조짐을 보이자, 삼성전자도 태도를 급격하게 바꿔 올해 신제품을 5년 만에 출시했다. 최근 몇 년새 이상기후 여파로 습도가 높은 기간이 늘어나자 에어컨만으로 제습기를 대체할 수 없다는 인식이 생겨났기 때문이다." '"제습기 출시 계획 없다더니" 5년 만에 말 바꾼 삼성전자… 왜'. 아이뉴스24. 2022.6.15.[91]

파주타이포그라피배곳, 모노클 디자인 어워드 '가장 특별한 디자인 학교' 수상

한국학생복산업협회–버버리, 체크무늬 교복 상표권 침해 문제 조정, 전국 200여 개 학교 디자인 변경 결정

91　https://www.inews24.com/view/1490720

6월

6.1. 국립중앙도서관, 온라인 자료 수집 관련 고시 개정해 웹소설·웹툰 체계적 수집 근거 마련

"그동안 웹툰과 웹소설의 경우 출판물 형태로 나와야 납본 대상이 됐다. 하지만 이번 고시 개정으로 온라인 연재 상태의 웹툰, 웹소설도 수집이 가능해졌다." '국립중앙도서관, 웹툰·웹소설·음원 수집 확대'. 서울신문. 2022.6.7.[92]

6.1.~6.5. 대한출판문화협회, 2022 서울국제도서전 개최

장소 – 코엑스 —— 웹사이트 디자인·개발 – 커머너즈 —— 〈한국에서 가장 아름다운 책〉 전시 기획·디자인 – 김형진·유현선(워크룸)

6.1. 백희원, 『뛰어놀며 운동장의 기울기를 바꾸기』 출간

발행 – FDSC

6.1. 〈애프터 양〉(코고나다 감독) 국내 개봉

6.1. LG전자, '올레드 에보' 출시

"TV 주변 복잡한 기기와 전선에 불편함을 느끼는 사용자를 위한 맞춤형 수납 공간도 적용했다. TV 후면에 탈부착이 가능한 액세서리 수납함을 이용하면 셋톱박스·멀티탭 등 주변 기기들을 보관할 수 있다." 'TV 후면에 책꽂이… LG전자 '올레드 에보' 출시'. 서울경제. 2022.6.1.[93]

6.2. 문화과학사, 《문화/과학》 30주년 특집호 《문화체제와 1990년대》 발간

"1992년부터 1997년에 이르는 시기, 문화는 그 어느 때보다 자유롭고 향기로웠다." 박현선 외. '110호를 내며:

92 https://www.seoul.co.kr/news/newsView.php?id=20220608024002
93 https://www.sedaily.com/NewsView/2672SDLRUM

『문화/과학』 30년, 지적 생산의 연대기'.《문화/과학》 110호. 2022. p.29

↳ "90년대를 지나간 시대의 분절로 회고하는 것이 아니라 한국사회의 문화적 행위 전략과 상호 작용의 방식을 일정하게 조정하는 틀로서 '문화적 체제(cultural regime)'라고 구상하는 것입니다."(박현선) '[특별좌담] 『문화/과학』과 문화연구와 나'.《문화/과학》110호. 2022. p.214

6.2. 북저널리즘,《스레드 Issue 1: Food》발간

6.2. CJ제일제당, 식물성 대체유 '얼티브' 출시

6.3. 고용노동부, 직종별·직급별 성별 임금 현황 대신 '전체 남녀 평균'만 제출하도록 남녀고용평등법 시행규칙 개정

↳ "기업이 부담을 느낀다는 이유다." '[여성의 날 115주년인데] 뒷걸음질하는 남녀 임금평등정책'. 매일노동뉴스. 2023.3.6.[94]

↳ "성별 임금 격차를 제대로 이해하려면 당연히 직종별· 직급별 격차에 대한 데이터가 필요하다. 이제는 세부사항을 뭉뚱그려 단지 전체 평균만 비교할 수 있게 된 것이다." 김정희원. '중요 정보 가린 윤 정부… '실용' 내세워 국가폭력 정당화'. 오마이뉴스. 2022.11.21.[95]

6.3. 대한변호사협회, 변호사 정보 제공 앱 '나의 변호사' 출시

↳ "로톡과 비슷한 기능을 하고 있으나, 변호사들로부터 별도의 광고비나 중개료를 받지 않는다는 점에서 차이점을 보이고 있다. (…) 신뢰성도 높다. 해당 플랫폼은 변협이 직접 운영하며, 변호사의 경력 등 플랫폼에

94 https://www.labortoday.co.kr/news/articleView.html?idxno=213768
95 https://www.ohmynews.com/NWS_Web/Series/series_premium_pg.aspx?CNTN_CD=A0002881646

올라오는 정보는 별도도 증빙자료를 통해 검증하고
있다는 설명이다. (…) 수임료 비공개도 단점으로 꼽힌다.
변협은 "변호사 보수에 대한 기준은 확립돼 있지 않다"며
"변호사는 상인이 아니고, 가격 경쟁을 위한 사이트가
아니다"라며 수임료 비공개에 대한 이유를 밝혔다." '나의
변호사 vs 로톡 경쟁 본격화… 소비자 입장서 차이점은?'.
한국경제. 2022.3.29.[96]

6.3. 오브젝트, 엽서 편집매장 '포셋' 개장

위치 – 서울 연희동

"포셋이라는 이름은 엽서(postcard), 종이(paper),
포스터(poster) 등 종이의 물성과 기록성이 떠오르는
단어를 조합한 신조어다." '엽서도서관으로 당신을
초대합니다: 포셋 연희'. 비애티튜드.[97]

"'우체국 옆에 포셋을 만들어야겠다'고 의도한 것은
아니었지만 포셋 가까이에 우체국이 있어서 좋습니다."
'얇은 종이 한 장이 둘도 없는 보물이 될 때, 포셋'. 헤이팝.
2022.10.20.[98]

6.3. 웹툰 작가 사자솜, 작업실 겸 굿즈 매장 '사쟈스토어' 개장

위치 – 경기 오산

6.7. 김동신(동신사), 정한아 시 산문집 『왼손의 투쟁』(안온북스) 디자인

"출판계에서는 흔히 책의 왼쪽 페이지를 '좌수', 오른쪽
페이지를 '우수'라고 부르는데요, 여기서 아이디어를 얻어
어떤 글은 좌수에만, 어떤 글은 우수에만 인쇄되도록
디자인했습니다. 양면을 다 쓰는 글도 있습니다."

96 https://www.hankyung.com/article/202203298945i
97 https://beattitude.kr/review/place-poset
98 https://heypop.kr/n/42670

@dongshinsa. 인스타그램. 2022.6.13.[99]

6.7. 런드리고, 경기 군포에 대규모 세탁 스마트팩토리 설립

"동네마다 한두 개씩 존재하던 오프라인 세탁소들이 점차 사라지고 그 자리를 온라인 세탁 플랫폼들이 대체해 나가고 있다." '국내 세탁시장 판도 뒤흔드는 모바일 세탁 플랫폼⋯ 런드리고 vs 세탁특공대'. 더스탁. 2022.11.24.[100]

6.7. 산돌, 폰트 큐레이션 패키지 '로맨스 판타지 완전정복!' 출시

"오늘부터 내가 바로 로판 여주·남주✨! (⋯) 셀렉샵 〈로맨스 판타지 완전정복!〉으로 상상하던 로판 세계관을 완성시켜 보자아~" @sandollcloud. 인스타그램. 2022.6.15.[101]

6.7. 서울교통공사, 강남·시청·건대입구 등 50개 지하철역명 병기 입찰 공모

6.8. 방송인 송해, 향년 95세로 별세

6.8. 중앙재난안전대책본부, 해외 입국자 자가 격리 전면 해제

6.9. 대미역결피나, 대위리구배 스국동 부스나 공도장장 사림호 조금도

6.9.~7.5. 코닥어패럴, 팝업 스토어 운영

장소 – 이스트사이드바이브클럽

6.10. 시몬스, 제페토에 '시몬스 그로서리 스토어' 개장

6.10.~6.26. 예페 우겔비그·다다 서비스, 〈패션전시〉 기획

장소 – 국립현대미술관 창동레지던시 —— 전시 디자인 –

99 https://www.instagram.com/p/CevRmXDPAus
100 https://www.the-stock.kr/news/articleView.html?idxno=17438
101 https://www.instagram.com/p/Ce0f_Xipb6d

OOST

6.10. 최혜진, 버지니아 울프 산문선(열린책들) 디자인

6.10. 핼 포스터, 『소극 다음은 무엇? – 결과의 시대, 미술과 비평』 출간

발행 – 워크룸프레스 —— 디자인 – 유현선

"저자는 역사는 한 번은 비극으로, 그다음은 소극笑劇으로
반복된다는 마르크스의 논리를 지나 현실의 질서와
제도를 깨부수는 힘을 통해 소극 다음에 올 시간을
내다본다. 그래서 책 전체적으로 '다음' 또는 '이후'가
궁금한 장치를 적용했다."(유현선) '소금, 후추 없이도
충분한 북 디자인 – 유현선'. 《디자인》. 2022.10. p.86

6.10. SK매직, 14년 만에 건조분쇄식 음식물 쓰레기 처리기
'에코클린' 출시

"먹을 땐 마냥 즐겁지만,
치울 때는 한숨만 나오는 음식물 쓰레기 👺
에코클린과 함께라면 세상 편리해지는
음처기 있삶의 라이프를 확인해 보세요! 👀" SK매직.
'[SKmagic] SK매직 너 없삶? 나 있삶! 음식물 스트레스가
음~쓰지는 매직 👹'. SK매직(유튜브). 2022.6.15.[102]

"한두 달 쓰고 7개월째 방치 중입니다…." @user-
gu4ru7qu3q(댓글). 'SK매직 에코클린 건조분쇄형 음식물
쓰레기 처리기 사용 후기 스마크카라와 비교'. 재미난
과학(유튜브). 2022.10.21.[103]

6.11. 〈범죄도시2〉(이상용 감독), 코로나19 발생 이후 최초 천만
관객 돌파

6.11. 카레클린트×최중호스튜디오, 거실·다이닝 가구 시리즈 'JC' 런칭

102 https://www.youtube.com/watch?v=B_gdRGOPSVQ
103 https://www.youtube.com/watch?v=yQO7iEEXmr0

6.14. 방탄소년단, 팀 활동 잠정 중단 발표

6.14. 존 콜코,『공감의 디자인』출간

발행 – 유엑스리뷰

6.15. 그래픽하,《Magazine Q.t #2: Type》발간

6.15. 마이크로소프트, 인터넷 익스플로러 서비스 지원 종료

"결국 2002년, 브라우저 시장은 익스플로러6이 96%의
점유율을 보이며 독점하는 상황에 이르렀다. (…)
주기적인 업데이트로 사용자에게 최적화된 UI를
제공하는 마이크로소프트의 모습은 찾아볼 수 없었다.
심지어 마이크로소프트는 웹 브라우저 개발팀을 해체하며
"익스플로러6이 마지막이며 익스플로러7은 없다"라고
말하기도 했다. 넷스케이프는 몰락했고, 익스플로러의
경쟁자는 없었다. (…) 2008년 12월, 구글은 크롬을
출시했다." '인터넷 그 자체였던 익스플로러, 이젠 안녕'.
디지털 인사이트. 2021.7.2.[104]

"故 Internet Explorer
1995. 8. 17 ~ 2022. 6. 15
He was a good tool to download other browsers."
정기용. 인터넷 익스플로러 추모비(경북 경주)

"웹에서 특정 작업을 하는 데 IE가 아닌 그 외
브라우저로는 정상적인 작업이 불가능한 경우가 있는
것이다. 이는 해당 애플리케이션이 IE에서만 정상
동작하도록 처음에 만들어진 후 패치 등 유지보수 작업이
이뤄지지 않았기 때문으로 (…)" 'MS '인터넷 익스플로러'
지원 종료됐지만… "IE로 접속하세요" 안내 여전'.
컴퓨터월드. 2022.7.1.[105]

104 https://ditoday.com/인터넷-그-자체였던-익스플로러-이젠-안녕
105 https://www.comworld.co.kr/news/articleView.html?idxno=50
629

6.15. 미 연방준비제도, 기준금리 1.00%→1.75% 인상 결정 (12.15. 4.50%)

6.15. 스페이스몬스터컨텐츠, 우주 테마 스토어 'ESC by SMON' 개장

> 위치 – 서울 역삼동

6.15. GS리테일×힛더티, GS25 힙플레이스 입점 프로젝트로 '슈퍼말차라떼'·'슈퍼말차초코콘' 출시

6.17.~6.19. 예술고래상회, 〈그림도시 The Last Scene: See You Again!〉 개최

> 장소 – 문화역서울284

6.17. 이기준, 장정일 『신악서총람』(마티) 디자인

> "표지 디자인을 맡아준 이기준 디자이너는 세 개의 각기 전혀 다른 시안을 보여주며 이 첫 번째 시안에 목소리를 실었습니다. 그런데 마티의 편집자들도 모두 이 시안을 선택했습니다." 🗣 팔랑. '[각주 44호*] 준비했어요, 고르세요 - 표지입니다. 이 책은 장정일이라는 이름이 저자로 인쇄된 61번째 표지입니다.'. 마티의 각주(뉴스레터). 2022.5.26.[106]

6.18.~6.25. 옐로우 펜 클럽, YPC 오픈 프레젠테이션 〈이론에서 현장으로〉 개최

> "YPC의 첫 번째 오픈 프레젠테이션은 문화예술 실천에 기반한 이론 연구를 발표하는 자리입니다. 최근에 석사 학위를 취득한 젊은 이론가 여섯 명이 자신의 연구를 소개합니다." @ypc.seoul. 인스타그램. 2022.6.8.[107]

106 https://stibee.com/api/v1.0/emails/share/J22IMAv7R9NrtSg44S3 4i56yt2sCKps

107 https://www.instagram.com/p/CeiSEbvJkGv

6.18.~8.21. 파인드카푸어, 1990년대 비디오 렌탈숍 테마 팝업 스토어 '마티 스토어' 운영

> 위치 – 서울 성수동

> "90년대 비디오 렌탈샵 컨셉이라고 한다!
> 우리나라 비디오 렌탈샵 x 하이틴 느낌의 렌탈샵 o"
> '파인드카푸어 성수동 팝업 마티 스토어 (MARTY STORE) | 90년대 비디오 렌탈샵 컨셉📷'. 취향 담은.zip(네이버 블로그). 2022.8.4.[108]

6.20. 가뭄으로 수위 낮아진 이라크 북부 쿠르드 자치구 모술댐에서 3,400년 전 고대 도시 '자키쿠' 유적 발굴

6.20.~12.31. 국방부, 현역병 휴대전화 소지 시간 확대 시범 운영

6.20. 민음사, 젊은 저자가 쓴 동시대 인문 총서 '탐구 시리즈' 출간

6.20. 아트리빙 온라인몰 '오브제 아카이브' 개설

6.20. 코닥, 하프프레임 필름 카메라 '엑타 H35' 출시

> "으아 귀엽드아😮" @BRISNAPTV(댓글). '코닥 하프 필름 카메라 Ektar H35 리뷰와 작동법 안내'. Allycamera(유튜브). 2022.6.18.[109]

6.21. 박지민, 현대자동차 '현대 블루 프라이즈 디자인 2022' 수상

6.21. 이석우, 『일상에 영감을, SWNA』 출간

> 발행 – 안그라픽스

6.21. 한국항공우주연구원, 세계 7번째로 한국형 발사체 '누리호(KSLV-II)' 발사 성공

6.22.~7.17. 아라리오 뮤지엄, 애글릿×칩스×소프트코너 팝업

108 https://blog.naver.com/yoooich/222839618829

109 https://www.youtube.com/watch?v=w-avSbW4EAU

스토어 '프로젝트 목욕탕 제주' 운영

> 장소 – 프로젝트 목욕탕

6.22. 아프가니스탄 대지진으로 1,500여 명 사망

6.22. 원숭이두창 국내 첫 확진자 확인

6.22. 〈탑건: 매버릭〉(조셉 코신스키 감독) 국내 개봉

6.22.~6.23. 플랫폼P, 국제교류 프로그램 〈페이지는 일종의 전시장〉 개최

> 강연 – 아나소피 스프링어

6.23. 김진우, 『걷다가 앉다가 보다가, 다시』 출간

> 발행 – 안그라픽스

6.23. 백세희 에세이 『죽고 싶지만 떡볶이는 먹고 싶어』 영국 출간

6.23. 장수영(양장점), 한글 레터링 워크숍 진행

> 장소 – 키오스크키오스크

6.23. 조순 전 경제부총리 별세

6.24. 국립현대미술관, 〈히토 슈타이얼 – 데이터의 바다〉 도록 출간

6.24. 국토교통부, 서울 청계천·강남 등 7개 지역 '자율주행 시범 운행 지구' 추가 지정

6.24. 미국 연방 대법원, '로 대 웨이드' 판결 번복, 임신 중단에 대한 헌법적 권리 폐지

6.24.~9.16. tvN, 신개념 하이브리드 멀티버스 액션 어드벤처 버라이어티 〈뿅뿅 지구오락실〉(나영석·박현용 연출) 방영

> "(…) 첫 촬영이 끝나고 10년치 운을 다 썼다고 말했을 정도예요. (…) 출연자들이 뭔가 재밌게 잘하고 있다는 건 알겠어. 근데 어떤 메커니즘으로 흘러가는지는

모르겠는 거예요. (…) 아빠랑 딸내미가 말이 안 통하는 것 같은(웃음) 부분들이 되게 많이 살아서 약간 당황했어요. 그런데 스태프들은 그게 너무 웃기다는 거예요. (…) 편집 포인트라고 생각했는데, 오히려 다 살아있는 거예요. "그래? 그러면 하자!"라고 하는 거죠."(나영석) 강명석. '나영석 "어떻게 될지 모르지만 바꾸지 않으면 답이 없으니까"'. 위버스 매거진. 2023.7.12.[110]

6.24. 일러스트레이터 최지수(갯강구), 아난티앳강남 내부 구조도 일러스트 제작

6.24. 터키, 국명 '튀르키예(Türkiye)'로 변경

6.24. 팀포지티브제로, 복합 문화·업무 공간 '플라츠2' 개장

위치 – 서울 성수동 —— BI 디자인 – 유지연

"(…) 플라츠2를 점유하는 브랜드는 성질이 달라도 같은 공간적 특성을 이해하고 그 본질로 다가서게 하는 속성을 갖추어야 한다. 분절과 만남이 교차하는 동네의 속성은 플라츠2의 운영 방식을 통해서도 드러난다." 'Platz2'. Platz.[111]

"플라츠 웍스는 지금 시대에 필요한 업무 환경에 관한 질문이자, 고민을 담았습니다. 업무의 단순한 효율보다, 크리에이터들이 어떤 환경에서 영감을 얻는지를 고민한 결과입니다." @platz_people. 인스타그램. 2022.6.28.[112]

6.25. 공원컴퍼니, '엔조이 행거' 공개

6.25. 김밥레코즈 이전 재개장

위치 – 서울 동교동

110 https://magazine.weverse.io/article/view?lang=ko&num=821
111 https://platz.kr/25
112 https://www.instagram.com/p/CfVKalJJ6Rz

6.25. 을지면옥, 37년 만에 폐업

"결국 을지로 노포의 상징이었던 을지면옥은 37년 역사와 함께 사라지게 됐다. 을지면옥은 한국전쟁 당시 월남한 김경필 씨 부부가 1969년 경기도 연천에 개업한 '의정부 평양냉면'에서 갈라져 나온 곳이다. 김씨 부부로부터 독립한 첫째 딸이 중구 필동에 필동면옥을 세웠고 둘째 딸이 을지로에 을지면옥을 세웠다." '37년 노포 '을지면옥' 결국 문 닫는다… 오늘 마지막 영업'. 서울경제. 2022.6.25.[113]

"(…) 이 분쟁에 2018년 말 전임 서울시장이 가세하며 분위기가 급변했다. 을지면옥이 시민이 정한 '생활유산'으로 건물을 함부로 철거하면 안 된다며 제동을 걸었다. (…) 이 때문에 일대 노후 건물은 수년째 방치됐고 시행사와 을지면옥 모두 웃지 못했다. 시행사는 사업 지연에 따른 금융비 지출로 이익이 줄었고, 을지면옥은 시세보다 낮은 수준의 보상비를 받게 된다." '[기자수첩] 을지면옥 철거 논란이 남긴 것'. 머니투데이. 2022.7.8.[114]

6.26. 포토그래퍼 김희준·필름 에디터 이태경, 복합 문화 공간 '콤포트 서울' 개장

위치 – 서울 후암동

6.27. 리처드 탈러·캐스 선스타인, 『넛지(파이널 에디션)』 출간

발행 – 리더스북

6.27. LG전자, 오늘의집 내 오브제컬렉션 VR 브랜드관 런칭

6.28. 리버럴오피스×라이마스, 테이블 조명 '자두'·'버드' 출시

6.29. 곽지현, 영화 〈헤어질 결심〉 속 계단 앱 UX 디자인

113 https://www.sedaily.com/NewsView/267DS6TJ77
114 https://news.mt.co.kr/mtview.php?no=2022070714283146182

"〈헤어질 결심〉의 부제를 '스마트폰 시대의 사랑'으로
지어도 손색이 없겠습니다. 번역 앱, 운동 앱, 추적 앱
그리고 아이폰의 문자 입력 중 말줄임표까지 서사에서
중요한 기능을 합니다."(김혜리)
"처음에는 우리도 앱이 너무 많이 나오지 않나, 줄여야
하나 고민했는데 관객 입장에서 쉬운 해결책이 있는데
왜 어렵게 돌아가나 의문이 들 것 같았어요. 억지스럽게
플롯을 전개하느니 (…) 본격적으로 새로운 방식으로
표현하려고 했어요."(박찬욱) '김혜리 기자의 '헤어질
결심' 박찬욱 감독 스포일러 인터뷰'. 씨네21. 2022.7.14.[115]

6.29. 국립현대미술관, 미술관은 무엇을 하는가 4 『미술관은 무엇을
연결하는가 – 팬데믹 이후, 미술관』 출간

6.29.~7.21. 소동호, '서울의 길거리 의자들'(2017~) 아카이빙
프로젝트 〈모든 의자는 평등하다〉 개최

　　　　장소 – 탑골미술관

6.29. 최저임금위원회, 2023년 최저임금 9,620원으로 결정

6.29. 현대자동차, 유선형 디자인 '일렉트리파이드 스트림라이너'
적용 '아이오닉 6' 디자인 공개

6.29.~8.18. ENA, 드라마 〈이상한 변호사 우영우〉(유인식 연출,
문지원 각본) 방영

6.30. 이재영(6699프레스), 조 프리먼 『구조 없음이라는 횡포』
(전기가오리) 디자인

6.30. 음식물 처리기 판매량 예년 동기 대비 363% 증가(전자랜드
'2022년 6월 가전 판매량 조사')

6.30. 이기준 외 9, 『Designed Matter – 디자인된 문제들』 출간

115 http://cine21.com/news/view/?mag_id=100563

발행 – 고트

"얼마 전 후배와 이야기했지만, "그거 읽었어요?"라고
묻는 어조가 이 책이 어떤 느낌인지 알려주는 것 같았다."
'Designed Matter: 디자인된 문제들 / 이기준, 김동신,
오혜진, 이지원, 박럭키, 금종각, 정동규, 정재완, 김의래,
신인아'. 고문쿄미(네이버 블로그). 2022.7.21.[116]

6.30. PC통신 유니텔 서비스 종료

116 https://blog.naver.com/bgnhmj/222822717121

7월

7.1. 레이로우×최중호스튜디오, 철제 가구 '파사데나' 신규 라인업 출시

7.1. 서울시, 신·증축 고시원에 최소 면적 확보, 창문 의무 설치 포함
'서울특별시 건축 조례' 고시원에 적용

7.1. 아모레퍼시픽 크리에이티브센터, 헤리티지 프로젝트 '유행화장'
시작, 단행본·영상 콘텐츠·팝업 스토어 등 제작

> "아모레퍼시픽이 77년 한국 화장의 흐름을 담은 뷰티
> 큐레이션 북을 발행한다. 1950년대부터 현재까지 특정
> 시대를 풍미한 유행화장을 통해 시대를 살아간 여성들이
> 자신을 사랑하는 방법과 모습을 들여다봤다는 설명이다."
> '아모레퍼시픽, '유행화장' 프로젝트… 시대별 여성의
> 아름다움 재해석'. 씨앤씨뉴스. 2022.7.18.[117]

> "'유행화장'은 여성의 화장에서 시대의 얼굴을 발견합니다.
> 과거에서 현재로, 또다시 현재에서 미래로." '화장에서
> 시대의 얼굴을 발견한, 유행화장'. 아모레퍼시픽(유튜브).
> 2022.7.18.[118]

7.1. 티빙, 몸무게 심리 서바이벌 〈제로섬 게임〉(고동완 연출) 공개

7.1.~7.31. MGRV, 맹그로브 팝업 스토어 '맹그로브 부동산' 운영

> 장소 – 프로젝트렌트 6호점

> "팝업 한편에는 맹그로브 동대문의 싱글룸을 실물 크기와
> 동일하게 재현했습니다. 개인의 생활에 최적의 동선으로
> 설계된 풀 퍼니시드 룸에 신을 벗고 들어가 생생한 경험을
> 할 수 있도록 카페트, 벽지를 비롯한 작은 디테일도
> 그대로 옮겨왔어요. (…) 씨오엠COM의 감각적인
> 가구들도 직접 열고 만져 보며 확인할 수 있었습니다."
> '어서오세요, 맹그로브 부동산입니다!' 맹그로브.

117 http://www.cncncws.co.kr/news/article.html?no-7140
118 https://www.youtube.com/watch?v=KXnQvLdVrQ4

2022.8.23.[119]

7.4. 김민정,『퍼스널 브랜딩 레볼루션』 출간

발행 – 라온북

7.4. 네이버·카카오, 전면 원격 근무 체제 시작

"네이버 임직원들은 4일부터 주 5일 내내 전면 재택근무
(R타입)하거나 주 3일 이상 회사로 출근(O타입)하는
2가지 근무 형태 중 하나를 고를 수 있는 '커넥티드
워크(원격 근무)' 제도를 시행한다." '"출근 공식을
깨다"… 네이버·카카오 4일부터 전면 재택근무제 돌입'.
뉴시스. 2022.7.2.[120]

7.4.~7.10. 박찬신·김보람, PaTI 더배곳 'Work in Progress Show' 수업 연계 전시 〈Stockist〉 기획

장소 – 엑스프레스

7.5.~7.8. 슬기와 민·워크룸·더 북 소사이어티·양장점, 유령작업실 오픈 스튜디오(서울 옥인동)

"'건물'이라는 단위로 사람들이 모여 사는 도시에서, 지금
이 순간 어떤 사람들이 나와 같은 건물에 있느냐는 것은
중요한 의미라고 생각한다. 비슷한 일을 하며 은근히
통하는 성향을 지닌 사람들이 한 배에 탄 느낌. 오늘같이
비 오는 날이면 '노아의 방주' 생각이 난다."(최성민) '이
건물의 주춧돌은 '글'… 출판사·서점·글꼴 디자이너가 한
지붕 아래'. 조선일보. 2022.8.29.[121]

7.5. 허준이 프린스턴대 교수, 한국계 수학자 최초로 필즈상 수상

119 https://mangrove.city/journals/journal=4624
120 https://newsis.com/view/?id=NISX20220701_0001928610
121 https://www.chosun.com/culture-life/archi-design/2022/08/29/
 LXYUL3XQH5HC5GGKVDESW2SPD4

7.5. 현시원, 박사 학위 논문 『전시 만들기와 기록으로서의 '전시 도면' 연구』 제출

"연구자는 전시 도면을 연구 대상으로 위치시키기 위하여 전시를 보는 기존 관점에 전시의 전후라는 시간을 통과시키며 연구 범위를 설정하고자 한다. 연구를 진행할수록 전시 도면이 일정한 시기 동안 관람 가능한 이후 재관람이 불가능하다는 특성을 갖고 있다는 점에 집중하게 되었다. (…) 연구자는 전시 도면에 선형적인 시간대를 기입하는 것이 아니라 전시의 선후 관계, 완성과 계획, 개인 큐레이터와 미술 기관의 관계를 폭넓게 사고하는 데 기여하고자 한다." 현시원. 『전시 만들기와 기록으로서의 '전시 도면' 연구: 큐레이터의 실험적 실천으로서의 전시 디스플레이를 중심으로』. 연세대학교 커뮤니케이션대학원 박사학위논문. 2022. pp.11~12

7.6. 아시아나항공×OB맥주, 여행 콘셉트 수제 맥주 '아시아나 호피 라거' 출시

CF 〈Be Hopeful〉 감독 – 한지원

"✈ 레트로한 아시아나의 추억의 로고를 모티브로 한 맥주로 여행의 기분을 살려 보아요. 요즘 같이 더울 때 부쩍 느껴지는 떠나고픈 설렘임을 담아보았습니다.🍺" @Yaha89. 트위터. 2022.7.6.[122]

"레트로의 본질은 옛날의 좋았던 것을 지금의 로망으로 가져오는 데 있는 듯해요. 그때였기에 존재할 수 있었던 순진한 풍요로움 같은 것 말이에요. (…) 풍요가 일상이었던 시대의 사람들은 그러한 풍요가 당연하지 않다는 사실을 모르잖아요. 지나고 나서 언제까지나 그리워하게 될 뿐이죠. 이제 조금은 덜 그리워해도 되도록, 과거의 일상이 다시 돌아왔으면 하는 바람을 담았어요."(한지원) '당신을 꿈꾸게 할 애니메이션, 한지원

감독'. 헤이팝. 2022.8.3.[123]

7.7. 로컬 출판사 온다프레스·포도밭출판사·이유출판·열매하나· 남해의봄날, 인문 시리즈 '어딘가에는' 출간

"벌써 2년 전의 일이네요. 지역출판사들끼리 모여 지역이라서 할 수 있는 이야기들을 모아 내 보자는 도원결의가 있었고…. 그렇게 동을 뜬 후 2년 만에 다섯 권의 책을 만들었습니다." 최진규. 페이스북. 2022.6.28.[124]

"남해의봄날 정은영 대표는 "지역 소멸이니 뭐니 박탈감, 불안감 조성하는 일들이 가득한 세상이지만 어딘가에는 이렇게 지역의 문화를 열심히 전하려는 이들이 있다는 것이 작은 위로와 희망이 되길 바라면서 만들었다"고 전했다." ''어딘가에는 OO이 있다'… 전국 5곳서 동시 출간된 책 정체'. 중앙일보. 2022.7.13.[125]

7.7.~23.1.8. 현대 모터스튜디오 부산, 기획전시 〈해비타트 원〉 개최

참여 – 바레·에콜로직스튜디오

7.8. 아베 신조 전 일본 총리, 참의원 선거 유세 중 총격으로 사망

7.8.~7.23. 카다로그, 권의현·양은솔(원투차차차) 가구 전시 〈A NEW SETTLEMENT〉 개최

7.8.~8.28. 토론토국제영화제, 한국영화 특별전 〈Summer Of Seoul(서울의 여름)〉 개최

7.9.~7.30. 소장각, 『태국 문방구』 출간 기념 팝업 스토어 운영

장소 – 커넥티드북스토어

7.9.~8.7. 코이무이, Y2K 테마 팝업 스토어 '핑크어클락' 운영

123 https://heypop.kr/n/37381
124 https://www.facebook.com/choi.jinkyu.12/posts/5224241301
003841
125 https://www.joongang.co.kr/article/25086612

위치 – 서울 성수동

7.11. 국립아시아문화전당재단 CI 리뉴얼

CI 디자인 – 개미그래픽스·에이오그래픽스 —— 서체
개발 – 김태룡

7.11.~11.26. 데스커, 워케이션 캠페인 '워크 온 더 비치' 진행. 양양
워케이션 센터·스데이 운영

"워케이션이 확실히 화제가 되고 있는 이유가 이제는
일이랑 삶을 분리할 수 없다는 걸 사람들이 받아들이고
있는 게 아닌가 싶어요."(2022 워케이션 참가자) '데스커
양양'. 데스커 양양 워케이션.[126]

7.11. 마플코퍼레이션, 창작자 커뮤니티 'CCC(Creators Community Club)' 런칭

7.11. 반도건설, 유보라 BI 리뉴얼

디자인 – CDR

7.11. 시각장애인연대, 맥도날드 서울시청점 방문. 키오스크 점자
라벨, 음성 지원 등 정보접근권 보장 요구

"음성 지원이 전혀 이뤄지지 않는 무인 정보 단말기
탓에, 시각장애인 손님들은 주문도 하지 못하고 화면만
더듬으며 한참을 헤맸다. 돈을 내고 햄버거를 사 먹으려는
평범한 행동은 그렇게 시위가 됐다." '주문 취소되고 화면
영어로 바뀌고… "유리장벽 키오스크, 시각장애인은
햄버거도 못 사 먹어"'. 비마이너. 2022.7.11.[127]

7.12. 니콘, DSLR 카메라 사업 철수설 보도 부인

"니콘은 작년 고성능 미러리스 카메라 모델인 'Z9'을
선보이며 시장 공략에 나선 바 있다. SLR 모델은 2020년

126 https://www.deskerworkation.com
127 https://www.beminor.com/news/articleView.html?idxno=23625

6월 'D6' 모델을 내놓은 것이 마지막이었다." ""니콘, 60여 년 만에 SLR 카메라 사업 철수"… 니콘, 즉각 부인'. 한국경제. 2022.7.13.[128]

7.12.~8.13. 양정모, 조명 개인전 〈Paper Lamp, New Typologies〉 개최

장소 – 라흰갤러리 —— 그래픽 디자인 – 강주성

7.12. 조너선 아이브, 애플과의 디자인 컨설팅 파트너십 종료

7.12. 프레스룸, LG디스플레이 아트 프로젝트 '올레드 아트 웨이브' VI 디자인

7.13. 쿠팡·네이버·카카오 등 10개 오픈마켓 플랫폼, 개인정보 보호 강화하는 '온라인쇼핑 중개플랫폼 민관협력 자율규제 규약' 서명

7.13. 포스코건설, 하이엔드 브랜드 '오티에르' 런칭

7.13. CJ ENM, 자사 IP 기반 팬메이드 굿즈 제작 플랫폼 '크냅' 런칭

7.13. KT, 리모델링 중인 광화문 WEST 사옥 가림막에 대형 미디어 파사드 설치

7.14. 서울디자인재단, 복합 문화 공간 '매거진 라이브러리' 개관

위치 – 서울 을지로7가(DDP 내)

7.15. 노타이틀, 복합 문화 공간 '미래농원(mrnw)' 개관

위치 – 대구 북구 —— 설계 – 강예린·SoA —— 디자인 – LOCI

7.15. 시디즈, 플래그십 스토어 개장

위치 – 서울 논현동 —— 디자인 – 비트윈스페이스

7.15.~8.19. 신인아(오늘의풍경), YPC 디자인 이론 스터디

'변혁정의로서 디자인 실천 모색하기' 진행

7.15.~8.20. 싸이 '흠뻑쇼' 3년 만에 개최, 방역·물 낭비·인명사고 등 논란

> "(…) 구단 관계자는 "2019년 '흠뻑쇼' 이후 여파가 너무 컸다"면서 "애지중지 키워놓은 잔디가 한순간에 다 죽었다. (…) 기본적으로 이곳은 '축구장'이다. 우리는 시민들이 이 경기장에서 쾌적하게 축구를 즐길 권리를 찾아드려야 한다. 선수 한 명 몸값이 수억 원을 호가하는데 망가진 잔디에서 뛰다가 부상을 당하면 그건 온전히 구단에 손해로 이어진다"고 덧붙였다." '대전에서 '싸이 흠뻑쇼' 정중히 거절한 사연'. 스포츠니어스. 2022.6.21.[129]

> "560여 명이 사는 전남 완도군 넙도는 지난해부터 1년 가까이 '1일 급수 6일 단수'의 제한급수가 이어지고 있다. (…) 보길도와 노화도, 금일도, 소안도 등도 제한급수가 이어지고 있다. 완도에서만 물을 제대로 쓰지 못하는 주민이 1만 3356명에 이른다. 주민들에게는 식수로 사용할 수 있도록 1일 2ℓ의 생수가 지원된다." '남부 50년 만의 '최악 가뭄'… 일주일에 '6일 단수' 1년째, 완도 섬 주민들은 속이 탑니다'. 경향신문. 2023.3.28.[130]

7.15. 윤재영, 『디자인 트랩』 출간

> 발행 – 김영사

> "SNS 디자인은 많은 부분에서 슬롯머신 디자인과 흡사하다. 흔히 언급되는 '간헐절 보상' 외에도 쉽고 단순 반복되는 동작(무한 스크롤, 무한 스와이핑), 몰입형 UI, 숏폼 영상, 자동 플레이, 이탈 방지 디자인 등 다양한 디자인 요소들이 슬롯머신과 SNS에 공통적으로 구현되어

129 http://www.sports-g.com/news/articleView.html?idxno=115209
130 https://www.khan.co.kr/national/national-general/article/2023 03282114005

있다." 윤재영. 『디자인 트랩』. 김영사. 2022. p.28

"디자인 트랩은 규제만으로 해결될 수 없다. 모든 디자인 트랩을 규제한다는 말은 곧 모든 디자인을 규제한다는 말과 같기 때문이다. 디자인 트랩의 경계선은 모호하다." 'UX 디자인 전문가가 알려주는 '디자인 트랩''. 광주매일신문. 2022.7.31.[131]

7.15. 지그프리트 크라카우어, 『과거의 문턱』 출간

발행 – 열화당

7.15. 키친보리에, 복합 문화 공간 '밀락더마켓' 개장

위치 – 부산 수영구 —— 설계 – LJL·이권건축사무소

"(…) 전통적 강세였던 해운대 방문객은 줄었고 광안리와 송정은 다양한 볼거리와 체험형 테마가 많아 방문객이 증가했다. 광안리는 드론쇼부터 광안리 나이트레이스, 드론쇼, 밀락더마켓 등 체험형 콘텐츠가 많고 송정은 서핑과 워케이션의 성지로 주목받고 있다. 콘텐츠가 있는 공간으로 부산 관광 중심축이 옮겨간 것이라는 분석에 힘이 실린다." '부산 해수욕장, 코로나 때보다 발길 줄었다'. 부산일보. 2023.8.31.[132]

장소 – 더현대 서울 등 —— 공간 디자인 – 포스트스탠다즈

"포스트스탠다즈 대표님은 이렇게 말했어요. "어떠한 특정 장소를 재현하는 디자인만큼 지루한 것은 없습니다. 그래서 마트 또는 편의점을 '재현'하기보다는 슈퍼말차다운 편의점으로 보이도록 노력했습니다.""

131 http://www.kjdaily.com/article.php?aid=1659261228580524073
132 https://www.busan.com/view/busan/view.php?code=2023083118
521341566

@supermatcha.official. 인스타그램. 2022.7.28.[133]

7.16. 무브먼트랩, 중고 가구 매장 '무브먼트랩 한남 세컨드마켓' 개장
　　　위치 – 서울 한남동

7.16. 오피스제주, 두 번째 오피스&스테이 '오피스 사계' 개장

　　　위치 – 서귀포 사계리

"👆
네가 일할 때 평화롭길 바라
도시에서 번아웃됐던 이들이 평화로운 곳에 살고 싶어
제주에 왔다. 자연스런 삶을 어느 정도 회복한 후에 그런
생각을 하게 되었다. 일하는 사람들이 잠시 연결을 끊고
먼 곳에 오면 오히려 일도 잘 되지 않을까? 진짜 'Think
out of the box' 할 수 있지 않을까?" 'WELCOME TO
O-PEACE-JEJU'. O-PEACE.[134]

7.18. 프랜차이즈 치킨 가격 인상에 디시인사이드 치킨 갤러리 발
'노 치킨 운동' 등장

"지난 3월 윤홍근 BBQ 회장은 치킨값이 싸다며 3만 원은
받아야 된다고 말해 논란이 됐다." ''NO 프랜차이즈 치킨'
등장… 잇단 구설에 일부 소비자 보이콧'. 시사포커스.
2022.7.18.[135]

"이날 치킨 갤러리는 2019년 일본 상품 불매 운동 당시의
포스터를 패러디해 치킨 불매 운동 이미지를 띄웠다.
'NO'에서 일장기 대신 치킨 사진을, '가지 않습니다'와
'사지 않습니다' 대신 '주문 안 합니다'와 '먹지
않습니다'라는 문구를 넣어 '보이콧 프랜차이즈(가맹점)
치킨'을 외치고 있다." "'치킨, 3만 원이면 안 먹어!'… 뿔난

133　https://www.instagram.com/p/Cgjc5DkvbQs
134　https://o-peace.com/30
135　https://www.sisafocus.co.kr/news/articleView.html?idxno=280531

소비자들 '노 치킨' 운동'. 파이낸셜뉴스. 2022.7.19.[136]

7.18. 샹프리, time connection vault(오래된 연구실 한편의 저장실) 테마로 '샹프리 스토리지 도산' 개장

위치 — 서울 신사동

7.19. 김유나(유나킴씨), 〈백남준을 기억하는 방법〉 전시 포스터 디자인

7.19. 스튜디오이우, 코웨이 테마 전시 〈공상: 空像, 共想〉 공간 디자인

7.20. 농림축산식품부, 연말까지 수입 축산물에 할당관세 0% 적용, 축산 농가 반발

7.20. 마인크래프트, 게임 내 블록체인·NFT 지원 불가 방침 발표

7.20.~9.12. 문화체육관광부, 기획전시 〈나의 잠 My Sleep〉 개최

장소 — 문화역서울284 ── 예술감독 — 유진상 ── 기획 — 조주리 ── 전시 그래픽 디자인·참여작 '좋을 것 같아요' 제작 — 워크스·이제령

7.20. 〈썸머 필름을 타고!〉(마츠모토 소우시 감독) 국내 개봉

7.20. 이동휘·이여로, 『시급하지만 인기는 없는 문제 — 예술·언어· 이론』 출간

발행 — 미디어버스

7.20. 조윤경, 『그럴 때 우린 이 노랠 듣지 — 20세기 틴에이저를 위한 클래식 K-pop』 출간

발행 — 알에이치코리아

7.21. 여성을 위한 열린 기술랩, 사회 이슈 관련 통계 데이터 시각화 프로젝트 '소수통계' 기획

7.21.~8.3. 이서영, 의자를 주제로 한 전시 〈모노카픽〉 기획

장소 – wrm space

7.21. 인생네컷, '증명네컷'·'PP네컷(프로필 사진)' 출시

7.21. 파이카, 금천예술공장 〈두 비트 사이의 틈〉 전시·그래픽 디자인

7.22. 누데이크, 첫 단독 매장 개장

위치 – 서울 성수동

로고·가사지 등 그래픽 디자인 – 엄후영(어도어)

"노래도 뮤직비디오도 너무 청량하고 자연스러운 하이틴 감성을 물씬 풍기고 아름답다 kpop 역사에서 이렇게 강력한 임팩트를 보여준 데뷔곡도 얼마 없을 듯" @GWKim-vq5je(댓글). 'NewJeans (뉴진스) 'Attention' Official MV'. HYBE LABLES(유튜브). 2022.7.22.[137]

"뉴진스의 '자연스러움'이라는 새로움은 우리가 손쉽게 외면하거나 망각해온 케이팝의 질문과 새롭게 마주하게 한다. 이것이 정말 있는 그대로의 뉴진스이고 '있는 그대로의 소녀'를 고스란히 상품으로 만들어도 좋은가. 자연스러움의 착시와 그 속에 담긴 소녀의 완벽함을 기성세대의 추억이 담긴 레트로로 포장한다. 윤리적 질문을 피해가기 어렵다. (…) 다시 그의 존재가 대답이다. 민희진이라서 괜찮아! 중년 남성의 환상을 향해 왜곡된 소녀보다야, 여성에 의해 자연스럽게 만들어진 소녀가 압도적으로 윤리적이고 정당할지 모른다." 미묘. '[미묘의 케이팝 내비] 더 기대되는 뉴진스의 내일'. 주간동아. 2022.8.25.[138]

"뉴진스를 레터링한 수많은 로고가 데뷔 당시 공개되었는데

137 https://www.youtube.com/watch?v=js1CtxSY38I
138 https://weekly.donga.com/culture/3/07/11/3582442

공통점이 전혀 없다. 다만 데뷔 앨범의 스타일링을
2000년대(Y2K)에 초점을 맞췄기에 로고에도 전반적으로
2000년대 무드를 투사했다. 대부분의 로고는 웹상에서
움직이도록 구현했는데, 이는 2000년대 그래픽 스타일을
차용했지만 쇼트폼과 영상이 대세인 2022년의 트렌드를
충실히 따른 결과다." 이한희. '아이돌 그룹과 팬클럽
로고의 상관관계'. 《디자인》. 2023.2. p.85

7.22. 율곡로 지하화 및 창경궁-종묘 연결 역사 복원 사업 완료, 90년 만에 원형 복원

7.22. 파르나스 호텔 제주 개장

위치 – 서귀포 색달동 —— 설계 – 더시스템랩

7.22. 한국관광공사, 실감 체험형 한국 관광 홍보관 '하이커 그라운드' 개관

위치 – 서울 중구 —— 브랜드·공간 디자인 – 브루더

"조명 색깔을 제가 원하는 초록색으로 바꿔봤습니다.
그러면 아이돌 그룹 뮤직비디오에서나 보던 이런 세트장
안에, 제가 초록 조명 아래 서게 되는데요. 마치 아이돌이
된 것 같습니다." '온 몸으로 즐기는 K-콘텐츠… '하이커
그라운드' 개관'. KTV국민방송. 2022.7.25.[139]

7.23. 김효진(hjk), 바게트 전문 카페 '바리게이트' BI 디자인

"바리게이트의 로고 안에는 바게트 형상이 숨어있습니다.
헤비한 타입페이스는 공간의 무드를 비추고, 로고의
속공간과 동일한 형상의 바게트 그래픽은 대중에게
좀 더 친밀하게 다가가는 장치입니다. 경고와
위험으로부터 누군가를 보호하는 테이프 그래픽은 벽면
및 어플리케이션에 적극적으로 활용되는 바리게이트의

브랜드 자산입니다." '바리게이트'. 김효진.[140]

7.23. 안그라픽스, 온·오프라인 강연 프로그램 〈『책의 형태에 관하여』에 관하여-안 치홀트와 타이포그래피〉 개최

장소 – 소전서림 예담 —— 강연 – 안진수

7.23. 일본 원자력규제위원회, 후쿠시마 원전 오염수 해양 방류 계획 정식 인가

"일본 어민들이 이날 결정에 반발하고 있는 가운데 일본 정부와 도쿄전력은 방류 개시 목표를 내년 봄으로 잡고 있다. NHK에 따르면 오염수 전체를 방류하는 데 30년이 걸릴 것으로 예상된다." '日 후쿠시마 원전 오염수 해양방출 시설 인가… 정부 대응방안 긴급점검'. 동아사이언스. 2022.7.22.[141]

7.23. 카카오페이지 인기 웹툰 〈나 혼자만 레벨업〉 작가 장성락, 향년 37세로 별세

7.24. 안티-인스타그램 사진 SNS '비리얼', 미국 앱스토어 다운로드 순위 1위 기록

7.25. 오픈서베이 '웹툰 트렌드 리포트 2022' 10~40대 여성 독자층 43.3~48.5% '로맨스 판타지 즐겨 본다' 응답

7.26. 강릉국제영화제·평창국제평화영화제, 강원도 지원 중단으로 폐지

"강릉국제영화제·평창국제영화제 모두 다음 영화제를 준비하던 중 "예산 부족"이라며 지자체가 지원을 중단해 사실상 영화제를 이어가기 어려운 상황에 처했다. 지난 지방선거를 통해 교체된 지자체장이 '사업성이 없다'고 판단한 것이 주된 이유다. 충분한 사회적 논의 없이

140 https://hjk.graphics/Project_BARIGATE.
141 https://www.dongascience.com/news.php?idx=55499

지자체장 판단만으로 4년이나 지속된 영화제를 일거에 정리한 것이다." '지자체장 바뀌면 영화제부터 정리? 강릉·평창영화제 중단… "문화행사를 수익성만으로 평가" 비판'. 경향신문. 2022.8.31.[142]

7.26. 무함마드 빈 살만 사우디아라비아 왕세자, 미래도시 프로젝트 '네옴시티' 주거·상업 단지 '더 라인' 조감도 발표

"네옴시티의 건설 부지는 유목민 후와이타트 부족이 사우디 왕국이 만들어지기 전부터 살던 땅이었다. 이 공사가 시작된 뒤 약 2만 명이 강제 이주 위기에 몰리게 됐다. 2020년 4월엔 강제 퇴거 방침에 항의하는 영상을 촬영해온 운동가 압둘 라힘이 사우디 보안군에게 처형당하는 비극이 발생했다. 사우디 인권단체 '알쿠스트'의 부이사 조시 쿠퍼는 2020년 5월 4일 〈가디언〉에 "(…) 네옴은 국내 엘리트들과 국제 관중을 겨냥한 허영 프로젝트일 뿐"이라고 비판했다." '사우디 왕세자의 야심, 1300조 원 '네옴시티'의 빛과 그림자'. 한겨레. 2022.8.30.[143]

7.26. 어도어, 폴더폰 콘셉트의 뉴진스 전용 앱 '포닝' 출시

"'팬들과 하나의 휴대폰을 함께 공유한다.'는 컨셉으로 (…) 뉴진스 멤버들의 채팅, 일기장, 캘린더 등을 실시간으로 엿볼 수 있으며, 멤버들이 직접 쓴 메시지나 사진을 받을 수 있습니다." 명재영. '2023년 최신 브랜딩, New Jeans에게서 배우는 전략'. 위디딧. 2023.8.13.[144]

7.27. 덱스터스튜디오 버추얼 휴먼 배우 '민지오', 웹드라마 〈배드걸프렌드〉 출연

142 https://www.khan.co.kr/culture/culture-general/article/20220831
1646001

143 https://www.hani.co.kr/arti/international/international_general/
1056702.html

144 https://www.wedidit.kr/study/?idx=16032207&bmode=view

7.27. 박찬휘, 『딴생각 – 유럽 17년 차 디자이너의 일상수집』 출간

　　　　발행 – 싱긋

7.27. 석정혜, 멀티브랜드 복합 문화 공간 '포원파이브 도산' 개장

　　　　위치 – 서울 신사동

7.27. 워크스, 메타버스 전시 〈테라코타 프렌드십 – 우정에 관하여〉 참여작 '함께 일하며 우정을 관리하는 100가지 방법' 제작

7.28. 보건복지부, 전국 대형마트 휠체어 사용자용 쇼핑카트 의무 비치 시행

7.29. 현대자동차, 조르제토 주지아로 디자인 '포니 쿠페' 모티프 콘셉트카 'N 비전 74' 공개

　　　　"N 비전 74의 디자인이 빽 투 더 퓨처에 등장한
　　　　들로리안을 닮은 이유가 있다. N 비전 74의 디자인은
　　　　1974년 현대차 콘셉트카였던 포니 쿠페에서 영감을
　　　　받았기 때문이다. (…) 조르제토 주지아로가 디자인했다.
　　　　그는 사장된 콘셉트카 디자인을 들로리안에 적용했고
　　　　(…)" 황부영. '[황부영의 브랜드 & 트렌드] N 비전 74,
　　　　헤리티지 브랜딩의 본격 신호탄 〈2〉'. 이코노미조선.
　　　　2022.9.4.[145]

7.29. LCDC 현대백화점 목동점 개장

　　　　위치 – 서울 목동 ── 공간 디자인 – 스튜디오이우

7.30. 블록체인 업체 '프리다.NFT' CEO 마르틴 모바라크, NFT 판매 위해 프리다 칼로 〈불길한 유령들〉 소각

7.31. 마리 노이라트·로빈 킨로스, 『트랜스포머』 개정판 『변형가 – 아이소타이프 도표를 만드는 원리』 출간

145 https://economychosun.com/site/data/html_dir/2022/09/04/2022090400030.html

발행 – 작업실유령

Hubert Crabières, 《유용한 바보들 issue 0》 창간

발행 – ces éditions·LeMégot éditions

읻다출판사, 한국문학 전문 번역 회사 '나선 에이전시' 설립

시몬조, 웹사이트·사무실 공개

웹사이트 디자인 – 12345스튜디오

왓챠, 지분 매각 및 경영권 양도 추진

"개인적으로 왓챠의 매력은 어린 시절 비디오 가게에서 비디오 고르던 기분을 온라인에서 느낄 수 있었기 때문입니다. 다른 곳에서는 찾을 수 없는 소위 예술영화들과 옛날 영화들이 왓챠의 매력이라고 생각했습니다. 그래서 4K 요금제 뻔히 속으면서도 애정하면서 발전하기를 기대하며 이용해왔는데 (…)" @moongdae6394(댓글). 'OTT 왓챠 매각의 원인과 인수 후보에 대해 분석합니다.'. 하퍼TV HighFidelity TV(유튜브). 2022.8.1.[146]

"왓챠 사정에 밝은 관계자는 "(…) LG유플러스가 제시한 기업가치가 그리 낮지 않다는 시각도 많다"며 "왓챠의 기업가치가 더 오르기는 어려워 보인다"고 덧붙였다." 'LG유플러스, 토종 OTT '왓챠' 인수 포기'. 아시아경제. 2022.12.20.[147]

노량진4구역 재개발 조합–현대건설, 하이엔드 브랜드 '디에이치' 적용 합의

"희소가치의 '명품' 아파트를 선보이겠다던 건설사들이었지만, 최근 너도나도 하이엔드 브랜드를

146 https://www.youtube.com/watch?v=4LvBmSNKWk4
147 https://www.asiae.co.kr/article/2022121915373668415

요구하면서 브랜드 가치에 대한 고민에 빠진 모양새다.
하이엔드 상품 가격이 높은 이유는 '희소가치' 때문이다.
(…) 1건의 수주라도 따야 한다는 '수익성' 사이에서
건설사들의 '브랜드 딜레마'가 시작되는 셈이다." '[기획]
아파트 '하이엔드 브랜드'의 딜레마… 희소성이냐
수익성이냐'. 대한경제. 2022.8.2.[148]

8.1. 생활 소독 전문 브랜드 '위칙' 런칭

브랜딩·제품 디자인 – 최중호스튜디오

8.2. 더 프레이즈 쇼룸·서점 개장

위치 – 서울 누하동 —— 공간 디자인 – 조현석

8.2. 덴스×KB국민카드, 청소년 전용 선불카드 'KB국민 리브 Next 카드' 출시

8.2. 안산상록경찰서, 보이스 피싱·중고 거래 사기 방지 위해 관내 파출소 앞 안심 거래 구역 지정

8.2. 행정안전부 경찰국 출범

8.3. 네오아카데미×패스트캠퍼스, 일러스트레이션 교육과정 개설

8.3.~8.10. 황상준(보이어), 그래픽 디자인 개인전 〈감성비판〉 개최

장소 – 갤러리가비

8.4. 브루더, 국제 아트페어 〈아트제주 2022〉 디자인

8.5. 영화 커뮤니티 '익스트림무비' 운영자 김종철, 〈외계+인 1부〉 혹평 및 〈비상선언〉 호평 관련 '역바이럴' 논란

8.5. 패션 디자이너 이세이 미야케 별세

8.6. 레코더즈, 셀프 사진관 '시현하다 프레임' 개장

위치 – 서울 상수동

"각 지점별 시그니쳐 컬러를 도입하여 색감적인 배색의

제안과, 인물 사진에 중점으로 잡힌 포트레잇 비율, 감각적인 굿즈들과 쇼룸식 공간으로 여러분들을 맞이할 예정입니다 ●" '드디어..시현하다 포토부스 오픈 🙇|시현하다 프레임 오픈 기념 포토부스 둘러보기 👻'. 시현하다 RECORDERS(유튜브). 2022.8.12.[149]

"우리 대학로로 가서 시현하다 프레임도 찍어보고 오자" 문주희 → 최은별(카카오톡 메시지). 2023.9.21.

8.8. 김재영(시민의숲), 스테인드글라스 공방 데코라티프 웹사이트 개발

8.8. 네이버, 밴드 10주년 이벤트 페이지 '2022 밴드해' 개설, 〈나의 모임 DNA는?〉 테스트 공개

캐릭터 디자인 – 변키

8.8. 박강수 마포구청장, 서울 전역 집중호우 피해 발생 당일 페이스북에 전집 인증샷과 함께 "꿀맛입니다^^♡" 게시해 논란

8.8. 오뚜기, 공식 캐릭터 '옐로우즈' 디자인 공개

디자인 – 스튜디오오리진

8.8. 오픈서베이 '건강관리 트렌드 리포트 2022' 전체 응답자의 71.8%는 단백질·프로틴 제품 섭취 경험 있으며, 40.7%는 체중 관리를 신경쓰고 있다고 응답

8.8.~8.11. 중부권 폭우로 서울·경기 등에서 15명 사망, 5명 실종

8.9. 박형준 부산시장, 도로 표지판·공문서 등에 영어 표기 늘리는 영어 상용 도시 정책 추진해 논란

8.9. 스타벅스, 고객정보·예치금 2천억 원 해킹 및 탈취 우려 보고서 작성한 보안 담당 임원 대기발령

8.9. 현대카드 아트 라이브러리 개관

위치 – 서울 한남동

8.10. 공간지훈, 궤도 커피 로스터스 '궤도 연희' 공간 디자인

"차가운 성질의 벨트가 따뜻한 커피를 이동시키는 형태는 궤도 연희를 상징하는 아이덴티티이자 공간의 구심점 역할을 한다. 공장과 산업화를 상징하는 컨베이어 벨트가 가진 기계적인 느낌은 스테인리스 스틸 판을 통해 더욱 차갑고 이질적인 느낌을 준다." '네오 인더스트리얼 ① 날카롭고 차가운 스틸로 빚은 아름다움, 공간지훈'. 엘르. 2022.12.28.[150]

8.10. 매거진《B》, 웹사이트 리뉴얼

디자인 – 스튜디오바톤

8.10. 서울시, 지하·반지하 거주 금지 및 '반지하 주택 일몰제' 추진하는 안전 대책 발표

"반면, 장진범 서울대 사회학과 박사(수료)는 "과거에도 정책적으로 산동네·달동네를 없앴더니 이들이 반지하에 거주하게 됐다"며 "무작정 반지하 주택을 없애는 데 정책을 집중하면, 풍선효과처럼 이들이 고시원·쪽방·비닐하우스로 이동해 또 다른 형태의 주거 빈민으로 전락할 것"이라고 우려했다. 그는 또 "반지하 주택 자체를 없애는 데 주력하기보다는 도시 빈민의 주거권 향상을 목표로 정책을 추진해야 한다"고 덧붙였다." '서울시 "반지하 주택 없앤다"… 기존 주택은 20년 유예기간'. 중앙일보. 2022.8.10.[151]

8.10. 초고가 신축 아파트 서초그랑자이·래미안 리더스원, 침수·균열 등으로 부실 공사 논란

150 https://www02.elle.co.kr/article/72967
151 https://www.joongang.co.kr/article/25093444

8.11. 당근마켓, 자영업자 대상 로컬 마케팅 지원 서비스 '당근 비즈니스' 런칭

8.11. 디지털 프로덕트 에이전시 똑똑한개발자, 브랜드 키트 제작

기획·디자인 – 모바일아일랜드

"주체적으로 문제와 해결책을 찾고 끊임없이 배우고 성장하려는 '똑똑한 태도'를 바탕으로, 생각을 더하고(Plus) 연결하며(Connect), 가치 있는 경험(Think)을 만들자는 의미를 담고 있습니다."
'TOKTOKHAN.DEV : Brand Kit'. 비핸스. 2022.8.28.[152]

8.11. 비바리퍼블리카, 5천3백억 원 시리즈G 투자 유치, 기업가치 9조 1천억 원 평가

8.11. 스타벅스코리아, e–프리퀀시 증정품 '서머 캐리백' 폼알데히드 다량 검출 논란으로 전량 리콜 실시

8.11. 영화 〈헤어질 결심〉 개봉 후 1개월간 트위터상 '마침내' 사용량 2배 증가, '드디어'·'결국' 감소 확인(연세대 김한샘 교수 연구팀)

8.11. 작가 겸 일러스트레이터 장자크 상페 별세

8.11.~8.15. 쪽프레스, 『Designed Matter – 디자인된 문제들』 출간 기념 온라인 강연 〈Designed Matter Live!〉 개최

"책에 담긴 많은 것의 일부와, 책에 담기지 못했을 어떤 것들을 글쓴이의 목소리로 듣고, 거기 당신의 목소리를 더해 주세요. 한정된 지면에 소개하기 어려웠던 디자인의 실질적 문제를 실시간으로 공유하는 기회가 될 것입니다."
@jjokkpress. 인스타그램. 2022.8.2.[153]

8.11.~10.31. 4560디자인하우스, 팝업 전시 〈디터 람스:

152 https://www.behance.net/gallery/151370111/TOKTOKHANDEV-Brand-Kit

153 https://www.instagram.com/p/CgwBkG4P9Ze

바우하우스에서 애플까지〉 기획

> 장소 – 롯데백화점 동탄점

8.12.~8.16. KT Y×나이스웨더, 20대 전용 플랫폼 'Y박스' 첫 번째 프로젝트 팝업 스토어 운영

> 장소 – 나이스웨더 마켓

8.15. 선드리프레스, 도시공간 시리즈 『반짝이는 어떤 것』(김지연), 『영화관에 가지 않은 날에도』(이미화) 출간

8.16. 백아트갤러리, BI 리뉴얼

> 디자인 – 신상아·이재진

8.16. 성북문화재단, 청년 창업 실험 공간 팝업 스토어 '공업사' 개장

> 위치 – 서울 길음동 —— BI 디자인 – 스튜디오바톤

8.16. 어도비CC 팬톤 컬러 라이브러리 유료화

8.17. 원오디너리맨션, 빈티지 가구 공간 '아파트먼트풀' 개장

> 위치 – 서울 성수동 —— 전용 서체 'APF GROTESQUE' 개발 – 김현진(팟)

> "아파트먼트풀은 생산-소비-폐기에 이르는 선형적인 궤도를 벗어나, 사물이 순환하고 널리 공유될 수 있는 방식을 고민합니다." @apartmentfull.kr. 인스타그램. 2022.8.1.[154]

8.18.~8.20. 논픽션홈, 설치 개방 2022 〈night talk〉 개최

> 장소 – 논픽션홈 아카이브

8.18. 롯데쇼핑, 롯데백화점 중국 청두 환구중심점 매각, 15년 만에 중국 시장 완전 철수

8.18. 야나두, 자전거 앱 '오픈라이더' 인수, 메타버스 홈트레이닝 서비스 '야핏 사이클'과 통합해 '야핏라이더' 런칭

8.18. 웨이브, 슬로건 'JUST DIVE' 토대로 BI 리뉴얼

8.18. 인디살롱, 쿠키 카페 '먼스미티' 공간 디자인

8.19.~9.4. 중고나라, 2004년 이전 출시 디지털카메라·캠코더 등록 이벤트 진행

> "옛날 카메라로 돌아왔습니다!
> 추억 소환 킹왕 '짱'을
> 찾Or.. y0...★찰칵☆' '옛날 카메라로 추억 소환 고고씽!'.
> 중고나라.[155]

8.19. MHTL, K-컬처 페스티벌 〈KCON 2022〉 콘셉트 플래닝· 그래픽 시스템 개발

8.20. FDSC, 한국성폭력상담소 〈미투운동 중간결산: 지금 여기에 있다〉 전시 〈미투운동이 당신에게 건넨 말〉 참여

> "미투운동 하면 주로 구호를 만들고, 집회를 열고,
> 기자회견을 하고, 빗속에서 행진하고, 추운 날 밤을
> 새웠던 시간들이 떠오른다. 그런데 언젠가 한 예술인이
> 물었다. "왜 시각적 디자인으로 사회운동을 보여주는
> 작업은 하지 않아요?"라고. 그 이야기를 오래 생각했다."
> (김혜정) '제스처에서 한 걸음 더, FDSC 디자이너 15명이
> 참여한 프로젝트는? (2)'. 디자인프레스. 2022.8.31.[156]

8.22. 삼성전자, 드럼 세탁기 '비스포크 그랑데 AI' 유리문 잇따른 파손으로 9만 대 리콜 실시

8.22. 싱가포르, 남성 간 성관계 처벌하는 형법 377A 조항 폐지

155 https://web.joongna.com/event/detail/683
156 https://blog.naver.com/designpress2016/222863336320

8.22.~9.30. 제23회 대구단편영화제, 포스터 전시 〈디프 앤 포스터 2022〉 개최

　　　　장소 – 오오극장 외

8.22. 카카오스타일, 지그재그 BI 리뉴얼

　　　"지그재그 하면 떠오르는 '핑크' 컬러를 바꿔야 하느냐에
　　　관한 것도 많이 고민했다. 막상 리서치를 해보니, 가장
　　　바꾸지 말아야 하는 요소를 핑크로 꼽았다."(심준용)
　　　'3천만이 선택한 국민 쇼핑앱, 지그재그 BI 리뉴얼 –
　　　카카오스타일 심준용 크리에이티브 부문장 인터뷰'.
　　　헤이팝. 2022.8.24.[157]

8.22. 클립 스튜디오 페인트, 2023년부터 무료 기능 업데이트 중지 발표

8.22. 주택 청약 종합 저축 가입자 수, 2009년 출시 이후 최초 감소(한국부동산원 발표)

8.23. 채희준, 오민 개인전 〈노래해야 한다면 나는 당신의 혁명에 참여하지 않겠습니다〉 전용 서체 '오민' 개발

8.23.~10.8. 플랫폼P, 2022 출판문화 심포지엄·연계 전시 〈흐르고 모여 이어지는 책들 – 총서의 지형학〉 개최

　　　"무엇보다도, 자신이 좋아하는 영역의 책을 만들고 있다는
　　　말은 최악의 순간에 자신을 좀 지켜주는 것 같습니다.
　　　(…) 독자들에게 출판사가 해당 영역을 일구기 위해
　　　악전고투하는 모습을 보여주는 것도 동료를 만드는 데
　　　좋습니다. 그래서 저는 작은 출판사에는 총서를 만들 것을
　　　권해드리는 편입니다." 김현호. '[SPECIAL] 총서의 몇
　　　가지 풍경들'. 플랫폼P. 2023.6.21.[158]

157　https://heypop.kr/n/38932
158　http://platform-p.org/2021/item.php?section=4&category=2&idx
　　　=210

8.24. 삼성전자, 세계 최초 55인치 커브드 게이밍 모니터 '오디세이 아크' 출시

8.24. 안성은, 『믹스 – 세상에서 가장 쉬운 차별화』 출간

　　　발행 – 더퀘스트

8.24. 포스트스탠다즈, 국립현대미술관 〈전시 배달부〉 디자인

"역사적으로 권력자의 전유물이었던 미술(관)은 점차 개방·공유되면서 대중의 공유물이 되었다. 이번 전시는 오늘날 가장 중요한 예술의 매개자인 관람객을 전시 배달부로 설정하여 새로운 소통 방법을 함께 모색하는 계기를 마련하고자 한다." '배달과 미술이 만나다, 국립현대미술관 청주관 《전시 배달부》 기획전'. K스피릿. 2022.12.27.[159]

8.25. 국회의원 정일영, 자율주행 로봇 인도 주행 허용하는 도로교통법 개정안 발의

8.25. 서울시교육청, 서울시 내 일반계 고교 최초로 도봉고등학교 폐교 결정

8.25. 어반북스, 《어반라이크 44호: 생활 속의 가구》 발간

8.25. 정해리(수퍼샐러드스터프), 제24회 서울국제여성영화제 포스터 디자인

8.25. 프리퍼드코리아, 워케이션 레지던스 '시프트도어 하리' 개장

　　　위치 – 부산 영도구 ── 디자인 – 피스앤플렌티

8.26. 김영사, 팬덤 여론 악화로 인기 웹소설 『전지적 독자 시점』(싱숑 저) 양장본 표지 디자인 교체

8.26. 노은유·함민주, 『글립스 타입 디자인』 출간

159 http://www.ikoreanspirit.com/news/articleView.html?idxno=70476

발행 - 워크룸프레스

"선배처럼, 동료처럼 계속 가까이에 두고 물어볼 수 있는 책이다."(글꼴 디자이너 류양희) '글립스 타입 디자인'. 워크룸프레스.[160]

8.26. 미국 스타트업 사나스, 콜센터 직원 억양을 '미국인처럼' 바꾸는 기술 개발해 논란

8.26.~10.2. 이지원(아키타입), 디자인 전시형 마켓 〈홀 어스 트럭 스토어 2022〉 기획

장소 - 예술의전당 한가람미술관 —— 공간 디자인 - 황회은

8.26. 자이에스앤디, 미생물 분해 음식물 처리기 '파이널 키친' 출시

8.26. 제이슨 M. 앨런, 미국 콜로라도 주립 박람회 미술대회 디지털아트 부문에서 AI 프로그램 '미드저니'가 제작한 그림 〈스페이스 오페라 극장〉으로 우승

""인공지능(AI)이 이겼고, 인간이 패배했다." (…) AI 작품은 표절에 지나지 않는 것인지, 아니면 AI 프로그램이 예술가의 또 다른 도구가 될 수 있을지에 대해서 의견이 엇갈리고 있다." '미술대회 우승까지 한 'AI 그림'… 단순 표절일 뿐 vs 새로운 예술 도구'. 경향신문. 2022.9.10.[161]

8.26. 파리바게트, '계란후라이 케이크' 이어 '샤인머스켓 케이크' 디자인 표절 논란

"이 카페 주인은 "SPC 직원들이 자신의 카페를 방문해 케이크를 구매했었다"며 "케이크를 분해하고 레시피도 물어봤다"고 호소했다. (…) 빵 디자인에 대한 표절

160 http://www.workroompress.kr/books/glyphs-type-design
161 https://khan.co.kr/economy/economy-general/article/202209100
 800001

논란이 지속되고 있지만, 디자인이 사전에 출원 등록돼
있지 않으면 법적인 공방을 벌이긴 어려운 상황이다.”
‘파리바게뜨 잇단 빵 표절 논란… 이번엔 ‘샤인머스켓
케이크’’. IT조선. 2022.8.27.[162]

8.26. KG그룹, 쌍용자동차 인수

8.27. 김성우, 큐레이토리얼 스페이스 ‘프라이머리 프랙티스(PP)’ 개관

위치 – 서울 부암동 ── 아이덴티티 디자인 – 강주성 ──
웹사이트 디렉팅 – 민구홍매뉴팩처링

“실천(Practice)은 작업의 외형보다는 그것의 출처이자
기원인 작가의 태도에 주목함을 의미하며, 동시대적
조건 안에서 태도와 의미, 그리고 형식에 이르는 관계를
살피는 것이 공간의 주된(Primary) 가치라 할 수 있다.
한편, 공간의 이름 프라이머리 프랙티스의 약어인 PP는
아이들의 배설물 pipi와 음을 같이한다. 이는 오늘의
제도가 담아낼 수 없거나, 혹은 간과한 지점을 용기 있게
드러내는 배설과 같은 예술적 실천과 사유가 가능한
공간임을 말한다.” ‘About’. Primary Practice.[163]

8.28. 이재명, 더불어민주당 새 대표로 선출

8.29. 김신영, KBS 〈전국 노래자랑〉 후임 MC 발탁(10.16. 첫 방송)

8.29. 카카오페이지 인기 웹툰 〈여주인공의 오빠를 지키는 방법〉 작가 여름빛, 과로로 인한 건강 악화 무시한 연재 강요 사실 폭로

“해당 작품은 로판 대박작이라고 불리는 웹툰입니다.
(…) 판타지 웹툰 탑티어이던 나혼렙 작가분이 돌아가신
지 한달 남짓한 시점입니다.” @creator_union. 트위터.

162 https://it.chosun.com/site/data/html_dir/2022/08/26/20220826
01977.html

163 http://primarypractice.kr/about

2022.8.29.[164]

> "경력 7년 차의 웹툰 작가 최유진(가명) 씨는 웹툰 업계가
> 불법 노동장 같다고 토로한다. 그는 현재 작업을 중단한
> 상태다. 일요일도 없이 하루 12~13시간 일하는 강행군
> 끝에 몸과 마음이 고장난 것이다." 'K-웹툰의 그늘, '웹툰
> 공장'의 작가들'. BBC 뉴스 코리아. 2022.8.26.[165]

8.30. 국방부, 병사 월급 67.6만 원에서 100만 원으로 인상(병장
기준, 정부 지원금 포함시 130만 원)

8.30. 기획재정부, 초등돌봄교실 과일간식지원사업 예산 72억 원·
임산부 친환경농산물지원사업 예산 158억 원 전액 삭감

8.30. 기획재정부, 태풍 감시·기후변화 대응 등 기상청 예산 43억
8천만 원 삭감

8.30.~9.24. 기후위기비상행동, 포스터 디자인 온라인 전시
〈기후위기를 입는다〉 개최

> "시민, 활동가, 소설가, 기획자 등이 기후위기에 관한
> 슬로건을 만들고, 그래픽 디자이너는 그 슬로건을
> 바탕으로 포스터를 디자인하였습니다." '기후위기를
> 입는다 온라인 전시'. 문화연대. 2022.8.31.[166]

8.30. 김은희, 키 정규 2집 〈Gasoline〉 콘셉트 플래닝·그래픽
디자인

> "'레트로 호러 어드벤처' 콘셉트였는데 이전 앨범 〈Bad
> Love〉에 이어 레트로 콘셉트를 유지하면서 키의 개성을
> 살릴 수 있도록 1980~1990년대 B급 공포 영화의
> 클리셰를 차용했다. VHS 케이스와 플로피 디스크 형태로

164 https://twitter.com/creator_union/status/1564205091858808832
165 https://www.bbc.com/korean/features-62684457
166 https://culturalaction.org/39/?q=YToxOntzOjEyOiJrZXl3b3JkX3R
5cGUiO3M6MzoiYWxsIjt9&bmode=view&idx=12730631

패키지를 디자인하고, 포토북 버전은 키치한 아트워크를
메인으로 했다." '케이팝토피아의 설계자들 – 김은희'.
《디자인》. 2023.2. p.41

"레트로와 고퀄리티를 향한 아티스트 본인의 집요함이 잘
드러난 마스터피스" '뉴진스·아이브부터 키까지 '올해의
앨범 디자인 10선' 공개'. 스포츠경향. 2022.11.24.[167]

8.30. 미하일 고르바초프 전 소련 공산당 서기장 별세

8.30.~11.27. 아트선재센터, 문경원&전준호 〈서울 웨더 스테이션〉
개최

8.30. 월간《디자인》, 클래스 프로젝트 'about D' 시작

8.31. 오혜진·유지원·이재영·전용완, 나선 에이전시 '줄줄' 프로젝트
디자인

8.31. 한국디자인사학회,《엑스트라 아카이브 5》발간

　　　　　발행 – 코르푸스

행정안전부, 위기관리 표준 매뉴얼에서 대통령실의 컨트롤타워 기능
삭제

9.1. 공간의기호들, 《어반라이크》 에디션 책장 'The Home Library' 디자인

9.1.~9.6. 더 프레이즈, 네 번째 이슈 〈THE ELEMETNS〉 개최
장소 – 무목적 갤러리 —— 참여 – MK2·최용준·조현석

9.1. 보건복지부, 지역가입자 재산보험료 축소, 피부양자 자격 기준 강화해 건강보험료 부과체계 개편

> "(…) 육체미를 뽐내는 일반적인 바디 프로필과 달리,
> 자신의 몸을 있는 그대로 사랑하고 건강한 라이프를
> 지향하자는 '바디 포지티브(Body positive, 자기 몸
> 긍정주의)' 콘셉트를 엿볼 수 있다." '[KDF positive]
> 안다르, 시현하다와 이색 바디 프로필 협업 "몸짱이
> 아니어도 괜찮아'". 한국면세뉴스. 2022.9.1.[168]

9.1. 제지업계, 펄프 가격 상승으로 1월, 5월에 이어 세 번째 종이값 인상

> "문구업계에서는 가격은 유지하되 제품 양을 줄이는
> '슈링크플레이션'이 두드러지고 있다. 장낙전
> 한국문구유통업협동조합 이사장은 "장수를 줄일 수 없는
> 다이어리나 복사용지(박스)는 가격이 20~30%씩 올랐고
> 가격을 동결한 노트들은 장수가 8~16쪽 줄었다.' '종이값
> 올해 30% 급등… 인쇄업계 "제작할수록 적자" 휴폐업
> 속출'. 동아일보. 2022.9.21.[169]

> "출판업계는 고통을 호소하지만 정부는 별다른 관심을

168 https://www.kdfnews.com/news/articleView.html?idxno=96466
169 https://www.donga.com/news/Economy/article/all/20220921/11
5551208/1

보이지 않는 모양새다. 실제로 문화체육관광부가
출판문화산업 지원을 위해 8월 1일 발표한 '출판문화산업
진흥계획(2022~2026)'에는 종이책 관련 내용이 없다."
"'올해만 3번째' 종이 가격 폭등… 출판업계 "이러다 다
죽어"'. IT조선. 2022.9.2.[170]

9.1. 질병관리청, 첫 국산 코로나19 백신 '스카이코비원' 접종 예약
시작

9.1. 포르투갈 갤러리 두아르트 스퀘이라 한국 분점 개장

위치 – 서울 논현동

9.2. 교보문고 광화문점 내 복합 문화 공간 '교보아트스페이스'
재개관

위치 – 서울 세종로

9.2.~9.4. 문화체육관광부, 타이포잔치 사이사이 2022–2023
〈사물화된 소리, 신체화된 문자〉 개최

장소 – 문화역서울284 RTO —— 예술감독 – 박연주 ——
큐레이터 – 신해옥·여혜진·전유니

9.2.~10.2. 송봉규·양정모·소동호, 의자 디자인 전시 〈스펙트럼
오브 시팅〉 기획

장소 – DDP 디자인갤러리

9.2.~9.23. 피지컬에듀케이션디파트먼트, 오프라인 매장·복합
문화 공간 '핍스 마트'·'핍스 홈' 개장

위치 – 서울 신당동·흥인동

9.2. 포스트 포에틱스 확장 이전

위치 – 서울 한남동

9.2.~9.6. 프리즈·한국화랑협회, 아시아 최초 〈2022 프리즈 서울〉·〈2022 키아프 서울〉 동시 공동 개최

> 장소 – 코엑스

9.2. LG전자, 신발 관리 가전 '스타일러 슈케이스·슈케어' 공개

> "이미 시중에 나온 신발 관리 기기들을 보니 어떤 제품은 살균만 되고 또 다른 제품은 건조 후에도 냄새가 남아 있었다. (…) 이 정도로는 고객이 원하는 신발 솔루션이 될 수 없다고 판단했고 오히려 서둘러서는 안 되겠다고 생각했다."(박혜용 LG전자 H&A랩 책임) '출시까지 7년⋯ 신발 명장 섭외해 슈케어 개발'. 동아일보. 2023.4.25.[171]

9.3. 무신사 트레이딩, 온·오프라인 패션 편집매장 '엠프티' 개장

> 위치 – 서울 성수동 ── 공간 디자인 – WGNB

9.3. MG25, 모션그래픽 업계 내 소식 게시 시작

9.5. 남수빈, 루트비히 비트겐슈타인 『전쟁 일기』(읻다) 디자인

9.5. 비바리퍼블리카, 토스 BI 리뉴얼

> "상상할 수 있는 모든 방식의 토스를 그렸어요. 시안을 총 1,000개 정도 그렸는데요. 그리고 그리다 보니, 나중에는 토스 로고가 각기 다른 평행우주에 다녀오는 기분이었어요." '자유롭게, 유연하게, 대담하게'. 토스. 2022.9.5.[172]

9.5. 새로운 질서 그 후⋯, 네트워킹 파티 '링크 파크' 개최

> 장소 – 팝 남산

9.5. 신덕호, 탈영역우정국 〈우리, 할머니〉 포스터 디자인

171 https://www.donga.com/news/Economy/article/all/20230424/118986165/1

172 https://blog.toss.im/article/toss-newlogo

9.5. 최지웅(프로파간다)·딴짓의세상, 〈리틀 드러머 걸: 감독판〉 4K 블루레이 스틸북 프리미엄 컬렉터스 박스 세트(플레인아카이브) 디자인

"시리즈 본편에 쓰인 사진, 문서, 지도, 편지, 책을 복각해 3개의 파일에 담아내자는 "제안하면서도 될 리가 없다고 생각한" 아이디어가 더 좋은 블루레이 구성을 위해 높은 비용과 샘플링 과정의 난관을 감수한 플레인아카이브의 의지 덕분에 실현될 수 있었습니다. (…) 홈비디오나 영화 굿즈를 통틀어 봐도 특정 작품의 미술 소품을 이렇게까지 방대한 규모로, 집요하게 원본 자료를 수급하여 실물 형태로 만든 사례는 세계적으로도 전례가 없는 수준이라고 합니다." @worldofddanjit. 인스타그램. 2022.9.14.[173]

9.6. 네덜란드 하를렘시, 세계 최초로 공공장소 육류 광고 금지 결정

9.6. 반포주공1단지아파트 73억 원에 매매, 신고가 경신

9.6. 보건복지부 사회보장정보시스템 '행복이음'·'희망이음' 개설과 동시에 전산 오류로 수개월 먹통 시작, 긴급복지 행정 차질

"10월에도, 11월에도 들어오지 않았고, 기다리라는 답변은 모르겠다로 바뀌었습니다. (…) "정부에서 추진하는 사업이 한 시간, 두 시간도 아니고 하루 이틀도 아니고 1주일, 2주일도 아니고… 그것이 과연 정부기관인 건가, 그것이 과연 공정한가…" 속만 태우고 있는 대상자들은 행여 불이익이라도 받을까 나서지도 못하고 있습니다." '넉 달째 '먹통 복지망'… 청년·예술인 지원도 '삐걱''. MBC 뉴스. 2022.12.7.[174]

9.6. 산돌, 산돌구름에서 '독립 디자이너 폰트 서비스' 실시

173 https://www.instagram.com/p/CifCwqAJ0ot
174 https://imnews.imbc.com/replay/2022/nwdesk/article/6434247_35744.html

> "산돌구름은 이번 서비스 런칭과 함께 이주현 디자이너와
> 김수정 디자이너의 폰트를 공개했으며 앞으로 매주
> 새로운 독립 디자이너의 폰트를 선보일 예정이다."
> '산돌구름, 국내 플랫폼 최초 '독립 디자이너 폰트 서비스'
> 실시'. 전자신문. 2022.9.6.[175]

> "하루 빨리 합류하고 싶어 계획보다 빠르게 해피뉴타입
> 폰트를 완성할 수 있었어요!" '행복을 전하는 새로운 폰트
> 디자이너의 등장! 김수정'. 산돌구름.[176]

9.6.~9.11. 태풍 '힌남노'로 포항제철소 침수, 설립 49년 만에
용광로 가동 중단

9.6. 한국디자인단체총연합회, '윤석열정부 K-디자인 후퇴 정책에
대한 성명서' 발표

9.7. 일민미술관, 오민 개인전 〈노래해야 한다면 나는 당신의 혁명에
참여하지 않겠습니다〉 연계 프로그램 〈대화: 포스트텍스처 – 시간예술,
글, 디자인, 출판, 기록의 방식들〉 개최

참여 – 오민·최성민·김뉘연

9.7. 태풍 '힌남노'로 경북 포항 아파트 주차장 침수, 주민 7명 사망

9.7.~10.7. MGRV, 맹그로브 동대문 오픈 전시 〈Knock Knock–7
personals〉 개최

9.8. 바우드, 분당추모공원 휴 납골당 신관 '본향전' 공간·BI 디자인

> "고인의 삶에 깃든 깊이를 먹색의 벽체로 표현한 로얄실은
> 계절마다 다채로운 정경을 바라볼 수 있는 게 특징이다.
> (…) 엘트라바이와 협업해 공간 곳곳에 설치 작품
> '페어웰Farewell'을 배치했는데 각 작품에 각기 다른
> 향을 분사해 후각적 요소를 부각했다. 또한 뮤지션 하야토

아오키의 음악으로 청각적 요소를 더했다. (…) 죽음은
영원한 이별이 아니며 우리는 소중한 추억과 사랑으로
고인과 이어져 있다. 이 사랑의 온도와 언어를 디자인으로
번안해 낼 수 있다니 참 다행스러운 일이다." '본향전
프로젝트'. 《디자인》. 2022.12. pp.203~204

9.8.~9.23. 서울시립미술관, SeMA 비평연구 프로젝트: 2022 라운드테이블 〈저급 이론들의 연합〉 개최

장소 – 서소문관

9.8. 에이콘 3D 운영사 카펜스트리트, 콘텐츠 스튜디오 스토리숲과 영상·웹툰·게임 등의 3D 모델 활용 확장을 위한 업무협약 체결

9.8. 엘리자베스 2세 영국 여왕 별세

"여왕의 서거가 공식 발표됨에 따라 이제 그 후속 조치를
의미하는 '런던 브릿지 작전(Operation London
Bridge)'이 개시됐다. 여왕의 장례 절차는 찰스 3세가
런던으로 돌아와 방송을 통한 대국민 연설을 하는 것으로
시작된다." '"런던 브릿지가 무너졌다"… 여왕 장례식과
새 국왕 즉위는 언제'. 조선일보. 2022.9.10.[177]

"(…) 과거 영국의 식민 지배를 받았던 인도, 아프리카 케냐
등에선 그보다 더 복잡한 반응이 나왔다. 〈에이피〉(AP)
통신은 여왕의 죽음을 계기로 대영제국의 식민주의와
노예제 등에 대한 비판이 다시 부각되고 있다고 전했다."
'영국 여왕, 영면 위한 마지막 여정… 추모와 식민지 냉소
공존'. 한겨레. 2022.9.12.[178]

9.8. 컬리, 오프라인 체험 공간 '오프컬리' 개장

위치 – 서울 성수동

177 https://www.chosun.com/international/international_general/20 22/09/09/XUMVOGFTJ5HQHL53KVBSR2KPUI

178 https://www.hani.co.kr/arti/international/international_general/i 058229.html

9.8. 클래스101, 신규 입사자를 위한 온보딩 키트 제작

"(…) 착. 똑. 야스러운 마음가짐만 준비되어 있다면, 당신이 언제 클래스101과 함께 하더라도 즐겁게 짜릿한 성장을 함께 그릴 수 있게 준비해 두겠습니다." 클래스원오원. '준비물까지 챙겨주는' 클래스101의 온보딩 키트'. 브런치. 2022.9.8.[179]

9.11. 스위스 영화감독 알랭 타너 별세

9.11. 스페인 소설가 하비에르 마리아스 별세

9.11. 영연방 소속 앤티가바부다, 3년 내 공화국 전환 여부 국민투표

9.13. 누벨바그 영화감독 장뤽 고다르 별세

"(…) 영화 역사상 최초로 영화에 대한 폭넓은 이론적 지식으로 무장하고 영화를 찍은 세대다. 누벨바그 세대 가운데 고다르는 제일 파격적인 영화언어로 첫 작품을 찍었고, 데뷔작인 〈네 멋대로 해라 A Bout de Souffle〉(1959)는 영화언어의 혁명을 몰고 온 영화사의 고전으로 남았다." 『씨네21 영화감독사전』. 한겨레신문사. 2002. (재인용: '장 뤽 고다르'. 씨네21.)[180]

"지난 6월 조력존엄사법안이 발의되고, 10명 중 8명이 조력자살에 찬성한다는 여론조사 결과도 있다. (…) 가족의 돌봄을 기대하기 어려운 한국 사회에서 조력자살은 오히려 가난한 이들을 죽음으로 내몰 수 있다는 우려도 있다. (…) 신만이 삶과 죽음을 결정한다는 믿음은 흔들리고 있다. 좋은 죽음을 어떻게 정의할지는 결국 우리 사회가 풀어야 할 숙제다." 최민영. '[여적] 장뤼크 고다르의 조력자살'. 경향신문. 2022.9.14.[181]

179 https://brunch.co.kr/@class101/93
180 http://www.cine21.com/db/person/info/?person_id=1189
181 https://khan.co.kr/opinion/yeojeok/article/202209142028005

9.14. 롯데칠성, 무가당 소주 '처음처럼 새로' 출시

"(…) 제로(ZERO) 열풍이 불면서 무알코올 맥주에 이어 과당을 사용하지 않는 소주 제품들이 속속 출시되고 있다." '주류업계는 지금 '제로'가 대세'. 대한경제. 2022.9.7.[182]

9.14. 신당역 역무원 스토킹 살해 사건

9.14. 안그라픽스, 안그라픽스 랩(AG 랩) 설립

9.15. 국립현대미술관, 백남준 '다다익선' 재가동

장소 – 과천관

"(…) 황학동 벼룩시장에는 "미술관 때문에 브라운관이 씨가 말랐다"는 소문이 돌았다. (…) 권인철 학예사는 "국내는 물론이고 중국 선전 등 해외 중고 시장까지 싹 털었다"며 "브라운관 모니터를 되살리는 공장이 있다는 '헛소문'을 믿고 미국에 날아가기도 했다"고 말했다. 코로나 사태로 해외 수급이 어려워졌지만, 전국을 돌며 악착같이 브라운관 모니터 600여 대를 확보했다. 이 중 41대가 이번에 투입됐다. 복원 사업 예산은 37억 원이다." '황학동 벼룩시장까지 뒤졌다… 다시 살아난 '백남준 TV''. 조선일보. 2022.9.19.[183]

"테세우스의 배.." @user-my2vb9ic6g(댓글). '"비디오아트의 기념비" 백남준 '다다익선' 다시 켜졌다 / KBS 2022.9.15.'. KBS News(유튜브). 2022.9.15.[184]

9.15. 박인석, 『건축 생산 역사 1~3』 출간

발행 – 마티

182 https://www.dnews.co.kr/uhtml/view.jsp?idxno=2022090610340
25100937

183 https://www.chosun.com/culture-life/art-gallery/2022/09/16/YO
A6KTX4BVGG5DPBI6FIIAMKR3Q

184 https://www.youtube.com/watch?v=nPRfWvd_gVA

"건축은 예술과 달리 건축주의 의뢰로 시작되며, 창작되기보다 '생산'된다. (…) 건축의 역사 이면에는 사회나 정치, 산업 등 막대한 자본의 흐름을 움직이는 시대 권력이 작용한다." 『건축 생산 역사 1, 2, 3』. SPACE. 2022.10.13.[185]

"지도 얘기를 안 할 수 없네요. 마티 디자이너 🐢조스바가 그렸습니다. 하루 2개가 최대 생산량이었죠." 🌿죽순. '[49호*] 1200쪽 1200컷 마감 - 건축 생산 역사 _최종. pdf 코멘터리'. 마티의 각주(뉴스레터). 2022.8.11.[186]

"지은이 박인석 교수는 제 동갑내기로 30년지기입니다. (…) 건축 전방위를 표적삼아 저작 활동과 공간환경의 생산과정 전환에 진력하고 있습니다. 특히 '건축생산기술사'에 대한 그의 관심과 태도, 주장은 늘 명쾌한 얼개와 정연한 논리로 주변을 설득하기 마련이고, 수식어를 거의 사용하지 않는 그의 글은 동료들의 부러움을 사곤 합니다. 바로 그 내용이 이번에 나올 『건축 생산 역사 1, 2, 3』입니다. 어떤 SNS도 사용하지 않는 친구에 대한 격려와 응원으로 짧은 글을 보냈습니다." @salguajc. 트위터. 2022.8.12.[187]

9.15. 어도비, 디자인 협업 툴 '피그마' 약 28조 원에 인수

"데스크톱이나 앱에서만 작동하는 경쟁 제품과 달리 브라우저 기반으로 다양한 플랫폼에서 동시에 작동해 어디서나 작업이 가능하다. 이 때문에 피그마의 성장은 어도비에게는 골칫거리였다." '어도비, 피그마 28조 인수… 10년만에 대박난 30대 청년 정체'. 중앙일보. 2022.9.17.[188]

185 https://vmspace.com/news/news_view.html?base_seq=MjI2MA

186 https://stibee.com/api/v1.0/emails/share/C4-EVj7ZyJ5QKWsXB
 YoekkVcZ5uVtf0

187 https://twitter.com/salguajc/status/1557962107793989632

188 https://www.joongang.co.kr/article/25102345

"사진을 편집하고 있다면 어도비 포토샵을 쓰세요. 디테일한 일러스트레이션을 한다면 의심의 여지 없이 어도비 일러스트레이터가 답입니다. 그러나 UX 디자인을 위한 최고의 툴을 찾는다면, 여기 피그마가 있습니다." '"경쟁 불가" 인정한 어도비의 피그마 인수… '한국의 피그마' 후보는?'. 더브이씨. 2022.9.30.[189]

"EU 집행위원회는 보도자료에서 "(…) 양사의 기업결합이 글로벌 웹 기반 디자인 서비스 분야에서 경쟁을 제한할 우려가 있다 (…)"고 밝혔다." '어도비의 피그마 인수 제동?… EU 규제당국 심층 조사'. 아시아경제. 2023.8.8.[190]

9.16. 양정숙 부천시의원, 시 집행부에 부천국제판타스틱영화제 폐지 의향·특별감사 요구

9.16. 현대백화점, 신촌 유플렉스 4층 전체에 중고 상품 전문 매장 '세컨드 부티크' 개장

위치 – 서울 신촌동

9.16.~9.30. 홍은주 김형재, 2022 노리미츠인서울 〈이음으로 가는 길〉 기획·디자인

장소 – 이음갤러리

9.16. 히잡법 위반으로 체포된 마흐사 아미니 의문사, 이란 내 탈히잡 운동 발발

9.17.~10.8. 스위스 로잔 예술대학(ECAL)×플랫폼엘, 그룹 프로젝트 〈Automated Photography〉 개최

장소 – 플랫폼엘 컨템포러리 아트센터

189 https://thevc.kr/discussions/경쟁-불가-인정한-어도비의-피그마_
 KRYMxNXX
190 https://view.asiae.co.kr/article/2023080806263104794

발행 – 유엑스리뷰

"왜 자동화가 필요할까? 기술 전문가들은 세 가지 이유를
든다. 따분하고, 위험하고, 더러운 일을 하지 않기
위해서. 이 답변에 반박하기는 어렵지만, 사실 많은 것이
자동화되는 데에는 다른 이유들이 있다. 복잡한 일을
단순화하고, 인력을 줄이고, 재미있고, 그냥 자동화가
되어서." 도널드 A. 노먼. 『도널드 노먼의 인터랙션 디자인
특강』. 김주희 옮김. 유엑스리뷰. 2020. p.163

"아직 한국에는 유모차, 휠체어가 다니기 힘든 공간이
많기에 배달로봇도 당장은 다니기 힘들지 않을까요?"
@rudydudy(댓글). '[배민로봇딜리] 배민이
꿈꾸는 가까운 미래 배달로봇 라이프(Full ver.)'.
배달의민족(유튜브). 2018.6.29.[191]

9.22. 원–달러 환율 장중 1,400원 돌파

9.22. 윤석열 대통령, 미국 순방 도중 미 대통령·연방 의회 대상 욕설 논란, 대통령실 해명 논란

"고객은 LG 씽큐 앱을 통해 오브제컬렉션 컬러를 포함한
냉장고 도어 상칸 22종, 하칸 19종의 컬러를 원하는 대로
조합해 적용할 수 있다. 컬러를 변경할 수 있는 도어가
4개인 상냉장 하냉동 냉장고의 경우 17만 개가 넘는 색상
조합이 가능하다." 'LG전자, 냉장고 컬러도 마음대로…
'디오스 오브제컬렉션 무드업' 공개'. 미디어펜.

191 https://www.youtube.com/watch?v=FkkZQjZ_-oM

2022.9.1.[192]

9.23. 리슨투더시티, 〈청계천 을지로를 지키는 지역상인, 시민, 예술가, 디자이너들의 행진〉 개최

9.23.~10.3. 한국후지필름×리플레이, 팝업 스토어 '소소일작 영감의 방' 운영

　　　　장소 – 연남방앗간

9.24.~9.25. 김지우·소마킴·이혜원·정해리, 을지로 일대 작업자 16팀의 오픈 스튜디오 기획·진행

9.24. 애플, 국내 네 번째 플래그십 스토어 'Apple 잠실' 개장

　　　　위치 – 서울 신천동(롯데월드몰 내)

9.24.~23.6.25. 영국 빅토리아&앨버트박물관(V&A), 한국 대중문화 주제 기획전시 〈Hallyu! The Korean Wave〉 개최

　　　　큐레이터 – 로잘리 킴 —— 크리에이티브 총괄 – 김영나

　　　　"저는 한류가 하나의 분야나 국가에 귀속하는 현상이라고
　　　　할 수 없는 동시대적인 흐름이라고 생각했어요.
　　　　전시 준비가 장기간 지속되다 보니 콘텐츠가 중간에
　　　　바뀌어야만 하는 상황들이 생기기도 했죠. 한류가
　　　　정말 변화무쌍한 콘텐츠라는 점을 다시 실감했던 것
　　　　같아요."(김영나) 박수지. '한류 3.0 이후의 한류'. 기아
　　　　디자인 매거진.[193]

　　　　"아마도 우리가 아직 한류가 뭔지 모르는 탓은 아니었을까.
　　　　왜 이렇게 세계인이 열광하는 문화 강국이 됐는지 스스로
　　　　답을 찾지 못하고 있는 것은 아닐까." 김보라. '[토요칼럼]
　　　　英 빅토리아 박물관에서 헤매는 '한류''. 한국경제.
　　　　2022.10.21.[194]

192 https://www.mediapen.com/news/view/751446
193 https://kiadesignmagazine.kia.com/kr/now/vol7
194 https://www.hankyung.com/opinion/article/2022102152261

9.24. 29CM, 첫 오프라인 쇼룸 '이구성수' 개장

> 위치 – 서울 성수동 —— 공간 디자인 – 스튜디오프레그먼트
> —— 그래픽 디자인 – CFC

9.24. 9월 기후정의행동 조직위원회, '9·24기후정의행진' 개최

9.26. 대통령실, MBC 박성제 사장에 대통령 욕설 보도 경위 요구 공문 발송

9.26. 김민수(돈 스파이크), 메스암페타민 1천 회분 소지 및 투약 혐의로 체포

9.26.~10.25. 시청각 랩, 시청각 랩 연구 시리즈 2022 〈디자인, 체계, 감각적 인식 – 그리고 동시대라는 조건적 질병〉 개최

> 강연 – 허미석

9.26.~10.5. 이지원(아키타입), 〈디자인미술관(아카이브), 1999– 2008〉 기획

> 장소 – 서울과학기술대학교 미술관

9.26. 저당식품 스타트업 마이노멀컴퍼니, 17억 원 프리–시리즈A 투자 유치

9.26. 전국언론노동조합·한국기자협회·대통령실 영상기자단, 대통령실 비판 성명 발표

9.26. 중앙재난안전대책본부, 실외 마스크 착용 의무 전면 해제

> "(…) 작년 4월 2m 거리 두기가 불가능한 곳의 마스크 착용 의무화 이후 532일 만의 조치이다." '실외 마스크 착용 의무 532일 만에 전면 해제'. 뉴시스. 2022.9.26.[195]

195 https://newsis.com/view/?id=NISX20220926_0002026988&cID

9.26. 포티투닷×현대자동차, 자율주행 목적 기반 모빌리티(PBV) 'aDRT 셔틀' 공개

9.26. 현대프리미엄아울렛 대전점 화재 사고로 7명 사망

9.28. 넷마블, 게임 '야채부락리' 캐릭터 '쿵야'를 주인공으로 한 애니메이션 '쿵야쿵야 애니' 공개

장소 – 슈퍼말차 성수 플래그십 스토어

9.28. 파이카, 산수싸리 〈Multi – R.P.G〉 전시·그래픽 디자인

9.28. 한글과컴퓨터, 구독형 클라우드 오피스 서비스 '한컴독스' 출시

위치 – 서울 신정동

9.29. 김현진(팟), 『구경이: 성초이 대본집』(플레인아카이브) 디자인
"(…) 너무 아름다워요... 만듦새가 너무 좋아서 심장 떨리는 건 정말 오랜만에요ㅜ... 디자인은 말할 것도 없고 표지 종이 선정이며 별색 인쇄며 후가공이며 너무너무 완벽할 것 같아요.......... 진짜 얼마나 세심하게 기획하시고 검수하셨는지 느껴집니당 ㅜㅜ.... 책 열기도 전에 너무 좋아서 소리 질렀어요ㅜㅜ (…)" @문경(후원 후기). '성초이 대본집 〈구경이〉 도서 세트'. 텀블벅. 2022.10.15.[196]

9.29.~10.10. 오리지널스포츠 바이 프로스펙스, 레트로 체육사 테마 팝업 스토어 '블루 트로피 스토어' 운영
위치 – 서울 성수동

9.30. 산업통상자원부·한국전력공사, 4분기 전기요금 kWh당

7.4원 인상 발표

9.30. 서울경제진흥원, 서울 뷰티 패션 라운지 'B the B' 개관

위치 – 서울 을지로 7가(DDP 내)

9.30. 서울대학교 디자인역사문화 전공 개설 10주년 기념 행사

9.30.~10.10. 알로소, 팝업 전시 〈Inspired Lazybones〉 개최

장소 – 코사이어티 서울숲점

9.30. 웰브, 디지털 유언장 서비스 '남김' 런칭

9.30. 카카오, 다음블로그 서비스 종료 후 티스토리로 통합

9.30.~10.30. 탬버린즈, 첫 번째 향수 컬렉션 런칭 기념 전시 〈SOLACE: 한줌의 위안〉 개최

장소 – 금호 알베르

9.30. 프로파간다, 『종이는 아름답다』 출간

9.30. KBS·SBS·JTBC·OBS·YTN 기자협회, MBC 지지 공동 성명 발표

9.30. whatreallymatters, 웹진 〈it matters.〉 모음집 『book it matters.』 출간

"(…) 한 달에 한 번, 디자인·출판계의 노동자들을 만나 그들의 일상을 취재하고 소개했던 인터뷰 기반 웹진입니다." '『book it matters.』'. whatreallymatters. 2022.11.10.[197]

딥아트먼트스토어, 독일 브레넨스툴 '수퍼 솔리드' 멀티탭 3개월 누적 판매량 1천 개 돌파

모델솔루션, 소재 자료집 『CMF 애플리케이션북』 제작

197 http://wrmatters.kr/project/research/13087

방배그랑자이아파트 입주민대표회의, 소음 이유로 어린이 놀이터에 어린이 출입 제한 논란

> "현재 해당 아파트단지의 어린이 놀이터는 이용 제한이 풀렸으나, 입주민 간 갈등이 전부 해소된 것은 아니다. 몇몇 입주민들이 어린이집 아이들을 상대로 '이 아파트가 얼마짜린데 조용히 다녀라', '학원 차량이 단지 내에 다니면 공기가 오염이 된다'는 등의 항의를 지속하는 것으로 전해졌다." '"애들 소리 시끄럽다"… 놀이터 폐쇄한 30억 강남아파트'. 머니투데이. 2022.11.2.[198]

10.1. 시몬조, 쿼츠커피 2호점 공간 디자인

> "명확한 필요성과 이유 있는 단순화를 추구했으며 전
> 그를 '미니멀하다'라고 표현하고 싶진 않았습니다. (…)
> 많은 고민을 통해 '색'이라는 쉽지 않은 요소를 사용하는
> 과감한 방법을 선택했습니다. 선택을 하며 꽤 위험 요소가
> 있을 수도 있다고 생각했었지만, 그 선택에 대한 확신은
> 여전히 가득합니다." '작은 글'. 시몬조. 2022.12.[199]

10.1.~10.9. 신다인·정성규, 공예·원예 전시 〈사각, 틈, 지붕과 이끼〉 개최

> 장소 – 삼청로 140-1

10.1. 이찬혁, 복합 문화 공간·와인바 '사무람 라운지' 개장

> 위치 – 서울 서교동 ── 일러스트레이션·BI 디자인 –
> MHTL

10.1. 중앙재난안전대책본부, 해외 입국자 귀국 후 코로나19 검사 의무 전면 해제

10.1. 체조스튜디오, 아트디자인 마켓 〈사물, 시간, 마음〉 포스터 디자인

10.3. 양봄내음·권병욱, 『브랜드 기획자의 시선』 출간

> 발행 – 유엑스리뷰

10.4. 문화체육관광부, 제23회 전국학생만화공모전 금상 수상작으로 '윤석열차' 선정한 한국만화영상진흥원에 엄중 경고

10.4. 슬기와 민, MoMA 기획전시 〈Never Alone: Video Games as Interaction Design〉 도록 디자인

10.4. KT, '올레TV'→'지니TV' 브랜드 변경

10.5.~10.16. 노플라스틱선데이, 공공디자인 페스티벌 2022 기간 중 팝업 스토어 'NPS Factory' 운영

> 장소 – LCDC 서울

10.5. 마에다 타카시, 『닌텐도 디자이너의 독립 프로젝트』 출간

> 발행 – 유엑스리뷰

10.5.~10.30. 문화체육관광부, 2022 공공디자인 페스티벌 주제전시 〈길몸삶터 – 일상에서 누리는 널리 이로운 디자인〉 개최

> 장소 – 문화역서울284 ── 전시감독 – 안병학
>
> "이 전시는 공적 가치 실현을 위한 디자인은 '생명처럼 스스로 자라고', '숨결처럼 쉬이 스미며', '나무처럼 깊게 뿌리 내리고', '빛처럼 함께 누리는' 행위라는 생각을 담았습니다." 안병학. '전시 서문'. 공공디자인 페스티벌 2022.[200]

10.5. 서울시, 2022 서울디자인국제포럼 온라인 개최

10.5. 한국타이포그라피학회, 《글짜씨 22: 글자체의 생태계 – 생산, 유통, 교육》 출간

> 발행 – 안그라픽스

10.5. BKID, 뉴빌리티 자율주행 로봇 '뉴비' 디자인

10.6. 네이버, 지식iN 20주년 이벤트 페이지 '모두가 지식인20니다' 개설, 누적 데이터 공개

10.6. 민음사×EQL스튜디오, 마르셀 프루스트 『잃어버린 시간을 찾아서』 완간 기념 'PICKY READING CLUB' 컬렉션 출시

10.6. 쌤소나이트레드×방탄소년단, '버터' 컬렉션 공개

10.6. 아니 에르노, 노벨 문학상 수상

10.6. 안강그룹, 대형서점·리테일 브랜드 플랫폼 'Pa9e' 개장

위치 – 경기 남양주

10.6. 위즈덤하우스, BI 리뉴얼

디자인 – 스튜디오fnt

10.6.~10.16. 채희준, 10년간 제작한 서체 소개 전시 〈채희준 2022 프레젠테이션〉 개최

장소 – 프로젝트렌트 1호점

10.6. 파이카, 박지희 개인전 〈생략된 궤도〉 전시·그래픽 디자인

10.6. 폼앤펑션, 롯데건설 신규 조경 브랜드 '그린 바이 그루브' BI 디자인

10.7.~23.1.29. 국립한글박물관, 제4회 한글 실험 프로젝트 〈근대 한글 연구소〉 개최

10.7. 네이버, 신규 나눔글꼴 '나눔스퀘어 네오' 배포

10.7.~11.2. 사진작가 김경태, 개인전 〈Linear Scan〉 개최

장소 – 휘슬

"남편에게 살해당한 카예나 황녀가 회귀 후 주체적으로 사랑과 꿈 모두를 이루는 과정을 그리는데, 회귀한 황녀는 자신이 사랑하던 키드레이 공작과 정치적 파트너로 거듭나는 한편 동생의 음모에서 벗어나 황권을 지키고 키드레이와 치명적 로맨스를 펼친다. 작품은 글로벌 3,000만 독자들이 선택한 글로벌 IP이자, 누적 조회 수

1억 5,000만 회를 기록한 슈퍼 IP이기도 하다. 작품에서 특히 설렘을 안기는 것은 남주인공 키드레이 공작의 변화. 카예나 황녀에게 손끝 하나 허락치 않던 '냉미남' 키드레이 공작은 회귀한 카예나 황녀와 함께하며 결핍을 극복하고 황녀를 향한 순종적이고 열정적이며, 맹목적인 인물로 거듭난다." '악녀는 마리오네트' 차은우, 치명적 냉미남 키드레이 공작 현실화'. MBC 뉴스. 2022.9.26.[201]

10.8. 안그라픽스, AG 글꼴 컨퍼런스 2022 〈AGTC 2022〉 개최

장소 – 정동1928 아트센터

10.9. 인류학자 브뤼노 라투르 별세

10.9. 일민미술관, IMA 크리틱스 기획 강연 〈전시 도록 편집과 디자인〉 개최

강연 – 박연주

10.9. 환경단체 멸종저항(XR), 호주 빅토리아국립미술관에서 파블로 피카소 〈한국에서의 학살〉에 강력접착제 바른 손 부착

10.10. 노은유·이주희(노타입), 핀란드 신문사 '헬싱긴 사노마트' 기획 배리어블 폰트 '기후위기 폰트: 한글' 개발

10.10. 오늘의잔업, 『일과 5호: 일과 다음』 출간

10.10. 정지돈, 온(on) 시리즈 1 『스페이스 (논)픽션』 출간

발행 – 마티

10.10. 홍박사, 국립한글박물관·한국문화원 〈한글 실험 프로젝트〉 전시 그래픽 디자인

10.11. 데미안 허스트, NFT 판매 작품 〈The Currency〉 1만 점 중

원본 대신 NFT 보유를 결정한 구매자에게 판매된 4,851점 소각

10.11. 류관준, 토스플레이스 결제 단말기 디자인

10.11. 현대카드, 인스타그램 팔로워 100명 이상 보유한 인플루언서 전용 '인플카 현대카드' 출시

10.12. 드라마앤컴퍼니, 리멤버 BI 리뉴얼

　　　　디자인 – CFC

10.12. 빠른손, 〈크래프트 서울〉 키 비주얼 디자인

10.12. 아파트멘터리, 자재 브랜드 '파츠' 런칭

10.12. 〈에브리씽 에브리웨어 올 앳 원스〉(다니엘 콴 감독) 국내 개봉

10.12. 카카오엔터테인먼트, 버추얼 아이돌 데뷔 서바이벌 〈소녀 리버스〉 참가자 '소녀V' 30인 소개 영상 공개

10.12. 포르쉐×제니(블랙핑크), '타이칸 4S 크로스 투리스모 포 제니 루비 제인' 공개

10.13. 대상, '미원' 로고 모티프로 한 '미원체' 배포

　　　　서체 개발 – 스튜디오좋

　　　"한글 완성형 2,350자로는 표기할 수 없는 요리
　　　　이름들이 있어, 생소한 요리들도 표기 가능하도록
　　　　글자를 추가했습니다. 한글은 총 2,782자로, 뱡(방뱡멘),
　　　　똠(똠얌꿍), 쏯(느아 팟 남만 허이헷쏯), 뺀(카오 나
　　　　뺀) 등의 글자를 포함하고 있습니다." '브랜드 스토리'.
　　　　미원.[202]

　　　"뱡좬뺀꽃쏯 이게 된다고…?" @_no_out. 인스타그램.
　　　　2022.11.8.[203]

202 https://www.miwon.co.kr/brand-story/miwon-font
203 https://www.instagram.com/p/CksbSlasYvj

10.13. 비즈한국, 브랜드 비즈 컨퍼런스 2022 〈기술과 인간과 브랜드를 어떻게 연결하는가〉 개최

장소 – 포시즌스 호텔 서울

10.13.~10.30. 스탠다드에이, 10주년 전시 〈10 years 5 chairs: A Journey Through The Classic〉 개최

장소 – 서교 쇼룸

10.13. 앤트스튜디오, 스케치업 모델링 웹툰 배경 'K 막장 드라마 세트' 크라우드 펀딩 시작

10.13. LG아트센터 서울 이전 재개관

위치 – 서울 마곡동 —— 홍보물 디자인 – 개미그래픽스

10.14. 검찰, '마약과의 전쟁' 선포, 전국 4개 검찰청에 마약범죄 특별수사팀 설치(10.16. 본부로 격상)

10.14.~11.5. 김희애, 개인전 〈스트레스드 디저트〉 개최

장소 – 리:플랫

10.14. 환경단체 저스트 스톱 오일, 영국 내셔널갤러리에서 빈센트 반 고흐 〈해바라기〉에 하인즈 토마토 수프 두 캔 투척

"A second can of soup has just hit Van Gogh's Sunflowers" @jestingtime. 트위터. 2022.10.14.[204]

10.15. 과학기술정보통신부, 카카오 서비스 마비 사태에 방송통신재난대응상황실 설치

10.15. 일광전구, 백열전구 'PS35' 60년 만에 생산 종료

"우리가 전구 회사에서 조명 기구 회사로 전환하겠다는 방침과 맞물리면서 전구 생산은 중단하지만, (…) 전구를 가장 잘 알고, 광원을 가장 잘 이해하고, 가장

204 https://twitter.com/jestingtime/status/1580917667841847297

다양한 광원 아이템을 가지고 있는 회사라는 본질에는 변함이 없습니다."(김홍도) bkjn 편집부. 『일광전구: 빛을 만들다』. 스리체어스. 2022. (재인용: '일광전구: #1.일광전구는 어떻게 시작됐나.'. 북저널리즘.)[205]

10.15.~11.27. 한국파이롯트, 첫 번째 팝업 스토어 〈소중한 말들 모음 사무소〉 개최

장소 – 파이롯트 오피스 ── 디자인 – 마음스튜디오

10.15. SK C&C 판교 데이터센터 화재, 카카오 134개 서비스 마비 사태

"(…) 우리가 얼마나 카카오의 각종 플랫폼 앱들에 빠르게 길들여졌는가를 뼈저리게 느끼는 순간이 됐다. 무엇보다 카카오와 네이버 등 플랫폼 기업들의 시장 잠식은 물론이고 우리 의식과 사회 전반에 미치는 잠재적 리스크를 체감하는 계기가 됐다." 이광석. 「카카오 먹통 사태로 본 플랫폼 독점 문제」. 『문명과 경계』. 6. 2023. p.151

"Telegram has become one of the most downloaded apps in South Korea." @telegram. 트위터. 2022.10.17.[206]

10.15. SPC삼립 계열사 SPL 제빵공장에서 20대 여성 노동자 사망, 불매 운동 확산

"노동자의 생명을 갈아넣은 빵을 더 이상 사 먹을 순 없을 것 같다." '"평생 안 먹고 안 사겠다"… SPC 불매운동 확산'. 한국일보. 2022.10.18.[207]

"산업재해 예방 및 근로자의 생명과 신체를 보호한다는

205 https://www.bookjournalism.com/@bkjn/1193
206 https://twitter.com/telegram/status/1581770656831533056
207 https://www.hankookilbo.com/News/Read/A202210180704000
3400

취지로 올해 1월 27일부터 중대재해처벌법이 시행됐지만
(…) 경영계를 중심으로 법과 시행령을 개정해야 한다는
여론이 높아지면서 긴장감이 낮아졌다는 분석이다.
노동부 관계자는 "올해 산재 사망자를 목표대로
700명대로 줄이기 위해 (…)" '하루가 멀다 하고 잇따르는
산재사고… 중대재해처벌법 있으나마나?'. 시사저널.
2022.10.24.[208]

"노동자가 기계에 끼어 숨진 다음 날 바로 공장 작업을
재개해 사회적 공분을 산 에스피엘(SPL)이, 사고 현장에
있었던 노동자를 정상 출근 시켰다가 비판이 일자 뒤늦게
휴가를 부여한 것으로 드러났다." ''끼임사' 목격자
출근 시킨 SPC 빵공장, 항의받고서야 휴가'. 한겨레.
2022.10.20.[209]

"진짜로 힘들고 고단하면 그렇게 술 마실 기력도
없습니다. 생각도 안 듭니다. 샤니가 그래요." 윤동주(20.
시인). '제빵계의 원양어선- 샤니 빵공장!'. 인스티즈.
2012.12.13.[210]

10.17. 대한변호사협회 징계위원회, 법률서비스 플랫폼 '로톡' 가입 변호사 9명에 징계 결정

10.16. 시니어리, '대기업 시니어가 알려주는 신입 디자이너를 위한 100가지 팁' 텀블벅 펀딩 후원자 수 1,030명 달성

"> 떨리는 첫 감리부터 별색? 오버프린트? 인쇄사고?
> 무료지만 쓸 만한 오픈소스 사이트!
> 인쇄, 종이, 후가공, 코팅, 제본, 패키지, 굿즈 제작 팁까지!
> 실무 팁뿐만 아니라 이직 노하우까지" 시니어리.

208 http://www.sisajournal.com/news/articleView.html?idxno=248823
209 https://www.hani.co.kr/arti/society/society_general/1063454.html
210 https://www.instiz.net/pt/807093 (원문 추정: 뿜뿜. 2012.8.13.
 https://www.ppomppu.co.kr/zboard/view.php?id=humor&no=1
 41765)

'대기업 시니어가 알려주는 신입 디자이너를 위한 100가지 팁'. 텀블벅. 2022.9.15.[211]

10.17. 외교부 직원, 방탄소년단 멤버 정국이 분실한 모자 횡령해 중고거래 사이트에서 1천만 원에 판매 시도

10.18. 서울회생법원, 서울문고(반디앤루니스) 회생 계획 인가

10.18. 파비오 필리피니, 『커브 – 자동차 디자인 불변의 법칙』 출간

발행 – 유엑스리뷰

10.18. 8월 기록적 폭우로 서울대학교 도서관 장서 10만 권 훼손, 언어학과 AI 자연어 처리 연구 데이터 소실 등 302억 원 규모 피해 보고

"(…) 물에 잠긴 서버에는 이 연구와 관련한 데이터, 그가 지도하는 석·박사 학생들이 학위 논문을 쓰려고 모아둔 자료, 다음 학기 강의 자료 등 수십 TB(테라바이트)에 달하는 데이터가 들었다고 한다. (…) 신 교수는 "서버에 든 데이터 복구가 가능할지 장담하기 어려운 상황이라 지금 '패닉(공황) 상태'"라고 했다." '인문대 서버·억대 실험장비 망가졌다, 서울대 '물폭탄 쇼크'". 조선일보. 2022.8.18.[212]

"서울대는 기후변화로 지난 8월 같은 폭우가 다시 발생할 수 있다고 판단, 학내 연구기관을 통해 근본적 수해방지 대책을 마련한다는 계획이다." '물폭탄에 도서관 장서 10만 권 훼손… 서울대 피해액 '302억 원'". 한국일보. 2022.10.19.[213]

10.19. 나원영, 스루패스 총서 1 『대체 현실 유령』 출간

발행 – 마테리알

"경험하고 있는 이 혼란을 도저히 말이 되게 써내지를

211 https://www.tumblbug.com/100tip
212 https://www.chosun.com/EVSMR7PENRC73M63GS4RFGYWB4
213 https://hankookilbo.com/News/Read/A2022101816220001556

못할 것 같아도 일단 무엇이든 기록해 놓는다면 자그마한 가능성이라도 생긴다는 것. (…) 예전에 정리해 놓았던 카논의 링크들을 다시 찾아가 보고, 기억 속에 남아있던 몇 가지의 이야기와 개념을 다시 가져오고, 아직까지 보존되어 있는 몇몇 시공들에 재방문하고, 그렇게 남아있는 온라인 호러와 그에 대한 역사의 부분이라도 짜맞춰 보면서, 나는 불완전하고 희미하더라도 이야기해 볼 수 있을 조각들로 이러한 모양을 만들었다." 나원영. 『대체 현실 유령』. 마테리알. 2022. p.183

10.19. 서울시, 대치동 은마아파트 재건축 심의안 가결

10.19.~11.2. 서울시, 〈서울디자인 2022〉 개최

장소 - DDP·서울시 일대, 메타버스 'DDP타운'

10.19. 서울중앙지방법원 형사2부(재판장 박노수 부장판사), 아동성 착취물 다크웹 사이트 '웰컴투비디오' 운영자 손정우에 '범죄 수익 은닉' 혐의로 징역 2년, 벌금 500만 원 선고

10.19. 남궁훈·홍은택 카카오 대표이사, 서비스 마비 사태 관련 대국민 사과문 발표

"(…) '모든 항공 규정은 피로 쓰였다'라는 말이 있습니다. 이는 비행을 하며 일어난 수많은 사고와 사례 공유를 통해 좀 더 안전한 하늘길이 이뤄졌다는 뜻입니다. 우리 IT 산업도 이 길을 갔으면 합니다." 남궁훈. '데이터센터 화재로 인한 카카오 대표 대국민 사과문'. 카카오. 2022.10.19.[214]

"특히 남궁훈 대표는 대표 자리를 사퇴하고

214 https://www.kakaocorp.com/page/detail/9814

비상대책위원회 재발방지소위를 맡기로 했다. 하지만 사과문에는 명확한 피해보상 대책은 없었다.' '카카오, 대국민 사과문 발표… 명확한 피해보상 대책은 없어'. 보안뉴스. 2022.10.20.[215]

""그런데 당신들이 불편하니까 책임감으로 일하라고? 누가 카카오 쓰래? 라인 등 대체제 많은데 애초에 글러 먹은 서비스에 당신들의 일상을 올인한 게 문제다. 무료 봉사를 강요하지 마라"라고 단호하게 적었다. A씨에 앞서 또 다른 내부 직원 B씨 또한 (…) 카카오 오너의 '자본주의' 발언을 끄집어냈다. (…) "나라 구하는 보람으로 하는 일도 아니고 오너도 자본주의를 좋아한다는데 책임감 같은 거 가질 필요 없지 않나? (…) 돈 쓰기 싫으면 서비스 터지는 게 맞지. 지금 장애 대응하는 분들 다 무급으로 일하는 거 맞음"이라고 주장했다." '"누가 카카오 쓰래? 일상 올인한 게 문제"… 직원 글 또 터졌다'. 한국경제. 2022.10.18.[216]

"피해 보상액 규모는 약 275억 원으로 집계됐다. (…) 소상공인을 상대로 피해 사례를 접수한 결과, 모두 451건이 신청됐다. 이 중 '1015 피해 지원 협의체' 기준에 부합하는 205건에 보상을 진행, 건당 약 25만 원 지원금이 나갔다. (…) 일반 이용자에게는 올해 1월 카톡 이모티콘 총 3종을 제공했고, 약 1730만 명이 이모티콘을 내려받았다." '카카오, '서비스 먹통사태' 보상 끝냈다… 카톡 캐시·이모티콘도 지급'. 경향신문. 2023.6.30.[217]

10.20. 강주현,《Typozimmer Nr.9: 원 맨 파운드리》발간

발행 – 오큐파이 더 시티

10.20. 소니, 하이엔드 초광각 단렌즈 브이로그 카메라 'ZV-1F' 출시

215 https://www.boannews.com/media/view.asp?idx=110839

216 https://www.hankyung.com/article/2022101841707

217 https://www.khan.co.kr/economy/economy-general/article/2023
06301312001

"(…) 브이로거 및 크리에이터에게 최적화된 브이로그 카메라다. 셀피 브이로그부터 친구 및 가족 등 다수의 인원이 등장하는 일상 브이로그까지, 손을 멀리 뻗지 않아도 20mm 초광각 단렌즈로 인물과 함께 주변 풍경까지 여유롭게 담을 수 있다." '소니코리아, 새로운 브이로그 카메라 ZV-1F 출시'. 케이벤치. 2022.10.20.[218]

10.20. 진실·화해를위한과거사정리위원회, 선감학원 사건 관련 '국가 공권력에 의한 인권 침해' 사실 인정

10.20. 한겨레 탐사 기획 '저당잡힌 미래, 청년의 빚', 제385회 이달의 기자상 기획보도 신문·통신 부문 수상

10.21. 경기도 안성 물류창고 신축 현장 붕괴 사고로 중국· 우즈베키스탄 국적 노동자 5명 추락, 3명 사망

"사고는 공사장 4층에서 콘크리트 타설 작업 중 거푸집이 내려앉으면서 발생했다. 다치거나 숨진 노동자는 우스베키스탄, 중국 국적 등 모두 이주노동자들이다. 이번 사고로 숨진 다른 외국인 노동자 2명의 빈소는 유족과 연락이 늦어지는 등의 이유로 이날 오후까지도 마련되지 못하고 있다. (…) A씨의 빈소에는 동료 외국인 노동자들만 보일 뿐, 지방자치단체나 정부 관계자들의 발길은 없어 썰렁했다." '"가족 생계 책임진 성실한 청년이었는데"… 안성 붕괴사고 유족 '오열''. 경향신문. 2022.10.23.[219]

10.21. 릴레이, '항해일지: 한국예술종합학교 30주년' 웹사이트 디자인·개발

10.21. 유니폼 모티프 패션 브랜드 페퍼로니서울, '블록코어룩'

218 https://kbench.com/?q=node/238211
219 https://khan.co.kr/national/national-general/article/2022102
31509001

유행을 주제로 《한겨레》와 인터뷰

10.21.~12.31. 지미추, 카페·팝업 스토어 '추 카페 서울' 운영

위치 – 서울 청담동

10.21. 지속가능 라이프스타일 브랜드 '언롤 서피스', 웹사이트 개설

10.21.~23.2.19. 피크닉, 기획전시 〈국내여행〉 개최

10.21.~23.6.24. 한국영화박물관, 기획전시 〈지금 우리 좀비는: 21세기 K-좀비 연대기〉 개최

기획 – 조소연

10.22.~10.23. 아파트먼트풀, 〈서울빈티지페어 2022〉 개최

10.22. 카바 라이프 쇼룸 개장

위치 – 서울 남영동

10.22.~11.10. 코오롱 래코드, 런칭 10주년 기념 전시 〈래콜렉티브: 25개의 방〉 개최

장소 – 신사하우스 —— 기획 – 전은경 —— 아트디렉터 – 아워레이보

10.23. 대통령실 CI 공개

디자인 – 주식회사 피앤

10.24.~12.24. 레벨나인, 버추얼 멀티플레이 전시 〈닷과 대쉬의 모험〉 개최

장소 – 엘리펀트스페이스

"(…) 논리적–수학적 체계를 바탕으로 '만들어진' 이 낯선 세계에서 디지털 이미지인 아바타로 존재하는 우리가

세계를 어떻게 감각하고 경험할 수 있을까를 주제로
다룹니다." '[메타버스 예술 | 선정자 인터뷰] 레벨나인 –
닷과 대쉬의 모험 | 2022 메타버스 예술활동 지원사업'.
한국문화예술위원회(ARKO)(유튜브). 2023.2.14.[220]

10.24. 안그라픽스·사이펄리, 한글 NFT 프로젝트 'gagya(가갸)'
제작

10.24. EU, 스마트폰 충전기 규격 USB-C 타입 적용 의무화
(2024년 시행)

10.24. 체조스튜디오, '편지' 주제로 《사물함 Samulham 7호》 출간

10.25. 네이버 시리즈, 지하철 전광판에 무협 웹툰 〈화산귀환〉
(LICO 작, 비가 웹소설 원작) 주인공 '청명' 생일 축하 광고 게재

> "이처럼 플랫폼들이 나서서 현실이 아닌 웹툰·웹소설
> 속 가상 인물의 생일이나 기념일을 챙기는 것은 대형
> 광고로 대중에게 플랫폼 대표작을 알리는 동시에 핵심
> 팬층의 충성도를 높일 수 있다고 봤기 때문으로 보인다."
> '아이돌 못지않은 웹툰 주인공 생일… 지하철광고에 카페
> 대관까지'. 연합뉴스. 2022.10.25.[221]

> "청명이가 칭찬에 약한 이유 : 매화검존 시절 칭찬 못
> 받아봐서 💀
> 생일 선물로 칭찬 백만 번 해줄게 🖤
> 청구역
> 명동역
> +판교역에서 청명이를 만나보세요!" @NAVER_SERIES.
> 트위터. 2022.10.7.[222]

10.25. 데미안 콘라드, 『요제프 뮐러 브로크만이 대체 누구야?』 출간

220 https://www.youtube.com/watch?v=HHLxLqcLgrE
221 https://www.yna.co.kr/view/AKR20221025141/00005
222 https://twitter.com/NAVER_SERIES/status/1578212804858765312

발행 – 텍스트프레스

"(⋯) 스위스 디자인이 한국과 아시아의 디자인
세계와는 어떤 영향을 주고 받았는지, 스위스 디자인을
매개로 아시아 국가들 사이에서 이루어진 만남들은
무엇이었는지를 추적하는 작업을 해보고 싶다는 생각이
든다. 소규모 그래픽 디자인 스튜디오, 비평적 디자인의
가능성이 공회전하는 것만 같은 지금의 시점에서, 서구
디자인의 기준으로부터 새로이 디자인 가치를 재정렬해
새로운 시간과 공간으로 향하는, 그런 통합 연결망
회로들을 거기서 발견할 수도 있지 않을까⋯?" 정동규.
'역자 소개와 짧은 번역의 후기'. 데미안 콘라드.『요제프
밀러 브로크만이 대체 누구야?』. 박민지·정동규·현재호
옮김. 텍스트프레스. p.127

10.25. 식단·체중 관리 앱 '밀리그램' 출시 2년 만에 누적 다운로드
수 100만 돌파

10.25. 이용제,『타이포그래피 용어정리』출간

발행 – 활자공간

10.25. 비정규직 노동자 수 806만 6천 명으로 2003년 이후 최대
규모 집계(통계청 발표)

10.25. 한섬, EQL 오프라인 플래그십 스토어 'EQL 스테이션 in
더현대 서울' 개장

키 비주얼·모션 그래픽 – 워크스

위치 – 서울 성수동

"이곳에 '최성우'라는 인물이 있었다. 최성우는 가상의
인물이다. 레어로우는 최성우에게 서사를 부여했다. 그는
(⋯) 홈 파티를 즐기고 새 친구를 사귀는 것을 좋아하지만
사람이 너무 많은 것은 싫어한다. 아침에 눈을 뜨자마자

향을 피우고 에스프레소 한잔을 마신다. 또 물컵과 음료수 컵을 구분하고 영수증을 모은다. 최성우라는 인물의 시선으로 그의 사소한 습관들을 반영해 공간을 구성했고 관람자들은 그가 머무른 공간에서 상상의 날개를 펼쳤다." '소설을 읽듯 공간을 읽다, 레어로우 하우스'. 매거진한경. 2023.5.2.[223]

"우리는 베를린 뒷골목의 자유로운 분위기가 나는 곳을 찾다가 성수동에 집을 지었습니다. 유행을 따르기보다는 우리만의 새로운 가치를 찾고자 우리만의 라이프스타일을 제안합니다." 'RARERAW HOUSE'. rareraw.[224]

"철제 가구지만 차갑지 않아 보이는 디자인이 맘에 듭니다. 가격이 좀 있다는 것이 좀 걸리네요." @user-tc1jb1nk2o(댓글). '시간의 흐름이 주는 멋, '레어로우 하우스' ✨| 우리나라를 대표하는 철제가구브랜드🔨| 젊음의 거리 성수동(Feat. 열정 가득🔥) | 인테리어'. 보룸밍BoRoomMing(유튜브). 2023.4.23.[225]

10.26. 장쯔이·전쯔단 등 중국 스타 배우들, 시진핑 국가주석 3연임 확정 직후 공개 지지 선언

10.27. 네이버, MZ 세대 겨냥 'MY 뉴스 20대판' 개설

"1분 미만의 짧은 영상에 익숙한 20대들에게 짧은 영상 콘텐츠를 제공함으로써 재미있는 정보를 쉽게 접할 수 있습니다." '새롭게 오픈되는 MY 뉴스 20대판을 소개합니다'. 네이버 다이어리(네이버 블로그). 2022.10.27.[226]

10.27. 멕시코 모든 주에서 동성 결혼 합법화

223 https://magazine.hankyung.com/business/article/202304265530b
224 https://rareraw.com/house?product_no=4346
225 https://www.youtube.com/watch?v=nNGKGWMExgA
226 https://blog.naver.com/naver_diary/222912022765

10.27. 삼성전자 이재용 부회장, 회장으로 승진

10.27.~11.4. 손아용, 개인전 〈Yellowish Red Fruits〉 개최

 장소 – 플라츠2

"트위터 안 하길 잘했다" @Taeyoon-lv1dy(댓글). '무려 55조에 트위터 사들인 일론 머스크… 세계 최고 부자의 노림수 / 비머 Q&A / 비디오머그'. 비디오머그 – VIDEOMUG(유튜브). 2022.4.26.[227]

"(…) 첫 행보로 트위터 직원의 50%를 대규모 정리 해고했다. 콘텐츠 관리 정책 변경 및 도널드 트럼프 전 대통령 계정 복원 등을 진행해 논란을 빚었다. 온라인 혐오 발언 등에 대한 대처법을 조언해온 자문기구인 '신뢰와 안전위원회'도 해체했다. 이 같은 논란에 트위터 인수 전 상위 100대 광고주 중 약 70%는 광고를 집행하지 않은 것으로 나타났다." '[2022 해외 10대 뉴스] 일론 머스크, 트위터 인수'. 전자신문. 2022.12.29.[228]

"(…) 경영권 이전 하루 전인 작년 10월 26일 샌프란시스코의 트위터 본사에 들어선 머스크는 곳곳에 붙은 새 모양의 로고를 보고 "이 빌어먹을 새들은 모두 없어져야 한다"고 말했다고 한다. 여기에는 정치적 올바름과 성인지 감수성 등을 강조하는 트위터의 기업문화가 잘못됐다는 평소 지론도 영향을 미쳤던 것으로 보인다." '"빌어먹을 새들 모두 없어져야"… 머스크, 트위터 인수 전말'. 연합뉴스. 2023.9.1.[229]

"the bird is freed" @elonmusk. 트위터. 2022.10.28.[230]

227 https://www.youtube.com/watch?v=5TKZduYiNtM
228 https://www.etnews.com/20221229000133
229 https://www.yna.co.kr/view/AKR20230901137700009
230 https://twitter.com/elonmusk/status/1585841080431321088

10.27. 일론 머스크, 비용 절감 이유로 트위터 본사 화장실 휴지 비치 중단

"미국 샌프란시스코의 트위터 본사 건물에서 악취가 진동하는 것으로 전해졌다." '머스크, 화장실 '휴지'도 없앴다… 트위터 건물 '악취' 진동'. 서울신문. 2022.12.31.[231]

10.27. 작업실유령, '악보들' 총서 출간

디자인 – 김형진·유현선(워크룸)

"왜 또다시 워크룸(작업실유령)의 디자인인가. 전에 들어보지 않았던 제안을 하고 있어서다." 유지원. '2023 한국에서 가장 아름다운 책BBDK 심사평'. 2023.3.21.

"음악 사이에서 운동하다 보면 아직 맞춰지지 않은 채 남겨진 조각들을 발견하게 된다. 이 조각의 정체를 추적하기 위해 '악보들'은 시간 축으로부터 멀리 떨어져 여러 악곡이 함께 그리는 큰 형태를 관찰했다. 형태로부터 조각이 들어갈 틈을 발견할 때마다 다시 시간 안으로 들어가 악보라는 구체적인 장소에서 틈과 조각의 모양을 정밀하게 들여다보았다." 문석민 외. 『비정량 프렐류드』. 작업실유령. 2022. p.9

10.27. KBS 아카이브 프로젝트 〈모던코리아〉 시즌3(제12~15회) 방영

10.28. 딴짓의세상, 영화 굿즈 제작 에세이 『00 영화 굿즈 제작을 의뢰드립니다』 출간

"몇 년 안에 영화 IP를 활용한 부가 사업도 새로운 챕터로 넘어가지 않을까 생각하고, 그때에도 딴짓의세상이 계속 영화 굿즈를 만들 수 있기를 바라요. 좋아하는 국내외 감독, 배우, 제작사가 자신의 프로젝트와 함께할 파트너로서 바로 떠올리는 스튜디오가 되고 싶습니다."

‘영화 굿즈의 세계, 디자인 스튜디오 ‘딴짓의세상’’. 헤이팝. 2022.10.21.[232]

10.28. 메타디자인연구실,『지난해 2021: 디자인 현상과 이슈』 출간

발행 – 에이치비프레스

10.28. 영국 영화 협회(BFI), 《Sight and Sound December 2022: Korean Cinema Now 한국영화의 현재》 발간

10.28.~10.30. 유어마인드, 3년 만에 오프라인으로 제14회 언리미티드 에디션 – 서울아트북페어 2022(UE14) 개최

장소 – 서울시립 북서울미술관

“합계: 23,499명” @unlimited_edition_seoul. 인스타그램. 2022.11.3.[233]

10.28. 오렌지슬라이스타입, 첫 번째 서체 ‘스와시(Swash)’ 공개

“OS Swash는 Unlimited Edition 14의 키워드인 ‘충돌’을 타이포그래피적 관점에서 해석해 개발한 세리프 서체입니다. (…) ‘침범하여 방해하지 않음’, ‘충돌하지 않고 조화로운’, ‘흑과 백의 알맞은 분배’ 등과 같은 디자인 방법론의 격언을 ‘서로 침범하는’, ‘느닷없이 교차하는’, ‘자유롭게 통과하는’으로 치환해 보다 진취적인 ‘충돌’의 의미를 담고자 했습니다.” @orangeslicetype. 인스타그램. 2022.10.15.[234]

10.28. 티빙, 〈환승연애2〉(연출 이진주 외) 최종화 단체 관람 진행

“(…) 예능 프로그램에서의 단체 관람은 ‘환승연애2’가 처음이다. 특히 ‘환승연애2’는 시즌1부터 ‘드라마보다 더 드라마 같다’는 평을 받으며 시청자들의 열렬한 지지를 받았다.” ‘연애 예능은 최초… ‘환승연애2’ 최종회, 단체

232 https://heypop.kr/stories/42824

233 https://www.instagram.com/p/Ckf0dXNpfgA

234 https://www.instagram.com/p/CjvLlWuM_D_

관람 이벤트까지 연다'. 스포츠조선. 2022.10.18.[235]

> "무슨 수십 명이 감정 동기화돼서
> 초반에 다같이 탄식하고, 현규 얼굴 나오니까 웅성웅성
> 해은이 울 땐 훌쩍거리고
> 해은이 현규한테 갈 때는 다 소리 지르고
> 박수침ㅋㅋㅋㅋㅋㅋㅋ (…) 마지막에 현해 손허리, 포옹,
> 현커 사진 나올 땐 진짜 기립 박수침
> 다들 한 마음 한 뜻인 듯했다^^" '[일반] 단관후기) 없길래
> 내가 쓴다'. 환승연애 시즌2 갤러리 ⓜ(디시인사이드).
> 2022.10.28.[236]

10.28. 프로파간다, 《GRAPHIC #49: 언리미티드 에디션·서울 아트 북 페어》 출간

10.28. 한국타이포그라피학회, 동시대 디자인 뉴스레터 프로젝트 'KST 통신' 시작

10.28. 6699프레스, 10주년 기념 『1-14』 출간

10.29.~11.6. '공공 건축'과 '오래된 집' 주제로 오픈하우스서울 2022 개최

10.29. 이태원 압사 사고(10.29 참사)

> "추모하고, 회복하기까지 저마다 시간이 필요할 테지만
> 우리 사회가 충분한 여유와 적절한 방법을 내어주고
> 있는 걸까. 생각에 깊이 잠겼다. 참사 당일부터 지금까지,
> 그리고 당분간 우리 기자들은 이태원역에서 현장 중계를
> 이어가고 있다. 비슷한 내용의 반복인 것처럼 보일
> 수 있지만, 찾아오는 사람은 모두 다르다. 한 외국인
> 생존자는, 직접 목격한 희생자들의 넋을 기리고 자신의

235 https://sports.chosun.com/entertainment/2022-10-18/202210180
100116040007397

236 https://gall.dcinside.com/m/transferlove2/345643

트라우마를 회복하기 위해 이곳을 매일 찾게 된다고
한다. 참사에서 친한 친구를 잃은 한 여성은 지난 주
장례를 겨우 마친 뒤 이곳을 찾았다며, 현장을 바라보며
한참을 울었다. 이태원역 인근에 사는 한 주민은 놀라고
안타까운 마음에 추모 공간을 찾을 엄두를 못 내다,
열흘이 지나서야 마음을 추스르고 올 수 있었다고 한다.
추모 공간을 찾은 사람들은 울거나, 고개를 푹 숙이거나,
시민들이 남긴 글들을 한참 읽는다. 그렇게 이 공간은
이어지고 있다." [취재파일] 이태원역 비닐로 감싼 이들…
이유 듣고 '말문이 턱''. SBS 뉴스. 2022.11.8.[237]

10.30. 검찰·경찰, 10.29 참사 희생자 장례식장 방문해 유가족에
마약 부검 권유

10.30. 박강수 마포구청장, 공무원 200여 명 동원해 홍대앞 술집
돌며 휴업 권고

10.30. 루이스 이나시우 룰라 다시우바, 브라질 대통령 3선 당선,
아마존 산림 벌채 단속 추진

10.30.~11.5. 윤석열 대통령, 국가애도기간 지정

"그런데 희생자의 신원이 모두 확인되기도 전에, 더구나
40여 곳의 병원으로 희생자들이 나뉘어 이송되는 바람에
유가족들이 시신을 찾아 애타게 헤매야 했던 바로 그
시간에 국가애도기간이 선포된 것을 우리는 어떻게
이해해야 할까. 누구를 잃었는지, 무엇을 슬퍼해야 할지
모르는 상태에서 묻지도 따지지도 말고 '슬퍼하라!'라는
국가애도기간의 선포는 기이하고 당혹스럽기까지 하다.
유가족이 요구한 적 없고 합의하지도 않은 보상금 지급
방안이 나온 것 또한 비상식적이다. 한마디로, 참사 발생
12시간도 지나지 않아, 피해자들을 만나보기도 전에
정부가 애도와 보상금을 한데 묶은 수습 방안을 발표한

것은 전례 없는 일이다. (…) 더 중요한 것은, 관제 애도가
유가족들과 시민들이 '애도의 정치' 주체로 모이고
행동하는 것을 방해하고 가로막는 바리케이드의 역할을
했다는 점이다." 정원옥. '애도를 위하여: 10·29 이태원
참사'.《문화/과학》113호. 2023. pp.46~50

10.30. 행정안전부, 시·도 지자체에 합동분향소 설치 시 '참사'·
'희생자' 대신 '사고'·'사망자' 표기 및 근조 문구 없는 리본 패용 지시

10.31. 경찰청, 10.29 참사 이틀 만에 시민단체 동향 수집 문건
작성해 논란

10.31. 안규철,『모든 것이면서 아무것도 아닌 것』개정증보판 출간
발행 – 워크룸프레스

10.31. 용산구, 애도 명목으로 산하기관 '용산꿈나무 종합타운'에
케이팝 댄스·발레 등 음악 활용 돌봄 프로그램 중단 요구

10.31. 이태원 밀라노 콜렉션 사장 남인석 씨, 희생자 위해 제사

10.31. 질병관리청, 코로나19 일일 확진자 수 통계 발표 중단

11월

11.1. 김성구 외, 〈집합 이론〉 도록 출간

발행 – 작업실유령

11.1. 리오스튜디오, 콘텐츠 크리에이터·디자이너 중개 및 3D에셋 판매 플랫폼 '파이3D' 런칭

11.1. 서울시, 10.29 참사 유가족 담당 공무원에 유가족 간 연락처 공유 저지 매뉴얼 지시

11.1. 엘로퀀스, 아시아 신진 사진작가 아카이브 매거진 《Chalkak 찰칵》 창간

11.1.~11.10. 한국잡지협회, 창립 60주년 기념 행사 〈잡지 주간 2022: 잡지가 있는 삶〉 개최

장소 – 국립중앙도서관 등

11.1. 한덕수 국무총리, 10.29 참사 관련 정부 책임 묻는 외신기자 질문에 웃음·말장난 논란

11.2. 샤오미×라이카, M 마운트 렌즈 장착 가능한 스마트폰 '12S 울트라' 콘셉트 모델 공개

11.3. 아이스크림에듀, 홈 러닝 서비스 '아이스크림 홈런' 제품· 브랜드·콘텐츠·UX/UI 리뉴얼

디자인 – 파운드파운디드

11.4. 경찰, 10.29 참사 희생자 유류품 수거해 마약류 성분 검사 의뢰, 희생자 2명에 마약 부검 진행

11.4. 김진솔, 사진집 『Nowhere』 출간

11.4. 디자인 갤러리 '오리지널리티사치 에디션부산' 개장

위치 – 부산 해운대구

11.4. 문화재청, '왕릉뷰 아파트 사태' 이유로 역사문화환경보존지역 주변 건축 규제 완화 추진

11.4.~23.4.2. 서울생활사박물관, 기획전시 〈서울살이와 집〉 개최

11.4.~11.5. 한국타이포그라피학회, 온라인 강연 프로그램 〈디지털 시대의 타이포그래피: T/SCHOOL 2022〉 개최

> "(…) 우리의 일상은 디지털이 이끄는 혁신의 물결을 따라 순항하는 듯 보입니다. 하지만 이 물결이 어디로 향하는지, 그저 물결에 몸을 맡기면 되는지, 혹은 새로운 바람을 돛대에 실어야 하는지 여전히 궁금합니다. 타이포그래피라는 다소 둔중한 배에 몸을 싣고 있다면 더더욱." 강이룬 외. 『디지털 시대의 타이포그래피 T/SCHOOL 2022』. 안그라픽스. 2023. p.6

11.4.~11.17. LG디스플레이, 2022 OLED 아트웨이브 〈네버 얼론〉 개최

> 장소 – 쎈느

11.5. 인공위성+82, 인터뷰집 『유학생』 출간

11.5. '정훈이 만화' 작가 정훈 별세

11.6. 김헵시바, 단편영화 〈할리보다 좋은〉(유승연 감독) 포스터 디자인

11.7. 도서관여행자, 『도서관은 살아 있다』 출간

> 발행 – 마티

> "나는 어린이와 어른으로 구분하는 열람실보다 모두가 함께 이용하는 열람실이 좋다. 책이 많은 도서관은 좋지만, 책만 많은 도서관은 싫다. 서가로 가득 찬 도서관보다 이용자로 가득 찬 도서관이 좋다. 아름다운 도서관을 좋아하지만, 아름답기만 한 도서관은 싫다.

(⋯) 사회적 역할과 공동체 형성이라는 목표에 걸맞은 도서관은 어떻게 지을 수 있을까?" 도서관 여행자. 『도서관은 살아 있다』. 마티. 2022. p.84

"호쾌한 사서의 기록이 반가운 것도 잠시, 국내 공공도서관 정책은 갈수록 퇴보하고 있다. 최근 서울시는 작은도서관 예산을 삭감했다가 여론의 비판이 거세지자 추가경정예산을 마련하겠다고 밝혔다." 최문희. ''공동체의 거실' 살피는 버라이어티한 사서의 일'. 오마이뉴스. 2023.3.16.[238]

"(⋯) 9가지 컬러의 10가지 다리와 30가지 선반으로 스타일리시함까지 갖춰 숨길 필요 없이, 밖으로 꺼내 보여주고 싶은 스틸 랙을 경험해 보세요." '[RARERAW RACK] #02. Kitchen Rack - Change To My Favorite Space'. 레어로우(유튜브). 2023.6.22.[239]

11.7. 아모레퍼시픽, '아모레 성수' 시그니처 브랜드 '퍼즐우드' 디퓨저·핸드크림 출시

"(⋯) 퍼즐우드의 가볍고 산뜻한 향을 전달하기 위해 밝은 아이보리의 바디 컬러와 퍼즐우드의 아이덴티티라고 할 수 있는 감성적인 서체의 배치를 과감하고 과장되게 활용했습니다." puzzlewood. '휴식의 향을 담은 디자인 스토리'. 아모레퍼시픽 크리에이티브. 2022.11.1.[240]

11.7. 컬리, 뷰티 제품 판매 플랫폼 '뷰티컬리' 런칭

"(⋯) 주요 고객층인 3040 여성은 뷰티 시장에서도

238 https://www.ohmynews.com/NWS_Web/View/at_pg.aspx?CNTN_CD=A0002910026

239 https://www.youtube.com/watch?v=LZtH1ls3Tes

240 https://design.amorepacific.com/work/2022/puzzlewood/product-design

'큰손'이다. 여기에 중저가 뷰티 브랜드를 앞세우면 1020
세대로까지 고객층을 넓힐 수 있다. 컬리 측은 "장보기
플랫폼 특성상 가족 단위로 계정을 공유하던 고객들이
개별 계정으로 주문을 시작하면 고객별 구매 데이터도
정교해질 것으로 보인다"고 말했다. (…) 이커머스 업계가
뷰티 분야를 강화하는 이유는 구매 주기가 빠른 데다
단가가 높아 수익성이 좋은 품목이기 때문이다. (…) 제품
테스트가 어려운 온라인 구매의 한계를 보완하기 위해
빅데이터와 인공지능(AI) 기술도 적극 활용 중이다."
'컬리–무신사–SSG… '뷰티'로 달려가는 이커머스 업체들'.
동아일보. 2022.11.21.[241]

11.8. 리디, 국내 최대 애니메이션 OTT '라프텔' 애니플러스에 매각

11.8. CJ CGV, 팬데믹 이후 최초 흑자 전환 공시(3분기)

11.8. LG디스플레이, '스트레처블 디스플레이' 공개

11.8. MBC·SBS, AM라디오 송출 중단

11.9. 교육부, 교육과정 개정안에 '자유민주주의' 용어 추가,
'성소수자'·'성평등' 표현 삭제

"(…) 고등학교 보건 과목의 '성·생식 건강과 권리'가
'성 건강 및 권리'로 바뀌었다. 실과 교육과정에서는
'전성(全性)적 존재'라는 표현이 보수 기독교계의
반발로 본래 뜻과 무관함에도 삭제됐다." '성평등' 없고
'자유민주주의' 들어간 논란의 새 교육과정, 그대로 확정'.
경향신문. 2022.12.22.[242]

"자유민주주의라는 용어는 오직 이념 대립이라는
관점에서만 우리 역사를 바라보게 한다. 1945년 광복과

241 https://www.donga.com/news/Economy/article/all/20221120/11
6589038/1

242 https://khan.co.kr/national/education/article/202212221617001

1948년 정부 수립 이후 대한민국 현대사가 단순히
북한과의 대립 속에서만 흘러온 건 아니다. (…) 놀라운
경제발전이나 민주주의 성과가 이 용어에 묻힌다."(박래훈
전국역사교사모임 회장) '교육부는 왜 역사 교과서에
'자유민주주의'를 다시 소환하나'. 시사IN. 2022.12.2.[243]

"(…) 중학교 사회 교육과정에서 등장하는 경제 생활은
'시장경제'와 '자유 경쟁을 기반으로 하는 시장경제'로
대체됐다. 일각에서는 자유를 강조한 것이 윤석열
대통령을 의식했기 때문이라는 주장이 나온다. 윤
대통령은 취임사와 각종 기념사, 연설에서 '자유'라는
용어를 수차례 사용해 왔다." '새 교과서에
'자유민주주의'자유경제' 넣는다… '성평등'은 빠져'.
중앙일보. 2022.11.9.[244]

11.9. 대통령실, MBC 취재기자에 동남아 순방 전용기 탑승 배제
통보, 언론의 자유 침해 논란

11.9. 더현대×로우프레스, 로컬 웹진 〈에디토리얼 디파트먼트〉 개설

11.9. 메타, 전체 직원의 13%인 11,000명 해고

11.9.~11.20. 민구홍·양지은, 한국타이포그라피학회 16번째 전시
〈진동새와 손편지〉 기획

장소 – 예술청 프로젝트룸·아트선재센터 —— 도록 발행 –
작업실유령

11.9.~12.17. 스페이스 비–이, 패브릭을 주제로 〈Soft Shelter〉 개최

장소 – 윤현빌딩

11.9. 전쟁기념관, 희귀자료 전문자료실·보이는 수장고 등 갖춘
'6.25전쟁 아카이브센터' 개관

243 https://www.sisain.co.kr/news/articleView.html?idxno=49044
244 https://www.joongang.co.kr/article/25116076

위치 – 서울 용산동1가

"이 도서자료실에 오시면 일반적인 기대와는 다르게 상당히 다양한 관점을 다 읽어볼 수 있다는 점에 아마 놀라실 겁니다. 소련이라든지 중공군이라든지 소련군을 지원했던 체코, 불가리아 이런 국가들의 기억도 전부 다 균형 있게 볼 수 있다는 점이 저희 특색이라고 할 수가 있겠습니다."(이제혁 학예연구사) '한 곳에 모아놓은 6.25의 기억과 기록'. MBC 뉴스. 2023.4.8.[245]

11.9. 쿠팡, 로켓배송 출시 8년 만에 분기별 영업이익 1,037억 원으로 흑자 전환 보고(3분기)

11.10.~23.1.10. 주캐나다한국문화원, 동시대 한국 그래픽 디자인 소개 전시 〈art+language – Contemporary Korean Graphic Design〉 개최

11.10. 푸르밀, 폐업 및 전원 해고 발표(10.17.) 철회, 임직원 30% 감축 및 영업 정상화 결정

"푸르밀 노조는 성명에서 "신동환 대표의 관심사는 오로지 개인 취미생활인 피규어 수집 뿐"이라며 "시대의 변화되는 흐름을 인지하지 못하고 소비자들의 성향에 따른 사업다각화 및 신설 라인 투자 등으로 변화를 모색해야 했으나 안일한 주먹구구식의 영업을 해왔다"고 지적했다." '[푸르밀 사태] 롯데와 결별 15년 만에 폐업… 신준호의 푸르밀, 왜 망했나'. 조선일보. 2022.10.18.[246]

11.11. 서울시의회, 회현동 제2시민아파트 철거 방안 확정

11.11. 아틀리에 에크리튜, 문구 편집매장 '포인트오브뷰' 리뉴얼

위치 – 서울 성수동

245 https://imnews.imbc.com/replay/unity/6472029_29114.html
246 https://biz.chosun.com/distribution/food/2022/10/18/DJQKK3T PDFD3BKNJA5LVB7XQJI

"간판도 없이 시작한 포인트오브뷰는 문구 덕후들의
입소문을 타기 시작했고, 지난해 2월 더현대 서울에 두
번째 오프라인 매장을 열었다. 그리고 올겨울, 3층 규모로
포인트오브뷰 성수점을 리뉴얼하여 오픈했다." '‘성수동
핫플'로 손꼽히는 문구점 포인트오브뷰에는 누구나
창작자가 될 수 있는 영감 폭발하는 도구들이 가득하다'.
허프포스트코리아. 2022.12.28.[247]

11.11.~11.12. 이예주·오유우·박하림·렐리시 삼옥빌딩 오픈 스튜디오

장소 – 삼옥빌딩(서울 북창동)

"4명의 작업자들이 우연히 혹은 어떠한 계기로 삼옥빌딩에
모였습니다. 따로 또 같이 일하는 프리랜서의 특징을
살려 할 수 있는 재미난 일을 찾다가 ‘오픈 스튜디오'라는
느슨한 형태의 전시를 기획하게 되었습니다. 우리의
프로젝트는 삼옥빌딩에 입주해 있는 동안인, 한시적인
일이 되겠지만 이를 바탕으로 각자 영역에서 유의미한
성장의 계기가 되었으면 합니다. 그 한시적인 순간을
함께해 주세요." @yejoulee. 인스타그램. 2022.10.26.[248]

11.11. 정현·신동혁, ‘한국의 디자이너' 총서 첫 번째 『신동혁 – 책』 출간

발행 – 초타원형

11.11. 6699프레스 10주년

"6699프레스는 지난 10년 동안 큰 따옴표 안에 담아야 할
다양한 목소리를 책으로 엮어 우리 사회 변방의 대상화된
존재에 대한 진실한 목소리를 들을 수 있는 책을 만들어
왔다." '1-14'. 6699press.[249]

"(…) 사라져가는 도시의 한 면을 담고자 비타민 음료를

247 https://www.huffingtonpost.kr/news/articleView.html?idxno=
205680
248 https://www.instagram.com/p/CkLOYS6J1oj
249 https://6699press.kr/publication

사 들고 일일이 목욕탕을 찾아다니며 양해를 구하고,
때로는 목욕만 하고 나오겠다며 들어가 몰래 촬영해
가면서 완성했다. 책이 나온 후 도둑 촬영한 목욕탕을
다시 찾아가 책을 전달했을 때 진심으로 고마워하는
사장님을 만나고 나서야 디자이너 이재영은 안심했을
것이다. 이제 책에 기록된 목욕탕 중 방문할 수 있는 곳은
딱 한 곳뿐이다." '발행인은 디자이너 - 주위를 환대하는
6699프레스'. 《디자인》. 2022.10. p.19

11.12. 영화 〈터미널〉 실존 모델 메흐란 카리미 나세리, 프랑스
샤를드골국제공항 터미널 벤치에서 별세

11.12. 임나리, 자택 활용한 동시대 디자인 전시 공간 '워키토키갤러리'
개관

위치 - 서울 홍은동

"모래내주택은 당시 관악구 봉천동에 있던
신라건축연구소(대표 김종호)가 1980년 승인 허가를
받고, 1981년 완공했다. 경사로를 따라 작은 마당이 있는
벽돌 2층 주택이다. (…) 현재 거주 중인 임나리 씨는
브랜드, 전시, 콘텐츠 기획자로 활동 중이다. 1981년에
지어진 2층 주택의 환대하는 거실 및 1층 공간을 전환해,
실제 생활하는 집에 설치한 가구를 살펴보고 구매하는
경험을 할 수 있는 홈갤러리 워키토키갤러리를 오픈할
예정이다." 'OPEN HOUSE 모래내주택(홍은동 L씨댁)
김종호'. OPENHOUSE SEOUL 2022.[250]

"워키토키는 전파를 이용해 음성을 수신하며 통신할 수
있는 작은 기기입니다. 우리는 디자이너, 기획자, 소비자
사이의 경쾌하고 즐거운 송수신을 추구합니다.
워키토키갤러리는 사물과 이미지를 설계하는 디자이너의
사고와 상상력에 집중합니다. 레퍼런스의 타당성과

250 https://www.ohseoul.org/post/모래내주택홍 은동ㄴ씨댁/커튼홀-3/
openhouse-seoul-bag-badg-set

모방을 구분합니다." 'About'. 워키토키갤러리.[251]

11.12.~11.20. 워키토키갤러리, 논픽션홈 가구 전시 〈단어의 배열 nonfictionhome〉 개최

> 그래픽 디자인 – 전채리

11.12.~23.1.5. 프리츠한센·문화체육관광부, 〈150주년 기념 전시: 영원한 아름다움〉 개최

> 장소 – 문화역서울284 ── 그래픽 디자인 – 김기문 ──
> 공간 디자인 – 조현석

11.13. 국민권익위원회, '국민청원' 대체 웹사이트 '국민제안' 도메인 변경에 예산 15억 원 편성

11.13. 정경화, 『유난한 도전 – 경계를 부수는 사람들, 토스팀 이야기』 출간

> 발행 – 북스톤

11.14. 아마존, 약 1만 명 해고 계획 발표

11.14. 자율주행 서빙로봇 스타트업 브이디컴퍼니, 하나벤처스에서 99억 원 시리즈A 투자 유치

11.15. 금융위원회, 40년 만에 금산분리 규제 완화 공식화, 금융사의 서비스업·유통업 등 진출 자유화 시사

11.15. 기획재정부, 청년·노인·고용 복지 예산 대폭 삭감한 지출 구조조정 내역 일부 공개

11.15. 우아한형제들, '배달의민족 글림체' 배포

11.15. 현대건설, 건설 현장용 AI 안전 관리 로봇 '스팟' 도입

11.15. UN, 세계 인구 80억 명 돌파 발표

11.16. 공정거래위원회, 페이스북 페이지 '아이돌연구소' 이용한
경쟁사 아이돌 역바이럴 의혹으로 카카오엔터테인먼트 현장 조사

11.16. 미국항공우주국, 두 번째 달 착륙 프로그램 '아르테미스'
우주선 발사

11.16. 이세호, 리 매킨타이어 『지구가 평평하다고 믿는 사람과
즐겁고 생산적인 대화를 나누는 법』(위즈덤하우스) 디자인

11.16. 영화 〈동감〉(서은영 감독, 2000년 김정권 감독 작품
리메이크) 개봉

11.17. 퍼시스, 이동형 회의가구 시리즈 '티카' 출시

11.17. SM 브랜드마케팅, 플래그십 스토어 '광야@서울' 개장

> 위치 – 서울 성수동 ── 공간 디자인 – 니즈디자인랩
>
> "니즈디자인랩은 이를 평행우주의 개념을 통해 광야의
> 세계관을 표현했다. 그렇게 만들어진 광야@서울은
> 하나의 공간이지만 동시에 확장된 우주 속 다른 공간이
> 될 수도 있는 곳으로 나타난다. 그리고 그 세계는 보라색
> 유리 문이 열리며 시작된다." 'SM이 그렸던 또 다른 세계'.
> 웨얼이즈더매거진.[252]

11.18. 경기도, 광역버스 입석 탑승 금지 조치

11.18. 국제도량형총회, 국제 숫자 단위 4종 추가

11.18. 민음사, 마르셀 프루스트 별세 100주년 맞아 『잃어버린
시간을 찾아서』전 13권 완간

> "(…) 국내 최초 프루스트 전공자인 김희영 교수는
> "사명감과 용기를 가지고" 번역에 노력을 쏟아부었다."
> '프루스트 '잃어버린 시간을 찾아서' 완역… 민음사 13권

252 https://wit-mag.com/project/sm-kwangyaseoul

완간'. 연합뉴스. 2022.11.15.[253]

11.18. 보건복지부, 키오스크 관련 '장애인차별금지 및 권리구제 등에 관한 법률 시행령' 입법 예고

11.18. 삼성물산, 비이커 플래그십 스토어 '비이커 성수' 개장

위치 – 서울 성수동

11.18. 트위터 본사 핵심인력 등 수백 명 퇴사, 서비스 먹통 우려 확산

"🔒Twitter could break as soon as tonight. According to an inside source, the internal version of the Twitter app used by employees is already slowing down." @PopBase. 트위터. 2022.11.18.[254]

"(…) 머스크가 이달 초 절반에 달하는 직원에게 해고를 일괄 통보하는 등 트위터에서 칼바람이 이어지는 가운데 (…) 트위터 직원 수백 명이 고강도 근무 압박에 거부 의사를 밝힌 것으로 알려졌다고 영국 일간 가디언이 보도했습니다. 특히 이들 중에는 오류 수정, 서비스 먹통 방지 등을 맡은 엔지니어가 대다수 포함돼 계정 운영에 차질을 우려하는 목소리도 나옵니다." '[World Now] "트위터의 명복을 빕니다"… 직원도 회원도 떠난다'. MBC 뉴스. 2022.11.18.[255]

11.18. 트위터·페이스북·유튜브, 폭력 선동 금지 규정 위반으로 정지된 도널드 트럼프 전 미국 대통령 계정 복구

11.18. 환경단체 울티마 제네라지오네, 앤디 워홀의 BMW M1 아트카에 밀가루 투척

253 https://www.yna.co.kr/view/AKR20221115151000005
254 https://twitter.com/PopBase/status/1593427523206934529
255 https://imnews.imbc.com/news/2022/world/article/6428367_35680. html

11.18.~12.25. JTBC, 판타지 드라마 〈재벌집 막내아들〉(정대윤· 김상호 연출, 산경 웹소설 원작) 방영

- "시청자들은 진도준이 나쁜 재벌을 벌주려는 게 아니라, 회장 자리를 쟁취하려고 경쟁하며 나아가는 것에 쾌감을 느껴왔다." ''재벌집 막내아들'이 말해주지 않는 진짜 현대사, 사실은…'. 한겨레. 2022.12.29.[256]

- "능력주의 사회에서 능력을 결정짓는 게 타고난 신분인 이상 이미 승자와 패자는 정해져 있는 것이나 마찬가지다. 겉으로는 평등한 기회와 사회적 상향 이동이 보장된 듯 보이지만 실제로는 주어진 환경 덕분에 결과물이 달라지는 세상에 살고 있다. (…) 내가 좀 더 부자인 부모 밑에서 태어났다면, 좀 더 좋은 대학을 나왔다면 지금 이렇게 살고 있지 않을 거라는 후회의 정동이 독자의 마음속 깊숙이 자리하고 있어서 '인생 2회차'에 대한 막연한 기대도 생기는 것이다." 박지희. 「한국 웹소설 『재벌집 막내아들』에 나타난 신자유주의 시대 현실 재현 양상 연구」. 『인문콘텐츠』. 66. 2022. p.170

11.20.~12.18. 제22회 카타르 월드컵 개최

- "포르투갈전을 앞두고 과연 저희한테 몇 %의 가능성이 있었을까. 선수들은 '꺾이지 않는 마음'으로 진짜 투혼을 발휘했다. (…) 선수한테도, 제 팀한테도, 많은 국민 분들한테도 '꺾이지 않는 마음'이란 문장이 계속 꾸준히 유지돼 축구뿐만 아니라 대한민국이 살아가는 데 있어서 더 앞으로 나아갈 수 있었으면 좋겠다."(손흥민) '투혼 불태운 손흥민 "꺾이지 않는 마음, 대한민국에 이어지길"'. 중앙일보. 2022.12.7.[257]

11.20. BGF리테일, 전국 CU 매장에 자동심장충격기 설치

256 https://www.hani.co.kr/arti/culture/culture_general/1073590.html
257 https://www.joongang.co.kr/article/25123945

11.21. 대통령실, '불미스러운 사태' 이유로 도어스테핑 중단, 1층 로비에 가림막 설치

11.21.~23.4.17. 메타디자인연구실, 존 버거『풍경들』, 지그문트 바우만『액체현대』 북세미나 진행

11.21. 옥토컴퍼니, 촬영 비즈니스 중개 플랫폼 '그래퍼스' 출시

11.21. 이도타입 BI 리뉴얼

11.21. 이란 국가대표 축구팀, 탈히잡 운동에 연대해 카타르 월드컵에서 국가 제창 거부

11.22. 디자인긁복, 월정액 디자인 대행 서비스 '무제한 디자인' 런칭

> "최저임금은 매년 오릅니다. 인건비 감당하실 수
> 있으시겠어요? (…) 무제한 디자인긁복은 단 1명의 직원도
> 뽑지 않으셔도 총 18가지 작업을 하실 수 있게 됩니다."
> '[공지] 디자인긁복? 김기은 대표가 밝히는 '무제한
> 디자인'의 진실'. 무제한 디자인긁복(네이버 블로그).
> 2023.5.28.[258]

11.22. 서울시, 청량리종합시장·암사종합시장·노량진수산시장 '우리시장 빠른배송' 서비스 지원

11.22. 오디션 플랫폼 '원픽' 운영사 케이에스앤픽, 연예인 지망생 대상 프로필 사진 서비스 '픽스튜디오' 출시

11.22. 직방 브랜드디자인팀, 슬로건 'Beyond Home' 토대로 브랜드 리뉴얼

11.22. 큐피스트, 성향 기반 소개팅 앱 '엔프피(ENFPY)' 출시

11.22. 플랫폼P, 국제교류 프로그램 〈클래스룸: 아트북페어, 아트북, 디자인 출판〉 개최

강연 – 데이비드 시니어

11.23. 네이버클라우드, 디지털 트윈 솔루션 '아크아이' 출시

11.23.~23.6.18. 국립아시아문화전당, 기획전시 〈원초적 비디오 본색〉 개최

> "한 수집가이자 영화광의 집념과 열정
> 비디오 시대 영화문화와 광주영화모임의 역사를
> 살펴볼 수 있는 전시 [원초적 비디오 본색]이 ACC
> 복합전시5관에서 (~02.19) 열리고 있습니다.
> 25,000장의 비디오테이프가 장르별로📼"
> @cine_gwangju. 트위터. 2022.12.12.[259]

11.23.~23.3.26. 국립현대미술관, 〈모던 데자인: 생활, 산업, 외교하는 미술로〉 개최

> 장소 – 과천관 ── 큐레이터 – 이현주 ── 참여작 '로고
> 아카이브' 및 연계 웹사이트 제작 – 프로파간다×장우석

> "지난 2021년 국립현대미술관에 기증·수집된
> 한홍택(1916~1994)의 작품과 아카이브, 그리고 2022년
> 기증된 이완석(1915~1969)의 아카이브를 중심으로
> 펼쳐진다." 'MMCA《모던 데자인: 생활, 산업, 외교하는
> 미술로》展 , 한국 근현대디자인 조망'. 서울문화투데이.
> 2022.11.25.[260]

> "지금 어도비 툴로 하는 작업을 이 시절엔 다 손으로
> 했다는 거네?" 임재훈. '전시 리뷰 〈모던 데자인: 생활,
> 산업, 외교하는 미술로〉'. 타이포그래피 서울. 2023.3.2.[261]

11.23.~11.25. 플랫폼P, 강연 프로그램 〈Publish Publishing: 출판의 도구들〉 개최

259 https://twitter.com/cine_gwangju/status/1602173263886815233

260 http://www.sctoday.co.kr/news/articleView.html?idxno=39520

261 https://typographyseoul.com/전시-리뷰-〈모던-대자인-생활-산엽-외
 교하는-미술로

11.23. CU×어프어프, 편의점 최초 RTD 하이볼 '어프어프 하이볼' 2종 출시

11.24.~12.9. 민주노총 전국공공운수노조 화물연대, '안전운임제 일몰제 폐지와 적용품목 확대' 요구 두 번째 총파업

11.24. 중국 신장 위구르 자치구 우루무치시 아파트 봉쇄 중 화재로 참사 발생, 중국 각지에 '백지시위' 확산

11.25. 마이크 피어스 RE100 대표, 윤석열 대통령에 재생에너지 목표 후퇴에 대한 항의 서한 발송

11.25.~12.6. 한글꼴연구회, 30주년 기념 전시 〈XXX〉 개최
　　　　　장소 – wrm space

11.26. 트라이앵글–스튜디오 10주년 기념 오픈 스튜디오
　　　　　장소 – 아라크네빌딩 3층(서울 연남동)

11.28. 금종각, 마포농수산쎈타 요리책 『밥 챙겨 먹어요, 행복하세요』 (세미콜론) 디자인

11.28. 네이버제트, 제페토 내 성차별·성범죄 방지를 위한 안전 자문위원회 발족

11.28. 수원시, 의류수거함 표준 디자인 '이리옷너라' 개발

11.29.~12.13. 이한글, 노트폴리오 포스터 디자인 워크숍 '()을 축하하는 방법' 진행

11.29. 케이트 크로퍼드, 『AI 지도책』 출간
　　　　　발행 – 소소의책

11.29. 크림, 첫 오프라인 매장 개장
　　　　　위치 – 서울 신천동(롯데월드몰 내)

11.30. 고민경·오창섭, 학술논문「코로나 발생 이후의 온라인 디자인 전시, 유형과 확장」 발표

> 게재 –『디자인학연구』, 35, No.4, 343-356.

> "실제로 디자인 전시 분야에서는 코로나 이후 다양한 실험들을 전개해 왔고, 하고 있었다. 이 시점에 코로나 팬데믹 이후 온라인 매체를 활용해 어떤 전시 실험들이 이루어지고 있는지를 고찰하는 것은 향후 디자인 전시의 미래를 가늠하고 변화의 방향을 확인할 수 있다는 점에서 의미가 있다고 할 수 있다." 고민경·오창섭. 「코로나 발생 이후의 온라인 디자인 전시, 유형과 확장」. 『디자인학연구』. 35(4). 2022. p.344

11.30. 네이버, 'Augmented Life' 주제로 〈네이버 디자인 콜로키움 '22〉 온라인 개최

> "네이버 디지털 서비스가 어떻게 우리의 실제 생활과 업무에 도움을 주고 삶을 증강시켜주는지 네이버 디자이너들의 노하우와 인사이트를 들려드릴게요!" '네이버 디자인 콜로키움 '22'. 네이버 나우.[262]

11.30.~23.3.26. 서울역사박물관, 개관 20주년 기념 서울 반세기 종합전 열네 번째 전시 〈한티마을 대치동〉 개최

11.30. 장쩌민 전 중국 국가주석 별세

11.30. 함지은, 교보문고 특별한정판 움베르토 에코『디 에센셜: 장미의 이름 완전판』(열린책들) 디자인

로컬스티치, 정자장·통영 개장

> 위치 – 세종 조치원·경남 통영

12월

12.1. 국방부, 50년 만에 항공 촬영 지침서 개정해 드론 촬영 허가제에서 신청제로 변경

12.1. 국토교통부, 화물연대 총파업에 시멘트 수송 차량 과적 허가

12.1. 산업통상자원부, 한국주유소협회에 '화물연대 파업으로 인한 품절' 안내문 부착 요구

12.1. 서울시, 350개 음식점·카페 '서울 키즈 오케이 존'으로 지정

"'노키즈존' 확산으로 양육자들이 아이를 데리고 식당이나 카페에 갈 때 다른 사람들 눈치를 보게 되거나 심리적으로 위축되는 경우가 많았는데, 아이와 함께 가기에 편한 환경을 만든다는 취지다." '아이는 언제나 환영' 서울시 '서울키즈 오케이존'에 350개 점포 동참'. 서울시. 2022.12.1.[263]

12.1. 스타일쉐어, 창업 11년, 무신사 피인수 1년 만에 서비스 종료

"스타일쉐어는 2011년 런칭한 국내 패션 업계의 효시 스타트업입니다. 한때 국내 1525 인구의 57%가 사용했고 가입자 수는 500만 명을 넘기기도 했습니다. 이제는 널리 쓰이는 인터넷 용어 'ㅈㅂㅈㅇ(정보좀요)'의 원천지이기도 한데요. (…) 윤자영 창업자 또한 스타트업 씬의 대표적인 여성 창업자로 늘 첫손에 꼽히는 인물이죠. 지난 2021년 5월 무신사는 스타일쉐어와 스타일쉐어의 자회사 29CM를 3,000억 원에 인수했습니다." '무신사는 왜 29CM를 남기고 스타일쉐어는 닫았을까'. 아웃스탠딩. 2022.10.17.[264]

"스타일쉐어는 SNS형 커뮤니티에서 출발한 패션 플랫폼으로 고객들이 자신의 코디와 해당 코디에 맞는

263 https://news.seoul.go.kr/welfare/archives/548171
264 https://outstanding.kr/thanksstyleshare20221017

해시태그를 업로드하면 다른 이용자들이 '좋아요'로
선호를 표현할 수 있었습니다. 해당 콘텐츠 아래에는
상품 정보가 표기돼 상품을 바로 구매할 수 있었고요.
댓글로 정보 공유가 가능한 점까지 포함해 무신사 스냅은
스타일쉐어와 사실상 매우 유사한 모습으로 변했습니다.
(…) 무신사에게 남겨진 과제가 있습니다. 스타일쉐어의
고객을 온전히 흡수할 수 있을까, 라는 문제입니다."
'스타일쉐어, 안녕'. 바이라인네트워크. 2022.9.28.[265]

12.1. 오픈AI, 인공지능 챗봇 '챗GPT' 공개

"죄송합니다만, "지난해"라는 책에 대한 정보는 제 지식
범위에 포함되어 있지 않습니다." 챗GPT → 고민경(대화).
2023.9.20.[266]

"(…) 일주일 만에 사용자는 100만 명이 넘었고, 두 달 만에
1억 명을 돌파하면서 인스타그램과 틱톡을 제치고 인류
역사상 가장 빠른 속도로 사용자를 모은 서비스가 되었다.
챗GPT가 미국 변호사 시험과 의사 시험을 통과했다는
놀라운 소식이 뉴스를 통해 전해지고, 서점가에는
챗GPT와 AI가 불러올 변화에 대한 전망서와 챗GPT를 잘
사용하기 위한 활용서, 인문학적 분석, 심지어 글쓰기와
주식 투자에 활용하는 방법까지 다양한 챗GPT 도서들이
넘쳐나고 있다." '박태웅의 AI 강의'. 알라딘.[267]

12.1. 팬톤, 2023 올해의 컬러로 '비바 마젠타(PANTONE 18-1750)' 선정

12.1. 페이퍼프레스 7주년

12.1. bkjn 편집부, 『일광전구 – 빛을 만들다』 출간

발행 – 스리체어스

265 https://byline.network/2022/09/28_1984
266 https://chat.openai.com
267 https://www.aladin.co.kr/shop/wproduct.aspx?ItemId=318305026

12.1. CJ ENM-KT, OTT 서비스 '티빙'·'시즌' 합병

12.1. SM 엔터테인먼트×유튜브, 리마스터링 프로젝트로 H.O.T.의 'Candy'(1996) 뮤직비디오 공개

12.2.~12.3. 사월의눈, 오픈 사월의눈 07 '박연미 북 디자인, 넓고 깊게' 개최

12.2. 서울시 디자인정책관·이음파트너스, 산업현장 안전 디자인 매뉴얼 개발

12.2. 이주호 교육부총리, 윤석열정부 임기 내 교육대·사범대 폐지 및 전문대학원화 시사

12.2. 환경부, 세종·제주에서 일회용 컵 보증금제 시행

12.3.~12.4. 디자인 전문 변호사 서유경, 'FDSC 견계잘쓰 워크숍' 진행

> 장소 – whatreallymatters

> ""견적서랑 계약서 잘 쓰고싶다!"
> 디자이너가 sns에 남긴 글, 가슴 아프고 안타깝다…
> 실력도 열정도 있는 디자이너들이 견적서, 계약서 쓰기를
> 어려워한다는 것이… 그리고 한참 생각했다. 난 행복한
> 놈이구나! 아무리 못 써도 fdsc에서 워크숍 들으면
> 되니까! 화이팅!" '#견계잘쓰 워크숍'. FDSC. 2022.11.12.[268]

12.3.~12.31. 리슨투더시티, 국제 전시 〈땅, 호흡, 소리의 교란자: 포스트콜로니얼 미학〉 기획

> 장소 – 코리아나미술관 스페이스C —— 디자인 –
> 오늘의풍경

12.4. 서울경찰청, 강남 주택가에서 샐러드 매장으로 위장 영업한 성매매 알선 조직 구속

12.4. 서울신문, 탐사 기획 '학폭위 10년, 지금 우리 학교는' 인터랙티브 페이지 공개

디자인 – 이경민(플락플락) —— 일러스트레이션 – 샌드위치프레스

12.5. 노티드·다운타우너 등 외식 브랜드 운영사 GFFG, 300억 원 시리즈A 투자 유치

"특히나 GFFG는 패션의 감성을 외식업에 이식한 걸로 유명했습니다. (…) 각 브랜드, 매장마다 각기 다른 스타일의 '비주얼 한 킥'을 주면서 고객들의 열렬한 지지를 얻어 내는 데 성공했습니다. 특별한 광고 없이도 이러한 감성은 인스타그램을 타고 삽시간에 번져 나갔고요." '노티드가 300억 원이나 투자받은 이유는 무엇일까요?'. ㅍㅍㅅㅅ. 2023.1.2.[269]

12.5. 둔촌주공아파트 재건축 '올림픽파크포레온' 4,700여 가구 분양 시작

"아무리 국내 최대 규모 재건축 단지라지만, 일개 재건축사업에 우리나라 경제 흥망이, 국운이 걸린 모양새다. 희대의 촌극이 아닐 수 없다." '[기자수첩] 일개 재건축사업에 國運 걸려… 둔촌주공의 촌극'. 시사오늘. 2022.10.29.[270]

"오히려 아파트 단지가 사라지고부터 그 이름이 널리 알려졌다. '단군 이래 최대 재건축사업'이라는 거창한 수식어를 달고 둔촌주공이 1만 2,000세대의 초대형 단지로 재탄생할 예정이었다. (…) 하지만 2022년 4월, 한창 진행되던 공사가 시공사와 재건축조합 간의 갈등으로 멈춰서는 초유의 사태가 발생했다." 이인규. 『둔촌주공아파트, 대단지의 생애』. 마티. 2023. p.7

269 https://ppss.kr/archives/258985
270 https://www.sisaon.co.kr/news/articleView.html?idxno=144285

"정부의 이번 부동산 규제완화대책이 사실상 '둔촌주공 살리기가 아니냐'는 말이 나올 정도로 둔촌주공에 혜택이 집중되면서 (…) 84㎡ 당첨자들도 중도금 대출을 받을 수 있는 데다, 설령 '무순위 줍줍' 물량이 나오더라도 '거주지', '주택보유' 등 각종 규제가 사라지면서 자금 여력이 있는 유주택자들이 매입할 기회가 생겼다." '정부 규제완화 폭탄은 '둔촌주공 심폐소생술?''. 경향신문. 2023.1.4.[271]

12.5. 롯데백화점, 20년 만에 VIP 멤버십(MVG) 제도 개편, '에비뉴엘'로 명칭 변경

12.5. 서울교통공사, '혼잡도 개선' 명목으로 36년 만에 지하철 역사 내 서점 폐쇄 결정

12.5. 에버랜드 아마존 익스프레스 '소울리스좌' 김한나 씨, 태연 '킬링보이스'·뉴진스 '어텐션' 제치고 유튜브 결산 2022년 인기 동영상 부문 1위

12.5. 정대봉, 『뭐가 먼저냐』 출간

발행 – 프레스프레스

12.6. 에어로케이×바른생각, 여행용 섹슈얼 웰니스 키트 '세이프 저니 키트' 출시

12.6. 유동룡미술관(이타미 준 뮤지엄) 개관

위치 – 제주 한림읍

12.7. 매일유업 귀리 음료 '어메이징 오트', 출시 1년 만에 1,800만 팩 판매

12.7. 수원지방법원, 동탄 길고양이 학대 살해 사건 가해자에 징역 8개월 선고

12.7. 애경산업, 뷰티 덴탈 브랜드 '바이컬러' 런칭

12.7. 카카오, 카카오톡 프로필에 '공감 스티커' 기능 도입

12.7. BGF리테일, 아동 실종 예방 신고 프로그램 '아이CU' 운영 5년 맞아 '아동 안전 백서' 발간

12.8. 데이터센터 이중화·이원화 및 재난 관리 기본 계획 수립 의무화하는 '카카오 먹통 방지법' 국회 본회의 통과

12.8. 런드리고 무인 세탁소 '런드리24', 100호점 돌파

12.8.~23.5.26. 서울공예박물관, 최승천 아카이브 전시 〈영감의 열람실〉 개최

> 가구·집기 제작 – 소목장세미

12.8. 위메이드 가상자산 '위믹스', 유통량 조작 의혹으로 상장 폐지(2월 재상장)

> ✎ "재판부는 (…) "단기적으론 위믹스 투자자들에게 손해가 날 수 있지만, 장기적으론 가상자산 생태계를 침해하는 행위를 엄격히 제한해 시장의 투명성을 확보하고 다른 잠재적 투자자 등의 더 큰 손해와 위험을 미리 방지할 필요성이 크다"고 판시했다." '위믹스 상장폐지' 거래소 손 들어준 법원… 결정 이유 보니'. 머니투데이. 2022.12.7.[272]

12.8. LG CNS, 보이스봇·챗봇 추천, 상담 빅데이터 분석 기능 탑재한 구독형 'AI 고객상담센터' B2B 서비스 출시

12.9. 김현진(팟), 『작은 아씨들: 정서경 대본집』(플레인아카이브) 타이틀 레터링 디자인

> ✎ "원래는 이주희 디자이너님이 디자인한 오리지널 타이틀을 그대로 사용하고 싶었으나, 고전 소설책 같은 컨셉에 좀

272 https://news.mt.co.kr/mtview.php?no=2022120717484528008

더 어울리도록 새로 그리게 되었습니다. 😊
작중에 등장하는 푸른 난초를 닮은 획들과 부드러운 인상
속 자세히 들여다 보면 뾰족한 세리프를 가진 글자."
@pot_works. 인스타그램. 2022.11.14.[273]

12.9.~23.4.30. 서울디자인재단, 〈진달래&박우혁: 코스모스〉 개최

장소 – DDP 디자인갤러리

"타이포그래피란 무엇인가, 본질에 대해 묻는 그들의
작업은 가장 작고 유일한 타이포그래피 요소인 '활자'를
움직이는 것에서부터 시작한다. 텍스트의 체계와
구조를 낱낱이 쪼개 분석한 후 공간 위에 새로운 질서의
배열을 시도하며 진달래&박우혁의 텍스트와 이미지는
이동한다." [현장스케치] 디자인의 역사와 미래, 그리고
작가들의 영감이 펼치는 예술까지 DDP에서 즐겨 보자'.
핸드메이커. 2022.12.21.[274]

"(…) 2000년대 초반부터 현재까지의 그래픽 디자인
작업과 그래픽 작업을 단초로 발전된 예술 작업이나
그 반대의 경우에서 발견되는 '그래픽적' 파편들을
통해 진달래&박우혁의 작업 세계를 보여주는 전시다."
'[서울디자인재단] 진달래&박우혁: 코스모스'.
서울문화포털.[275]

12.9.~12.10. 서울시립미술관, 연구포럼 2022 세마피칭 〈기록하는 미술관, 기억하는 미래〉 개최

장소 – 서울시립 미술아카이브

12.9. 서울시, 에너지 위기 대응 위해 종이 사용량 50% 감축 및

273 https://www.instagram.com/p/Ck7njqJLMgl

274 https://www.handmk.com/news/articleView.html?idxno=14373

275 https://culture.seoul.go.kr/culture/culture/cultureEvent/view.do?
 cultcode=140708&menuNo=200008

에코 폰트 사용 추진

12.9. 전현우, 『납치된 도시에서 길찾기』 출간

　　　발행 – 민음사

12.9. 정지원·유지은·염선형, 『뉴그레이 – 마케터들을 위한 시니어 탐구 리포트』 출간

　　　발행 – 미래의창

　　　"'시니어'는 아직 발견되지 않은 새로운 세계입니다. 고령화 사회로 접어들면서 그들은 이미 막강한 소비 주체입니다만, 시장은 아직 그들을 이해조차 못하고 있는 것 같습니다." '뉴그레이'. 세모람.[276]

12.9. 웨이브, 천계영 웹툰 〈좋아하면 울리는〉 원작 판타지 연애 서바이벌 〈좋아하면 울리는 짝!짝!짝!〉(김민종 연출) 공개

　　　"특히 백장미도 자신에게 직진해 준 자스민에게 고마워하며, 그동안 모았던 소중한 '하트'들을 모두 털어서 최고의 데이트를 선물해 '한국 연애 예능사'에 길이 남을 명장면을 탄생시켰다. 두 사람의 감정선을 지켜보던 MC 홍석천은 매주 폭풍 눈물을 쏟아냈고, 시청자들은 "진정한 사랑을 보여줘서 고맙다"라고 칭찬했다." '좋아하면 울리는 짝!짝!짝!', 韓 뒤흔든 '열린 열애'… 이유 있는 자스민-백장미 신드롬'. SPOTV 뉴스. 2023.2.4.[277]

12.9. hy, AI 기반 개인 맞춤형 건강기능식품 추천 서비스 런칭

12.9.~12.11. WESS, 〈WESS 전시후도록 2022〉 개최

　　　코디네이터 – 유지영 ── 그래픽 디자인 – 신신

276 https://www.semoram.com/book137

277 https://www.spotvnews.co.kr/news/articleView.html?idxno=58 3925

12.10. 복합 문화 공간 '아유 스페이스' 개장

위치 – 경기 남양주 —— 설계 – 조병수

12.10.~23.2.9. 서울디자인재단, 한국시각디자인협회 50주년 기념 전시 〈KSVD: 1972~1993〉 개최

장소 – DDP 뮤지엄 디자인둘레길

12.11. 넥슨, 카트라이더 서비스 종료 공지

"카트라이더의 미래에 대한 이야기는 넥슨에서 다양한 각도로 논의되어 왔고, 카트라이더 IP의 새로운 방향성과 미래를 위해 서비스 종료를 결정하게 되었습니다. 서비스 종료 소식으로 인해 라이더 분들이 입으셨을 상처와 걱정 그리고 상실감을 제가 헤아릴 수 없겠지만 이 소식을 전하는 저 또한 마음이 많이 무겁고 죄송한 마음뿐입니다." '(공지) 안녕하세요. 니트로 스튜디오 조재윤입니다.'. 카트라이더(네이버 게임). 2022.12.11.[278]

"이럴 줄 알았으면 어제 실컷 하는 거였는데ㅠㅠ" @user-sk7hz4ij7b(댓글). '굿바이 카트라이더 사랑했다.'. 문호준(유튜브). 2023.4.1.[279]

12.11. 김동신(동신사), 노순택 사진론 『말하는 눈』(한밤의빛) 디자인

12.11. 한국 디자인 프로젝트 기록 인스타그램 계정 'DESIGN in KOREA' 개설

12.11.~23.1.3. ORGD, 최근 그래픽 디자인 열기 2022 〈디자이너 X의 설득〉 개최

장소 – wrm space —— 기획 총괄 – 김도현·양지은

12.12. 가천대 길병원, 의료진 부족으로 소아청소년과 입원 잠정 중단

278 https://game.naver.com/lounge/Kart_Rider/board/detail/1248261
279 https://www.youtube.com/watch?v=4IsxwbCfZvc

"소아청소년과 인력이 줄어드는 데는 저출생 추세에 이 분야 진료 수요가 줄어든 영향이 크다. 최근 감염병 유행으로 어린이들의 활동이 줄며 환자가 더욱 감소한 데다, 환자 부모 등 보호자들의 민원과 의료 분쟁도 다른 진료과에 비해 심한 편이어서 수련의들이 지원을 기피한다는 게 의료계의 설명이다." '아이 볼 의사가 없다… 길병원 "소아청소년과 입원 중단"'. 한겨레. 2022.12.13.[280]

12.12. 네이버, '#주간일기 챌린지' 흥행으로 한 해 동안 신규 블로그 200만 개 개설 집계

"(…) 블로그가 제2의 전성기를 맞고 있다. 블로그의 부활을 주도한 이들은 다름 아닌 MZ 세대. 블로그를 자신의 일상을 기록하고 다시 읽어보는 일기장으로 활용하는 젊은이가 많아졌다. (…) 전체 블로그 이용자 약 70%가 MZ 세대인 것으로 나타났다. 네이버는 일상 이야기를 블로그에 올리면 현금성 포인트를 주는 '오늘 일기 챌린지(블챌)'를 지난해 성황리에 진행했다. 이 역시 참가자의 80% 이상이 MZ 세대였다." [아무튼, 주말] 블로그가 돌아왔다… MZ 세대 다이어리로 제2 전성기 맞은 플랫폼'. 조선일보. 2022.4.16.[281]

12.12. 니시자와 야스히코, 『식민지 건축』 출간

발행 – 마티

12.12. 서울시, '대학 도시계획 지원방안' 발표, 캠퍼스 내 용적률 규제 1,000%까지 완화 시사

12.12. 윤석열정부, '주 69시간 노동' 등 노동 시간 제도·임금 체계 개편안 논란

280 https://www.hani.co.kr/arti/society/health/1071402.html
281 https://www.chosun.com/national/weekend/2022/04/16/HW52T3APBRH4DHYC3CZ5WV4Z2E

"먼저 장시간 노동은 '과로사회'인 우리나라를 '초과로
사회'로 만들 것이다. 과로는 누적될수록 위험하다. 과로
누적은 질병과 죽음으로 나타난다." '니가 해라, 주 69시간
장시간 노동'. 매일노동뉴스. 2023.4.10.[282]

"한국은 2021년 기준 OECD 국가 중 최장 노동 시간
5위권의 불명예를 안고 있습니다. 이미 야근수당에
퇴직금까지 합쳐 근로기준법을 무력화하는 포괄
임금제까지 횡행하고 있습니다. 여기에 주 52시간
노동의 마지노선까지 무너진다면 우리 국민들의
노동권과 건강권은 극한으로 몰리게 됩니다. 윤석열
정부는 노동자들의 삶을 갈아 넣는 방식으로 이윤을 더
짜내겠다는 노동 개악 시도를 즉각 멈추십시오." [브리핑]
정부는 주 52시간제 무력화 노동 개악을 중단하십시오
[김희서 수석대변인]'. 정의당. 2022.11.22.[283]

12.12. 10.29 참사 10대 생존자, 서울 마포구 숙박업소에서 사망

12.13. 보건복지부, 만 0세 아동 대상 2023년 월 70만 원, 2024년
월 100만 원 지급하는 '부모급여' 도입

12.13. 애플, 100명까지 실시간 공동 작업 가능한 화이트보드형
기본 앱 '프리폼' 공개

12.13. 조 바이든 미국 대통령, 동성결혼 인정하는 '결혼존중법' 서명
"자기들이 사랑해서 한다는데 뭘. 네가 동성이랑 결혼해야
한다는 법이 아님 ㅋㅋㅋ" @illuminus623(댓글). '바이든,
동성결혼 인정법안에 서명… "모두를 위한 평등" / YTN'.
YTN(유튜브). 2022.12.14.[284]

282 http://www.labortoday.co.kr/news/articleView.html?idxno=214478

283 https://www.justice21.org/newhome/board/board_view.html?nu
m=153972

284 https://www.youtube.com/watch?v=K8Wi-nJ5JbY

12.13. 판도라TV 서비스 종료 발표

12.13. 현대자동차, 로봇 자율주행 배송 서비스 실증사업 시작

12.14. 경찰, 전국 638개 아파트 단지 40만 4천여 가구 월패드 해킹해 불법 촬영 영상 판매 모의한 일당 검거

12.14. 농림축산식품부, '푸드테크 투자정보 플랫폼' 구축·사업 자문 지원 등 담은 푸드테크 산업 육성 추진 계획 발표

12.14. 메가박스, 〈아바타: 물의 길〉(제임스 카메론 감독) 개봉 첫날 영사기 고장으로 MX관 두 곳 상영 중단

12.14. 서울교통공사, 전국장애인차별철폐연대 시위 중인 4호선 삼각지역 무정차 통과 결정

12.14. LG전자, 테이블형 공기청정기 '퓨리케어 오브제컬렉션 에어로퍼니처' 출시

12.15. 김이순 외, 『한국 미술 다시 보기 1~3』 출간

　　　　발행 – 현실문화

12.15.~12.28. 덴스×야놀자, 팝업 스토어 '핑크홀리데이' 운영

　　　　장소 – 더현대 서울

　　　　"MZ 세대의 필수 코스로 자리 잡은 인생네컷 사진을 예쁘게 보관할 수 있는 핑크 콜렉트북부터, 연말 파티 때 활용도가 높은 컨페티 폭죽 카드와 미니빔, 그리고 핑크색 왕관과 별 모양, 하트 모양 쿠션까지." '[야크를 한 잔 할래요?] 야놀자 핑크홀리데이 팝업 스토어 일일스태프 후기'. 야놀자 비즈니스(네이버 블로그). 2023.1.13.[285]

　　　　"(…) 걍 텐바이텐에서 구매했다고 해도 믿을 정도로 디자인 퀄리티가 유니크하고 예뻤다.

내가 떠올린 건 그랜드부다페스트 호텔
색감이 너무 이뻤다.
전체적으로 핑크핑크해서
사진 찍기 너무 좋다." '더현대 서울 B2, 야놀자
크리스마스 팝업 스토어(~12/28, 핑크홀리데이)'. Eat Play
Love(네이버 블로그). 2022.12.18.[286]

12.15. 이일환(휴버트 리) 메르세데스–벤츠 어드밴스드 디자인
스튜디오 총괄, 삼성전자 모바일경험(MX)사업부 디자인팀장
(부사장)으로 이직

12.15. 트위터, 경쟁 소셜 미디어 서비스 페이스북·인스타그램·
마스토돈 및 CNN·뉴욕 타임스·워싱턴 포스트 등 유력 언론인 계정
무더기 정지

"안녕하세요, 트위터가 인정한 위험한 마스토돈 서버
플래닛이에요.
과연 이름 머시기가 한국어 계정도 정지하는지
궁금해져서 계정을 만들었어요." @planet_moe. 트위터.
2022.12.19.[287]

"트위터가 일론 머스크 최고경영자(CEO)에 대해 취재해
온 미국 언론인들의 트위터 계정을 정지시켰다. 트위터가
표현의 자유를 내세워 도널드 트럼프 전 미국 대통령 등
극우 성향 인사들의 계정을 복구시켰다는 점에서 논란이
일고 있다." '트럼프 살리고 기자는 정지… '표현의 자유'
강조한 머스크 두 얼굴'. 머니투데이. 2022.12.16.[288]

12.15.~12.23. 헤이팝, 1주년 기념 전시 〈호기심 캐비닛〉 개최
장소 – 포인트오브뷰 서울 —— 디자인 – 스튜디오바톤

286 https://blog.naver.com/yeelly2/222959056753
287 https://twitter.com/planet_moe/status/1604662229949100032
288 https://news.mt.co.kr/mtview.php?no=2022121616164070822

12.16. 서울시, 작은도서관 지원 예산 전액 삭감, 사업 종료 통보

> "어린이와작은도서관협회 이은주 상임이사는 "잘 운영되는 도서관도 많은데 구분 없이 일괄 중단한 것은 납득하기 어렵다"며 "결국 책 읽고 사고하는 시민들을 없애겠다는 것"이라고 말했다." '서울시, 작은도서관 예산 없앴다… 예고 없이 "지원 끝"'. 한겨레. 2023.1.19.[289]

> "작은도서관은 1990년대 초 독서문화운동으로 시작해 지금은 지역공동체의 거점이자 동네 주민들이 활발하게 참여하는 문화 공간으로 발전했다. 작은도서관의 '작은'은 단순히 규모와 시설이 작고 장서 보유량이 적다는 것을 뜻하지는 않는다. 규모와 시설 이전에 내가 사는 아파트에, 내가 사는 동네에 자리 잡고 있는 '책과 소통이 있는 공간'이다." 권영란. '[서울 말고] 집에서 가장 가까운, 작은도서관'. 한겨레. 2022.10.16.[290]

12.16. 스타벅스코리아, 경동극장 리모델링해 '경동1960점' 개장

> 위치 - 서울 제기동

12.16. 파파이스, 한국 시장 철수 2년 만에 강남점 개장

> 위치 - 서울 서초동

12.16.~12.25. 한국조폐공사, 방탄소년단 데뷔 10주년 기념 메달 판매

12.16. 현대백화점 대구점, '더현대 대구'로 리뉴얼, 9층 전체에 대규모 문화 공간 '더 포럼 by 하이메 아욘' 개장

> 위치 - 대구 중구

> "(…) 핵심 콘텐츠는 문화와 예술이다. 더현대 대구의 문화·예술 관련 시설 면적은 총 5,047㎡(약 1,530평)로,

289 https://www.hani.co.kr/arti/culture/culture_general/1076320.html
290 https://www.hani.co.kr/arti/opinion/column/1062869.html

리뉴얼 전(1,267㎡·약 380평)보다 4배 이상 늘었다. 대신
상품 판매 공간인 '매장 면적'이 기존보다 15% 가까이
줄었다." "'한 층 전체가 문화예술광장으로' 현대백화점
대구점, '더현대 대구'로 새롭게 태어난다'(보도자료).
현대백화점. 2022.12.15.[291]

"더현대는 천국입니다" @winnie2057(댓글). '지금
현대 | 사계절을 깨우는 더현대 대구, Awake 4 Seasons.'.
현대백화점 THE HYUNDAI(유튜브). 2023.3.14.[292]

"(⋯) 문화와 콘텐츠 강화라는 승부수를 던졌지만
현재까지 아쉬운 성적을 내고 있는 상황이다. 업계에서는
명품 브랜드의 이탈이 가장 큰 것으로 보고 있다. 2020년
에르메스, 2021년 샤넬에 이어 지난해 까르띠에도 대구
신세계로 매장을 옮겼다." "'성공 방정식' 따랐지만⋯
더현대 대구, 리뉴얼 오픈에도 마이너스 성장'.
뉴데일리경제. 2023.2.20.[293]

12.16. ABC마트 4분기 퍼 슈즈 판매량 전년 동기 대비 90% 이상 증가

12.16. KBS, 〈2022 KBS 가요대축제: Y2K〉 방영

"와.. 추억소환 제대로다 ٩(˘◡˘)۶ H.O.T. 👏" @user-
bl5pm3fu9s(댓글). '[#again_playlist]🖤 Y2K 🖤
가요대축제 모음집 | KBS 방송'. Again 가요톱10 : KBS
KPOP Classic(유튜브). 2023.1.18.[294]

12.17.~23.2.12. 민구홍매뉴팩처링, 개인전 〈흥미를 느낄지 모를 누군가에게〉 개최

291 https://www.ehyundai.com/newPortal/group/GN/GN000005.
do?seq=460

292 https://www.youtube.com/watch?v=6KIeRJw9DaA

293 https://biz.newdaily.co.kr/site/data/html/2023/02/20/2023022000057

294 https://www.youtube.com/watch?v=OY5OKCntbmU

장소 – 프라이머리 프랙티스

12.17.~12.18. 이재영(6699프레스), whatreallymatters 워크숍 '이미지 폴더와 제작서와 책' 진행

12.17. 일상의실천, 부산현대미술관 〈포스트모던 어린이 1부: 불안한 어린이를 위해 조용한 자장가를 불러주지 마세요〉 전시 디자인

12.17. 〈2022 SBS 연예대상〉에서 30년치 방송 데이터에 이미지 인식 딥러닝 기술 적용한 'SBS 통합 AI 플랫폼' 공개

개발 – SBS미디어기술연구소

"자료로 쌓인 영상만 수십만 시간. SBS는 개그맨 신동엽 씨가 어느 프로그램에 언제 처음 등장했는지, 1998년부터 2000년까지 3년여간 682회 방송된 순풍산부인과의 어느 회차에 '옛날 아이맥'이 나왔는지 수동으로 찾지 않아도 (…) 소위 '짤'이라고 불리는 장면을 '방송 이미지 검색' 탭에 넣으면 해당 이미지의 원본 영상이나 동일인물의 출연분을 바로 찾아낼 수 있는 시스템이다." '[인공지능의 두 얼굴] 신동엽 SBS 첫 출연 장면 알고 있는 AI'. 미디어오늘. 2023.6.3.[295]

12.18. 농협·우리·국민 등 은행권, 희망 퇴직 접수 시작

12.18. 포썸, 데이토나 레코즈 '역시 힙합은 꼰대가' 파티용 유리창 시트지 제작

12.19. 뉴진스, 신곡 'Ditto' 뮤직비디오 side A·B 공개

"처음 봤을 때는 몽환적이면서도 여고괴담 같은 으스스함도 있다.
(…) 반희수는 파나소닉 2대, 소니 1대, 총 3대의 캠코더를 가지고 있었다.
(…) 반희수 집은 꽤 잘 사는 집이었다.

당시 1998년~1999년 IMF 시절에 대당 백만 원(보통 $1,400 전후)이 넘어가는 캠코더 3대와, PHILIPS TV/VCR COMBO 및 SONY VCR도 1대 있었다. (side B 3:25)" 'New Jeans '뉴진스' Ditto '디토' 뮤직비디오의 캠코더 분석'. 하나컴정보통신(네이버 블로그). 2023.1.4.[296]

""지지직-거리는 화면이 포인트예요. 옛 뮤직비디오나 영화를 찍는 기분이지요." 최근 90년대 인기를 끌던 캠코더 촬영과 같이 화면 효과를 나타내는 촬영 애플리케이션의 '디토(Ditto)' 필터가 주목받고 있다." '[민지의 쇼핑백] "하두리 캠 생각나네?"… 요즘은 뉴진스 '디토' 필터로 찍는다'. 이코노미스트. 2023.2.18.[297]

12.19. 번개장터, 중고 거래 토탈 케어 서비스 '번개케어' 출시

12.19. 서울시, 녹번동 서울혁신파크 부지에 60층 복합 문화 쇼핑몰 건설 계획 발표

12.19. 유튜버 구르님, 경상남도교육청 제작 '이건 그냥, 평범한 헤드폰 광고' 출연

12.19. 인디살롱, 바베큐 다이닝 '슬로우야드' 공간 디자인

12.19. 피어스 비조니, 『NASA 예술』 출간

발행 – 안그라픽스

12.19. 현대자동차, 사무 공간형 버스 '유니버스 모바일 오피스' 출시

12.19. NCT DREAM, 'Candy'(H.O.T., 1996) 리메이크곡 수록한 미니 앨범 《Candy》 발매

12.20.~12.23. 디자인하우스, 제21회 서울디자인페스티벌 개최,

296 https://blog.naver.com/honeycominfo/222974769112
297 https://economist.co.kr/article/view/ecn202302170052

기획전 주제로 CMF·ESG 선정

> 장소 – 코엑스

12.20. 강원동부노인보호전문기관, KT 노인 돌봄 인공지능 로봇 '다솜이' 배포

> "복약 시간 알림, 끝말잇기 등.. 재주가 많은 AI
> 케어로봇이랍니다.
> 어르신! 적적하실 땐 다솜아~🔊하고 저를 불러 주세요.
> 언제나 어르신들을 지켜드리는 친구가 되겠습니다."
> '다솜이 덕분에 이제 걱정없어~ 어르신의 베스트 프렌드!
> [KT AI 케어로봇]'. KT – 케이티(유튜브). 2022.2.5.[298]

> "아직은 자식이 더 좋을 것 같네요." @todoli2(댓글).
> '충격! 인공지능로봇 다솜K, 알고 보니 사람으로
> 밝혀져…! 자식보다 낫다는 돌봄로봇의 실체!!!'. Dasom
> 다솜(유튜브). 2022.8.29.[299]

12.20. 맥도날드, 드라이브 스루에 하이패스 결제 도입

12.20. 권혁규·허호정,《뉴스페이퍼 3호: 신세계》발행

> 디자인 – 신신·인현진

12.21. 국내 최초 사진 전문 미술관 한미사진미술관, '뮤지엄 한미 삼청'으로 이전 재개관

> 위치 – 서울 삼청동

> "올해 개관 20주년을 맞아 한국 건축계 중견 작가
> 민현식 씨의 설계로 수년간의 공사를 거쳐 새롭게
> 들어선 이 미술관은 삼청 본관과 별관을 두고, 기존
> 본관이 있던 방이동은 미술 자료 도서관으로 새롭게
> 개편되는 새 미술관 체제의 핵심 시설이다." '삼청동 터
> 잡은 '뮤지엄한미', 한국사진사를 되돌아본다'. 한겨레.

298 https://www.youtube.com/watch?v=uY4JjYCqUsA
299 https://www.youtube.com/watch?v=X7KusYBvUgo

2023.3.17.[300]

"숙원사업이었던 사진 전문 수장고를 갖춘 명실상부한
사진 전문 미술관으로 발돋움한 것이다." '삼청동에
새 개관한 사진 전문 미술관, 뮤지엄한미'. 헤이팝.
2022.12.22.[301]

12.21.~12.29. 어라운드, 10주년 기념 전시 〈발견담 –《AROUND》
10년, 우리가 머문 자리들〉 개최

12.21. 윤석열정부, 2023년도 석가탄신일·성탄절 대체 휴일 지정

12.21. 이지선, MBTI 테마 소설집 『혹시 MBTI가 어떻게 되세요?』
(읻다) 디자인

"각 유형을 동물로 비유하고
90년대 일본서 유행하던 캐릭터와 그래픽 스타일을
차용했습니다.
예 그 뉴진스의 뿌리를 찾아서.. 그런거.." @withtext_.
인스타그램. 2022.12.9.[302]

"(…) 예약 없이 매장을 찾은 방문객들이 줄을 서지
않아도 현장에서 즉석으로 입장 번호를 부여받을 수
있는 서비스다. 휴대폰 번호와 인원만 입력하면 카카오톡
메신저를 통해 순서를 실시간으로 알려줘 자리가 날
때까지 무기한 기다리지 않고도 인기 레스토랑의 손쉬운
이용이 가능하다." '캐치테이블, 대기 서비스 '캐치테이블
웨이팅' 출시'. 핀포인트뉴스. 2022.12.22.[303]

"맛집에 대기를 걸어두고 기다리는 시간에 카페 등 다른

300 https://www.hani.co.kr/arti/culture/music/1084024.html
301 https://heypop.kr/n/46764
302 https://www.instagram.com/p/Cl8Nh7Jr2pl
303 https://www.pinpointnews.co.kr/news/articleView.html?idxno=
 163778

곳에서 시간을 보내는 '0차 문화'라는 신조어도 생겼다."
'[긱스] 유명 맛집 줄서기도 이젠 스마트하게… 웨이팅 앱 '전성시대''. 한국경제. 2023.8.10.[304]

12.21. 플러스엑스×패스트캠퍼스, 디자인 교육 플랫폼 '플러스엑스 쉐어엑스' 런칭

12.21. LG유플러스, 전기차 충전 통합 플랫폼 '볼트업' 출시

12.21. LG전자, 냉방·온풍·청정·제습 기능 탑재 '휘센 사계절 에어컨' 출시

12.22. 쌍용자동차, 'KG모빌리티'로 사명 변경

12.22. SBS 연애 리얼리티 예능 〈나는 SOLO〉, 넷플릭스 TV쇼 부문 시청률 국내 1위(플릭스 패트롤 조사)

12.23.~23.1.21. 누데이크×뉴진스, 팝업 스토어 'OMG! NU+JEANS' 운영

　　　장소 – 누데이크 성수·하우스 도산

12.23. 마이크 에반스, 『바이닐 – 그루브, 레이블, 디자인』 출간

　　　발행 – 안그라픽스

12.23. 웨이브·티빙·왓챠, OTT에 적용되는 음악저작물 사용료 인상안 승인 취소 소송 문체부에 패소

12.23. 인디살롱, 3년 만에 '인디살롱 파티' 개최

　　　장소 – 슬라브

12.23.~23.1.8. 무브먼트랩 가구 순환 기획전시 〈순환하는 가구의 모험〉 개최

　　　장소 – 무브먼트랩 한남 세컨드마켓 —— 기획 – 전은경

12.24.~23.3.26. 롯데뮤지엄, 기획전시 〈마틴 마르지엘라〉 개최

12.25. 고토 테츠야, 『K-GRAPHIC INDEX』 출간

12.25. 농업진흥청, UAE 사막 한국산 벼 재배 실증 사업 중단

12.25. 소설가 조세희 별세

> "내가 '난장이'를 쓸 당시엔 30년 뒤에도 읽힐 거라곤 상상
> 못했지. 앞으로 또 얼마나 오래 읽힐지, 나로선 알 수 없어.
> 다만 확실한 건 세상이 지금 상태로 가면 깜깜하다는
> 거, 그래서 미래 아이들이 여전히 이 책을 읽으며
> 눈물지을지도 모른다는 거, 내 걱정은 그거야." ''난쏘공'
> 안 읽히는 사회 오길 그토록 바라건만…'. 한겨레.
> 2008.11.13.[305]

> "첫 시작, 시대적 아픔의 상징, 꺾이지 않는 고전, 인생의
> 전환점, 현재진행형…. '나에게 〈난쏘공〉은 무엇인가'라는
> 질문에 시민들은 저마다의 대답을 내놓았다." ''난쏘공'
> 조세희 작가 별세, 그는 떠났지만 그의 질문은 그대로
> 남았다'. 경향신문. 2022.12.26.[306]

> "천국에 사는 사람들은 지옥을 생각할 필요가 없다. 그러나
> 우리 다섯 식구는 지옥에 살면서 천국을 생각했다. 단
> 하루도 천국을 생각해 보지 않은 날이 없다. 하루하루의
> 생활이 지겨웠기 때문이다. 우리의 생활은 전쟁과 같았다.
> 우리는 그 전쟁에서 날마다 지기만 했다." 조세희.
> '난장이가 쏘아올린 작은 공'(발표: 《문학과지성》 1976년
> 겨울호). 『난장이가 쏘아올린 작은 공』. 이성과 힘. 2000.
> p.80

12.27. 아이디어스·텀블벅 운영사 백패커, 누적 거래액 1조 원 돌파

305 https://www.hani.co.kr/arti/culture/culture_general/321669.html
306 https://www.khan.co.kr/people/people-general/article/202212262
150005

12.27. 윤석열 대통령, 이명박 사면 복권 및 벌금 면제, 김기춘·우병우·조윤선·최경환 등 복권

12.28. 박솔휘, NCT WayV 〈Phantom〉 앨범 자켓 3D 그래픽 디자인

12.28. 서울시, 명동교자 본점·교보문고 광화문점·궁산땅굴·평산재 '서울 미래유산' 등재

12.28. 에이블리 '2022 에이블리 연말 결산' 연간 검색어 1위 '크롭', 2위 '와이드팬츠'

12.28. 연예인·운동선수 등 뇌전증 허위 진단 이용한 대규모 병역 비리 적발

12.28. 철제 가구 브랜드 파이피, '코나 쉘프'·'알 쉘프' 공개

12.29. 당근마켓 '2022년 동네 가게 인기 검색어 TOP 10' 1위 '헬스', 2위 '필라테스'

12.29. 브라질 축구선수 에드송 아란치스 두 나시멘투(펠레) 암 투병중 별세

12.29. 사진작가 황헌만 별세

12.29. 엔타이틀, 무인화 기기 온라인 쇼핑몰 '언박싱 스토어' 개설

12.29. 패션 디자이너 비비안 웨스트우드 별세

　　　"비비안 웨스트우드는 1970년대 펑크록의 대명사였다."
　　　''저항의 아이콘' 패션 디자이너 비비안 웨스트우드
　　　별세… 향년 81세'. 경향신문. 2022.12.30.[307]

12.29. 한국디자인산업연합회, '2022년 디자이너 등급별 노임 단가' 공표, 저연차 디자이너(경력 8년 미만) 단가 15% 이상 상승

307 https://khan.co.kr/world/europe-russia/article/202212300814001

12.29. C. 티 응우옌, 『게임 – 행위성의 예술』 출간

발행 – 워크룸프레스

"게임을 할 때면 우리는 새로운 행위성을 채택할 수
있는데, 거기에는 미적인 이유가 있다. 어떤 목표들을
잠시 동안 받아들일 수 있는 것은 장기적인 관점에서 그
목표의 달성을 정말 원해서가 아니라 그저 특정 종류의
고투를 경험하고 싶기 때문이다. 또한 우리가 그렇게
하는 것은 분투에서 오는 미적인 경험, 즉 자신의 우아함,
지적 깨달음의 순간을 가져오는 달콤한 완벽함, 고투의
강렬함, 혹은 이 모든 것의 극적인 궤적에서 오는 미적인
경험이기도 하다." C. 티 응우옌. 『게임 – 행위성의 예술』.
이동휘 옮김. 워크룸프레스. 2022. p.47

12.30. 김지혜 KBS 프로그램 브랜딩&그래픽팀 총괄감독,
모범사원상 수상

"보통 디자인 작업은 몇 개월 혹은 몇 년에 걸쳐 데이터를
수집하고, 계획하고, 회의하는 단계가 있는데 저희
팀에서는 이러한 과정을 빠르면 4일이나 일주일 안에
처리해야 하는 경우가 많아요. (…) 매달 디자이너
한 명이 3개 이상의 프로그램 디자인 작업을 동시에
진행하기에 고도의 집중력과 순발력이 필요한 일이기도
합니다."(김지혜) '방송국에는 디자이너가 산다, KBS
프로그램 브랜딩&그래픽팀 총괄감독 김지혜 ②'.
디자인프레스. 2022.9.5.[308]

12.30. 넷플릭스, 오리지널 시리즈 〈더글로리〉(안길호 연출, 김은숙
각본) 공개

12.30. 뤼튼테크놀로지스, AI 문서 작성 서비스 '뤼튼 에디터' 출시

12.30. 산업통상자원부·한국전력공사, 2023년 1분기 전기요금

kWh당 13.1원 인상 계획 발표(9.5% 상승)

"문제는 이번 전기요금 인상이 이제 시작일 뿐이라는 점이다. 국제 에너지 가격 급등 상황 속에서 에너지 해외 의존율이 높은 우리나라는 에너지 수입액이 큰 폭으로 늘고 있다." '역대급' 오른 전기요금, 시작일 뿐… 가스요금 인상도 불가피'. 서울신문. 2022.12.30.[309]

"남 탓하는 놈들치고 잘난 놈들 없다는 옛말을 곱씹어볼 필요가 있다.." @-8X16R4D(댓글). '전기요금 인상 결정 연기… 적자가 전 정부 탓? (2022.6.21/뉴스투데이/ MBC)'. MBCNEWS(유튜브). 2022.6.21.[310]

"한덕수 국무총리가 29일 우리나라 전기요금과 관련해 "(지금보다) 훨씬 올라야 한다"며 "우리 전기 가격이 너무 싸다"고 밝혔다. (…) "(전기요금 등) 가격을 낮추면 에너지를 안 써도 되는 사람이 더 쓰게 된다"고 지적했다. 그러면서 "가격이 비싸지면 꼭 필요한 사람이 쓰는데 고통을 받지만 국가 정책 차원에선 에너지가 비싸지면 비싼 상태에서 정책이 이뤄지게 된다 (…) 그런 정책이 어느 선에서의 조화를 이뤄야 한다"며 "이쪽으로 안 가면 안 된다는 방식보단 '폴리시 믹스'(Policy Mix)가 있어야 한다"고 말했다." '한덕수 총리 "전기요금 훨씬 더 올라야… 고통을 견디는 정책"'. 머니투데이. 2022.9.29.[311]

12.30. 윤충근, '가게 아무' 기획

12.30. 2022년 소비자물가 5.1% 상승(통계청 소비자물가동향)

12.31. 밀레니엄 힐튼 서울 영업 종료

309 https://www.seoul.co.kr/news/newsView.php?id=20221230500178
310 https://www.youtube.com/watch?v=RC3Z84NzzOo
311 https://news.mt.co.kr/mtview.php?no=2022092915035859900

12.31. 베네딕토 16세 전 교황 별세

12.31. 네이버, 스타 라이브 방송 앱 'V LIVE(브이앱)' 서비스 종료, 하이브 팬덤 플랫폼 '위버스 2.0'으로 통합

> "두 서비스는 모두 K팝 아티스트와 팬 간의 커뮤니케이션, 아티스트 공식 굿즈를 판매하는 커머스와 먹방, 눕방(누워서 방송) 등의 일상적인 라이브 스트리밍, 온라인 공연과 같은 아티스트 콘텐츠 퍼블리싱 등을 망라하는 종합선물세트 같은 플랫폼이다." '네이버는 왜 브이라이브를 빅히트에 팔았을까?'. 더피알. 2021.4.13.[312]

> "(…) '브이라이브'가 서비스 종료를 앞두고 논란의 중심에 섰다. 지난해 네이버가 하이브 엔터테인먼트와 손을 잡으며 자사 플랫폼 브이라이브를 '위버스(하이브 팬 소통 플랫폼)'에 통합시킨다고 밝혔는데, 그 과정에서 일부 아티스트의 유료 콘텐츠가 소멸될 예정이기 때문이다. (…) 그룹 스트레이키즈의 팬이라는 직장인 박모(31)씨는 "분명 구매할 때 이용기간이 무제한이라고 해서 3~4만 원을 주고 콘서트 영상을 구매했다"며 (…) 불만을 토로했다." '"트와이스도 푹 빠졌는데" '브이앱'에 사람들 뿔났다, 대체 무슨일'. 헤럴드경제. 2022.11.1.[313]

12.31. 서울시, 3년 만에 보신각에서 제야의 종 타종 행사 진행

12.31. 팩토리, 예술 공간 '팩토리2' 20주년 기념 『팩토리 친구들』 출간

'갓생' 관련 키워드 '오운완(오늘 운동 완료)'·'바디 프로필' 언급량 각각 83.7만 60.5만 건 기록(서울연구원 분석)

> – '갓생'과 관련된 단어 중 실천에 해당하는 단어는 '공부'와 '운동'이었으며 공부·운동과 관련된 가장 중요한

312 https://www.the-pr.co.kr/news/articleView.html?idxno=46709
313 http://news.heraldcorp.com/view.php?ud=20221101000696

키워드는 '시간'
- 2020년 갓생의 등장으로 '욜로'와 '플렉스'의 언급량이
줄어들기 시작했으며, 현재까지 '갓생'의 언급량은 꾸준히
증가하는 중" '젊은세대는 무엇을 하며 '갓생'을 살까?'.
서울연구원. 2023.2.1.[314]

로컬스티치 연남3호·홍대 개장

위치 – 서울 연남동·서교동

롯데·신세계·현대백화점, 2023년도 VIP 선정 기준 상향 조정

"업계 관계자는 "백화점 최상위 VIP등급 연간 구매금액
기준은 2억 원을 넘긴다. (…) 명품 소비에 큰 손이 늘어
연간 4,000만~1억 원을 쓰는 VIP 고객 수가 늘어나
한정된 서비스를 제공하기 힘들어 상향 조정하는
것"이라고 말했다." '백화점업계, 'VIP' 진입 허들 높인다'.
매일일보. 2022.12.27.[315]

"백화점은 확실한 구매력을 가진, 불황에도 흔들리지
않는 소수의 핵심 부유층에 집중하는 방향으로 전략을
재편했다." 최은별. '백화점의 매우 중요한 사람들'.
『새시각 #2: 백화점』. 아키타입. 2023.

『부자 아빠 가난한 아빠(20주년 특별 기념판)』(로버트 기요사키 저), 교보문고 연간 베스트셀러 경제경영 분야 1위

삼성전자, 삼성리서치 산하 생활 가전 전담 연구 조직 '차세대 가전 연구팀' 신설

"생활가전사업부 실적 재도약 발판 마련에 나섰다는
분석이 나온다. (…) 특히 경쟁사 대비 새로운 수요를
창출하는 혁신 제품 개발이 부족하다는 데 의견을 모은
것으로 알려진다." '삼성전자, 생활 가전 전담 연구조직

314 https://www.si.re.kr/node/66601
315 http://www.m-i.kr/news/articleView.html?idxno=975312

신설… "신사업 승부수'". 머니투데이. 2022.12.16.[316]

셀프 사진관 급증, 12월 기준 1만 8,742곳 집계(국세청)

써브웨이, 전국 5개 매장에서 키오스크 주문 시범 운영

연간 무역수지 14년 만에 적자, 472억 달러로 사상 최대치 기록

연간 위스키 수입액 전년 대비 43.7% 증가(관세청 수출입무역통계)

연간 축산물 수입량 역대 최고치 경신

"이는 정부의 무분별한 할당관세 적용 탓이다." '2022년
축산물 수입 역대 최고치 경신'. 팜인사이트. 2023.3.6.[317]

LG전자, 위닉스 제치고 제습기 시장 점유율 1위(다나와리서치)

발행일	2023년 11월 3일
기획·편집·리서치	메타디자인연구실
	(오창섭, 최은별, 고민경, 이호정, 전소원)
에세이(keynote)	고민경, 서민경, 양유진, 윤여울, 이호정, 전소원, 채혜진, 최은별
디자인	고민경

에이치비*프레스 (도서출판 어떤책)

서울시 서대문구 성산로 253-4, 402호

전화 02-333-1395 팩스 02-6442-1395

hbpress.editor@gmail.com

hbpress.kr

ISBN 979-11-90314-29-9